培文·电影

探 索 电 影 文 化

大岛渚与日本

[日] 四方田犬彦 著

支菲娜 译

北京大学出版社
PEKING UNIVERSITY PRESS

著作权合同登记号　图字：01-2019-1667
图书在版编目（CIP）数据

大岛渚与日本 /（日）四方田犬彦著；支菲娜译 . —北京：北京大学出版社，2022.1
（培文·电影）
ISBN 978-7-301-30331-3

Ⅰ.①大… Ⅱ.①四…②支 Ⅲ.①大岛渚（1932—2013）— 电影影片— 电影评论 Ⅳ.① J905.313

中国版本图书馆 CIP 数据核字（2019）第 033519 号

大島渚と日本（Nagisa Ôshima and Japan）
by Inuhiko YOMOTA
© Inuhiko YOMOTA 2010 Printed in Japan

书　　　名	大岛渚与日本 DADAOZHU YU RIBEN
著作责任者	[日]四方田犬彦　著　支菲娜　译
责任编辑	李冶威
标准书号	ISBN 978-7-301-30331-3
出版发行	北京大学出版社
地　　　址	北京市海淀区成府路 205 号　100871
网　　　址	http://www.pup.cn　新浪微博:@ 北京大学出版社 @ 阅读培文
电子信箱	编辑部 pkupw@pup.cn　总编室 zpup@pup.cn
电　　　话	邮购部 010-62752015　发行部 010-62750672 编辑部 010-62750883
印　刷　者	天津联城印刷有限公司
经　销　者	新华书店
	880 毫米 ×1230 毫米　32 开本　9.5 印张　230 千字 2022 年 1 月第 1 版　2023 年 10 月第 2 次印刷
定　　　价	68.00 元

未经许可，不得以任何方式复制或抄袭本书之部分或全部内容。
版权所有，侵权必究
举报电话：010-62752024　电子信箱：fd@pup.pku.edu.cn
图书如有印装质量问题，请与出版部联系，电话：010-62756370

目 录

中文版序言 ...001

第 一 章　逆日本而行，变成日本 ...005
第 二 章　宴会与角色分配 ...015
第 三 章　异形的演员们 ...027
第 四 章　赛歌、歌 ...038
第 五 章　单独的歌者 ...050
第 六 章　摄人心魄的美少年 ...060
第 七 章　何谓早期 ...069
第 八 章　太阳的帝国 ...079
第 九 章　原初的死者 ...089
第 十 章　不创作，不能活 ...100
第十一章　作为卑贱体的俘虏 ...110
第十二章　作为他者的朝鲜 ...120
第十三章　把辣椒煮干 ...132

第 十 四 章　朝鲜人 R 氏 ...142

第 十 五 章　交换与重复 ...163

第 十 六 章　不施虐，非人生 ...174

第 十 七 章　凝视性爱的女性们 ...184

第 十 八 章　阿筱、阿定、阿石 ...194

第 十 九 章　关于事后性 ...204

第 二 十 章　日本电影中的大岛渚 ...226

第二十一章　轴心之影 ...240

第二十二章　与大岛渚同时代 ...246

大岛渚年表简表 ...256

大岛渚影像作品年表 ...260

后　记 ...283

译后记　重识大岛渚 ...285

中文版序言

我在中学时代曾装模作样地拿马克思与恩格斯的《社会主义从空想到科学的发展》《雇佣劳动与资本》等书籍来读。让我吃惊的是，在正文开始以前，附缀着各种各样的序言。那是那些书被翻译成法语或者英语时，或是被重新修订时，这两位共产主义者每次为了新的、未知的读者，按部就班地挥笔写就的。那些序言介绍了最初构思该书时的情况，以及正是在当时的政治环境中才要出版该书的意义等。

在我的这本旧作《大岛渚与日本》被翻译成中文出版的当下，我也试图效仿此举。当然，心情迫切的读者想必是直接略过这篇序言翻到正文开始读了，这也无妨。但我想让读者知道，作为作者的我感受到了怎样的喜悦。此前我已有多部著作被翻译成中文，但对我而言，作为日本电影

研究专论的这本书交到中国读者的手中,让我感到无上的喜悦。

话虽如此,也许我的感慨微不足道。如若大岛渚现在还活着,得知此书被翻译成中文,他一定比我更加喜悦吧。究其原因,无论他在东京还是在巴黎当导演,他都常常将当时的中国纳入视野,来进行电影实践。

对大岛渚来讲,中国具有多么大的意义?要搞清楚这一点,可以上溯至1961年他炒了松竹公司的鱿鱼并成立独立制片公司时,毫不犹豫地将其命名为"创造社"的初衷。"创造社"这个名字,在中国革命文学史上意义斐然。这是郭沫若与郁达夫、田汉等诸位在负笈扶桑期间,于1921年组建的文学团体的名字。时光荏苒,40年后,在东京,大岛渚寄望于实现日本电影艺术革命的夙愿,成立了第二个创造社。

大岛渚的创造社从1964年至1965年制作完成了《亚洲的曙光》这部电视连续剧。主人公是一个考入日本陆军士官学校的日本青年,他与学校的清朝留学生相交笃厚,识得流亡日本的孙文的风采,更令他兴奋不已。辛亥革命发生后,留学生纷纷回国献身革命。主人公也从陆军大学退学奔赴上海,与昔日同窗重逢。再叙友情之后,他开始思索自己如何才能为中国革命出力。《亚洲的曙光》在大岛渚作品中是较少被关注的,但在理解他的中国观和近代东亚史观方面,是不可或缺的作品。

1976年,大岛渚又完成了一部作品,这就是纪录片《传记·毛泽东》。不可思议的是,这是在毛主席逝世不久完成的。话虽如此,这部片子中并没有神化毛泽东的影像。这部作品与中国公开的毛泽

东影像也截然不同。大岛渚通过琐碎的旁白，表达了他追根究底关注的是，作为人的毛泽东是什么样子。

最后，我简单解释一下本书的书名。

《大岛渚与日本》这个书名，其意义不仅仅是解读大岛渚的平生及其作品。对于日本，生于斯长于斯的大岛渚，是如何面对的？作为个体，他是如何寸步不让地批判战后日本社会秘而不宣的各种矛盾与伪善的？这本书着力的正是这些地方。

我恳切希望读者通过本书，不仅能够理解日本电影，而且也能理解作为其背景的政治、文化语境。

<div style="text-align:right">

著者　识

2019 年 2 月 20 日

</div>

第一章　逆日本而行，变成日本

这是1989年6月的事。某天深夜，我正在看一档名为"帅炸乐队天国"[1]的电视节目。突然，一个叫"大岛渚"的摇滚乐队上台开始演唱，歌词里胡乱塞了不少诸如"卧薪尝胆""四面楚歌"这样不知所云的四字成语。主唱留长发戴墨镜，我认出他正是漫画家、佛像研究家三浦纯[2]。演唱一结束，三浦纯便介绍这首歌名叫《加利福尼亚的蓝色混蛋》。

"到底还是冒出来了。"我感慨着，德国在20世纪80年代出现了以诺瓦利斯[3]、荷尔德林[4]等为名的乐队组合，并引发话题。现如今日本也算出现了使用真实存在的人物名字的乐队组合了。这还不是用

[1] 日本TBS电视台的一档深夜音乐节目，由三宅裕司主持，1989年2月开播，1990年12月停播，推出了多个重要音乐组合。——译注

[2] 三浦纯（1958—　）：日本漫画家、插画家、作家。——译注

[3] 诺瓦利斯（Novalis，1772—1801）：德国浪漫主义诗人，代表作有《夜之赞歌》等。——译注

[4] 弗里德里希·荷尔德林（Friedrich Hölderlin，1770—1843）：德国古典浪漫派诗歌先驱，代表作有《自由颂歌》《人类颂歌》等。——译注

夏目漱石或黑泽明的名字，而是巧妙借用还健在的电影导演大岛渚之名。我立刻打电话给在法国电影公司工作的齐藤敦子。她似乎也看了"帅炸乐队天国"。齐藤致电川喜多和子①，川喜多和子与大岛渚本人取得了联系。反馈回来的信息是，大岛渚好像还真看到了那个乐队的演奏，虽然只有片段。原来如此，到底还是冒出来了呀。

自 1959 年以导演身份出道，至 20 世纪 60 年代末，大岛渚共导演了 19 部作品。但到了 70 年代仅有五部，80 年代仅有两部电影作品。取而代之的是他将精力放在电视上。以 1973 年主持电视节目《女人的学校》为开端，至 90 年代的节目《电视直播到清晨！》为止，他在电视上夸夸其谈。《趣味智力问答讲座》《笑笑无妨》《起哄长谈》《平成教育委员会》《披头武·所乔治瞄准德古拉》②……他穿着紫色的艳丽和服，出现在各类节目里，从上午面向主妇的综艺节目到深夜的清谈节目，怒声说着："饶不了！不允许！"他也时常参加智力问答节目。虽非亲眼所见，但听说有一档智力问答节目，参加的都是小学生，给优胜者的奖品竟是让大岛渚来拍自己的教室。我闻之瞬间愕然，拍出《日本的夜与雾》的大导演居然沦为智力问

① 川喜多和子（1940—1993）：日本著名电影制片人川喜多长政与妻子可诗子之女，伊丹十三导演的前妻。五岁前在中国生活。作为国际电影制片人，将大岛渚、小栗康平等多位日本导演送往国际，并将维斯康蒂、侯孝贤、安哲罗普洛斯等外国影人杰作引入日本。——译注

② 披头武：北野武从事演艺工作时的艺名。北野武最早与相声演员兼子二郎组成相声组合"披头俩"出道，取艺名"披头武"（Beat Takeshi, Beat 与披头士乐队有关联），后来每以艺人身份出现时均用此艺名。他以导演身份出现时，则用本名"北野武"。《披头武·所乔治瞄准德古拉》是 1992—1995 年 TBS 电视台开播的一档综艺节目。——译注

答节目的奖品!

可是,大岛渚全然不介意。不仅在电视上,他还出现在各种场合,制造各种事端。他围绕电影《感官王国》① 与司法机构展开对抗,在法庭上痛陈"猥亵有什么不好"。日韩两国的知识分子在玄界滩② 的渡轮上开会时,他朝韩方与会者大骂"混账东西"。这是因为他对那些无论走到哪儿张口闭口就只会代表本民族的韩国人一肚子火,没忍住才脱口而出的。韩方对此极为恼怒,研讨会彻底流产。这一消息立刻被日韩两国报道,大岛渚在韩国人眼里成了野蛮的反派。

原本,以惹是生非闻名的大岛渚,其名声就不限于20世纪80年代。1960年日美安保条约签订后不久,电影《日本的夜与雾》公映,但只上映三天便被松竹电影公司下线。③ 前述影片《感官王国》是70年代日本电影审查史上一大标志性事件。大岛渚虽不像希腊神话中的米达斯王那样有着点金神手,但他的言辞到处招人议论,引来媒体争相报道。而且,无论人们是否看他的电影,都会关注他的一举一动,幸灾乐祸地看他这回又将惹出什么乱子。"看吧,大岛渚又做啥了。""本以为他刚消停片刻,可结果又在酝酿着什么大事。"你总会听到人们这样吐槽。甚至有一年,他被授予最佳着装称号。

① 该片日文原名《爱的斗牛》,与后作《爱的亡灵》相呼应。本书依从国内通译名《感官王国》。——译注

② 玄界滩:地名,位于日本九州西北部,该海域大陆架宽广,是世界著名的渔场。——译注

③ 影片上映第四天的1960年10月12日,社会党委员长浅沼稻次郎在日比谷公会堂遭到右翼少年山口二矢暗杀,松竹公司为了避嫌,在全日本停止影片的拷贝发行。——译注

有人说他是时尚达人,也有人说他是恶趣味至极。别说他干了什么,就算他什么也不干,大家也都等着看热闹。在电影制片厂制度几近崩塌的日本电影界,恐怕也只有大岛渚才这么长久地处于风口浪尖吧。于是在80年代末期,终于出现了以他的名字冠名的乐队组合。

自我14岁在人满为患的艺术影院"新宿文化"看了《忍者武艺帐》以来,大岛渚的电影我几乎都是在影院公映期间观看的。20世纪60年代末期,大岛渚每年都会完成惊世骇俗的新作。那时我还处在学生时代,在临近期末考试之际,我特意抽空观看了这些电影,第二天到学校就向喜欢电影的同学得意扬扬地报告。我高中时期把大岛渚与戈达尔、约翰·列侬、大江健三郎这三位列为心中的男神。可是,到了70年代后半期,他在被推上"世界巨匠"的圣坛后,拍电影的节奏严重放缓,偶尔才好不容易有新作推出。我还痴迷着他往昔玩世不恭的导演形象,因此倍感寂寥。我更不知道该如何考量作为艺人频繁在电视节目中露脸的大岛渚。他这样做是不是有什么用意所在,但我对此毫无头绪。恐怕一路追崇他的电影而来的众多影迷也一定怀着和我同样的心情吧。

当在电视画面上看到以"大岛渚"为名的摇滚乐队的那一瞬,我感慨大岛渚本人到底还是成了媒体的代名词。自日本正式开播电视不久的20世纪60年代初以来,他一直饶有兴趣地着手制作电视纪录片。另外,他还导演了电视连续剧《亚洲的曙光》。对此,我的直觉是,一开始大岛渚是想通过电视画面表达自己的思想及立场,但从某个阶段起,他似乎大幅改变了对媒体的态度——他既不是迎

合媒介，也不是站在媒介的对立面向受众呼吁什么，而是一咬牙就选择了把自己的身体变成媒介本身。他的这个"身体"，不仅仅是惹是生非，而是其存在本身就是个是非。如此一想，对于他在80年代的行为背后不可见的那种一贯性，我觉得似乎终于能够有所接近了。

大岛渚在谈及成为电影导演之前经历的自传中如是说：

"我自己从未想过要脱离政治性的身份定位。……以最近的事例具体来说，比如在1960年安保斗争时期身为全学联①委员长的唐牛健太郎②，1970年斗争最激烈时他在与论岛③，虽说他什么都没有做，但在我看来，他主观上并未认为自己变节。我认为他作为一种存在，其方式依然是政治性的。而谷川雁④等人，我觉得他们也依然是政治性的身份定位。……与政治的关联性，是根据其本人的意志，还有其本人在整个社会中如何定位这两点同时决定的……"⑤

如若容我试着效仿大岛渚的这一说法来讲，那么20世纪80年代以后他的状态可以说"依然是政治性的"。他既不反驳被媒体

① 全学联：全称"全日本学生自治会总联合"，成立于1948年9月，是以在校大学生为主要成员的学生组织，对战后初期日本学生运动发挥了重要的领导作用。——译注
② 唐牛健太郎（1937—1984）：日本学生运动家。1956年加入日本共产党，1959年担任全学联委员长。自1960年1月以后多次被捕。1961年辞去全学联委员长一职。1962年策划结成共产主义学生同盟，此事流产后逐渐远离政治运动。——译注
③ 与论岛：位于日本鹿儿岛县最南端的岛屿。——译注
④ 谷川雁（1923—1995）：原名谷川严，诗人、评论家、教育运动家。以社会主义现实主义诗歌著名，评论集《原点存在》及《工作者宣言》对20世纪60年代新左翼阵营产生过重要影响。——译注
⑤ 大岛渚：《青春》，大光社，1970年，第126页《《大岛渚著作集》第一卷，现代思潮新社，2008年，第95—96页》。

表象化的言论，也不批判媒体的本质。他做出让自己化身为媒体这个出色的战略性政治举动是基于如下状况：今日的媒体文化作为意识形态机器，统御着我们的思想，不仅如此，媒体还重构了我们的主体。

"败者无影像。"大岛渚在纪录片《大东亚战争》中如是说。那么，人如何才能避免成为败者？这就是手握影像之时，还有化身影像本身之时。一旦做出这一决定，大岛渚已然毫不畏惧地在自己的模式化观念中孑然独行。不，不如说他逐渐积极地乐于与这种模式化观念相周旋。在现今的舆论环境下，各种是非刚刚搅翻社会舆论后转瞬间就被遗忘。一直以来，他也不断批判横行于当代日本的各式神话，但他终于带着激进的政治性，决意担负起责任，让自己成为惹是生非的神话。

从现在开始，我要写大岛渚。我作为电影批评家，从《战场上的圣诞快乐》到《御法度》，每有机会就发表关于这位与我同时代的电影导演的评论，而且我们还一同出席过关于帕索里尼的研讨会。但是，产生以他的全部作品为对象来写一本导演研究专论的想法，这还是第一次。

首先，关于书名《大岛渚与日本》，为何不简单地写成"大岛渚论"，而是特意将他的名字和"日本"用连词相关联，容我稍作解释。实际上，在想到这一书名时，关于大岛渚的批评式观照已然开始。

在大岛渚作品中，片名冠以"日本"一词的并不少见。在精神

科医生弗兰克尔①以《夜与雾》之名出版关于纳粹集中营的回忆录后，他当即导演了《日本的夜与雾》。添田知道②所著的《日本春歌考》（KAPPABOOK出版社出版）刚引起话题，他就从中得到灵感，立刻完成同名电影。不久他又拍摄了《被迫情死 日本之夏》，其中也可窥得"日本"的侧影。附带提一下，这部电影开篇第一个镜头拍的赫然就是公共厕所墙壁上"日本"一词的涂鸦。

就像从片名可推测出的，大岛渚经常表达对"日本"这一概念的强烈执念。关于"二战"，他编导过一部名为《大东亚战争》的冗长新闻片，还以极其细腻的影调导演过故事片《战场上的圣诞快乐》，片中描写了战时在印度尼西亚的日本兵与英国俘虏间的交流与冲突。另外，他完成了纪录片《被遗忘的皇军》，讲述一名以日本兵身份参战，战后却得不到退伍费的在日朝鲜人伤残军人的故事。他导演过伪满洲国垮台后遁回日本的少年如何在战后的日本活下来的故事片《仪式》。在冲绳"回归本土"那年③，他导演了一部以那霸为故事舞台的剧情片《夏之妹》。他还拍过一部具有布莱希特风格的闹剧《少年》，描写了一位在日朝鲜人少年犯是如何不断抵抗和否认"日本"这一国家概念的。

在大岛渚的电影中，日本的国旗"太阳旗"多到泛滥。它要么被

① 维克多·埃米尔·弗兰克尔（Viktor Emil Frankl M. D.，1905—1997）：美国临床心理学家，他所发明的意义治疗（lgotherapy）是西方心理治疗的重要流派。——译注
② 添田知道（1902—1980）：作家、词作家，将政治批判和政治讽刺以流行歌的形式在日本推广的自由歌者，著有《日本春歌考——庶民可歌唱的性快感》等书。——译注
③ 即1972年。——译注

挂在墙上，要么在游行时被扬起，要么被握在男孩女孩的手中。除了太阳旗，大岛渚的观众还要随时直面"日本"这一概念。他们被迫在银幕上见证"日本"这一概念被验证、被颠覆、被确认的历史性过程。比如，在《归来的醉汉》中，摄制组纷纷出动，在东京涩谷街头采访路人："你是日本人吗？你是日本人吗？"奇妙的是，被话筒杵到面前的行人全都对此加以否认，纷纷回答说自己是朝鲜人。

对于大岛渚而言，"日本"这一主题是如何成为进退两难的本质性存在的？我们理解这一点的最简单方法，就是研究一下，如若将《大岛渚与日本》这一书名换作其他电影导演是否也成立。我们来试着观照与他同样具有国际性高知名度的几位日本导演。

《沟口健二与日本》这一论题设定首先就不成立。相对于西方以特写镜头的蒙太奇为主的拍摄方法，沟口健二诚然多以时长较长的远景镜头为独特手法，他曾表明这是基于日本传统绘画谱系的"日本式"影调。第二次世界大战后，他十分迎合来自国际的目光，导演了一部又一部充满异国情调的作品。但是，他既没有正面看清作为历史概念的日本，进而也毫无试图与之对决的意识。如果要写关于他的导演研究的话，应该以《沟口健二与女人》为题名吧。

那么小津安二郎如何呢？小津今日已经深深隐匿在乡愁的厚重幕帐之中，作为呈现日本古典美的电影导演，无论在国内外都像古董般备受赏赞。他毕生不断描写日本庶民的日常，正合乎他那谦谦之相。田中真澄在《小津安二郎周游》（文艺春秋社出版，2003）一书中，通过厘析小津安二郎日记中的符号，论证了小津安二郎在1939年那个时点与日军侵华毒气战脱不了干系。但是，与年长自己五岁的

内田吐梦不同，小津通过隐瞒自己的在华经历，得以凭巨匠身份度过战后。对小津而言，他可以在影像里追忆往昔岁月，但绝不会在影像里展现什么历史。说到底，他的影像表现的都只是他自己心知肚明的安逸光景，都只停留于他那种个人化的达观领域，根本没有从外部观照和批判"日本"这个共同体，所以他毕生终归未能抵达"日本"这一概念层面。关于小津的导演研究，或许《小津安二郎与东京》这一书名更为贴切吧。小津只将日本人想看到的日本形象投诸银幕。与此相反，大岛渚一直在银幕上呈现日本人不愿看到的日本形象。

那么黑泽明呢？还有增村保造又如何？也无法将他们置于"日本"这一视域之下来加以观照。对于黑泽明这位拍摄了《七武士》的导演，如若可以聚焦他那种主题的一贯性来进行导演研究的话，应该以《黑泽明与问题》为书名。在黑泽明的电影中，角色总是唾沫横飞地争论着真正重要的问题是什么。《生之欲》如此，《七武士》如此，其晚年的作品《乱》也如此：角色们一开始太拘泥于错误设定的问题，所以重复着无果的试错。当他们终于找到真正的问题时，电影便迎来结局，后面只剩下无常观。增村保造的"热情"可以与黑泽明的"问题"相匹敌。他所塑造的主人公只知道热情充沛地行动着，而不管行动的目的是什么。不，更准确地说，他们是作为"热情"这一理念的囚徒来行动的。关于增村保造的导演研究，除了《增村保造与热情》外，我无法想象其他书名。黑泽明和增村保造都直面所处时代的日本现实，创造出一部又一部掷地有声的作品。即便如此，他们都不能像大岛渚那样与"日本"这一词汇相提并论吧。

最后，北野武又如何呢？他是通过主演大岛渚的《战场上的圣诞快乐》正式踏入电影界的，此后也在《御法度》中为大岛渚所倚重，这些早已广为人知。他的作品就像大岛渚作品曾经经历的那样，在国际上掀起轩然大波。但是，北野武在自己的作品中并没有直面日本。他塑造的人物常常是孤立的个体，他并没有对被称为日本的这个共同体显露出特别的爱憎。作为演员的披头武暂且不论，作为电影导演的他本来就是国际化的，并未遭遇"日本"这一问题体系。曾几何时，有标榜作者论的法国评论家草率主张，电影导演与他们各自的国籍无关，只属于被称作电影的共和国。大概北野武应该是这个共和国最后的理想住民吧。

"大岛渚与日本"，一确定这样的标题，我便开始自忖这个连词"与"究竟能不能直接用英语"and"替换。这个"与"字，是不是应该翻译为含有对抗意味的"versus"呢？曾经，诗人小野十三郎[①]抵制日本现代诗中流于意识形态的短歌式抒情，酝酿出了"逆歌而行，变成歌"这样隽永的警句。且容我效颦地将"逆日本而行，变成日本"作为这本书的副题吧。

① 小野十三郎（1903—1996）：诗人，1933年出版以大阪重工业区为题材的诗集《大阪》，确立了独特风格。1948年发表《奴隶韵律论》，彻底批判短歌与俳句的抒情性。战后创立大阪文学学校，自任校长。——译注

第二章　宴会与角色分配

世界上有一类电影导演,只要说出他的名字,就能让人眼前立即浮现出一连串场景。比如,提到牧野正博[①],自然而然联想到的就是高声喧哗的围观看客;提到黑泽明,就会想起怒声骂战的一对正反派;如果是小津安二郎,便是一家人亲热地说着些有一搭没一搭的车轱辘话吧。那么大岛渚如何?一提起大岛渚,让人想起的就是毫无理由和动机的流水席,以及在那些宴会上人们唱起的军歌、学生运动歌、小调,还有春曲儿。

常常有多个角色聚集到同一个地方,他们多半天生异相,看上去就不好对付,带着一种什么也不在乎的气场。前来聚餐的人,他们过去的经历、现在的政治立场以及世界观大不相同,甚至可以说是针锋相对。不,不仅如此,他们有时还会对彼此心怀杀机。无论

[①] 牧野正博(1908—1993):即牧野雅弘,日本电影导演、编剧、制片人、摄影师、演员、实业家。"日本电影之父"牧野省三之子,本名正唯,正博为其1927—1950年做导演时用的艺名。毕生共导演261部电影,导演代表作有《鸳鸯歌合战》《浪人街》《次郎长三国志》等。——译注

哪个角色，都会在饭桌上站在自己的立场发言、歌唱、揭露、痛骂。这些不同的声音悉数展现了他们不同的世界观、不同的视角。基本来讲，所谓的大岛渚电影，可以先定义为将这些声音会聚一堂并让它们开始互相斗争的影像。顺便提一句，大岛渚后来主持的电视节目《电视直播到清晨！》，也可以解释为在电视上再现这一影像时空的尝试。

虽说如此，可即便经过了漫长的辩论，也并未得出统一的辩证结论，或是直接给出最终的审判。酒宴是审判场，以此为契机，一直以来被长期隐瞒的真相得以公之于众，人物间那种对立的进退维谷清晰可辨。多数酒宴的最后结局都是，一直被视为真相的观念悉数被批判，它们那虚伪的面纱也被揭开和废弃，种种人际关系崩塌。

来回顾一下吧，我们在他的电影中见识了多少场酒宴？《青春残酷物语》中，主人公川津祐介和桑野美雪开始了幼稚的同居。川津祐介学生运动时的盟友田中晋二带着森岛亚纪来到这所公寓，大家开始喝酒。可川津祐介却把田中晋二过去的女性关系史给说漏了嘴，而且还讽刺他在政治上的转向，使这次聚餐不欢而散。整部《日本的夜与雾》就是一场围绕政治与性进行互相揭发的、理所当然的更大规模的反复：以1960年6月安保斗争为契机，渡边文雄与桑野美雪结合。新郎一方与新娘一方的友人都出席了他们的婚宴，各随己愿地唱歌，依次送上新婚祝词。在这个过程中，七年前发生的政治事件的相关回忆被唤起，终于眼看着要演变成一场激烈的批斗，每个在场者秘而不宣的过往都被揭发出来。正是这些瞬间让人意味深长地感到，"Party"这个词不仅有政党、党派之意，同时也有

宴席的含义。在《日本的夜与雾》中，曾经标榜为了民众的前卫党（Party）的前党员们，在钩心斗角的宴席上不断被批斗。"Party"在两个含义层面上都毫无例外地失败了，影片由此落幕。

《太阳的墓场》中有一场戏展现了流氓们碰头的酒席。《饲育》的片尾部分，石堂淑朗①饰演拒服兵役的次郎，他手持日本刀闯进来，搅乱了村民们正举办的酒席。在《被遗忘的皇军》中，伤残军人举行抗议示威游行后，在烤串店的二楼会合、大唱军歌并举行会餐……回顾大岛渚20世纪60年代拍摄的电影便可明了，目力所及都是众多人物会聚一堂、推杯换盏、极尽讥讽、恶语相向。在《天草四郎时贞》中，有一场戏虽不是宴会，也还是应列入宴会的范畴加以讨论。在这场戏里，导演用长时间的固定镜头拍摄了主张立刻攻陷城池的激进派与强调必须等待攻城时机的谨慎派围着篝火争论不休的场景。按照这一逻辑，就能理解为什么在把白土三平的长篇漫画《忍者武艺帐》改编成电影时，大岛渚特意省略重要的情节主线，而把焦点置于本来是副线的"影一族"是如何灭亡的。因为，大岛渚在这部影片中描写了自称"影一族"的异类忍者组织在山中秘密据点组成圆形阵式时，敌方美貌的女忍者出场，运用巧计将大半"影一族"悉数杀死。在大岛渚心中，有将这个忍者组织来比照创造社诸君的考量。

① 石堂淑朗（1932—2011）：编剧、影评人、作家、电影教育家。1955年考入松竹公司大船制片厂。1960年以剧本《太阳的墓场》出道，与大岛渚、吉田喜重、筱田正浩等共创"松竹新浪潮"。与大岛渚联名编剧的《日本的夜与雾》被迫下线后，两人于1961年一同辞职，并组建"创造社"。1965年与大岛渚分道扬镳。毕生创作电影剧本20余部、电视剧剧本约40部。剧本代表作有《日本的夜与雾》《奥特曼》（动画）等。曾任日本电影学院院长，恐怖片导演清水崇为其关门弟子。——译注

到了20世纪60年代后半期，可以说大岛渚影片中的宴会逐渐变得更具个性。与其说它是根据剧情需要而设计的，不如说它已发展成作品自身内部结构的一部分。在《日本春歌考》中，用对比手法展现了为死去的高中老师（伊丹十三[①]饰）守灵和民俗歌会这两场性质完全迥异的群戏。在这两场戏里，歌曲的意识形态是尖锐对立的。在这种对立状况中，出人意料地发生了并不归属于对立任何一方的事态。在《绞死刑》中，身处行刑场这个封闭空间中的男人们，围绕在日朝鲜人家庭的日常，重复着稚拙的装腔作势。多亏了这一即兴表演，原本严肃的权力机关的场域呈现出一种诡异的辩论会状态。在《被迫情死　日本之夏》中，人们在盛夏时节被监禁在一座旧军事设施中，在毫无明确动机与目的的情况下，演绎了一场倒立着的飨宴。他们每个人都有一个别扭且意味不明的绰号，身着奇装异服，对前景渺茫的恐怖主义心怀热情。与此相反，在《新宿小偷日记》中，还是这些演员，在先锋蝎座影院[②]逼仄诡异的空间中以真实身份出场，一边推杯换盏一边沉迷于讨论荒诞不稽的性话题。大岛渚就这样通过在故事片中突然加入纪录片的方式，不断使电影客体化。

20世纪70年代公映的《仪式》和《夏之妹》两部电影，应该说是这种宴会电影的总结。《仪式》中，在可被称为日本帝国主义亡

[①] 该影片字幕为"伊丹一三"，是导演伊丹十三做演员时曾用的艺名。为便于叙述，全稿从"伊丹十三"。——译注

[②] 先锋蝎座影院：位于东京都新宿文化大厦，1967年开业，主要上映先锋实验电影，是日本先锋文化重镇。——译注

灵的强权家长（佐藤庆[①]饰）膝下，他的儿孙们会集在老宅的大堂屋中，上演了恢宏的赛歌戏码。而《夏之妹》中，所有人都穿着白色衣服，在冲绳晴朗的午后毫无意义地聚集在一起，随心所欲地独白着。从某种意义上讲，《夏之妹》是大岛渚为了纪念自己的创作据点创造社解散而拍的作品。自这部影片之后，他停止了在电影作品中表现宴会。而《御法度》的意义之一，便是通过新选组[②]的宴会场面，来宣告大岛渚打破长时间的沉默再度复出。

关于宴会的谱系在此暂且搁下，容我们稍转一下话题，来说说大岛渚电影究竟是如何选角的。

可被称为"宴会戏御用演员"的有这样几位：佐藤庆、户浦六宏、渡边文雄、小山明子、小松方正、殿山泰司[③]等。1960年秋，

[①] 佐藤庆（1928—2010）：本名佐藤庆之助，演员。1955年以来出演大岛渚作品，多饰演具有鲜明个性的反派角色。出演新藤兼人导演的《鬼婆》并获1965年巴拿马国际电影节最佳男主角奖。——译注
[②] 新选组：又名"新撰组"，是日本江户时代末期幕府在政治中心京都组建的镇压反幕府势力的武装组织。前身是24名浪士组成的壬生浪士组，鼎盛时期超过200人。1863年组建，1869年解散。——译注
[③] 户浦六宏（1930—1993）：原名东良睦宏，演员。在京都大学文学部念书期间，与大岛渚一同参与学生运动。1960年以《太阳的墓场》出道，代表作有新藤兼人导演的《薮中黑猫》等。

渡边文雄（1929—2004）：演员、主持人、作家。毕业于东京大学经济学部，1956年以出演小林正树作品《泉》出道。除大岛渚作品外，还出演小津安二郎、木下惠介等著名导演的大量作品，20世纪60年代起出演了大量东映黑帮片。

小山明子（1935—　）：著名女演员，大岛渚妻子。1955年出演松竹公司《妈妈，看这边》出道。1959年代表松竹公司参加"柏林日本电影艺术日"活动，因当时日本与海外交流甚少，是日本电影史上极为重要的一次对外访问。1960年与大岛渚结婚，

《日本的夜与雾》被迫停映事件后不久，大岛渚炒掉松竹，与编剧田村孟①、石堂淑朗等统一行动，联手成立了独立电影制片公司"创造社"，前述几位演员大多曾参与其中。也就是说，他们是大岛渚投身电影运动的同志。

但是，若他们只知道在戏里觥筹交错，那不是拍电影，因为推动故事情节发展需要不速之客。大岛渚电影的多数场合里，不速之客才是主角。有时，这些主角如同漫游奇境的爱丽丝一样，以旁观者的身份吃惊地观察着那个世界里面目狰狞的人们；有时，这些主角还会串场，将啸聚于宴会的人们引向更为过激的方向。关于这些御用演员容我在下一章一一介绍，在此，我们先来思考大岛渚是如何遴选主角的。

"主角绝不能是职业化的老练演员。"这是大岛渚的执念。如果说早期作品《天草四郎时贞》由大川桥藏主演是个例外，那么剩下的几乎所有大岛渚电影都由非职业演员或新人构成的。大岛渚也曾在《追悼户浦六宏》一文中说道："挑选演员时，就我重视的优先顺

1961年离职后，不断出演商业电影、电视剧、广告等获取片酬来支持大岛渚创作。

小松方正（1925—2003）：著名演员。1952年正式出道。除与大岛渚合作外，出演多位新浪潮导演作品，如筱田正浩的《情死天网岛》、今村昌平的《神灵们的深刻愿望》等。

殿山泰司（1915—1989）：著名演员。1942年作为侵华日军来到中国，1945年在湖北迎来战败。以主演新藤兼人作品《裸岛》扬名，在战后日本电影史上的多部重要作品中饰演重要配角。毕生出演约300部电影。——译注

① 田村孟（1933—1997）：剧作家、电影导演，也以青木八束为笔名写小说。"松竹新浪潮"代表人物之一。作为导演，有作品《恶人志愿》等。作为编剧，为大岛渚的11部电影和电视剧《亚洲的曙光》担任编剧，此外与筱田正浩、藤田敏八等导演合作颇多。——译注

序而言，一是外行，二是歌手，没有三四，五是电影明星，没有六七八九，第十是话剧演员。"[1]

首先聊聊外行。《新宿小偷日记》中的横尾忠则[2]，是一位以"寡廉鲜耻"的言行引发舆论的插画艺术家。大岛渚在《战场上的圣诞快乐》中启用坂本龙一，也可窥见同样的立意：当时坂本龙一在"黄色魔法管弦乐队"（Yellow Magic Orchestra）中担任键盘手，人气高涨。《被迫情死 日本之夏》中的樱井启子、《夏之妹》中的莉莉[3]，也几乎是在籍籍无名时从新宿"疯癫族"[4]里突然被选中而当上女主角的。《绞死刑》中，饰演在日朝鲜人R氏的尹隆道是因"看起来什么也不在乎的满脸横肉"[5]而被启用的。《东京战争战后秘史》中的后藤和夫，当时还在东京竹早高中拍着8毫米胶片电影，压根儿就是个无名小卒。还有，《御法度》中的近藤勇一角也启用了毫无演戏经验的崔洋一来出演。

大岛渚常常就这样以他独特的直觉来选角。他的确天赋异禀，每当社会上时不时出现些话题，他能把那些身陷是非旋涡之中的人物捞出来让他们脱身而去。最极端的一个案例是，《仪式》中由河原崎建三饰演的"伪满洲国渣男"这一角色，最初设想的人选是三岛

[1] 大岛渚：《战后50年映画100年》，凤媒社，1995年，第152页。
[2] 横尾忠则（1936— ）：日本著名美术家、插画艺术家，与三岛由纪夫、寺山修司、三宅一生等相交甚厚。——译注
[3] 莉莉（1952—2016）：原名镰田小惠子，唱作型歌手、演员。——译注
[4] 疯癫族：指1967年夏季，一到黄昏就在东京新宿车站东口前草坪上聚集发呆、身着牛仔裤的长发年轻人。——译注
[5] 大岛渚：《大岛渚1968》，青土社，2004年，第182页。

由纪夫。惜因三岛由纪夫剖腹自杀而未能实现，若是自杀未遂的话，想必大岛渚邀请三岛由纪夫出演的可能性极大。

大岛渚甚至不惜动用名人亲属。比如，《白昼的恶魔》中那肉体丰满的重量级角色是导演武智铁二[①]的女儿川口小枝饰演的，《御法度》中掀起话题的美少年松田龙平则是松田优作的遗孤。

其次，在外行之后，大岛渚选角时列出的第二个选项"歌手"又如何？《日本春歌考》中的荒木一郎在出演前一年获得了唱片大奖的新人奖，是人气爆棚的歌手。《归来的醉汉》中的三个年轻人是 The Folk Crusaders 乐队成员，他们当时创作的同名调侃歌曲《归来的醉汉》很畅销。《战场上的圣诞快乐》中的大卫·鲍伊（David Bowie）虽有若干电影与舞台经验，但大岛渚看中的却完全不是这些，而主要出于他是歌手的理由才垂青于他的。《饲育》中的黑人士兵这一角色，最初大岛渚曾接触过哈里·贝拉方特[②]，但因为缺乏雇用这位超级明星的预算，所以没能实现。最终他找到曾出演《影子》（约翰·卡萨维兹导演，1960）的休·赫德[③]来饰演这一角色。

再次，就使用职业演员而言，如若早期作品另当别论的话，那

[①] 武智铁二（1912—1988）：日本话剧评论家、歌舞伎导演、电影导演。1963 年执导情色纪录片《日本之夜　女·女·女物语》，1964 年完成反映驻日美军强奸日本女性的《黑雪》等。其情色电影作品广受关注。——译注

[②] 哈里·贝拉方特（Harry Belafonte，1927—　）：美国演员、歌手，代表作《罪魁伏法记》《胭脂虎新传》等。——译注

[③] 休·赫德（Hugh Hurd，1925—1995）：美国演员，代表作有《影子》《黑手党人》《饲育》等。——译注

么可以肯定大岛渚就没有用过资深演员。即便专业演员，他也会找那些不知成龙成虫的年轻新人。《青春残酷物语》中的川津祐介当时是初出茅庐的新人，他主要是因为有拳击的经历而被选用。《太阳的墓场》中的炎加世子，大岛渚是看中了她有自杀未遂的"经验"才让她来饰演主角的。《感官王国》中的松田英子，除了曾以别名在日活动作片时期①后半阶段跑过龙套外，称她为新人更为恰当。

最后说说众多少儿演员。《饲育》中村里的孩子们，是教育评论家阿部进的学生来演的。在《李润福日记》中以图片形式反复出场的少年，是真实住在首尔贫民窟里的人物。顺便说一句，在挑选《少年》中出演碰瓷的年幼主人公角色时，大岛渚对工作人员提出的条件是，要找一个和"李润福"相像的孩子。最终，这个重要角色由东京驹场福利院的一名小学四年级少年来出演。

为何无名的外行会受重视？为何职业演员中尚未固定戏路的新人会被优先考虑？还有，为何安排角色时儿童演员一直受重视？直率地说，这是因为大岛渚在拍电影时最优先考虑的是作品整体结构及风格的统一性。每个演员先于作品而具备的个性、风格及形体上的明显特征，在导演导戏时都会被视为异物。奇特的是，在这一点上，大岛渚与和他风格迥异的导演罗伯特·布列松倒有相通之处。大岛渚在接受采访时也坦陈他不喜欢以演技高超著称的著名演员：

① 日活动作片时期：指1954年日活公司重新开始电影制作后，启用一批新人演员拍摄大量面向年轻观众的低成本动作片，鼎盛时期为20世纪50年代末期至60年代末期，主要明星有小林旭、宍户锭、石原裕次郎、渡哲也、藤龙也、原田芳雄等。——译注

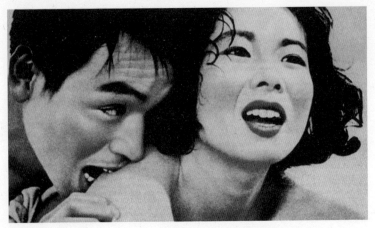

《青春残酷物语》剧照

"三国连太郎先生身上那种演员的质感,也许对我这样的导演来讲是不需要的。"① "小泽昭一先生一出场,电影就变得复杂了。"② 担心因起用某位演员而毁了整部作品的调子,也是促使大岛渚逐渐从故事片转向纪录片创作的原因之一。"纪录片不用演员,从某种意义上便也避免了负面因素。"③

大岛渚在选角时最为重视的是,在剥除演技中的所有个性后演员本身有什么样的存在感。他不只是不想要职业演员那种八面玲珑的台词和演技,为了避免观众轻易感伤地代入,他还尽量不让一切可能使观众引起共鸣的脸出现在影片中。在他看来,所谓理想的演

① 大岛渚:《大岛渚1968》,青土社,2004年,第17页。
② 同上书,第75页。
③ 同上书,第43页。

员就是"什么都不用做就在那儿待着"[1]就行的人物。有一次，当被问及为何忽视了同样是工作人员的田村孟、佐佐木守，而只委任石堂淑朗出演《绞死刑》时，大岛渚答道："脸、内在和狂热感。"[2]在挑选《日本春歌考》中的高中生时，大岛渚设定的基准是"声音低沉、沉默寡言、喜怒不形于色，但从内心来看，不如说是藏着某种危险"[3]的青年。另外，一如前述，尹隆道就是因为他那混不吝的满脸横肉而被大岛渚挑中出演《绞死刑》的。仅从上述例子便知，演员在无表情与沉默之中蕴藏的疯狂，是成为大岛渚电影主角的必要条件。《战场上的圣诞快乐》中的披头武，仅凭瘆人的无表情这一点，就是理想的主角。所以可以说，披头武正式继承了小松方正、佐藤庆这些创造社成员在银幕上展现的无表情演技，成为大岛班底的新鲜血液。选角看上去是在一瞬间就决定的，但实际上做到这一步费时并不短。大岛渚从崔洋一还在担任《战场上的圣诞快乐》的副导演时就暗中观察，没有与任何人商量，在拍《御法度》时便立即决定让他出演近藤勇这一角色。

对这些基本是外行的主角，大岛渚说戏时绝不会拘泥于细节，也不给他们示范小片段，当然更不可能反复认真彩排来等待演员彻底进入角色的绝佳瞬间。在这一点上，他与日本电影中那种沟口健二式电影方法论是完全对立的。对于通过反复彩排来打磨掉演员身上的棱角，从而使观众能够安心代入的做法，他深感危惧。也正因

[1] 大岛渚：《大岛渚1968》，青土社，2004年，第117页。
[2] 同上书，第184页。
[3] 同上书，第113页。

此,给大岛渚当过一次主角的人,在他此后的电影里就再难寻踪迹了。除了在《御法度》中第二次启用披头武是个特例,其他所有主演一旦被他用过都被弃之如敝屣。"因为用过两次的演员就太入戏了,我一直都想要鲜活感。"① 大岛渚如是说。入戏到底意味着什么?无非是指人物丧失了固有的不驯的存在感,熟练于演技套路,逐渐变成了戏油子。

站在镜头前的演员,必须根据自己的感觉和自身的理解去演绎角色。也就是说,无论男女,关键在于如何理解大岛渚的电影逻辑。如果这种理解是发自内心的,那么其演技自然会顺着作品结构走。演员的灵光闪现会带给导演新鲜的冲击,这种冲击甚至会传递给每一位摄制组成员。此时,导演本人以及拍摄现场就会形成一种理想状态的紧张感。"拍成之后怎样都无所谓,重要的是拍的时候的紧张感。"因此,他追求的正是"选择能给拍电影时的我带来紧张感的那种演员"②。

那么,围在这些主演身边的御用演员又如何呢?

① 大岛渚:《大岛渚1968》,青土社,2004年,第115页。
② 同上书,第183页。

第三章　异形的演员们

我童年时代爱租阅漫画书。记得甫一翻开那些书的扉页，就能看到彩绘的主要人物一览。本章中容我效仿这种方法，从后文将要不断言及的大岛班底的演员当中，挑出主要人物加以介绍，并依出演次数多寡排序。

第一位是佐藤庆，他出演了大岛渚26部电影作品中的16部，在电视连续剧《亚洲的曙光》中也扮演了一个有着重头戏的中国人角色。他的脸虽未出现在《御法度》中，但其实也担任了这部作品的旁白。在这个意义上，他是构成大岛渚电影基调的演员。大岛渚曾写过佐藤庆最早参加《青春残酷物语》海选时留给自己的印象，是"枯坐的男子那苍白的异相"①，因此力排众议，让这个瘦削而文质彬彬的青年扮演了一个让主角川津祐介大吃苦头的混混头目。大岛渚一眼就从佐藤庆身上看出了"时代的魔性"，后来，他依照当时的

① 大岛渚：《共有青春杀气的反派角色们》，《日本电影演员全集　男演员篇》，电影旬报社，1979年，第662页。

这种直觉来培养，使得佐藤庆的戏路"可以说是我本人的翻版"[①]。

细长脸、目露凶光、鹰钩鼻——佐藤庆那奇怪的长相，使他不断代言被性欲与权欲附身的角色。在《白昼的恶魔》中，他主演一个出身贫农家庭的连续强奸杀人犯，湿答答地流着汗，大背头映衬的脸让人印象深刻。在《仪式》中，佐藤庆扮演了樱田一臣这个传统父权制度化身的角色。大岛渚本人低调地辩解说是因为"去拜托森雅之出演结果被拒绝了"，才让佐藤庆担纲的。但正是佐藤庆满脸的阴森晦气和不苟言笑，才完美诠释了那些满是陋习的战前遗老在战后已经彻底变成废柴。

佐藤庆那种几经打磨的无表情，同时具备了知性的冷酷与欲望的残酷，如《太阳的墓场》中的医师坂口、《日本的夜与雾》中被除名的前卫党党员坂卷、《天草四郎时贞》中新上任的酷吏多贺主水、《悦乐》中的刑警、《绞死刑》中的拘留所所长、《归来的醉汉》中冷酷无比的韩国军人李清一、《夏之妹》中的警察署副署长。即使在《忍者武艺帐》中，他也以声音出演了明智光秀的分身、醉心权力的坂上主膳一角。通过这些角色我们能够管窥到，佐藤庆这位演员代为诠释了大岛渚本人内心潜藏的权力意志。

佐藤庆比大岛渚年长三岁，深得大岛渚信赖，却并未加盟创造社，也许是因为他那放不下身段去结营徒党的天性吧。所以，如果《感官王国》和《战场上的圣诞快乐》两部影片放在20世纪60年代来拍的话，前者的吉藏和后者的余野井这两个角色毫无疑问会由佐藤庆来主演。

[①] 大岛渚：《大岛渚1968》，青土社，2004年，第239页。

第二位是户浦六宏。在多数场合，户浦六宏是与佐藤庆搭档出场的，就像哈克与杰克[①]一样。《日本的夜与雾》中他们同是冷眼睥睨前卫党"歌舞路线"的前运动家；《白昼的恶魔》中是贫农小子和身为优等生的大地主儿子这对互补的角色；《绞死刑》中是拘留所的医务官与所长。话虽如此，户浦六宏与佐藤庆不同，他演绎的角色即使接近权力，也从未能到达权力中枢。比如，在《天草四郎时贞》中，无名的穷光蛋巧言令色地煽动农民，但叛乱遭到惨败；还有《饲育》中听命于宪兵的村公所书记，以及《战场上的圣诞快乐》中的翻译官，这些人物在组织中常常处于底层，不得不听人使唤，但又对自己的这种身份深恶痛绝。换句话说，他向往权力，但在追逐权力时却会遭受决定性的打击。栗田勇[②]创作的《诗人托洛茨基》被搬上舞台时，户浦六宏被选作主演，虽然这不是大岛渚电影，但他那张脸活脱脱就是被20世纪的政治苦难撕裂的，令人难忘。

小朝天鼻，眉宇间沟壑纵横，眼神犀利，还有撇着的嘴。户浦六宏用阴险的表情说话时，不是指桑骂槐地批斗，就是充满自我怜悯地回想，或是无政府状态地挑拨。充满虚无主义的伪恶与背叛，是他最拿手的好戏。他有时候正襟危坐、沉默寡言，有时候欲盖弥彰、滔滔不绝。《被迫情死 日本之夏》中，他以皮尔·卡丹风格的全身漆黑扮相出场，跟同性恋舞者上演了一出法西斯主义木偶

[①] 哈克与杰克，美国电视动画片《哈克与杰克》（*The Heckle and Jeckle Cartoon Show*，1956）的主人公。——译注

[②] 栗田勇（1929— ）：法国文学学者、美术评论家、作家。生长于伪满洲，1953年毕业于东京大学法文科。1969年完成《诗人托洛茨基》。——译注

剧，并在最后倒戈于权力一边。《夏之妹》中，他出演了一个来自冲绳的传统音乐家，不断找寻一个自己应该杀的日本人。户浦六宏克尽礼数地接待来自本土的人，实际上是在寻找发泄怨恨之处。顺便提一句，我门下曾经有个女大学生的毕业论文是关于户浦六宏和彼得·洛[①]的比较研究。

户浦六宏出演了大岛渚的15部电影作品。他与大岛渚是京都大学时期的同道，学生时代和大岛渚一起演过话剧。毕业后他在大阪的一所高中担任英语教师，但最终辞职加入了大岛班底。他亦因反复被日本共产党除名（原因是男女关系）又重新入党而出名。大岛渚苦笑着称他是"日本的正统左翼"[②]。

第三位是渡边文雄。早在大岛渚的处女作《爱与希望之街》中，渡边文雄就出演了一位在大公司工作的小资产阶级青年。自那时以来，他出演了大岛渚的13部电影。与佐藤庆、户浦六宏的天生异相截然不同，他仪表堂堂、器宇轩昂；在松竹电影公司，作为根正苗红、具备知识分子气场的明星，他深受器重。《爱与希望之街》也好，《青春残酷物语》也好，他的角色都是那种难以抛下往昔学生时代的理想、悲悯而善良的人道主义者，比如努力让贫苦中学生获得工作机会的工厂干部，或是在工人聚居区开诊所的青年医师等。但他那良知未泯的努力常常遭受挫折。在《日本的夜与雾》中，他饰

① 彼得·洛（Peter Lorre，1904—1964）：演员，犹太裔，出生于奥匈帝国，因出演弗里茨·朗的《M就是凶手》和《卡萨布兰卡》等影片闻名世界。——译注
② 大岛渚：《大岛渚1968》，青土社，2004年，第168页。

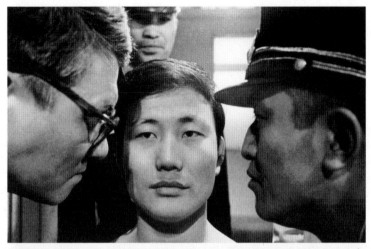

《绞死刑》剧照

演了一位对理想充满热情的新闻记者,投身于报道1960年安保政治示威游行。大岛渚正是因为这部电影才与松竹电影公司诀别,张罗成立了创造社,当时,渡边文雄犹豫再三后舍弃了松竹电影公司,投身这个"异形"群体。自那时以来,在大岛渚的调教下,他的戏路发生了巨大变化。《绞死刑》中,渡边文雄尚未达到积极的"异形"状态。他扮演的教育部长大肆宣扬清规戒律,丑态百出。他完成不可逆转的华丽转身,是在《归来的醉汉》中饰演一个恶贯满盈的坏蛋。片中,他不但参与从韩国偷渡人的勾当,还让自己的养女当偷渡者的性祭品。这个戴着假眼罩、独臂的在日韩国人卑劣至极,四处追赶男主角们和绿魔子饰演的女主角。也许他是伤残军人吧。这一身体伤残的主题在《少年》中也有所呼应:渡边文雄饰演主人公的父亲,是一位左肩和左腕残疾的伤残军人。有一场戏表现的是

他袒胸露背、愤愤地跟少年大发战中派①的牢骚，尤其令人印象深刻。再加上大岛渚早前完成的关于一个名叫原的在日朝鲜人及日本兵的纪录片《被遗忘的皇军》，把这三部作品连起来看就能明白，它们在主题上具有密切的相关性。大岛渚早在《太阳的墓场》时已经让渡边文雄饰演过一个叫作寄平的在日朝鲜人流氓，如此想来，这是一条含义不浅的伏线。而这一系列片子中贯穿的，恰恰是社会最底层人群因被排挤和被蔑视而特有的、锱铢必较的现实主义。渡边文雄作为演员的一生，就是这样一个从小资产阶级的理想主义者向底层阶级的现实主义流转跌落的故事。这么想来，他在《忍者武艺帐》中分别为显如②和织田信长这两个角色配音，真是意味深长啊。

第四位是小松方正。聚在创造社麾下的演员中，小松方正是最难理解的人物。虽然他获得出演大岛渚12部作品的机会，但他坦言曾长期困顿于找寻自己作为演员的"慧根"。说起来，观众对于佐藤庆的欲望、户浦六宏的伪恶以及渡边文雄的放荡不羁，都能够感同身受或是予以理解。但是，对于小松方正，人们是决然不可能接近他的。这么说是因为，虽然不苟言笑是大岛渚班底御用演员共同的特点，但小松方正那彻底的无表情在其中尤为突出。

小松方正于20世纪50年代末期以卑劣的反派角色在新东宝电

① 战中派：在20世纪20年代出生，战败时为二十多岁的代际。特征为在应征入伍或将要应征入伍时战争结束，因此对死亡有强烈的憧憬，对幸存下来抱有强烈的负罪感。——译注

② 显如（1543—1592）：日本净土真宗僧侣，石山本愿寺十一代法主，战国大名之一。自1570年起与织田信长苦战十年，遵敕命和解。——译注

影公司出道。我们先是在《太阳的墓场》中的乞丐、《饲育》中的巡村警员等角色身上窥得他的风貌。最早给人印象的则是他在《悦乐》中饰演八木昌子的丈夫，这是个性格小气又好色、既没有心胸又没有能力的"渣男"。当他后来参演中岛贞夫导演的《温泉蒟蒻艺妓》时，他又把这种好色的气场转换成精力超常的男人形象。

跟敏锐的知性气质等绝不沾边儿的土豆脸，两眼间距大得要害相思病，那塌鼻梁绝对看不出聪明劲儿。小松方正那张难以让人感到强烈个性与性格的脸，在《被迫情死　日本之夏》中出演像个穿兜裆布的摔跤运动员的角色"鬼"，真是特别适合。顺便提一句，有个相熟的韩国电影评论家曾告诉我，韩国人认为小松方正是典型的日本人长相。

但是，一旦他这种无表情代表了某种匿名性，就具有一种令人恐惧的概念性。《绞死刑》中的检察官就是一个典型：在这部影片中，演对手戏的佐藤庆、户浦六宏等人絮叨着毫无意义的话，就像演滑稽短剧似的；与他们形成鲜明对比的是小松方正沉默寡言地背靠着太阳旗，仿佛权力的象征。他不苟言笑地对被告R氏宣布，国家权力是绝无可能逃脱的。别忘了，小松方正在《夏之妹》中既是慈祥的父亲，也是一名法官。以《夏之妹》为分界线，大岛渚电影中的概念性急速减退，小松方正也丧失了出头之处。继承他那种无表情演技的，毋庸讳言，正是《战场上的圣诞快乐》中的披头武。

小松方正除了亲身出演，亦以配音演员身份对大岛渚电影大有贡献。在给《被遗忘的皇军》与《李润福日记》配音时，他那种将愤怒深藏于心，处处都不失冷静的声音，令人久久不能忘记。

第五位是小山明子,她是大岛渚班底唯一一位女演员,出演了大岛渚的 13 部电影。她仿若意大利即兴喜剧中的浓妆女性角色一般。在私人层面,她是大岛渚导演的夫人。但是,她在大岛渚电影中的样态,与导演吉田喜重作品中的冈田茉莉子相比,真是大相径庭。冈田茉莉子同样既是松竹新浪潮女演员,也是新浪潮导演吉田喜重的贤内助。如果说吉田喜重是因为认同冈田茉莉子所展现出的永远高不可攀的、作为他者的女性形象,出于对她的致敬而不断拍电影的话;那么,与此截然不同的是,大岛渚在这 13 部电影中,不是将小山明子作为小山明子本身,而是硬将她作为战后社会的隐喻来使用。大岛渚影片中的小山明子丝毫没有被神秘化和偶像化,而仅仅是表现了不加掩饰的批判精神。

美貌、知性而带着傲慢的冷酷,大岛渚早期电影中的小山明子,完美地满足了浪漫主义所说的那种"冷美人"的条件。在《日本的夜与雾》中,她饰演了一个工于心计的女大学生,坦然背叛恋人,献媚于前卫党中发迹最快的人。在《饲育》中,她饰演了一个从东京疏散而来、被村民彻底孤立的女人。在《白昼的恶魔》中,她饰演了一个受学生运动的挫折拖累而定居村里的中学女教师。在《日本春歌考》中,她饰演了在苏联船舶公司工作的金发女白领,在高中生面前充满激情地高声发表关于"骑马民族国家说"[①]的演说。无

[①] 骑马民族国家说:正式名称为"东北亚骑马民族王朝征服日本、建立统一国家(大和朝廷)说",简称为"骑马民族征服王朝说"。为东京大学年轻教授江上波夫 1949 年在《日本民族、文化的源流与日本国家的形成》一文中首次提出。该学说认为,在 4 世纪末至 5 世纪前期,东北亚的骑马民族统领朝鲜半岛南部,并东渡日本,成为

论在哪里，她都游离于男人们的共同体之外，拼命地呼吁却无法获得关注，只有空费心思地自我牺牲。《绞死刑》是这种形象的顶点，她朝主人公R氏恳求道："去悔罪、去变成优秀的朝鲜人吧。"R氏却不为所动。大岛渚通过小山明子的形象阐释了战后民族主义这种概念有多美好，其界限又是多么脆弱。在《仪式》中盘处，小山明子的自杀是这种理想的归结。

在《少年》中饰演母亲一角的小山明子，与此前她在所有电影中的形象都大相径庭。她戴着度数很高的眼镜，把长发绾扎在后面，裹着围巾，说是出生于福井县，但不知为何操着浓重的九州方言吵嚷着。在这个角色里，她的形象是不再拘泥于任何概念的肉身本身。而她在《夏之妹》中饰演的大村鹤这一角色，则象征性地表述了她在创造社这个男性集体中是一个重要的连接点。

最后要谈及的殿山泰司，比前述五人的年龄都要大上几乎一轮。他共出演了七部大岛渚的作品。大岛渚电影中多启用外行演员和新人，还有无名的儿童演员，只有殿山泰司如鹤立鸡群一般，是个拥有长期经验的职业演员。他隶属于新藤兼人创办的近代电影协会，是新藤兼人的专任演员，并不是创造社的人。从独立制片的角度来讲，近代电影协会是创造社的先行者。大岛渚出于对独立制片前辈的敬意，首先请他出演了《白昼的恶魔》中的中学校长一角。

日本统一国家出现和大和朝廷创立的主因；万世一系的天皇家并非源自日本本土，而是4世纪征服日本的东北亚骑马民族的后裔。这一学说震惊了当时的学界。1967年，江上波夫教授完成了影响深远的专著《骑马民族国家》。——译注

创造社的各位是如何看待殿山泰司的，可以从请他出演《仪式》中的族中长老这一角色管窥而知。

殿山泰司长得奇形怪状而具有冲击力：金鱼眼，秃头上沟壑纵横，草鞋般的额头，龟速慢行。在银幕上他不善言辞，总是冷眼旁观别人唾沫横飞地进行理念之争。不，说他无视这些应该更为准确吧，但在心底他比谁都激进，会不管不顾地突然就采取决断的行动。无论如何，殿山泰司是溢出"人"这个概念的人。

总是要求小山明子呈现概念的大岛渚，只有对殿山泰司那种不拘泥于各种观念的顽强劲儿，才表现出欣赏。殿山泰司在大岛渚作品中的形象，是被所有人遗忘的，是被置留的，单单只是存在着。而在新藤兼人的人道主义作品中，殿山泰司饰演的角色总是拼命阐述自己，拥有近代化的内心。可以说，殿山泰司在这两位导演手中的形象是截然不同的。在《归来的醉汉》中，殿山泰司令人吃惊地一人分饰烟草店的老太太、渔夫、看澡堂子的老太太、货车司机、警官五个角色。他完美地从新藤兼人作品里那种狭隘的人格中解放出来。毋庸讳言，《被迫情死　日本之夏》与《夏之妹》是大岛渚对殿山泰司的这种存在样态进行历史性解释的一种尝试——在《被迫情死　日本之夏》中，殿山泰司穿着宽松衬衫和马裤、白底袜套，挥舞着拳头，嘟囔着"任谁都有个不共戴天的敌人啊"，随手就杀死了旁边站着的观世荣夫。而在《夏之妹》中，殿山泰司饰演的老人，对自己作为侵略者的往昔深表忏悔，为找个冲绳人来杀死身为日本人的自己而专门跑到冲绳。这一角色对殿山泰司而言，意味着"所谓战后不过是苟延残喘"这种无政府主义的顿悟。殿山泰司作为

"被遗弃的人物"的这种样态，在《感官王国》中可以说达到了顶点：他在片中出演落魄乞丐，拼命地让自己那久已派不上用场的男根施展了最后的身手。

至此，我们梳理了大岛渚班底的主要演员。从出演次数的统计来看，紧跟在这些主要演员后面的是观世荣夫、津川雅彦、川津祐介各三次，吉泽京夫、石堂淑朗各两次。津川雅彦、川津祐介和吉泽京夫主要在大岛渚早期作品中出现，与创造社没有关联。与前述御用演员相比，石堂淑朗是一个毫不逊色的彪形大汉，但他本是大岛渚的编剧和副导演，因此应该解释为他是被抓来填场的。不好分析的是观世荣夫。他的本职工作是能乐，只在短期离开能乐舞台的时候出演大岛渚的作品。如若他没有回归能乐表演，应该能和殿山泰司一直组成好搭档吧。2006年我见到观世荣夫的时候，说实话也曾试图问一问这个问题，却错失了机会。不久之后他就辞世了，真是令人深感遗憾。

大岛渚班底除了殿山泰司以外，几乎全部出生于20世纪20年代后半期至30年代前半期，也就是昭和第一个十年的人。户浦六宏、渡边文雄、殿山泰司、小松方正、佐藤庆已然仙逝，现在只剩下小山明子。大岛渚于1999年拍摄《御法度》时，已经没法再让观众重温创造社团队诸君那些令人怀念的音容笑貌了。取而代之的是由披头武和崔洋一来出演新选组的干部。长期观摩大岛渚电影的观众应该很容易就能辨认出，他们俩的身形演技仿佛是户浦六宏和佐藤庆转世。

第四章　赛歌、歌

至前一章为止，我们简单梳理了大岛渚电影中出现的主要演员和御用演员。那么，他们聚在一起到底上演什么戏码？众所周知，他们会围成圆形阵式，拊掌击节纵声高唱。因此，下面我们来讨论大岛渚影片中的歌。

说起来，这些人物在大岛渚电影中是如何歌唱的呢？简单地说，有四类人物形象：一是混杂在聚集的人群里高声歌唱的人；二是在宴席上赛歌似的展示自己歌曲的人；三是在无人倾听之处悄然为自己而歌的人；最后，是无论在哪种场合都绝不唱歌的人。

首先说说第一类，也就是高声合唱的人，他们随处可见。甚至可以说，所谓大岛渚电影，其核心就是各种不同立场的人比赛似的唱着各自所属的共同体之歌。我们试着把下面这些场景连起来看：

先是《日本的夜与雾》。喜宴开始后不久，新娘一方的年轻女大学生们唱起了学生运动歌，里面有"年轻人哟，锻炼好身体啊"[①]这

[①] 该歌词出自歌曲《年轻人哟》，为1966年富士电视台播出的电视剧《年轻人哟》的主题曲，风靡一时。藤田敏雄作词，佐藤胜作曲。1970年后入选日本中小学音乐教材。——译注

样的歌词。身为主持人的吉泽京夫一副深得我心的表情跟着唱和，但站在旁边的新娘小山明子不知为什么满脸不高兴，怎么也不肯加入合唱。摄影机猛地甩向右侧，越过新娘新郎来拍摄新郎一方的年长男士，正好拍到原前卫党党员佐藤庆和"孤狼"户浦六宏。西服领结的户浦六宏嘟囔着"这歌没啥变化啊"，然后嘴角泛起一丝嘲笑，独白道："是什么时候的事儿了呀，一说点儿啥就开唱……"

此处，画面闪回七年前大学生宿舍楼一室，佐藤庆和户浦六宏身着笔挺的学生制服，正在与一些学生一起开会讨论唯物论哲学。此时，蹬鼻子上脸的吉泽京夫身上挂着手风琴在窗边搭话："从女子大学来了十来个人，要不要一起唱歌跳舞？"乍一看显得很温厚，但实际上他是以命令的口吻发问的。佐藤庆、户浦六宏和吉泽京夫吵了起来。同处一室的学生们忌惮吉泽京夫背后有前卫党撑腰，纷纷离开房间。随后，能听到前述《年轻人哟》变成了大合唱。在尴尬的气氛中，留在房间里的佐藤庆和户浦六宏开始愤懑地谈起，前卫党的路线从燃烧瓶大战激变为歌舞路线，这种做法是不值得信任的。闪回结束，镜头再次切回婚宴现场。《年轻人哟》的大合唱结束，掌声响起。现在已经完全是一副前卫党官僚做派的吉泽京夫，再次以主持人身份发言。正当他准备宣布下一个发表祝词的人是谁时，因四个月前的安保斗争正在被通缉的津川雅彦突然闯入会场……

在这场戏里，《年轻人哟》这首歌连接了故事发生的1960年10月当下与1953年的过往，它发挥了润滑油的功能，给闪回以动机。唱这首歌意味着宣誓忠诚于前卫党的方针不变，意味着经过了七年

的岁月,这种忠诚至今仍然由天真无邪的女大学生来演绎。七年的岁月中,即使经过了几多政治性的变化无常,这首歌仍然常常被唱起。它是一种符号,意味着拒绝历史,也佐证了前卫党已经沦为多么反历史潮流的官僚组织。佐藤庆和户浦六宏是从这个党的座次中被排挤出去的人,因此没有加入合唱。没有唱和的人就是被共同体抛弃的人。话虽如此,吉泽京夫试图通过这首歌来确认怀旧的秩序,却被不速之客彻底破坏了。

在《日本的夜与雾》中,佐藤庆和户浦六宏并没有一首自己的歌能够用来对战《年轻人哟》。他们对战的手段只剩下不遂心的牢骚。但是,关于共同体与歌曲的关系,在他们的晚辈悉数登场的影片《日本春歌考》中,呈现出更为复杂的结构:饰演教师的伊丹十三率领学生最早进入的那间小酒馆里,在座的客人正唱军歌取乐。第二间小酒馆里唱的是俄罗斯民谣。伊丹十三非正常死亡后,前来给他守灵的同龄人怀着慷慨悲愤的感情高唱起以《华沙维安卡》[①]为代表的革命歌曲。这寓意着成人们分裂成三个群体,即怀有军国主义体验的战中派、对苏联社会主义怀有乡愁的战后派和1960年安保中遭受挫折的伊丹十三所属的一代。但是,年青一代也不是铁板一块。大城市的小资产阶级学生在池塘周围插着各国国旗,想当然地

[①] 《华沙维安卡》:或译《华沙劳动歌》,原名 *Warszawianka*,又名《华沙曲》《华沙革命曲》《华沙工人革命曲》等。世界著名革命歌曲、劳动歌曲之一。作曲者不详,波兰革命家伐茨拉夫·斯文契斯基(Wacław Święcicki)作词,完成于1880年前后。1905年俄国革命期间,在俄国统治之下的波兰广为传唱。1927年译介到日本,战后受到日本新左翼系党派的喜爱。——译注

开着民俗歌会。他们在吉他的伴奏下,唱着英语民谣《这片国土是你的土地》①。而影片的主人公、从地方进京考大学的高中生们,是跟不上他们这种练达的、"有良心的"美国反战歌曲的。

在《日本春歌考》中,唱某种特定类型的歌曲,意味着接受这种类型歌曲所代表的世界观,意味着归属了建构于想象中的共同体。自然而然地,这部电影就描写了由多重代际构成的共同体,以及承载这个共同体的多重世界观、多重立场之间的对决。作为各式歌曲竞斗的场域,或是一部众声喧哗的作品,这部电影就得以成立了。

伊丹十三从前述各类型歌曲中也感受到了违和与绝望。他把自己那关于时代与社会的忧郁精神,通过教童贞的高中男生唱春歌的方式表达出来。这就说明,只有春歌才是超越时代的、真正的民众之歌,是被压迫的庶民反抗权力的歌。三个高中男生心思单纯地记住了这些春歌,并逐渐在性幻想中篡改歌词。本来,不知为何,唯独主角荒木一郎就是唱不好以"出了一个一呀一嚯嘿"这句歌词为开头的数字歌。但是,在为伊丹十三守夜的那个夜晚,他在打算强暴小山明子时,突然出色地一直唱到第 10 段,甚至竟然创作和演唱出原歌曲没有的第 11 段。在现实中与女人有了性体验的荒木一郎再也不唱春歌了。当其他三个人合唱着春歌,在空荡荡的大教室讲台上冒犯仰慕的美少女之时,他只是远远地坐在后面的座位上冷眼旁

① 《这片国土是你的土地》:原名 This Land is Your Land,由美国民谣歌手伍迪·戈斯里(Woodrow Guthrie, 1912—1967)于 1940 年创作,意在反拨欧文·柏林的《上帝保佑美利坚》。戈斯里在歌曲最后一节表述了反资本主义内容,抗议阶级不平等。20 世纪 60 年代该歌曲广受民权运动者青睐。——译注

观。然后他突然靠近讲台,冲动地将美少女掐死。

春歌踢开其他所有类型的歌曲,占领了绝对领导权的位置,但这并不意味着电影就能迎来预设的和谐结局。别忘了,《日本春歌考》中还有一个女高中生,她就是由吉田日出子饰演的金田。她偶然穿着水手服现身民俗歌会,清唱着谜一样的歌曲。这首叫作《雨中小调》的歌,在影片中被设定为朝鲜籍随军慰安妇招徕日本兵光顾时所唱,是《满铁小调》①的改词版。虽然这才是真正的民谣、草根之歌,但在这场戏里,在场的小资产阶级民谣爱好者们,谁都不知道这首作者不详的歌曲有什么含义。他们扛起吉田日出子,强行将她带到某处去。等到她再次回到民谣会场时,发型改变了,衣服也被换成了像演出服一样的镶金丝的朝鲜服饰。吉田日出子并未对这首歌和唱它的动机进行任何说明,但她身为在日朝鲜人这一点,在这部电影中是明示的。而伊丹十三教给高中男生的春歌,则被这首《雨中小调》一下子客体化了。之所以这么说,是因为《满铁小调》是一首关于前线的朝鲜籍随军慰安妇这些最底层牺牲者的歌曲,粗野的日本男人高唱春歌入伍奔赴前线,而她们在前线只一味地忍受着屈辱煎熬。所谓唱一首歌,就是顺着这首歌来选择世界观与历

① 《满铁小调》:日本歌谣史上著名的改词歌。原歌曲为1932年创作的《讨匪行》,表现的是日军在中国战线拼杀和厌战的情绪,"二战"期间《讨匪行》渐渐成为流行的军歌。伪满洲国时期,日本成立伪"南满洲铁道株式会社"(简称"满铁")来控制东北三省。《满铁小调》为"满铁"时期脍炙人口的文化留存,描绘了雨夜里朝鲜籍慰安妇满怀悲戚招徕日本士兵光顾的情形,其中详细记载了资费等细节,成为研究从军慰安妇问题的一个佐证。——译注

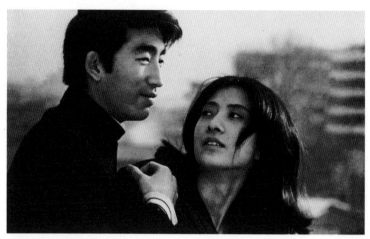

《日本春歌考》剧照

史。歌与歌的斗争是世界观与世界观的斗争,它们处于阿尔都塞所言之"意识形态国家机器"(教育体制、媒体文化也包含其中)当中,只能不断进行激烈的战斗。

也许正是由于大岛渚在影片中多有使用歌曲的习惯,当说起与大岛渚使用歌曲的手法最为相近的导演时,人们自然会想到希腊的西奥·安哲罗普洛斯。在他导演的《流浪艺人》中,人物根据各自的政治信条和所属组织,唱着革命歌曲或是支持法西斯的歌曲,挥舞着旗帜行进。歌曲作为标识时代和党派性的符号,发挥着出色的作用。通过这些符号的指引,某个时代就被描写成了时长较长的闪回。但是,日本与希腊的这两位导演,在本质问题上是迥异的——在安哲罗普洛斯那里,流浪艺人在小剧场所吟唱的田园歌曲比所有

歌曲都更胜一筹，它被赋予悲烈的史诗式结构。而大岛渚并不认同这种歌曲的层级秩序，这也与他坚决否定"历史的戏剧性统合"这种观念是相通的。如果说安哲罗普洛斯是通过把希腊悲剧故事借来当解释因子，从而获得了统一远观20世纪这个噩梦时代的视角；那么大岛渚则拒绝一切妥协工作，只倾注热情于让一切已经发生的事情就那样荒诞不经而无序地横行。

大岛渚与安哲罗普洛斯的另一个不同之处，在于他们所选的歌曲，一个卑俗，一个多样。《流浪艺人》中整然合唱的歌曲，无论哪一首都如同《国际歌》般轻易就能找到出处，这与导演严肃考究的运镜是相呼应的。但在大岛渚的影片中，不光是政治斗争的歌曲，艳曲、春歌、骂歌等这些在公共空间常常被忌避的歌曲也悉数登场，而且其中半数以上都是改词版。毋庸讳言，这些歌中反映出来的无序性，和《日本的夜与雾》中那种强硬而过激的场面调度之间达成了一种平衡。

《日本春歌考》中大吵架那场戏之后不久，分别出现了宴会与唱歌的场景。《被迫情死 日本之夏》中音乐被刻意地置于远处。全身黑色装束的青年一边修理坏掉的电视机，一边用日语伤春悲秋地唱着《劳动歌》[①]，但是谁也没有注意到他。电视上甫一播放三波春夫[②]所唱的世界博览会宣传曲，在场的每个人都不耐烦地要关掉电源。《归来的醉汉》中没有宴会戏，只有主演 The Folk Crusaders 乐队成

① 《劳动歌》（*Work Song*）：美国爵士乐手 Nat Adderley 于1960年1月创作的歌曲。——译注
② 三波春夫（1923—2001）：日本著名演歌歌手、俳人、影视剧演员，本名北诣文司。——译注

员一边并排走在路上，一边唱着《临津江》[①]。《新宿小偷日记》从头至尾都流淌着主演唐十郎[②]自编自唱的改词版歌曲，但这和演员们以真名出席宴会的那些戏份毫无关联，并不是导演的"复调"（巴赫金）。在大岛渚语境中的宴会上，出场人物异口同声地唱同一首歌的时光，早在20世纪60年代就结束了。此时，就轮到刚才所说的第二类歌者出场了。换句话说，就到了人物各自随心所欲地唱歌的时候。

下面，我们来说说第二类歌者，也就是在宴席上赛歌似的唱歌表达自己的人。

《仪式》与《夏之妹》这两部作品的重要之处在于，从某种意义上讲，它们通过解构《日本春歌考》中的歌曲斗争才得以标新立异。

《仪式》中的樱田家是地方旧式家族，连"樱田"这个家族名字

[①] 《临津江》：朝鲜歌曲。1957年7月发表于朝鲜"朝鲜音乐家同盟"机构杂志《朝鲜音乐》的附录乐谱集《八月之歌》中，朴世永作词，高宗焕作曲。1958年9月在朝鲜民主主义人民共和国建国10周年纪念音乐晚会上由歌手柳银京第一次演唱。该歌曲分为两段：第一段是在临津江边目睹鸟儿南飞，抒发祖国分裂、难回南方故乡的郁郁之情；第二段是在临津江边将南方的"水深火热"与北方的"鲜花盛开"进行对比。1960年，该歌曲由具有朝鲜官方背景的在日本朝鲜人总联合会下辖朝鲜青年社发行的口袋歌集《新歌集第三集》第一次介绍到日本。1966年松山猛改写原曲第二段歌词，并创作了原曲中并不存在的第三段歌词，成为日语版《临津江》（イムジン河）。日语版大幅淡化原作的政治宣传色彩，改为表达故乡难回的情思，通过松山猛所属的日本民谣创作团体 The Folk Crusaders，以民谣方式进入日本主流音乐市场，专辑脍炙人口，卖出13万张，但很快因在日本朝鲜人总联合会抗议而下架。——译注

[②] 唐十郎（1940— ）：原名大鹤义英，小说家、剧作家、导演、演员。所著小说《来自佐川君的信》获芥川奖。将"特权肉体论"作为改革话剧的新口号，于1963年创立状况会剧团，并于1964年改名为"状况剧场"。自20世纪60年代起，作为先锋派的旗手，与寺山修司、铃木忠志、佐藤信被媒体并称为日本"先锋派四天王"。——译注

都在暗喻日本。影片以从伪满洲国回国的少年"满洲男"（河原崎建三饰）的视角，描绘了这个家族在战后社会中操办婚丧嫁娶的样态。樱田一臣（佐藤庆饰）在战前的军国主义时期是活跃的精英官僚，作为一家之长膝下有四个同父异母的儿子。具体情况到处暧昧不明，但继承他血脉的族人不断上演着淫乱与绝望的戏码。整部电影完全是由接连不断的各种宴会构成的，但其中尤其让人觉得意味深长的一场戏，是他的一个儿子阿勇（小松方正饰）在老宅的堂屋举办的结婚酒宴。

首先是身为共产党员的阿勇笔直站立，右手打着拍子唱起了俄罗斯民谣《劳动歌》[①]。但他很快原形毕露，从第二段开始唱起了春歌的改词版。然后是应声虫阿守（户浦六宏饰）身着绣了家徽的礼服跳出来，一边往大家的杯子里倒酒，一边和阿勇一起唱起了《露营之歌》[②]的改词版，还手舞足蹈地谈到了阿部定。当他正准备蹬鼻子上脸地唱出"出了一个一呀一嚯嘿"时，坐在上座的樱田一臣连忙制止道："一个人只能唱一首。"并准备自己开唱旧制一高的学生宿舍歌《呜呼！玉杯》。[③]

[①] 《劳动歌》：原名 Dubinushka (Дубинушка)，19世纪后半叶流传于俄国的民谣、劳动号子。曲名在俄语中本意为建造码头用的圆木。——译注

[②] 《露营之歌》：1937年9月发售的日本军歌。薮内喜一郎作词，古关裕而作曲。在大岛渚作品《仪式》中也有一首此歌的改词歌。——译注

[③] 旧制一高，全称"第一高等学校"，即旧制官办高中，原东京帝国大学的预科学校，今东京大学教养学部前身。1886年建校，1950年废校，并入东京大学教养学部。原位于东京都文京区弥生町，后搬迁至现址东京都涩谷区驹场三丁目。《呜呼！玉杯》正式名称为《第十二次纪念节东寮寮歌》，即东京大学宿舍歌，作为日本三大宿舍歌之一而广为人知。其中有句歌词是"呜呼，将花插于玉杯"，因此得名《呜呼！玉杯》。——译注

但是，樱田一臣面带威严地刚刚开口唱，就马上忘词唱不下去了。他多次从头再唱，试图回想起歌词却未能如愿，席间笼罩着尴尬的气氛。此时，坐在下座的节子若无其事地接着唱了下去，她那婉转的歌喉使宴席的气氛一瞬间变得严肃起来。大岛渚借此阐述的是，所谓"战后"（après-guerre）就是旧制高中精英主义的崩塌，对他们进行冷静批评的女性则登上历史舞台。

此时，轮到另一个儿子阿进（渡边文雄饰）来唱。他郁郁地不想开口。因为他刚刚作为战犯在新中国结束刑期回国，全然没有释然唱歌的心境。这时，阿勇那位同样拥护共产党的新媳妇，穿着新娘礼服唱起了跑调的《国际歌》。阿守打断她，问："就没谁唱日本歌吗？"坐在节子身边的少女律子（贺来敦子饰）用清亮的女高音唱起了《艺伎华尔兹》①。隔着纸拉门坐在下座的人们拊掌击节以示能听懂这首歌，并很快合唱起来。然后轮到主角"满洲男"，他无论如何也唱不出来。这时，电影以后期录音的方式响起他回忆往昔的画外音："如若那时候要唱的话，还是会唱诸如《抵制原子弹》②之类歌声运动③的歌曲吧。"接下来，坐在旁边的辉道（中村敦夫饰）庄重地唱起了战前的《马贼之歌》。只抽出这场戏来看的话，辉道应该是樱

① 《艺伎华尔兹》：1952 年的流行歌曲，由神乐坂判子演唱。——译注
② 《抵制原子弹》：日本重要的反战歌曲。浅田石二作词，木下航二作曲，1954 年第五福龙丸号渔船在太平洋遭受美国氢弹爆炸袭击后创作完成，旋即传唱全日本，并成为 1955 年举行的第一届世界反原子弹氢弹大会会歌。——译注
③ 歌声运动：20 世纪五六十年代，以合唱团演奏活动为中心掀起的日本大众性社会运动、政治运动。当时，以共产主义、社会民主主义为思想根基，以劳动运动和学生运动为联结，全国各地成立了工厂合唱团、校园合唱团、小区合唱团等。主要唱的是革命歌曲、劳动歌曲、和平歌曲和俄罗斯民谣。——译注

田一臣精神的继承者，但其态度充满了强烈的反讽意味，让樱田一臣感到尴尬。最后，是最年轻的阿忠（土屋清饰）开口唱了军歌《战友》①。他虽然还是个孩子，却是群众性民族主义的笃实继承者，与辉道形成鲜明对比。阿忠模仿军队前进的样子，来到渡边文雄饰演的父亲阿进面前，执拗地逼问父亲："你说写了自我批评，真的吗？新中国是什么样的国家？"但是，渡边文雄一言不发。阿忠只好失望地唱着军歌。在《仪式》中，除了小山明子和中村敦夫，成人们都在高声放歌。他们穿的服装简直是奇装异服，与他们所选的歌大不相称。

在结婚典礼这场戏里，歌曲就这样映射了出场人物的前史以及他们的意识形态。可以说，这场戏纯粹而极致地展现了大岛渚关于歌曲与宴会的逻辑。在《日本的夜与雾》中那些没啥歌曲来对战的人，到了这场戏里都有了能代言自己的歌曲，而且，他们通过这些歌曲成功展示了自己固有的世界观和人生观。所谓"人"这种存在，就应该通过他口中所吟之歌，以及这首歌的流行与没落来获得评价。与此同时，这也意味着在意识形态上觉醒并对此敬而远之的阿进和"满洲男"这样的人，是无法高歌的。

在看过《仪式》的大排场之后又观看了《夏之妹》的观众，应能辨认出往昔大岛渚式高歌的残骸，不，应该说是最后的荣光。在《夏

① 《战友》：日本军歌，1905年创作，真下飞泉作词，三善和气作曲，描写日俄战争期间的故事。歌词以乡愁为主诉，先是在关西儿童和女学生中流行，经演歌师演唱后流行全国。太平洋战争期间此歌因过于消极而被禁。"二战"后联合国驻日盟军总司令部（GHQ）禁止一切军歌，但此歌因描述一介士兵的悲剧而仍被日本国民传唱。——译注

之妹》里，导演两次让人们穿着麻织的白色西服对歌。尤其是影片结尾，创造社几乎所有成员都露脸了，宛如相逢一笑泯恩仇，用"从京都大学毕业20年了"这种谦和的调子来对歌。在这部影片中，小松方正饰演的法官好像是大岛渚电影的定式一般，他在亲生女儿面前口无遮拦、光明正大地唱起了春歌的改词版。与此相对，户浦六宏拨着三线琴，唱起了传统冲绳民谣。但是这几首歌已经不是针锋相对的关系，而是被并置于不能判断为紧张还是弛缓的未决状态之中。如果说这部作品中有哪场戏是让歌曲承担意识形态批评任务的话，那就是主人公素直子（栗田裕美饰）与石桥正次一起，在夜晚的那霸商业街上弹吉他的时候吧。本来，一说到冲绳，理所当然就是唱民谣，但是在这场戏里，一对少男少女根本不理会这些陈规，死活不肯开口唱冲绳民谣之类的歌曲，而是唱起了内地①电视节目的主题歌《银色面具》，这是年轻人颇有共鸣的歌曲。也许，大岛渚在这里联想到了鲁迅的短篇小说《故乡》的结尾，试图让新代际唱出希望之歌吧。在完成这部影片之后，大体上酒宴从大岛渚的作品中消失了，人们不再将自己寄托于歌声中。

那么，在无人之处悄然吟唱只属于自己的歌的歌者在哪里？还有，那些绝不开口吟唱的人呢？

① 内地：此处指相对于冲绳而言的日本本土。——译注

第五章　单独的歌者

下面，我们来说说第三类歌者，也就是远离高歌放吟的人群，在无人知晓之处悄然吟唱的歌者。大岛渚电影中出场的这类角色到底具有什么样的含义？毫无疑问，最早出现这类歌者的大岛渚作品是《日本的夜与雾》。

在这部电影的后半部分，一个被大学住校生当成间谍嫌疑人抓住的青年逃走了。随后，围绕这件事，以中山（吉泽京夫饰）为首的指挥部开始质询高尾（左近允洋饰），疲惫不堪的高尾在深夜的宿舍食堂中向宅见（速水一郎饰）吐露心情。远处，不知是谁喝醉后有一搭没一搭地唱着《国际歌》，声音隐隐传来。高尾在引用了鲁迅的警句之后，突然非常阴郁地唱起让人绝望的歌曲："日落西方，时间长逝，阴沉地流逝，太阳尚未升起。东方天际一片黑暗。"高尾唱完这首歌后，把头靠在后面的柱子上，闭上眼睛。此处，闪回结束。"这是我最后一次看到高尾。"宅见回想道。

高尾的歌所承担的作用，无论是与上一章谈及的《年轻人哟》，还是与这场戏的背景所流淌的《国际歌》，都不相同。早就不能与任何人共有歌曲，也再不能归属于任何共同体的人，他内心的孤立与

绝望，被这首歌淋漓尽致地表现出来。歌曲字面意思高洁凄凉，对于高尾来说就像是天鹅之歌一般。留下这首歌后，高尾结束了生命。独自吟唱传达了终极志向，而歌者也只能以自我毁灭来对独自吟唱进行代偿。我们后来在《绞死刑》中看到户浦六宏唱起《金日成将军之歌》①，其实想表达的也是这种独唱的代偿。大岛渚电影中的独唱，正是以《日本的夜与雾》的这场戏为原点。

《日本的夜与雾》之后的《饲育》中，有两个单独歌唱的人物。《饲育》讲述的是在即将战败时的某处深山中，美国轰炸机坠毁，幸存的黑人士兵被附近的村民抓为俘虏。此后村里厄运不断，既出了偷粮食的人，也出了拒服兵役的人。因此，眼光狭隘的村民不知不觉间深信所有恶之根源就是这个黑人士兵。他终日被囚禁在村中本家大宅边一个狭小的储物间里，忍受着孩子们好奇的眼神和大人们憎恶的目光。

佃农之子次郎（石堂淑朗饰）是一个秃顶、身材魁梧的青年，但略有一点痴呆，因此从未被征召入伍。他似乎总有过剩的性欲，即使在插秧时也会突然将秧苗扔出去，然后站在大石头上唱些荒腔走板的歌。那些纯粹只是发泄欲望的歌曲，与村中的男人们在酒宴上拊掌击节唱出的春歌在调性上是截然不同的。本家的侄女、女学生干子（大岛瑛子饰），常常在大石头下面听着次郎的歌声。

另一个歌者，毋庸讳言就是黑人士兵。某一个雨夜，本家的家长（三国连太郎饰）打算悄悄给从东京疏散来的人妻（小山明子饰）

① 《金日成将军之歌》：李灿作词，金元均作曲，完成于1945年，是歌颂金日成的朝鲜歌曲中最著名的一首。——译注

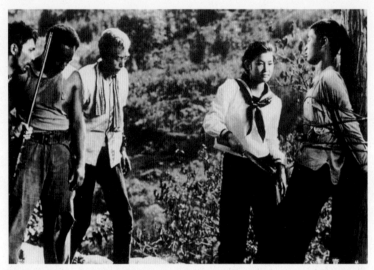

《饲育》剧照

送米,此事败露后,他在老宅院子里和病妻闹得不可开交。昏暗的光线下,病妻拼命去捡被扔到泥水里的米。在泥泞里闹作一团的男人们,以及惊慌失措的三国连太郎。摄影机用定焦镜头拍摄这场戏,再慢慢摇开。中庭里,一个不听大人话的少年在雨中被绑缚着。接下来,摄影机从外部移动拍摄储物间。能听到黑人士兵一个人用英语唱歌的声音。唱歌的戏是用画外音展现的,没有画面,只有声音从储物间传来。黑人士兵估计雨声太大谁都听不到,所以唱着些聊以自慰的歌曲。在本书第二章我们说过,大岛渚最初曾和歌手亨瑞·贝拉方特谈过请他出演一事,也许大岛渚原本是想让这场戏成为影片的一个高潮。

次郎与黑人士兵的共同之处在于,他们都被村落共同体所建构

的秩序彻底排斥在外。次郎是小佃农的次子，借用黑田喜夫①的话来说，是无权继承土地且结婚也是凑合了事的"老二"。黑人士兵是突然出现在村庄中的外国佬，被认作给这个共同体带来厄运的根源，最终像替罪羊一样被族长杀害。另一边，次郎也收到了征兵令。在出征的前一晚，他在山中强奸了干子，并就此逃亡来躲避征兵。终于，日本战败，村民们又开始举办酒宴，次郎也从本家的后门大摇大摆地回来了。村民们想要他为黑人士兵偿命，面对村民的阴谋他怒火中烧，挥舞着日本刀，结果不小心把自己砍死了。

这两个单独歌唱的男人都在村民们的聚会中当场死于非命，但别忘了，不知为何只有干子一字不漏地听到了黑人士兵的歌声，按道理应该谁都听不到的。她突然穿着水手服出现在村民们的酒席上，一直站着喝冷酒，言之凿凿地声称那个黑人在储物间唱歌，就好像黑人士兵活过来了似的。干子就像一个不起眼的配角，但在电影中具有重要的意义。因为她是唯一一个将两个独自唱歌者联系起来的人物。以干子为媒介，我们能确定的是，次郎与黑人士兵这两个被贬斥之人，实际上就像一面镜子中映照出来的分身关系。黑人士兵始终是村民无端暴力的牺牲品，一直受到不安与绝望的折磨。而次郎被无来由的攻击冲动所驱使，乱挥着日本刀，还强奸了女人。这两个互为呼应的人物，他们孤独的歌声都被干子听到并留存在她的记忆中。在电影开始，干子看到被带走的黑人士兵右脚上有被捕兽夹子夹坏的伤口，受到刺激而不由得在路边呕吐起来。在片尾，她

① 黑田喜夫（1926—1984）：诗人，是无产阶级诗歌与前卫诗相结合的日本战后诗歌风潮的旗手。战后加入日本共产党，1959 年出版诗集处女作《列岛》。——译注

再次在酒席上呕吐。是她不习惯喝酒而勉强喝下去的反应,还是因为被次郎强奸导致的妊娠反应?这一点并不确定。她为了听歌声而悄悄去储物间,她在那里与黑人士兵发生性关系的可能性,从逻辑上也不是不成立。这两次呕吐意味着她与这两个边缘人物结成了本质性的关系,而一个人在孤独中所吟唱的歌曲,就是述说这种关系的符号。

当然,我们在此还应想到《日本春歌考》中的在日朝鲜人少女金田幸子唱起的《雨中小调》。关于这首歌的意义和语境的关系,我们在前一章已经有所言及,因此略去不谈,直接分析《少年》。

《少年》片头,初秋晚暮的寺庙内,主角少年(阿部哲夫饰)一个人在地藏冢前玩着石头剪刀布,邀请着根本就不存在的小伙伴:"我们来玩捉迷藏吧。"然后他闭着眼睛认真地唱完了《捉迷藏之歌》,转到巨大的地藏冢后面,大喊着:"找到你啦!"他对着根本不存在的小伙伴吹牛说:"我是鬼,我专门抓那些只知道逃学去玩儿的人!"天色渐晚,少年踩空摔倒了。看上去他摔疼哭了出来,但实际上这是在演戏,是按照父亲的命令在练习假哭。但真相是模糊不清的,因为我们也看到,少年几次把手放在伤口上,眼中忍不住涌出了泪花。

这场戏位于电影的片头,所以观众容易忽略过去。但是如果看完整部电影再回头来看的话,就能明白这场戏里已经埋好了不少解开作品的关键。首先,是捉迷藏的主题。与这个主题相关联的,是

"碰瓷"这种诈骗术,也就是埋伏在道路一侧,假装不经意间冲上马路,撞到正在行驶的汽车,造成交通事故,恫吓对方以骗取金钱。其次,"被鬼抓住"暗示的是后来他的这种碰瓷业务被揭穿并被警察逮捕。再次,少年提到上学,这和他跟着这对假父母行脚于全日本,根本就没有去过学校的情况相关联。还有,少年流出的眼泪是出于自然而然还是出于演技,实际上观众并不能分辨。眼泪可以解释为他本意是为了磨炼演技,但真正受伤后,因为太疼了才哭出来;但也可以解释为这是少年硬挤出眼泪的小聪明。实际上,这种歧义在《少年》中是一以贯之的,它构成了电影的筋骨。因为判断碰瓷者所声称的交通事故到底是真实的还是伪造的,仅仅隔着一层纸。随着故事的发展,最初少年手腕上那些用来唬人的红斑和伤痕,成了伴随着伤痛的真正伤痕,他已经不需要再展示任何一点点演技,就能被医生认定为受伤。

但是,在更深的层次上,少年一个人玩的这种游戏颇具深意。也许谁都能想到,"被找到了/没找着"这种二元对立的、类似旋转门般的游戏,会让人联想到弗洛伊德在《超越快乐原则》中指出的幼儿玩卷线筒游戏——幼儿在玩卷线筒游戏时,会进行抛出/捡回卷线筒的动作,用德语来说就是"去/来(Fort/Da)",赢得大人的赞赏,以把这一游戏当作母亲离开时的代偿。这一动作行为是孩童从前语言期到语言期的必经阶段。而且,放置到《少年》这部电影中来考量的话,对于这个游戏的痴迷,无意识地反映出少年的恐惧——他害怕对他来讲相当于继母的小山明子,不知何时就会离开这个临时家庭,从自己眼前消失。

我为何纠缠捉迷藏这个主题呢？因为《少年》中的主人公在四下无人的偏僻环境中哼起的歌曲，在《感官王国》中获得了进一步描写。

《感官王国》以其令人战栗的性描写获得了国际性关注，但微妙的是，它在大岛渚的24部故事电影中，反而是被分析得最少的一部。如若暂时搁置那些没完没了的性场面，先细致探究影片其余部分的话，就能出乎意料地发现影片中存在着意味深长的细节。影片中，当深谙玩乐之道的吉藏（藤龙也饰）叫来艺妓并大谈烟花业的精髓时，阿部定（松田英子饰）兴味索然。吉藏大方地唱起一首拿军歌篡改的春歌《女人的资本》，但阿部定并未唱和。吉藏一边与她交欢，一边弹着三味线命令她唱，但她因过于刺激以至于无法继续唱下去。而且，她原本就不是能和其他女人一起和声唱的个性。这是我们通过前面的一场戏搞明白的：当两个同事唱着猜鸟名的数字歌并玩着扔布包的游戏时，阿部定满脸不耐烦地离开了房间，目光不经意地落在一把放在一旁的剃刀上。毋庸置疑，这把剃刀是主人公攻击冲动的预兆。

当只剩自己一个人时，阿部定总是不经意地哼起《捉迷藏之歌》。这时，转场至既非她的梦想也非空想的画面，在那里，她一丝不挂地和陌生的孩子们一起玩捉迷藏。在《感官王国》中，关于捉迷藏的幻想场景依剧情需要反复出现了三次，但每次都有所不同。其中令人印象深刻的是她绞杀吉藏之后所梦见的不知身在何处玩捉迷藏的一幕。那个地方似乎是棒球场，木长椅绵绵延伸，阿部定躺在台座上，正在扮演捉迷藏游戏中的鬼给一个看不清容貌的青年和一个女童看。阿部定在梦中几次呼喊："藏好了吗？"但当她醒来时

四下已经无人，只剩她孑然一身。如果我们试着把这场戏当作《少年》片头那场戏的延伸来看的话，是不是就能看出它展现了大岛渚电影中孤独的绝对样态？

到了《马克斯，我的爱》时，大岛渚电影中的独唱被赋予了前所未有的亲密与柔情。这部影片开始于英国驻法外交官的夫人悄悄在庶民区租了公寓，在那里沉迷于与猩猩相处这样一个异想天开的故事。乍看之下，这部作品与其说是大岛渚电影，不如说风格归属于参与剧作的让-克劳德·卡里埃尔[①]的批判小资产阶级电影系列——他擅长基于一连串荒诞不经的情节来构思这样的故事。如若认为《马克斯，我的爱》是大岛渚所盛赞的布努埃尔晚期电影《自由的幻影》与《欲望的隐晦目的》的延伸，似乎也没什么不妥。但是，这里让我兴味盎然的是，在《马克斯，我的爱》里，大岛渚赋予吟唱这种行为以新的释义，创造了一个大岛渚式独唱者谱系中迄今为止没有出现过的人物。这个人物就是与猩猩马克斯面对面的夏洛特·兰普林[②]。

我们来回想一下安东尼·希金斯[③]饰演的丈夫最初抓了妻子与马克斯现行的那场戏吧。踏入庶民区公寓的安东尼·希金斯留意到

[①] 让-克劳德·卡里埃尔（Jean-Claude Carriere，1931— ）：法国作家、编剧、演员、导演。作为编剧，与布努埃尔合作近20年，创作了《资产阶级的审慎魅力》《朦胧的欲望》等多部作品。——译注

[②] 夏洛特·兰普林（Charlotte Rampling，1946— ）：英国女演员，19岁以《诀窍》（*The Knack*）出道，代表作有《夜间守门人》《欲望之翼》等。2015年以《45年》获柏林国际电影节最佳女主角奖，2017年获第74届威尼斯国际电影节最佳女演员。——译注

[③] 安东尼·希金斯（Anthony Higgins，1947— ）：英国演员，参演过《夺宝奇兵》《末代启示录》等作品。——译注

隔壁似乎有人，他咬牙打开门一看，赫然发现妻子躺在床上，旁边的床单高高隆起，床单底下正是猩猩。暂且不论奇谈电影的手法在这里以解构的形式得以沿用，我要提请读者留意的是，希金斯决定打开门的契机是从隔壁隐隐地传来女人的歌声。这仿佛母亲哄孩子般的歌声，是夏洛特·兰普林哼唱的摇篮曲。

这首摇篮曲在影片中还出现过一次。夏洛特·兰普林为了照顾病弱的老母亲丢下马克斯离家而去时，这只猩猩陷入了深深的忧郁，茶饭不思。丈夫反复思量后致电妻子，让她对着话筒唱了这首歌。马克斯隔着话筒听到后，心情逐渐平静。

在大岛渚的电影中，歌曲常常表征着自己的立场，是为了确认他者目光的一种手段。但是，在《马克斯，我的爱》中夏洛特·兰普林两次唱起的摇篮曲，与此前作品中的那些歌曲的意义大相径庭。这是为了安慰他者的、面向他者而吟唱的歌，在各种意义上都不参与意识形态斗争，是在另一个场域的歌。如若超越单纯的资产阶级讽刺剧的层面来读解《马克斯，我的爱》，那么首先就得将这首歌作为重要的切入点。在自《日本的夜与雾》到《饲育》，再一直延续到《感官王国》的大岛渚式独唱者谱系中，这首摇篮曲既是稀有的例外，也意味着这一谱系的新发展。

至此，我们探究了在大岛渚的电影中，有多少角色作为自己所处的世界观与意识形态的体现者而歌唱着、唱和着。按照他的逻辑，拥有歌曲的人常常归属于某个固定的意识形态。反过来说，这就意味着，当与意识形态之间的斗争保持距离的时候，或者不觉得完全

归属于特定意识形态是件好事的时候,人就奇妙地罹患了失语症,陷入了无歌可唱的状况中。《日本的夜与雾》中佐藤庆与户浦六宏在大家合唱《年轻人哟》时,脸上浮起讽刺的笑容并表现出的沉默,以及《仪式》中渡边文雄所表露出的对吟唱的逡巡,这些都是意识形态失调与逸脱的典型表征。但是,在这些相对沉默者的对面,存在着应被称为绝对沉默者的一群人。遑论歌唱,他们在各种意义上都拒开尊口,顽固地、沉默地生活着。在论述大岛渚电影中歌唱的谱系时,就不得不言及他们。这就是大岛渚电影中的第四类人物形象,也就是无论在哪种场合都绝不唱歌的人。

大岛渚早期作品中选择沉默者作为主人公的例子,应该是由静止画面的蒙太奇构成的《李润福日记》。在这部作品中,身为日本人的小松方正执拗地用日语称李润福这个韩国孩子为"你",而李润福从不开口作答,只有他写的日记被念诵出来。《绞死刑》片尾,R氏面对周遭掌权者的喋喋不休和拙劣的演技,只一味报以顽固的沉默;《少年》中,当碰瓷少年被警察带走并仔细盘问时,他宛如牡蛎般紧闭双唇,绝口不肯交代罪行。他们的沉默和李润福的闭口不言是一脉相承的。如果说其他出场人物都是通过吟唱来获得意识形态上的存在感,那么这群绝对沉默者就是以沉默为媒介,成功地从各种意识形态机器中抽身而出,而且描写这种沉默才是大岛渚的本意。"沉默"这一要素通过《马克斯,我的爱》中的马克斯达到终极的形态,众所周知,猩猩不能说人话,因此它才能从意识形态中解放出来,得以自由生存。

第六章 摄人心魄的美少年

真是风流倜傥啊,真是美男子啊。据传,年轻时户浦六宏一直追着他不放。之所以户浦六宏会追,我以为是他觉得自己也是前卫的京都大学学生,所以向大岛渚请教一起革命的事儿吧,但实际上据说他们俩之间像是少年之恋的关系。嘻嘻,这事儿倒是有趣得让人心潮起伏哦。户浦六宏那炯炯有神、惊若天人的眼睛;大岛渚年轻时的英俊,即使现在推想起来也让人觉得惊世骇俗吧。这么说来,似乎有点懂了。我的心中竟然燃起了小小的嫉妒呢。

在京都大学念书的时候,我曾是摄人心魄的美少年。殿山泰司先生曾写过,我被户浦六宏这个神经兮兮的演员在后面追赶着,真的有那回事儿!打通铺的青春。因为六宏的女人试图对我下手,六宏是不是为了赶走我才狗急跳墙追赶的啊?即使我真的是摄人心魄的美少年,我的瘀血也是干净洁白的,虽然有一丝黑色。说多了会不会反而有点欲盖弥彰呢?

且容我从引用上述莫名其妙的文字来开始这一章。第一段文字来自殿山泰司为影片《东京战争战后秘史》撰写的随笔《与导演的怪异交集》，此文发表在小册子《艺术影院》第 78 号（1970 年 6 月刊发）上。第二段文字来自大岛渚的《我的日本精神改造计划》（产报出版株式会社出版，1972）的第二章。在这篇文章中，大岛渚从忍着痔疮之痛去参加威尼斯国际电影节开始写起，话痨般地论述了宿便导致的痔疮与拍电影之间的关系。毫无疑问，大岛渚是读了殿山泰司的文章之后才执笔写这段文字的。

有一个词叫作"同性社会性"（homosocial），这是美国的英国文学学者伊夫·科索夫斯基·塞奇威克（Eve Kosofsky Sedgwick）于 20 世纪 80 年代提出的概念，在今日的性别研究中，这一理论被广为使用。

简单地说，同性社会性就是男性之间或者女性之间，通过排斥异性来构筑紧密的友情空间。可以说，在监狱、军队、寄宿舍、体育俱乐部、只招男生的名校预科学校等地，即女性缺席、唯有男性共同生活的特殊状况下，这是经常发生的现象。居于同性社会性内部的人，男性会认为自身的世界是只有男性才能理解的独特的所在，女性则会认为这是绝不能容忍男人染指的、只有女性独享的秘密花园。同性社会性团体一般会设计只有成员才懂的通关符牒或暗号，但并非完全拒绝异性。更准确地说，同性社会性通过共享或者交换异性来强化同性之间的联系，或者说是以女性为媒介来迎合男性。比如，团伙老大会让亲妹妹嫁给自己的跟班来结成亲族关系，如此

就能形成浓厚的同性社会性氛围。

那么，有人会理所当然地问，同性社会性与同性恋有什么不同呢？这个问题极其微妙，根据社会与文化的不同，倒也不能一概而论。但一言以蔽之，同性社会性将同性恋视如蛇蝎避之唯恐不及，极其厌恶与之混为一谈。请回想一下20世纪60年代东映任侠电影《网走番外地》系列，片中身陷囹圄的高仓健与其他囚犯之间结成了坚固的友谊，但同时，他们对那些娘娘腔的男犯人避而远之。同样的情形也出现在日活动作片中，比如《手枪无赖帖》和《候鸟》系列中，身为杀手的赤木圭一郎、小林旭和宍户锭时敌时友，他们之间总有某种不可见的因缘，但对藤村有弘却从不寄予信赖感，因为藤村在性别上是模糊的。简单地说，所谓同性社会性，就是同性恋恐惧症（homophobia）的一种典型形态。

在多数情况下，好莱坞动作片中男主角在展示了健硕的身体后就会与美女坠入爱河，最后与她结合。但在东亚的银幕上情况则大不相同，有不少故事的结局都是重温男人间的友情。《东京流浪汉》中的渡哲也说"和女人一起的话我没法走"，撇开了松原智惠子。《英雄本色》中的周润发和张国荣不也说了"咱们两人永远是搭档"这句话吗？早在2002年，我注意到东西方电影的这种差异，开始进行同性社会性相关研究，并将最终成果集结成《男人们的情谊　亚洲电影》（平凡社出版，2004）一书。

似乎有点远离大岛渚研究而沉迷于抽象话题了，言归正传。我认为，在大岛渚电影体系的根部，同性社会性的结构顽强地盘桓着。正如本章开篇引用的那两段文字所显示的，殿山泰司坦言，他曾对

年轻时的大岛渚与户浦六宏之间的友谊产生过嫉妒之情。大岛渚也不示弱，半开玩笑地说与户浦六宏之间曾经有过对同一个女人的纠葛，以此声明二人之间的关系纯粹是精神上的，毫无肉体上的接触。实际上，这种洁癖本身就是同性社会性的特征。

此前我们已经论证，梳理20世纪60年代以来的大岛渚影片，就能看出他在选配角色上的明显倾向。如若已经成为创造社家属的小山明子另当别论的话，那么无论哪部大岛渚作品中的女主角，没有一个后来能在女演员这条路上走出来，甚至连能够两次出演大岛渚作品的女性也很罕见。能马上想到的原因，可以推测为大岛渚讨厌有专业演技的女演员，他喜欢根据作品起用新人。但仅这点儿理由并不充分。罗伯特·布列松也用外行女性作为主演，拍了一部又一部电影。他正是通过这种方法，赋予女演员以强烈的品牌附加价值。他培养了安妮·维亚泽姆斯[①]、多米尼克·桑达[②]等在欧洲电影界呼风唤雨的女演员。大岛渚的情况与布列松正相反，他的女主角在其调教下引起话题，给观众留下了相当强烈的印象，但这种印象说到底也只停留在大岛渚电影的内部。要说其他导演是否能够更进一步地引导她们发挥出魅力、提升素质，那几乎是不可能的。她们正是在大岛渚电影所设定的问题语境中才得以光彩照人，难以从那个语境中离开并探索独立的从艺道路。炎加世子、川口小枝还有樱

① 安妮·维亚泽姆斯（Anne Wiazemsky，1947—2017）：德国女演员、导演、编剧。除布列松作品外，还出演过帕索里尼（《猪圈》）、戈达尔（《中国姑娘》）等著名导演的多部重要作品。——译注

② 多米尼克·桑达（Dominique Sanda，1948— ）：法国女演员，主要作品有《圣罗兰传》《他周日离开了》《1900》《随波逐流的人》等。——译注

井启子等,这些女演员只有在创造社的老搭档们营造出来的同性社会性氛围中才具有存在价值。横山理惠、贺来敦子、栗田裕美也一样。大岛渚对这些职业女演员绝不会投入感情,只要失去新鲜感就毫不留情地弃之不用。

大岛渚拒绝女性,并不仅限于选角。可以说,在大岛渚拍电影的整个现场,也发生了同样的现象。大岛渚在自己撰写的《星期日午后的悲伤》(PHP研究所出版,1979)一书中直言不讳道:"我的电影剧组的原则,就是不让女人加入。"他虚张声势地声称:"因为电影本身就是女人。"但这个借口丝毫没有说服力。真正的理由是,以大岛渚为龙头的创造社,从本质上来讲带有强烈的同性社会性。我想提请读者理解的隐喻是,他们每拍新作,就会以一名外行女性为媒介来进一步加固整体的情感联结。这些女性一旦被共有后就被排斥在外,所以实际上正是她们在电影中的生死簿串起了大岛渚的电影。大岛渚在《大岛渚1968》(青土社出版,2004)一书中曾若无其事地言及,除了自己是个例外,创造社的其他成员都不打算结婚。这句话反过来说的意思就是,成员们各自结婚就会导致创造社解散。

此处,我们要再度确认小山明子所具有的独特地位。在被浓厚的同性社会性氛围所笼罩的创造社,只有她绝不能成为一用完就被扔弃的对象。整个20世纪60年代,她不断在大岛渚的作品中出演重要角色。第三章中我们曾提到,在身为电影导演之妻而追随丈夫的电影美学试验这一点上,也许理应将小山明子和冈田茉莉子相比较。但小山与冈田之间最大的不同在于,吉田喜重是把冈田茉莉子的当下状态作为作品的终极诉求,而大岛渚与之相反,他将小山明

子看作为终极诉求效劳的介质之一。倘若允许我说得过分一点的话，也许可以说，大岛渚通过让创造社的所有男人共享小山明子，把她作为祭品，来完成献祭同性社会性的仪式。在《日本春歌考》和《仪式》中，小山明子饰演了为多个男人自甘化身祭品、承担性受难的女性角色，间接地证明了这一点。

这种同性社会性所产生的排斥女性的倾向，当创造社一朝解散，大岛渚走上自《感官王国》到《爱的亡灵》《马克斯，我的爱》这条国际化路线之时，看起来就暂时变得浅淡了。20世纪70年代以降的大岛渚，打破此前的既有路线，作为早间电视清谈节目的常客，开始积极倾听女人的声音。他的作品主题也逐渐倾向于男女性爱及其危机。如若《战场上的圣诞快乐》另当别论的话，那么他的这些作品中已看不到前期作品那样把男人关在某个建筑物里，在几乎令人窒息的溽热中争论不休的状况。

《御法度》的意味深长之处在于，在大岛渚那里，它是奇妙的回归主题之作。这部影片以幕末新选组这个恐怖组织内部笼罩的同性社会性氛围为前提，明示了迄今为止大岛渚作品中从未出现过的同性恋恐惧症。这部电影公映时，我确信它是以原始状态的弑父为契机而结成的共同体自我防御的故事。[①] 这次我们抛开这种政治性的隐喻，将焦点放在影片中的同性恋恐惧症上，来重新进行研究。

① 参见拙文《狂人知道狂人》，载于《亚洲的日本电影》，岩波书店出版，2001年。

《御法度》的叙述视角是冷静的全局观察者土方岁三。因池田屋事件[①]而名驰天下、迅速扩大规模的新选组，某时突然招收了摄人心魄的美少年惣三郎（松田龙平饰）入队。他自恃天生的倾城之貌而不断诱惑队员，打破了禁止男风的御法度，使新选组陷入很大的混乱。惣三郎吹嘘说入队的原因"只是想杀人试试"，但实际上他杀了一个又一个与自己有性关系的队员。断定事态极为严峻的土方岁三（披头武饰），下决心杀死他来守护新选组。

大岛渚首先打破了既往新选组题材的叙事窠臼，将由两个代际构成的集团设定为一个情欲共同体。他们之中，属于第一代际的近藤勇、土方岁三、冲田总司、井上源三郎等资深干部，由于曾经一起谋划过暗杀初代组长之事，被桎梏于强烈的同性社会性情感中。这种基于共犯情感的连带感是第二代队员无法感同身受的。因此，出于维护共同体的目的，人为制定了诸多规则，即御法度。如同帕索里尼的《定理》（Teorema），惣三郎的突如其来很快使新选组陷入混乱，而且混乱的范围不断扩大。这么考量的话，也不是不可以把这部电影看作关于自我净化的故事：因偶发事件露出破绽的封闭体系，启动免疫系统来抵御外敌。

那么，作为威胁的惣三郎到底是如何通过影像逐渐形塑的呢？最初凝视他并敏感地察知他身上那种魅惑的，正是土方岁三。在人

① 池田屋事件：又称"池田屋骚动"或"池田屋事变"，指日本江户时代末期（幕末）的1864年7月8日，新选组袭击藏身于京都三条木屋町旅馆池田屋的长州藩、土佐藩尊王攘夷派志士，致多名志士被捕或被杀。新选组局长近藤勇书面称之为"洛阳动乱"。——译注

队考试的剑术比赛之后，惣三郎被带到以近藤勇为首的老干部面前，摄影机首先对他的唇和眼推了特写。这是土方岁三的视点，这个老到的男人瞬时就凭直觉认清了面前这个美少年是个妖孽。此后，土方岁三成了影片的主体，他作为惣三郎各种传闻的汇总点，综合这些传闻并建构了惣三郎的相关想象。关于惣三郎的各种说法，就这样由土方岁三推测、判断和公开确认。但这些传闻真伪莫辨，所以从本质上来讲是虚空的。在这些说法引起各种反响并被广为传播的过程中，惣三郎对自己的妖魅有了自恋式的觉醒，所以渐渐以自觉的恶来行动。他玩弄两名年轻队员于股掌之间，成功地设计了由嫉妒与竞争心构成的"欲望三角形"（勒内·吉拉尔），然后巧妙地通过不断移情来毁灭他们。他又诱惑老干部井上源三郎并将他媚杀。惣三郎集新选组所有队员之青睐于一身，成为他们的集体欲望对象，但是欲望的外化本身就是严重的禁忌。

在这种集体的喧嚣中，只有两人保持冷眼旁观。一个是土方岁三，另一个是冲田总司（武田真治饰）。冲田总司嫌恶搞同性恋的惣三郎，对其敬而远之，惣三郎却对他秋波频传。奇妙的是，影片虽然一直描写多名队员与惣三郎的情事，对惣三郎与冲田总司之间的关系却绝口不提，仅止步于暧昧不清的描写。在影片结尾，土方岁三在深夜一刀砍下盛开的樱花的黑色枝丫，毋庸置疑，这意味着土方岁三要杀死惣三郎的决心。但是，接受了土方岁三命令的冲田总司是否暗杀了惣三郎，影片并未交代。在这里，大岛渚大幅打破古装动作片的窠臼，故意舍去了最后的高潮场景。新选组的命运、惣三郎的命运、御法度的前景，这一切都暧昧地消融在春天的暗夜里。

如若与《战场上的圣诞快乐》相比较来看，就能很好地理解《御法度》中描写的人物关系结构有多么错综复杂，并且还不断变化。《战场上的圣诞快乐》中出场人物之间的关系建构在明确的二元论之上，如日军与英军、出身阶层的上层与底层、充满荣光的世俗与神圣的荒诞等；这些二元对立的关系构成了相互呼应的、彻底的固化秩序，基于这个秩序，各个子项之间时而反拨与共鸣，时而甚至发生地位互换。而在《御法度》中，根本不存在支撑共同体的稳固秩序，秩序本身的结构是可变的。所谓的"御法度"这一秩序，被从外部到来的入侵者病态地激活了，它在构筑各种对立的那一瞬间就变成了一堆废纸。影片最后用了替罪羊的典故。但是，到底这个典故能否在片中发挥正常的作用，是不得而知的。新选组这个同性社会性团体为了自我新生，试图清除内部的同性恋要素。到底新选组能否重振雄威，大岛渚对此根本不予考虑。因为，这是对日本历史而言有决定性意义的池田屋事件"事后"发生的故事，一旦到了"事后"这个层级，遑论新生与复活，连能否善始善终都难说。关于这一点，且容我们在本书第十九章再进行详论。

这就是大岛渚的同性社会性的终结点，但只着眼于这种"没有终点的终点"，以及这消融了一切的春之暗夜，还为时过早。我们此处必须重新回来，直面"大岛渚的早期为何物"这个问题。

第七章　何谓早期

对于电影导演来讲，何谓早期？对一个导演而言，早期不单纯指"出道前后的作品"这类意义。它指的是过了某一时期后无法再回归的、充满原发意志的原点到底是什么；以及，当这个人有志于电影时，最初强烈唤起他意志的到底是什么。在某种意义上，也许早期就是一种一旦失去才能认识到的悖论式的状态。因为人只有在不幸失去某种东西之后，才能在观念的层面获得它。并非所有电影导演都拥有早期。比如像小栗康平那样的导演，就没有早期。与之相反，乔纳斯·梅卡斯①的所有作品，虽然有深浅之差，但它们都是梅卡斯的早期化作品。

大岛渚写过一篇戈达尔研究专论《解体与喷薄》，他在其中曾如此写道：

① 乔纳斯·梅卡斯（Jonas Mekas，1922— ）：立陶宛籍导演、作家，被誉为"美国实验电影教父"。"二战"前开设有梅卡斯剧场。"二战"期间辗转于各个难民营，并在某个难民营学习了斯坦尼斯拉夫斯基体系。1949年移居美国，1958年开始撰写电影批评，与小野洋子、约翰·列侬、安迪·沃霍尔、达利等人相交甚厚。代表作为 *Walden*（1969）、《立陶宛之旅的追忆》（1972）等。——译注

"让-吕克·戈达尔的早期作品,充满了拍电影的欢愉!《精疲力竭》之所以能给人那么新鲜的惊奇感,首先是他想拍电影的夙愿得以实现,29岁的戈达尔那跃动的灵魂化作鲜活的画面跃然而出。但是,此时戈达尔的苦涩已经萌芽,他自身也感知到这一点。戈达尔此时的苦涩就是看了太多电影。……虽说怀着这种苦涩与羞耻感,但是在戈达尔的早期作品中,拍电影的欢愉还是挺在前面的。《精疲力竭》《女人就是女人》《随心所欲》,还有短片《懒惰》等影片,更加明显地充满这种欢愉。即使在《小兵》《卡宾枪手》那样朴素而锋锐的作品中,虽然有对电影本身的质疑,但也是隐藏在他对拍电影的自信之下的。"[1]

接着,大岛渚论述说:"不过这种幸福的时光不会永远持续。"从《轻蔑》到《狂人皮埃罗》这一时期,"毫无疑问,戈达尔终于意识到不断拍电影的痛苦和以电影导演为职业的屈辱"。大岛渚道破了所有职业都是屈辱的,而且,屈辱的意识只能带来痛苦。对于电影导演而言,所谓早期就是尚未被这种屈辱沾染的、稀有的幸福时光。早期一旦终结,电影导演就会陷入"为何还要拍下去"的自我诘问。对于这一诘问,回答说"想拍所以就拍"已经不能蒙混过关了。这么说也是因为电影导演已经把拍电影当作职业了,就像所有职业那样,除了屈辱之外别无他物。为了简单的欢愉而转动摄影机的伊甸园时光宣告结束。

当大岛渚开始从"早期及其终结"这一主题切入来研究戈达尔的时候,这研究里也分明有着他看待自己的早期及其终结的影子。

[1] 大岛渚:《发现同时代导演》,三一书房,1978年(《大岛渚著作集》第四卷,第133页)。

这篇专论透露出的信息是，虽说没有必要为了拍电影而拍电影，但也不是说他要对来自外部的其他要求随波逐流。为获得创作的简单欢愉而去拍电影的时光，在他自己身上也应存在过。但遗憾的是，这一时光已然逝去。当他结束漫长的空白期后再次手执导筒的时候，这种欢愉就消失了。但他并没有回避接着拍下去的痛苦与屈辱，而是从如何冷静地观察这种痛苦与屈辱出发，重新面对电影。《解体与喷薄》底下暗流涌动的是一种似乎马上就要喷薄而出的热情，因为对戈达尔那令人眼花缭乱的变革倍感压力，所以他开始探索自己与观众双方的变革，一如他的这篇文章的题目那样。

如若作为电影导演的大岛渚存在早期的话，那就应该是从《爱与希望之街》，经过《青春残酷物语》《太阳的墓场》到《日本的夜与雾》这四部电影公映的时期吧。从1959年11月至1960年10月，虽然从时间上看仅有短短11个月，但松竹新晋导演大岛渚以惊人的速度完成了四部电影。即使在批量生产的大制片厂体制内，这也是不同寻常的。而且，这四部作品连脚本都是大岛渚执笔，他甚至还同时活跃在电影批评界。

爬梳大岛渚的创作经历就能发现，在其创作状态热情喷薄并大放异彩之前，他韬光养晦了不短的时间。大岛渚自1954年进入松竹公司当副导演。翌年，他游说同代际几个志趣相投的副导演，办了脚本同人杂志《七人》。这本杂志后来改名为《脚本集》，并于1957年刊载了大岛渚的长篇脚本《深海鱼群》。在《深海鱼群》里，已经能够看到四年后《日本的夜与雾》的雏形，即在自传式阴影之下描

绘政治与背信的主题。如若有一个能被称为"大岛渚的早期"的起点的话,那么就应该是执笔《深海鱼群》脚本的这个时点吧。

毋庸讳言,大岛渚早期的结束是1960年10月《日本的夜与雾》刚刚公映仅三天就被迫下线,对此表示抗议的大岛渚与松竹诀别之时。众所周知,被制片厂体制赶出门外的大岛渚,随后在独立制片的窘境中孤军奋战,被迫煎熬着度过对电影导演来讲不短的空白期。身为职业电影导演的屈辱与焦躁的日子从此拉开序幕。但是,即使不谈离职松竹这个偶发事件,也仍能通过《日本的夜与雾》看出大岛渚早期作品的美学已然趋于解体。对于大岛渚而言,早期终结的时点,也就是他把电影从创作到发行上映这一过程当成一场运动来激进开展的时点。早期终结,运动开始。关于这一期间的具体情况且容我稍后详细论述,我们首先具体探寻对于大岛渚而言的早期是什么。

1965年,大岛渚打破三年半的沉默期,完成了《悦乐》,回归电影导演身份。对于已经终结的早期美学,他在随后执笔的《通往自由之路》一文中直截了当地进行了总结:

"我作为导演,只不过是抱着一种感觉——作为被压迫者的我们如果发起行动的话,只能采取反社会的形态吧;而且这会受到压迫者的惩罚,会遭受挫折。接下来,我们发起行动的主体性责任自然而然地就成了问题。"[1]

我们暂且接受大岛渚的这种说法,试着将他早期四部作品中的

[1] 大岛渚:《魔与残酷的构想》,芳贺书店,1996年(《大岛渚著作集》第三卷,第42—43页)。

出场人物进行一下分类吧。可以把他们分成压迫者、挫败的被压迫者、主观性行动者这三类，看看他们在这些作品中被放在什么样的位置，是如何行动的。

《爱与希望之街》是一部自传色彩极强的电影。故事讲述川崎站前的擦鞋童正夫（藤川弘志饰）与母亲（望月优子饰）、有智力障碍的妹妹（伊藤道子饰）相依为命，他们的家在货运站沿线附近的小巷中。大岛渚经常在随笔中坦陈，自己与病弱的妹妹一起在京都市下京区梅小路日影町那个拮据的单亲家庭长大。在这部处女作中，主人公正夫的家庭结构正是大岛渚家庭的写照。

在这部作品中，压迫者以两种身份出现：一种是警官，他以没有擦鞋营业许可证为由，将正夫从站前擦鞋角赶走；另一种是小资产阶级少女京子（富永雪饰）的父亲，某公司高层久原。但是，对于这部电影而言，他们并非真正的压迫者。这部电影原名《卖鸽少年》，《爱与希望之街》这个名字是松竹公司强行修改的，因此片中真正的压迫者恰恰像被强加的片名那样，是口口声声宣称爱与希望的那些人物。压迫者常常以披着善意外衣的女性形象出现，比如母亲，正夫说家里太穷了，中学毕业后就想去工厂打工，她却说无论如何也希望他上高中；再比如赞同母亲意见的中学女教师秋山（千之赫子饰），她们满嘴说着"为了你好"，从而将正夫逼到公共空间中。毋庸讳言，从正夫手里买下鸽子并故意把它放飞来表达些许好感的京子，也在不自觉间转到了压迫者一边。京子通过在正夫面前扮演正义的化身，来参与施压，并让他屈服。这部影片中如若只有

一个女性不是压迫者的话，那就是正夫的妹妹保江吧。她是被正夫保护的弱者。

那么，遭受挫折的被压迫者又是以何种形象出现的呢？最典型的例子是京子的哥哥勇次（渡边文雄饰）。他在学生时期像一个社会派一般富于正义感，参与社会福利运动（大学生发起的贫民救济活动），却在人道主义道路上走投无路，现在父亲担任高管的公司里当一个实习干部。请注意，勇次是由渡边文雄饰演的。从《青春残酷物语》中的医师，一直到《日本的夜与雾》中变节的记者，渡边文雄饰演了一个又一个时代的挫败者，由此成为大岛渚早期作品中最重要的演员。这种挫败者形象，在后来的《少年》中的伤残军人、《仪式》中的滞留中国人员身上也一以贯之。而且，我们着实能看出来，在早期作品中大岛渚在这位美男子身上叠印了自己往昔的身影——在 20 世纪 50 年代初，他曾那么高歌猛进地搞学生话剧运动，满腔热情地投入社会派活动，甚至可以说，大岛渚是把渡边文雄当作自己的替身，来诠释自己作为大电影公司一介底层人物勤恳工作时日益萌生的变节意识。

以批判的眼光来观察勇次的是女教师秋山。片尾，勇次与秋山在茶室谈话。镜头从正面拍摄表情认真的秋山，几乎不让她的脸部留下什么阴影。大岛渚正是通过这个非比寻常的角度，来强调秋山完全不知道自己具有的压迫性。镜头接着反打勇次的脸，用仰角展现他非常忧郁的面部表情，以此来表达勇次对于与过去决裂是持回避态度的。

在这部影片中，正夫是唯一一个主观性行动者。他对所有压迫

者都摆出一副彬彬有礼的样子，装作一脸天真，用无表情来应对。他那种故意的沉默，是因为在主观上他决不会让她们窥知自己的内心。这个少年冷不防流露出来的对整个世界的拒绝与攻击冲动本身，才是大岛渚电影中主人公们的下意识动作。这一点，看过此后的《日本春歌考》《绞死刑》《少年》《仪式》等影片的观众应该都是一目了然的。正夫决不按照周遭的命令行事，他什么话也不说，只是当着哭喊的母亲和妹妹的面，用柴刀砍坏了鸽笼。对于正夫的决定，秋山和勇次都无法理解。只有京子凭直觉知道正夫这么做的原因，而且就像是呼应他似的，让勇次在阳台上将自己手上的鸽子打死。京子以这个决定为契机，完成了从不自觉的压迫者到主观性行动者的转变。虽然沉迷于感伤的勇次与秋山也能感知到绝望与挫折，但是与正夫和京子年幼时就感知的绝望与挫折相比，简直不能同日而语。故事到此结束。

我们暂且把《爱与希望之街》的出场人物分成压迫者、挫败者、主观性行动者三类，但实际上影片中还有一类存在，并不能划入这些范畴。这就是正夫那患有智力障碍的妹妹保江，以及被杀死的鸽子。这两者常常被无视、被排斥，而且被贬至很低的地位。随着故事的发展，她／它怎么看都像是多余的边角料。大岛渚早期这种由冗余边角料构成的第四类角色，后来发展成原初状态的死者之像，并宣告了大岛渚早期的终结。

在大岛渚的第二部作品《青春残酷物语》中，压迫者、挫败者、主观性行动者这三类人物又是如何编排的呢？

压迫者已不再以特定的人物形象出现。无论是小资产阶级有闲太太政枝，还是调查敲诈案的警察，压迫在日本社会的阶层结构中都是普遍存在的，阿清（川津祐介饰）与真琴（桑野美雪饰）不断被压迫着。此处，我硬要在"社会"之前加上"日本"这个定语，是因为有这么一场戏，表现了两人在电影院观摩首尔学生运动胜利的新闻片后获得了解放感，同时对诸事闭塞的日本情状感到失望。请注意，在大岛渚的所有作品中，这是"韩国人"这个他者作为羡慕与威胁的对象第一次出场。

真琴的姐姐由纪是典型的挫败者。她在大学时期满怀社会正义的激情，与医学生秋本相恋，但因时代和封建家庭意识而未能修成正果，对往昔充满悔恨。她与中年男人保持着毫无结果的男女关系，因此在影片中是堕落的符号。另一边，秋本不忘当初参与社会福利运动的初心，在工业区附近开设了一家简陋的诊所，热心地给贫困工人治疗。但即便如此，也并不能改变他过着庸常生活，早已远离往昔理想这一点。秋本靠非法堕胎手术谋生，与护士之间维系着没有希望的性关系。学生时代相爱的由纪与秋本，由于被陈旧的道德意识禁锢，将自己逼到受压迫的状态，找不到解决的出路。饰演秋本的正是在《爱与希望之街》中饰演勇次的渡边文雄，而饰演由纪的是在黑泽明战后电影中时常出演清纯少女角色的久我美子。大岛渚启用久我美子时，是否投射了批评黑泽明这一代导演的想法，我们并不能确定，但不可否认的是，《青春残酷物语》与20世纪50年代黑泽明擅长的人道主义电影是基于截然不同的范式创作出的作品，因此从电影史的意义上来讲，松竹新浪潮的"新"就新在这里。

勇次与由纪处在这种极度疲敝的昔日恋人的道德诅咒中，而阿清与真琴则处于完全从这种道德诅咒中解放出来的场域。善与恶的对立被悬置，他们只把当下的欲望奉为行动指南。这是越轨的无政府主义。阿清一开始把真琴推到贮木场的木材贮藏池中，把她抱上来后又强行亲吻她。在强奸了她之后，阿清马上跳入水中劲头十足地游起泳来。但是，当两人开始搞恐吓中年男性勒索金钱的把戏时，阿清相对于真琴的优势地位逐渐逆转。最初处于被动的真琴逐渐变得积极，她越过犹豫不决的阿清，成为承担敲诈行动的主体。在影片最后，真琴舍弃了虚无而意志消沉的阿清，一个人走在夜的街头，摄影机一直从正面拍她的脸。影片结尾两个人都惨死街头，但从故事层面上讲，这种结局与其说是强调他们的挫败，不如说是强调了他们连死都不怕的一贯性。《爱与希望之街》在京子模仿正夫，将要成为主观性行动者的地方结束。和《爱与希望之街》截然不同的是，《青春残酷物语》的焦点放在主观性行动者被行动的模仿者超越而逐渐萎靡的过程中。

说句题外话，中上健次①最早的短篇小说《十八岁》中年轻恋人情死未遂的桥段，很明确是从这部影片中得到灵感才得以写就的（藤田敏八据此改编成电影《十八岁，去大海》）。大岛渚有一次曾提及，中上健次一辈子都没和自己说过话。我作为《贵胄与转世：中

① 中上健次（1946—1992）：日本小说家，出身备受歧视的"贱民"部落。早期受大江健三郎、石原慎太郎等的文风影响，后转向学习福克纳，以日本熊野为舞台，以新锐而土俗的方法创作小说。1976年以《岬》获第74届芥川奖，是第一位战后出生的获奖者。——译注

上健次》一书的作者，对二人的关系如此疏离深感惋惜。

在大岛渚的第三部作品《太阳的墓场》中，压迫与被压迫的结构呈现出前所未有的复杂状态，三言两语难以说明。在这个发生在大阪釜崎的故事中，压迫是普遍存在的。与其这么说，不如说大岛渚把整个战后日本社会看作一个巨大的压迫体制，而残阳映照的大阪釜崎这个贫民窟就是这一压迫体制的缩影。从卖掉户籍自杀的阿助，到被称为动乱家的那个满嘴世界大战危机的妄想狂，所有男人都是卑微的挫败者或被压迫者。这当中，炎加世子饰演的花子简直像一个奇迹，她是唯一一个主观性行动者。

花子为了挣钱什么都豁得出去，她瞪大眼睛凝视着天空中炫目的太阳，从心底期待世界变革，并煽动暴动。在《青春残酷物语》中，作为主观性行动者的真琴除了迎接死亡外别无他法，但花子是站在火灾废墟上等待世界重生的人。从这个意义上可以认定，花子这个人物是大岛渚在早期表现的第一个彻底的正面形象。这个行动者谱系一直到后来的《感官王国》中，在阿部定身上大放异彩。不过，关于这一点再俟随后专论。我们现在换个角度，先在下一章更详细地研究一下《太阳的墓场》。

第八章　太阳的帝国

该如何阐释《太阳的墓场》这部作品的美妙之处呢？也许，如果说有哪部影片能在激烈程度上与之相匹敌的话，我只能想得起比它晚一年、由帕索里尼执导的《寄生虫》（*Accattone*，1961）。作为大岛渚导演的第三部作品，《太阳的墓场》描绘了疯狂的地狱图景，展现了末世时人们那蝇营狗苟的样子是如何荒唐可笑。影片的所有场景都笼罩在夕阳残照里，片中那被称为欲望的东西宛如体液一般喷薄而出，怯懦与背信、绝望与希望、污秽与圣洁浑然一体，炎加世子饰演的女主角花子执拗地朝着善恶的彼岸狂奔，试图从这种地狱图景中逃出。

拍完《青春残酷物语》之后，大岛渚打算以大阪市的釜崎为故事场景拍摄下一部影片。在连故事构思都没有的情况下，他就不管不顾地去了釜崎，连续多日顶着盛夏的骄阳在尘土飞扬的大路上闲逛。大路上几乎没什么人，只有些疑神疑鬼的眼光跟着他。他蹩进逼仄的贫民窟，鳞次栉比的夜宵摊位沿着穷街陋巷的陆桥绵延。他穿过这些摊位，当终于迎来黄昏时，他看到陋巷摇身一变，到处人

头攒动。人们走在溽热散去的街巷上寻找吃的,试图消除一天的辛劳。大岛渚写道:"我们在黄昏的陆桥上看到的血色残阳,就像是我们在这里打算描写的人群及境况的象征一般,因此我们把这部作品命名为《太阳的墓场》。"

影片从工厂地区的长镜头开始,首先映入眼帘的是林立烟囱的剪影。画面左上角,残阳如血,云层逐渐笼罩。我写下"如血"两字并非偶然,因为后续镜头拍的是一位身着橙色衬衫的青年,正在巧舌如簧地劝诱刚干完活的日雇工们到便宜旅馆街上设置的非法采血点卖血。夕阳的余晖透过老旧的木质房屋那残破的纸拉门照射到屋中,照着阴郁地排着队等待采血的枯瘦男人们。一排排装着新鲜血液的试管。拿到酬金后走出房子,在火灾废墟中蹒跚前行的男人们。太阳、血液、衬衫,说不清是橘色还是红色的影调延续着。终于,摄影机转而去拍西晒的一室里面正伸长了双腿睡觉的花子。负责采血的中年男人从前当过卫生兵,他将手放在她脚上的那一瞬间,花子跳起来反手拿着手术剪刀防备着。这个片头似乎是在说,夕阳的殷红流入工人们的血管,花子的形象就像是这些鲜血凝聚而成的化身一般。

《太阳的墓场》几乎所有的戏都是在夏日的夕阳西沉前拍摄的。站在马路上的人们披着红色的侧光交谈着、行动着。室内也一样。在本来日照就很差的胡同大杂院一角,人们窝在即使大白天也光线昏暗的室内,脸勉勉强强被从狭小的窗户或是纸拉门的破洞中透过来的光照着,眼睛在黑暗中闪着亮亮的光,沉迷于买卖户籍这类卑劣勾当。几个主要人物的服装上总有某处带着一抹橘色或是红色。

《太阳的墓场》拍摄现场

比如，花子总是穿着橘色混黑白的条纹上衣，或是橘色混青灰色的格纹上衣，或是橘色的大花连衣裙。她看上眼的恋人、年轻的混混阿武（佐佐木功饰），还有将阿武带进混混团伙的阿安（川津祐介饰），清一色地穿着橘色、红色或黄色系的衬衫。即使在夜里，他们也身着像是折射了阳光般的暖色系衣服，横行闹市，在出格的打架和卑劣的阴谋中发泄着精力。

不穿橙色系的人在他们面前轻易就败下阵来。在夕阳映照的天空底下，阿武与搭档辰夫（中原功二饰），还有花子，在能远远俯瞰大阪城的荒地上偶然发现了一对正拥抱在一起的高中生。他们穿着校服，是白衬衫和白外套。阿武随手操起棍子就打少年的脑袋，辰夫将少女的脸按在杂草丛生的地上并强奸了她。花子不以为意地远

远看着这一切。影片中虽未提及，但花子凝视的，应该是少女的见红吧。数天后，阿武与花子在报纸上看到一则消息，说是九段①的少年因遭受女友被人侮辱的打击而投河自杀。于是阿武与花子两人一同在夕阳西下时重访荒地，悄悄确认现场。在夕阳残照下，穿着黑衬衫的花子威胁穿橘色衬衫的阿武。花子嘲笑自杀少年的懦弱，鼓励意志消沉的阿武。过了几天，两人又在夕阳西下时一起站在通天阁近前的岩石上。那个独自活下来的少女穿着白色校服外套出现了，拿着短刀逼向阿武。摄影机以特写镜头旋转拍摄他们三人。少女将要刺向阿武的那一瞬间，花子推了少女一把，少女跌落岩石下。花子和阿武拼命逃走，在逃脱之后紧紧拥抱。这段插曲由三场戏构成，意味着活在"太阳与血"这个语境中的人，在夕阳照射下的荒地上是受到特权眷顾的。但是，一旦余晖散尽，他们就凄然败退，曾经的誓言也被唾弃。

　　在这部影片的结尾，出现了一个在白昼的灿烂阳光下拍摄的长镜头，这在全片是独一无二的。这场戏讲的是在杂草丛生的空地上，阿武向辰夫提议解散混混团伙。摄影机远景拍摄他们手里把玩着刀打架的样子，一直拍到阿武最后站起来。这场戏的构图和色调宛若戈雅晚年油画作品一般考究，那天晚暮时分，阿武立刻去酒店与花子相会。刺眼的夕阳余晖照在花子的脸颊上，她的言辞也前所未有地充满了攻击性。但随即，被夕阳遗弃的阿武就迎来了生命的凋零——他被列车碾死在铁道上。

① 九段：地名，位于东京，是靖国神社所在地。——译注

《太阳的墓场》以这段插曲为契机，基调突然硬性一转。在正面拍摄夕阳的特写镜头之后，是满脸血污睁大眼睛的花子的特写。看起来一直被太阳庇护的花子，在这里像是宣告要与太阳对决一般。她向窝在酒馆里那些浑浑噩噩的男人宣讲变革，挑动他们奋起打破陈规。到了夜晚，暴动发生，廉价旅馆街被大火吞噬。第二天一早，一切已化为灰烬。镜头给了花子正脸的特写。负责采血的搭档说："和打完仗时一个样。"两个人毫不犹豫地继续出门去干非法采血的勾当。罕见地，这场戏是在早晨鲜亮的光线中拍摄的。沉入墓场的太阳再度重生，影片就此落幕。

《太阳的墓场》就这样被拍成了一部好像是被夕阳残照守护的电影。被落日余晖染红脸庞这件事意味着什么呢？极端地说，这是伺机行动的姿态。穿着橘色系衣服的三个男女，就像世界末日马上要到来一般肆无忌惮地行动着。他们卖血、卖户籍。即便是在酒馆喝酒的日雇工们，也在绝望的深渊中期待超越正常认知的奇迹发生。最后，花子认真地质问"动乱家"世界有没有变革的可能性。当"动乱家"回答"变，肯定变"的时候，影片达到高潮。从这个意义上说，《太阳的墓场》的故事反证了希望的逻辑。

但让人饶有兴趣的是，在这部强度空前的作品之后，大岛渚再也没有描写过太阳。接下来的《日本的夜与雾》，几乎所有的戏都是夜景，就像片名所明示的那样。审讯的牺牲品高尾留下《阴沉地流逝》这首关于夜的歌曲后自杀，影片迎来开放的结局，但这个结局无论从哪种意义上都不能让人感受到希望与期待。即使大岛渚成立独立制片公司后问世的第一部作品《天草四郎时贞》，也几乎全是夜

景拍摄，节节败退的军队身上看不到丝毫重生的契机。

那么，伟大的太阳崇拜者大岛渚又何去何从了呢？从某一时刻起，在大岛渚的影片中，真正的太阳消失不见了，取而代之频繁出场的是指代太阳的符号，也就是太阳旗。虽说追溯这一变阵的经过会变成反证，但也许会有助于我们定义什么是大岛渚的早期。容我们来具体看一看。

太阳旗最早出现在大岛渚的电影中，是1961年的《饲育》。石堂淑朗饰演的患认知障碍的青年次郎终于接到了征兵令，村民们在太阳旗上给他写下赠言。但是，这段影像在影片中并没有对剧情发展起到更多的作用。必须说，太阳旗作为影像具备特殊的寓意，并在影片叙事结构上被赋予明确信息，是在1967年的《日本春歌考》之后。

《日本春歌考》开篇第一个镜头像谜一般，是橘色与黑色的墨汁将太阳旗上的红太阳染成了黑太阳。随后起火了，一切吞噬于火中。片头看起来像是墨汁的东西其实是油，那么这些油是否意味着在国际主义与无政府主义对抗的结构中突然从外部而来的暴力？在下结论之前，我们再多观照一下大岛渚影片中曾经出现的一系列太阳旗影像。

在《日本春歌考》中，一大群身着黄色雨衣的孩子在大雪中挥舞着小太阳旗，庆祝建国纪念日①的确立。就在这个画面里，一群

① 建国纪念日：设立于1966年，日期是每年2月11日。原本是日本四大节日之一的纪元节，第二次世界大战后纪元节被废除。《感官王国》的开头有对纪元节的描写。——译注

反对确立建国纪念日的黑衣人沉默地举着黑色的太阳旗游行，他们从景深处往前景走来。主人公——四个准备高考的学生目睹了这奇妙的场景，联想到诗人中原中也[1]曾写过"黑色旗帜迎风招展"的诗句。他们的率队老师（伊丹十三饰）在新宿的酒馆里表情凝重地喝酒。那酒馆墙上也挂着一面太阳旗，听得到酒馆内正在合唱军歌。军歌与春歌、革命歌曲不断争夺着主导权，而革命歌曲正是率队老师（还有导演大岛渚本人）念念不忘的学生运动时期的符号。

备考学生们因偶然的机会参加了民谣歌会。歌会上挂着大幅的美国星条旗，城市的小资产阶级高中生们用英语唱着《这片国土是你的土地》。备考学生们唱着刚刚学会的春歌来反驳，引起了会场上人们的侧目。仔细看看周围，却也挂着太阳旗。但是当《我们终将战胜》[2]的大合唱响起，不知何时太阳旗就消失了。在这个异常状态中，身为在日朝鲜人的女高中生吉田日出子独自唱起了据说是朝鲜籍随军慰安妇之歌的《雨中小调》。场景切到空无一人的高考考场，以悬挂着太阳旗和黑太阳旗的黑板为背景，小山明子发表了"骑马民族国家说"，宣称天皇家的祖先是从朝鲜半岛渡海而来的，拼命阐释日本人的故乡是朝鲜半岛。

在《日本春歌考》中，太阳旗常常与相对立的黑太阳旗或者星条旗一起出现。黑太阳旗令人联想到战前无政府主义运动，意味着

[1] 中原中也（1907—1937）：日本诗人、法语诗歌翻译家，代表作有《末黑野》《山羊之歌》《往日的歌》等。——译注
[2] 《我们终将战胜》（We Shall Overcome）：原曲为黑人牧师 Charles Albert Tindley 于 1901 年发表的灵歌，20 世纪 60 年代成为象征民权运动的歌曲。——译注

否定日本这个国家；而星条旗则强势地告诉观众美国具有复杂的身份，它无论在军事上还是在文化上都绝对支配日本，对日本民族主义而言既是宿敌又是庇护者。这部影片阐释了日本这个国家的起源是虚构的，并刻画了沉迷于这个虚构故事的人们有多么愚蠢。最后，影片得出的结论是，日本这个国家从历史上来看只能是朝鲜政治势力的殖民地。但是在这里，大岛渚也来了一场充满讽刺的颠覆。正在备战高考的主人公们对日本起源的虚构性，或是小山明子的言论都毫不关心，满脑子只想着怎么把眼前的女高中生搞到手。在核心人物荒木一郎不经意地卡着她的脖子准备杀死她的时候，影片突然拉下帷幕。就像片头所暗示的那样，在关于太阳旗的对立结构中，不经意间暴力加入进来，于是所有的闹剧结束。

在《被迫情死　日本之夏》及紧随其后的《绞死刑》中，太阳旗只是被简单使用，含义趋于收敛。在《被迫情死　日本之夏》的片头，公共厕所的墙壁上用片假名涂写着"日本"，下一个镜头拍摄的是从桥上俯视四名游泳选手各持太阳旗的一端参加游泳比赛的场景。这两个镜头表明，也许日本这个国家的内部发生的一切事情都不过是无意义且无计划的闹剧。在《绞死刑》中，在作为国家权力空间的刑场挂着太阳旗是理所应当的，但是身为在日朝鲜人的主人公R氏（尹隆道饰）家里也挂着太阳旗，这就应该引起我们注意了。小松方正饰演的检察官，在这个满墙都贴着报纸的房间的景深处坐着，他背后挂着巨大的太阳旗。这面旗既是R氏内化于心的国家所指，同时它也是无意识地禁锢他的思想规制。

仔细研究《绞死刑》之后每一部作品的细节就会发现，对大岛

渚而言，太阳旗的含义最为戏谑的是《少年》。大岛渚再次以大幅的黑太阳旗作为这部影片的开篇镜头。主人公一家从九州到北海道，沿途制造各种交通事故来进行碰瓷的勾当。他们在各处都见到了太阳旗。这首先意味着，无论他们到哪里都无法离开日本国内半步，他们被禁锢于"国家"这个概念的内部。太阳旗最戏剧性的出场，是他们住在日本最北端的稚内的一家旅馆的一幕。渡边文雄饰演的父亲为了寻回失去的父权，絮絮叨叨地说起了他是怎么变成伤残军人的。但是少年已经不认同他的权威，扑到父亲身上。母亲也咬牙切齿地反抗，但反被父亲卡住了脖子。听到响动的房东敲开门，父亲就像什么事都没发生似的微笑着搪塞过去。在这场戏里，影调突然从棕褐色转到明亮的颜色，能看到父亲身后是佛龛和大幅的太阳旗。虽然在这部电影中随处可见太阳旗，但这场戏里的太阳旗最为巨大，而且它和葬礼紧密相连，让人感觉到一种晦气的尸臭气息。这种尸臭来自身为伤残军人的行尸走肉般的父亲。少年跑到旅馆外，偶然在被积雪覆盖的路面上发现了此前不久因交通事故死去的少女的红色靴子。白茫茫大地上的这双红靴是《少年》中最后一次影射太阳旗，但这种影射是属于死者的、严重扭曲的形象。

我们梳理了太阳旗在从《日本春歌考》到《少年》等大岛渚电影中的变迁。太阳旗作为将日本这个国家与死亡相连接的符号，承担了各种各样的意义。现实的太阳形象在"墓场"沉落并消失后，作为其代替品出现的太阳旗，在大岛渚的主角们与来自外部的他者相遇、自我解体时承担着决定性作用。大岛渚的早期就以这种他者的到来为契机而结束了。因此，太阳旗也是他的早期宣告终结的符号。

实际上，后来的大岛渚作品中，如血的残阳只例外地复活过一次，它与太阳旗戏剧性而又莫名其妙地结合在一起。这就是《感官王国》。这部在国际上引起争议的影片，在1936年的纪元节清晨拉开序幕。三个手中捏着小太阳旗的幼儿，发现了卧眠在雪地里的流浪汉（殿山泰司饰），他们对赤裸的流浪汉兴趣盎然。女孩子颇有兴致地拿着小太阳旗去拨弄他的下体，附近的大人着急忙慌地前来制止。这是对《日本春歌考》中那个雪与色情的镜头的绝妙呼应，如若在战前怕是要被定为对国旗的不敬罪而杀头的吧。影片的光影效果突出，阿部定与吉藏不知疲倦地颠鸾倒凤，一缕清冽的光穿过小窗投到他们寄身的旅馆小屋中。这余晖仿佛是《太阳的墓场》中照在荒地上的那缕充满安全感的玄妙光芒。

长期分离的太阳与太阳旗毫无排斥感地融合共存于《感官王国》中，具有重要含义。它意味着作为电影作者的大岛渚，通过主题的统一迈向了某种成熟。

第九章　原初的死者

准备执笔此书之际，我去拜访住在东京都东户冢地区的石堂淑朗，有幸听他讲述了不少珍贵的往事，让我对大岛渚这个人的性格有了更深入的了解。他说，虽然大岛渚电影中的人物总唱着些不入流的春歌，但导演本人在酒桌上从来不开口唱这些歌，而是一本正经地高谈阔论。因此，大岛渚一出现在酒桌上，春歌就戛然而止。而且，大岛渚对母亲克尽礼数，无论喝得多醉多晚到家，必定到母亲房门前行跪坐报告归家之古礼，等等。但尤其让我感到兴味盎然的是，谈及大岛渚电影相关的事情，石堂淑朗说他在执笔《日本的夜与雾》脚本时，从自己学生时代的亲身经历中得到了灵感。

石堂淑朗和大岛渚都属于战后高中教育制度改革①的代际。大岛渚进入京都大学法学部是1950年。就像石堂淑朗在他的近著《偏执老人的银幕茫茫》一书中所写的，石堂淑朗比大岛渚晚一年，也

① 高中教育制度改革：1946年在联合国驻日盟军总司令部指导下，将战前的"复线型教育"改变为"单线型教育"，即从小学到大学为"6—3—3—4"共16年的学制，认为旧学制是封建制的渣滓，打破男女分校、小学区制等。旧制高中多为4年。——译注

就是1951年考入东京大学文科二类,与他同级的有吉田喜重、藤田敏八[①]、种村季弘[②]等后来日本电影及电影批评界响当当的人物。但是这个时代的学生并不是悠闲地读着西方文学混文凭。比如,提到1952年,先是发生劳动节流血事件[③],然后是燃烧瓶斗争[④]、山村工作队[⑤],紧接着又对以上诸项全盘否定。日本共产党令人眼花缭乱地转变着方针,使得心中革命激情澎湃的有志青年遭遇了令人沮丧的挫折。1970年ATG[⑥]出品的若干部电影中,导演们以极富实验性的手法鲜活地展现了他们对学生时代的感怀。比如黑木和雄的《日本的恶灵》和吉田喜重的《炼狱英雄》等作品,而开创其先河的正是《日本的夜与雾》。

[①] 藤田敏八(1932—1997):原名藤田繁夫,生于平壤。导演、编剧、演员。毕业于东京大学法语科,1955年进入日活电影公司任副导演,1967年完成导演处女作《非行少年》。代表作为《八月的湿沙》《十八岁,去大海》等。——译注

[②] 种村季弘(1933—2004):日本德国文学学者、评论家。1957年毕业于东京大学文学部德文科。20世纪60年代先锋文化的旗手之一。——译注

[③] 劳动节流血事件:1952年5月1日,东京皇居外苑爆发游行队伍与警察部队间的冲突并引发骚乱。这是战后学生运动中第一次出现牺牲者。——译注

[④] 燃烧瓶斗争:山村工作队采取的战术之一。1951年日本共产党军事委员会成员用燃烧瓶袭击治安岗亭,致使警察死伤。该战术于1952年夏天式微,但在农村仍持续了一段时间。——译注

[⑤] 山村工作队:20世纪50年代前半期,日本共产党临时中央指导部("所感派"成立的非正规团体)模仿农村包围城市路线,指导成立的主张武装斗争的非正式组织。——译注

[⑥] ATG:全称"日本艺术影院联盟"(Art Theatre Guild)。1961年发端,1992年终结。主要制作和放映艺术电影作品,影响日本电影史走向。后期资助多位年轻导演拍摄电影,培育他们成为日本电影界的中坚力量。——译注

我们来简单梳理一下《日本的夜与雾》的剧情：

故事发生在1960年10月的一场结婚典礼上。以大学副教授夫妇为媒妁人，年轻的新闻记者野泽（渡边文雄饰）与女大学生玲子（桑野美雪饰）正在举行婚礼，担任司仪的是作为民主势力核心而活跃的中山（吉泽京夫饰）及其妻子美佐子（小山明子饰）。新郎新娘自从在四个月前的安保斗争中邂逅以来感情日深。在结婚典礼现场，野泽的旧日学友（即1952年学生运动的代际）和玲子的学友（即1960年安保斗争的代际），赫然坐在同一张酒席上。旧代际的东浦（户浦六宏饰）和坂卷（佐藤庆饰）听到担任司仪的中山侃侃而谈，嘴边不禁浮起冷笑。影片以闪回的形式再现了他俩伤痕累累的往昔。这些回想就像招魂似的，引来一个叫作宅见（速水一郎饰）的不速之客进入会场，揭开了1952年发生在这所大学中的一个晦气事件的全貌。

当时，知性美女美佐子是住在学生宿舍的青年学生运动家们的女神，她与野泽交往，但又嫌贫爱富地倾慕半吊子运动家中山。党在此时刚刚放弃了武装路线，改为执行歌舞和平路线，为虎作伥的宿舍自治会委员长中山忙于召开民舞集会。东浦、坂卷看穿中山是个得势的应声虫，对他敬而远之。坂卷曾因参加燃烧瓶斗争而被拘留，因此对党当前的方针转换抱有深深的怀疑。

实际上，在此之前不久，宿舍里抓住一个来偷东西的青年工人。东浦和坂卷等反主流派试图慎重查清情况，但主流派的中山与野泽断定这个工人是警察的间谍，对他严加拷问。口吐鲜血的青年工人愤而诅咒学生们，他被监禁在库房里，并抓到一个偶然的机会

成功逃走。当班看守的学生高尾被怀疑帮助他逃亡而遭受党的拷问，中山当场谴责高尾是帝国主义的爪牙。实际上，野泽与美佐子也担任了值守的工作，但他们擅离职守跑到树林中幽会。高尾未能自证清白，深感绝望而自杀。于是，中山在高尾的追悼会上将他塑造成帝国主义的牺牲者。

这些令人恐惧的事实被知道来龙去脉的宅见甫一公开，就使得结婚典礼陷入混乱，撕下了新郎野泽等一干人甚至包括佯装不知情的中山夫妇的伪装。但最后，中山一如既往地像得势者那样号召列席者要统一和团结，压下了所有的混乱。

我们省去大部分细节大概梳理了一下剧情，但仅仅是写出剧情就令人毛骨悚然。毫无疑问，片名中的"夜与雾"源于经历过奥斯维辛集中营的心理学家弗兰克尔的回忆录。阿伦·雷乃于1955年也导演过一部名为《夜与雾》的短片电影，因此，在当时"夜与雾"一词常常被用来表现人类的极限状态。大家为了缔造一个虚假的共同体，对原初的杀人案一直保持缄默，《日本的夜与雾》的意义就是把这个推动剧情发展的死者在银幕上明确地表现出来。

根据石堂淑朗回忆，这部影片的关键人物——死者高尾是石堂淑朗根据身边的原型人物创作的。他是石堂淑朗在东京大学的一个名叫宅见的同级同学，作为日本共产党的一分子活跃于校内。但是因为迷惘于党的路线变化，他回到东北的老家并上吊自杀。石堂淑朗与种村季弘参加了他的追悼会。但是，追悼会上大家把宅见塑造成为党殉身的精英，两人觉得伪善至极。他们出言不逊，打算破坏追悼会，但是周围的气氛马上变得险恶起来，心存忌惮的他们于是

赶紧开溜。当大岛渚拜托石堂淑朗写剧本的时候,他眼前立刻浮现出的正是那天晚上的经历。我听到石堂淑朗这么说,不由得感叹:"原来在这部影片中,户浦六宏与佐藤庆所饰演的实际上就是石堂淑朗与种村季弘啊!"当然,现实中发生的事情在脚本上不过是个由头,单单以此来做人物对照表的话,不算是什么电影研究。但别忘了,石堂淑朗把这个名叫宅见的自杀同学的名字,一本正经地安在了电影中那个揭发者身上。我认为,倘若石堂淑朗没有把宅见的名字安到揭发者身上的话,反而意味着他进行了痛彻反思。

20世纪70年代读大学的我们这一代,无论是否与学生运动有关联,都经常感受到内斗的威胁近在身边。同理,20世纪50年代前半期那些对政治多少有些关心的大学生,无论是否身为党员,都不可能不在乎前卫党的权威及其绝对领导权的问题。石堂淑朗与种村季弘所经历的伪善葬礼,根本不是多么稀罕的事情,因遭受拷问而牺牲的人也随处可见。他们当中既有反抗党而另立山头的,也有渝志退党之人,甚至倒戈之人。丧失了精神支柱而癫狂甚至自杀的人也不在少数。在中断了京都大学学生剧团工作,出任京都府学联①委员长的大岛渚眼里,这种情况应该是屡见不鲜的。大岛渚也曾表露过他一直介怀自己学生运动经历中看到的自杀情形。进入松竹公司三年之后,也就是1957年,大岛渚在副导演伙伴们创办的同好杂志上发表了《深海鱼群》(收录于《大岛渚著作集》第一卷),从中就能窥见可视为《日本的夜与雾》原型的死者的影子。这部如今

① 京都府学联:全称"京都府学生自治会联合",是京都的大学学生自治会联合组织。——译注

鲜少被提及的早期作品可以说正是大岛渚的原点。

《深海鱼群》描写的是1952年3月以来半年间发生在一所大学里的故事。主人公和田是学生剧团的主导者，毕业前夕尚未找到工作，因此每日焦虑不安。在他毕业的高中母校，学生们搞起了反抗运动，晚上在校园中烧掉课桌椅，以此抗议反动的教师们。和田在同学会上激情发表演说，并给学校领导写信要求查明真相。在繁忙而充满激情的日子里，他不知不觉间与被奉为"剧团女神"的摩耶相爱。摩耶有志成为专业女演员，其父幸敏是一个在教育委员会面子很大的医生。

整座大学闹哄哄地在搞反对破防法[①]的集会。和田领导的剧团也因成员参加游行而难以认真排练。担任导演的上村与父亲吵翻而离家出走，经济上很困难。党员桥本有意接近他，以介绍他去店铺做簿记为补偿，让他容留一名地下党员一晚。上村答应了，但这名地下党员从他的住所出来后就被逮捕了。党组织认为上村是警方的间谍，把他关在位于在日朝鲜人聚居区一带的一个基层组织地下指挥部中，彻夜严加拷问。

终于，发生了劳动节流血事件，并开始了燃烧瓶斗争。和田的高中母校因为被发现化学实验室里藏有燃烧瓶而陷入是非之中。校方将化学老师、党员花村监禁于校内，单方面停了她的课。愤怒的学生在校内集会，抗议校方对花村的处分。桥本四处宣称这是一个

[①] 破防法：全称"破坏活动防治法"，特别刑法的一种，共45条。主要是针对进行暴力破坏行为的团体采取规制措施，并在刑法规定上对这些行为进行补充规制。以1952年5月发生的劳动节流血事件为契机，于当年7月21日颁布施行。——译注

阴谋，认为燃烧瓶是校外带入的，党则决定让上村来顶包当主谋者。上村被夜以继日的拷问折磨得身心俱疲，被迫在假供词上签了字。当他被释放离开地下指挥部时，花村因新的拷问而被带到地下指挥部，被蒙住眼睛的两人毫不知情地擦肩而过。这场戏光是从脚本中读来都觉得后脊发凉。

在《深海鱼群》的结尾，剧中所有人物都经历了挫折。幸敏以和田今后不再煽动高中生参与政治为条件上下活动，为他在政府谋职。和田则以撤回对花村的处分作为交换，接受了幸敏的条件，摩耶因和田的变节愤而分手。为了向父亲报仇，珠胎暗结的摩耶让身为妇产科医生的哥哥亲手为自己堕了胎。桥本因出卖朋友深感良心不安。在这个过程中，日本与美国缔结了讲和条约①，破防法得以完全确立。日本共产党放弃了武装路线，战后日本的反共体制稳步建立起来。

《深海鱼群》的剧中人物多得近乎冗余，绝不是好读的剧本，但它鲜活地反映了大岛渚直到1952年为止所经历的学生剧团生活。在构思和田这个人物时，大岛渚多半将自己投影其中。当时的他将自己委身于专做商业片的松竹公司这一行为，看作对学生剧团的变节。读他的多篇自传文章可知，大岛渚对日本共产党国际派宣扬的武装斗争一开始是敬而远之的，而且他也曾在现场目睹过扔燃烧瓶的情

① 讲和条约：1951年9月4日至8日，日本和51个国家在美国旧金山举行会议。9月8日，会议由以美国为首的第二次世界大战48个战胜国和日本签订旧金山对日和平条约（又称旧金山对日媾和条约），同日还签署了日美安全保障条约。1952年4月28日，该和平条约正式生效，结束了长达七年的同盟国军事占领日本的状态，日本在国际社会的地位恢复正常。——译注

景。上村的原型人物是实际存在的。这个原型是一个真挚的青年，他将当簿记获得的微薄收入缴纳了党费，却被怀疑是警察派来的间谍而被严加拷问。被党扫地出门后，他试图在妓女的身边自杀而亡——就像《深海鱼群》脚本中所写的那样，所幸被救了下来，但那之后他就杳无音信了。前卫党的伪善、领袖人物的变节、因拷问的打击引发的自杀——可以说，《日本的夜与雾》的这些主题早在《深海鱼群》时虽略显生硬但已具雏形。让人兴趣盎然的是，以学生们在高中与反动教师的对立为开端的《深海鱼群》，可以说出人意料地解构了1949年今井正拍摄的那部脍炙人口的《青色山脉》。说白了，《深海鱼群》中对和平与民主主义的无条件信赖已经荡然无存。或者说，《深海鱼群》对那些将形式化的民主主义挂在嘴边的党，还有它所附带的恐怖的官僚主义，直白地表现了不信任与愤怒。

　　石堂淑朗与大岛渚各在东京和京都，虽然城市不同，但他们都熟知学生运动中发生的拷问及牺牲者的活生生的故事。也许跑来观看《日本的夜与雾》的观众中拥有相似经历的人也不在少数。松竹电影公司赖以发展壮大的"松竹大船格调"[①]式美学，其理念就是通过隐瞒这些晦气死者的相关记忆，用"纯洁的、贫瘠的、美好的"等标语来概括日本人那种感伤的被害者意识。这样的松竹公司要扼杀大岛渚电影，不用费什么周折。

　　大岛渚的早期就这样以《日本的夜与雾》告终。前面我们说过，

[①] 松竹大船格调：或称"感伤道德主义"（sentimentalism），即城市家庭伦理剧或温馨感伤的女性通俗剧剧情片，以小津安二郎、木下惠介等为代表。——译注

大岛渚早期的电影美学以压迫者、被压迫而遭受挫折并进而变节的人，以及拒绝他们的主观性行动者这三者的组合为基础，再加上一些因多余而被排斥在外的第四类存在，也就是死者之阴影。在《日本的夜与雾》中，死者的分量越来越重，不知不觉间在故事中具有了不可抹杀的功能。这时电影叙事转向新的结构，从这个意义上讲，《日本的夜与雾》就成了对大岛渚早期的解构。如若站在这样的语境里来看，那么他抗议松竹公司强行下线这部影片并离职就不过是一次偶发事件。大岛渚在《日本的夜与雾》中标示的阴郁主题此后成了他的执念：在《悦乐》中，原初的死者以被列车撞死的胁迫者形象出场；在《仪式》中，是从未露面的长子韩一郎；在最后一部作品《御法度》中，是讳莫如深的芹泽鸭暗杀事件[①]。可以说，被避讳的原初死者是贯穿大岛渚电影的主题。

讲到这里，顺便要偏离大岛渚研究，谈一谈我很久以前就介怀的一部影片——《伪大学生》。它由增村保造导演，改编自大江健三郎原著短篇小说《伪证之时》，由大映电影公司于《日本的夜与雾》公映前一天，即1960年10月8日推出。这两部影片多有相通之处，不过结局大相径庭。

《伪大学生》的故事发生在1960年的T大学。多年的落榜生大

① 芹泽鸭暗杀：1863年发生于京都的暗杀新选组局长芹泽鸭的事件。芹泽鸭（1832—1863），幕末水户藩浪士，新选组第一代局长，长州芹泽城城主后裔芹泽贞干第三子。安政六年，由于参加敕书反纳事件及长冈阻止运动入狱。曾为水户藩天狗组（水户藩尊皇激进派）成员。文久三年，参加由清河八郎以拥幕为名组织的浪士组。——译注

津（藤尾杰瑞饰）为了不让乡下母亲失望，发了一通伪造的电报，说是终于考上了大学。他穿戴着T大学的制服和学生帽，在大学附近的咖啡馆里俨然是T大学生的模样。学生运动领袖空谷（伊丹十三饰）在被捕前托他给学生运动指挥部传口信，他也获得了学生们的信任。大津喜于被T大学生接纳，与他们携手投身于学生运动，又一齐被警察拘捕。警察查清他是假大学生，当场予以释放。不久空谷也被释放，他回到伙伴中以后第一句话就是"我们当中有人是间谍"。本来就对大津被过早释放心存疑虑的学生，查到学籍表上并没有他的名字，认定他是间谍，将他监禁在学生宿舍的角落里。对他严加看管的高木睦子（若尾文子饰）是高木教授的女儿。终于，大津神志不清，事情闹到了警察那里。但是，学生们在法庭上不断做着伪证，连高木教授也被卷了进来。他们证明了自己无罪后，坦然地将大津送到精神病院。半年之后大津出院，被从乡下赶到东京的母亲带着，出现在学生们的集会现场。母亲一直在替闯祸的大津道歉，他却不管不顾地冲到前台大喊："T大学万岁！"在场学生看到他的癫狂为之一愣，空谷先冲上去附和，学生们终于纷纷模仿着大津的样子，全场山呼："T大学万岁！"

真是令人恐怖的黑色幽默。在这部影片里，假大学生在严苛的拷问下发疯，但以他的癫狂为媒介，被同化的并不是党组织，而是精英阶层的T大学生们。与大岛渚不同，增村保造对战后史中盘踞的伪善及揭发等毫不关心。他只具体描写在屈辱与焦躁感中选择虚幻人生的青年，是如何因为精神崩溃而把这种虚幻当作现实活着的。因此，毫无疑问，他的影片呈现出来的就是属于特权阶层的T大学

生那种伪善。

在《日本的夜与雾》中，那个因贫困而无法上大学并由此憎恶大学生的青年工人，大岛渚不但连名字都没给他，而且没有向观众交代他这种憎恶是从哪儿来的。这个青年的作用只是表现党组织的恐怖政治及作为引发高尾自杀的契机。大岛渚与石堂淑朗丝毫不认可他的重要性。这一点，在已经出版的《日本的夜与雾》脚本（现代思潮社出版，1961）中就可窥一斑：演职员表上连他的名字都没出现。大岛渚在批判官僚主义的过程中排斥了一些冗余的人，这当中还存在一些难以明说的底层。可以说，这个假大学生就是这种底层（被剥夺话语的受压迫阶级）的典型。但是，增村保造恰恰将焦点放在潜入学生宿舍的假大学生身上，聚光于他那从未被关注的复杂内心，确认了被大岛渚秘而不宣的底层，从而毫不留情地揭示了横亘在高速成长的日本社会中的阶级意识。我猜想，大岛渚在《日本春歌考》中让伊丹十三出演前学生运动家、一个身心疲惫的高中老师，搞不好是回敬《伪大学生》吧？分别隶属于大映电影公司的增村保造与松竹电影公司的大岛渚这对旗鼓相当的对手，超越了两个公司在创作风格上的竞争模式，而显现出更为惊悚的深层次问题。除此之外，两位导演的多部作品也有对应的关系，比如《盲兽》与《感官王国》、《清作之妻》与《爱的亡灵》，也许可以成为后续研究的引子。

第十章　不创作，不能活

从我学生时代的20世纪70年代以来，很长时间里，关于大岛渚，人们一直好奇的话题是他接下来到底会拍什么片子。不管是不是真的在拍电影，作为电影导演他也完全配得上人们对他寄予的厚望。实际上，他完成的电影不单超越了话题作品的范畴，而且总是成为日本社会当年度的是非热点。在这个过程中，大岛渚背负着高高凌驾于现实中的大岛渚本人之上的影子，活成了日本社会正在发生的神话。

读大岛渚本人执笔的文章可知，从出租汽车司机到西奥·安哲罗普洛斯这样的同时代导演，无论认识不认识，都会问他"为何拍不了电影"这种经典问题。他疲于回答，无法准确表述其间错综复杂的情形，深感词穷。

再来看一看大岛渚的年谱，在他的创作生涯中，集中创作的时期和完全拍不了电影的空白期是交互出现的：在松竹电影公司当导演的1959—1960年，他精力充沛地执导了四部长片；但是，当他因抗议《日本的夜与雾》被强行下线愤而离职后，在不安定的创作

条件中，自1962年完成《天草四郎时贞》后至1965年推出《悦乐》的三年间，从头再来的大岛渚一部故事电影都没有拍出；然后是1966年开始直到1972年，他又迎来了活跃期，竟然势如破竹地完成了11部电影；从1972年他解散了创造社，直到拍完《感官王国》(1976)的四年间则都是空白；还有，从1986年的《马克斯，我的爱》开始到遗作《御法度》(1999)的14年间，了无一作存世。虽说也有自《感官王国》起开始走国际合作的路线，再不是ATG时代那种低预算闪电战能够应付事的原因，但别忘了，他以早川雪洲[①]为主人公构思的巨作《好莱坞人》不幸流产。在这种时候就能明显看出一个隐性事实，那就是虽然同为艺术家，都是搞创作，但电影导演完成一部电影作品需要很高的预算和大量人力，这一点和小说家或者批评家是不能同日而语的。因此未尝不可以说，所谓电影史，在作为由已完成作品构成的幸福史之前，首先是由那些中途放弃策划和立项后执行不下去的电影所构成的遗憾史。

作为一个具有独特美学风格、对作品主题毫不妥协退让的导演，因制作公司的不理解和经济上的困难而怀才不遇，绝不是什么稀罕事。话虽这么说，多数导演对此闭口不谈也是事实。比如铃木清顺被日活公司无理解雇，以至于半沉默地度过20世纪70年代，

① 早川雪洲（1886—1973）：原名早川金太郎，日本演员。1914年从影，20世纪前十年即在萌芽期的好莱坞主演多部电影，一跃成为明星，是最早在欧美明星制下成功的亚洲演员。凭借具有东方忧郁美的男性形象，雪洲成为好莱坞最早的男性性感明星之一，活跃于欧美电影界。1956年凭《桂河大桥》获奥斯卡最佳男配角提名，代表作还有西席·地密尔导演的《欺骗》、阿诺德·范克与伊丹万作联合导演的《新土》等。——译注

不过他仍保持潇洒的做派，达观地等待时机。奥逊·威尔斯常常外强中干地大吹牛皮，一任傲世才华虚掷。让－吕克·戈达尔过于矜持，因此不承认自己的怀才不遇，而是道破"所谓停滞的过往，不过只是应该诀别的过往"。

把大岛渚置于这些同时代的导演中来看，他那种认真得过于迂腐的劲儿就凸显出来了。这么说也是因为大岛渚无论在什么场合都介怀"为什么自己一直拍不了电影"这个问题，并一直通过写文章来想办法把它上升到理论层面。大岛渚一边焦躁不安一边坚持论证自己为何没有作品问世，那样子在世界级巨匠中可以说也是特立独行的。

在本章中，容我们不直接分析电影作品，而是说些题外话，将焦点置于大岛渚的这种耿耿于怀是怎么形成的。在确定他的早期与随后其他阶段的分界线这一点上，这些题外话倒也不是毫无意义。

大岛渚在最早的空白期时曾发表过《致未来的导演们》这样一篇吐露心声的文章。此文 1963 年刊载于《电影艺术》杂志，当时他的《天草四郎时贞》遭遇差评。他本来在和大映电影公司京都制片厂策划《尼姑与野武士》，这个故事是根据司汤达的《卡斯特罗的修女》改编的，并打算邀请山本富士子主演，但是这件事因《天草四郎时贞》的差评而搁浅，他与胜新太郎的合作也只是搭了个腔便不了了之。他没能找到下一部影片的立项支持，陷入了长达两年的低迷期，只能转而在电视上寻找活路。毋庸讳言，大岛渚陷入低迷的原因，是 1960 年《日本的夜与雾》这部"最为集中而尖锐地表现了我自己的原初体验"的作品，遭遇了"影院三日游"这种决定性的打

击。此后，大岛渚虽然完成了《饲育》《天草四郎时贞》，但并未能完全修复他的心伤。"我总是反问自己：'我要是不能在急功近利的当下拍作品，是不是就不能组织当下的人们了？'这让我感到痛苦。应该说，这种痛苦让我觉得累了，至少曾经累过。想来，在《日本的夜与雾》上映被中止之后，各种让我拍新作品的邀请，委婉地拒绝或是应承这些邀请，还有对未公映作品的……不断在获邀—拒绝邀请/反问自己—应承部分工作的循环中反复……这些事把我束缚得严严实实，让我丧失了自由……因此我现在想说的是，我该如何从这些束手束脚的咒语中逐渐变得自由起来。毫无疑问，答案只能有一个，那就是去拍一部电影。"①

对于拍一部电影来讲，不是说拍完就了结了。不如说，拍电影会变成一种枷锁，让人因此陷入各种各样的关系网之中。当电影导演一旦明白这一点时，就体会到了早期的终结，并由此进一步迈向炼狱。上述引文让人感动之处在于，大岛渚虽然身处从早期迈向炼狱的转型期的混乱中，但他并未因重重疲敝而颓废，而是试图将解决一切问题的途径寄托于尚不明确的、未来的电影创作上。

其后，突破三年的空白，大岛渚终于完成了《悦乐》。他仍旧在《电影艺术》杂志上发表了随笔《通往自由之路》(1965)，回顾自己的过往。如若前述《致未来的导演们》中的引文是对一个人在泥淖中挣扎的现场报道，那么三年后的这篇文章给人的印象就是一个人已经攀到山巅后的反省。

① 大岛渚：《致未来的导演们》，《大岛渚著作集》第三卷，第31—32页。

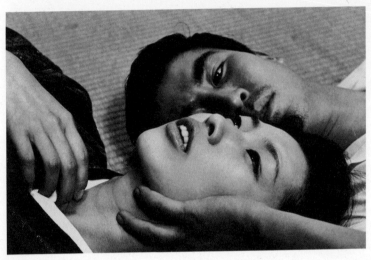
《悦乐》剧照

文中,大岛渚解释道,没能拍电影的原因,除了客观条件不允许,最主要还是因为"主观条件没有准备好"。他很直率地试着分析了自《日本的夜与雾》以来自己的三部作品:他首先假设自己的作品中有被压迫者和试图推翻这种压迫的运动家。在《日本的夜与雾》中,被压迫者同时也是推翻压迫者,所以把这二者绑在一起追究责任就行。但是,在接下来的《饲育》中,他对被压迫者的追究用力过猛。与之相反,《天草四郎时贞》在追究搞错了斗争方针的运动家时用力过猛。现如今来看,天草四郎那种毫无方针、困顿于城头孑然一身的形象,其实不正是孑然一身的导演本人吗?在这部影片之后,大岛渚虽然很想再多拍些电影,但是"片子结局被我拍成那样,之后就没可能再拍电影了"。

如上所述，大岛渚认为造成长达三年低谷的原因是自己在方法论上有问题，并试图对此从心底反省。当内省结束之时，就是解决这种方法论上的问题之时。反之，对大岛渚而言，为什么拍不了电影这个问题，绝不能是偶发性的外因导致的，而只能是他本人主观选择的结果。

下面，我们来谈一谈20世纪60年代后半期大岛渚遭遇的某个事件，以及他对此的执念。在这个时期，东映电影公司的任侠电影迎来全盛，评论家们一边肯定这些任侠电影广受大众欢迎，一边严厉批评独立制片公司所出品电影的艰涩难懂。大岛渚则和东京都立竹早高中一群热爱电影的少年一起，刚刚拍完《东京战争战后秘史》。他相信，自己和这群电影少年之间在想拍却拍不了电影这一点上是相通的。

就在这个时期的某时，东京的雅典娜法国文化中心主办了一次大岛渚电影回顾展。在观众互动环节，有个陌生的年轻人问："您会不会觉得还不如拍黑帮电影呢？"可能这位提问者是想说，大岛渚应该更迎合大众。大岛渚感到这个提问语中带刺，挑衅地怼道："你是想让我说些代代木①的话吗？你想拍黑帮片吗？你拍得了黑帮片吗？"听大岛渚这么一说，年轻人报以苦笑。大岛渚继续咄咄逼人地说："是的！你拍不了黑帮片。同样，我也拍不了黑帮片。那你和我

① 代代木：地名，此处指日本共产党或日本共产党执行部。由于日本共产党党本部（中央委员会）临近东京代代木车站，20世纪六七十年代日本政治领域，尤其是与日本共产党相对立的共产主义党派或共产主义人士，多用这个词指称日本共产党或日本共产党执行部。——译注

有什么必要在这里讨论黑帮片!"

在收于《解体与喷薄》一书的随笔《还剩下一个问题》中,大岛渚写到,他当时"几乎是吐着血来答这个问题的"。他对当时日本电影陷入只剩下黑帮片的窘境感到焦躁不安,也对以所谓大众化的标准来礼赞黑帮片的风潮感到强烈愤慨。"我对自己拍不了黑帮片这件事感到痛苦。绝不是我不拍,而是拍不了。……我没有拍的条件,所以,如若黑帮片是电影的话,那我的电影就不是电影了。"① 因此,他才抨击那位年轻的提问者。他不明白,为何那些觉得"自己搞不好也能拍电影"以及被极其不负责任的"黑帮片礼赞模式"毒害的人,能问出这么没分寸的问题?他们到底把自己的立场放在哪里,才问出这种问题来?

大岛渚应该对这件事久久不能释怀吧。即使在那之后大约过了十年时间,在收入著作《发现同时代导演》(三一书房出版,1978)的《〈无仁义的战争〉——深作欣二》一文中,他再次谈到这件事,念念不忘地试图分析自己当时为何会被那种不理智冲昏头脑。他写道:"当时我肺都要气炸了,那种感受到现在我都记忆犹新。"他当时感到心中爆发了"不能单单用愤怒来说明的""既非愤懑又非屈辱感,总之是莫名其妙的冲动"②。他还写到,好像年轻人对于自己的抢白哑然无语,终于意气用事地离席拂袖而去。互动环节结束后,

① 大岛渚:《还剩下一个问题》,《解体与喷薄》,芳贺书店,1970 年(《大岛渚著作集》第三卷,第 113—114 页)。
② 大岛渚:《〈无仁义的战争〉——深作欣二》,《发现同时代导演》,三一书房,1978 年(《大岛渚著作集》第四卷,第 85—112 页)。

大岛渚被在场的川喜多和子批评："真是过分了，那孩子挺讨人喜欢的呢。"于是他真诚地向在场听众道歉。

于大岛渚而言，让我们吃惊的并不是此时管窥到的他那种"莫名其妙的冲动"有多么强烈；而是此事虽然已经过了十年时间，他仍然对当时自己怎么会突然如此冲动念念不忘并不断尝试剖析自己。在前述随笔《通往自由之路》中，他对自己此前低迷期的分析很到位。在这篇《〈无仁义的战争〉——深作欣二》中，大岛渚批评起自己来也是毫不留情。他下了结论，觉得也许九段的年轻人凭第六感发现了自己的穷途末路；自己之所以冲动，也许是因为他对这个年轻人的"好意"感到了"刺痛"，所以不由得跳了起来。大岛渚就在不断回溯当时感受的基础上，对深作欣二导演的人气系列作品《无仁义的战争》进行了缜密分析。

话说回来，大岛渚对于年轻人的唐突提问，到底应该如何应对才好呢？回答"讨厌黑帮片所以不想拍"的话，大岛渚会看到过于介怀黑帮片而黯然垂泪的自己。话虽这么说，但他也完全没办法正面回应说："我会拍黑帮片的，敬请期待。"也许，在那个场合，"即使我去拍黑帮片也拍不好吧"是最诚实的回答。但是，大岛渚当时把拍不了黑帮片的理由全部归结为外因，认为如果没有巨额预算、制片厂领导层的支持、与黑帮组织有近缘关系的摄制组和演员等条件，就拍不成黑帮片。而且，这种回答是自我保护的伪善答案，他自己无法认可。即便如此，大岛渚事到如今仍然对拍黑帮片持否定态度。而且，他满腔热情地认为，自己这种模棱两可的感情本身，无论多么抖机灵地分析都会像择不开的残渣一样留下来，所以它才

是促使自己不断拍电影的依据。

大岛渚首先摆出前提:"拍部电影"与"不断拍电影"是不同的。说实话,拍部电影留存于世,就意味着被它束缚、被它反过来照耀。导演创作一部作品,换句话说,就是这个导演通过作品得以被凝视、被塑造成一个导演。

"直面自己通过作品得以被凝视、被塑造成一个导演,这是一种困难。在此之上还得加上另一种困难,那就是我常常处在拍不了电影的境地。真是举步维艰,我想这就是我的处境。现在我搞清楚了一点,那就是我处在拍不了电影的境地,所以我要拍电影。这种反转意义的'所以'二字里包含的意思是,既然处在已经通过作品得以被凝视的基础上,处在被塑造成一个导演的基础上,那么除了拍新作品别无选择,不创作就不能活。"[1]

《还剩下一个问题》这篇随笔的缘起,本来应该是拍不了黑帮片的大岛渚自己那种莫名其妙的激愤,但越读我越认识到,此文逐渐变成了他基于强烈共鸣写给那些远比自己年轻、手持摄影机却坦言不知道拍什么好的导演——也就是原将人[2]、后藤和夫等所属的代际——的话。我就是在这一瞬间明白了大岛渚时不时显露出的强烈愤怒背后,隐藏着这样纤细的温柔。他就这样把自己在迎来早期的终结时突然遭遇的低迷空白期,悉数告诉了才刚刚要进入创作早期

[1] 大岛渚:《还剩下一个问题》,《解体与喷薄》,芳贺书店,1970 年(《大岛渚著作集》第三卷,第 118 页)。

[2] 原将人(1950—):日本导演,原名原正孝。主要作品有《20 世纪的乡愁》《初国之所知天皇》《百代过客》(纪录片)等。——译注

的电影少年们。

关于这件事还有一点多余的话。1979年,大岛渚实际上在东映公司京都制片厂内筹备黑帮片,这就是他与内藤诚联手撰写脚本的《日本的黑幕》,可惜因过了时限而流产。我有幸读过这个脚本,真是波澜壮阔的故事。正如我此前说过的,电影史首先是由未竟电影构成的遗憾史。如若它能够被拍出来,估计大岛渚随后的创作路线也会改变吧。①

本章最后,容我谈一谈大岛渚最后的也是他最长的空白期。20世纪90年代,他着手撰写《好莱坞人》的脚本,不幸未竟,他因此度过了碌碌无为的漫长岁月。在《战后50年电影100年》②(风媒社出版,1995)一书中,大岛渚留下一篇名为《为何〈好莱坞人〉没能拍成》的文章,谈及此事经过。最令人遗憾的是,从该文中已经看不到他在20世纪六七十年代时面对自己的低迷主动论及并积极克服的那种热情。他在文中只是以淡淡的语调说起策划巨作然后又不了了之的过程,但对于他在这一挫折中受到了多大伤害,是否治愈了这些心伤,他只字未提。说遗憾倒也是遗憾,但对于一个业已成熟的导演来讲,也许他早已具备了不后悔的心境。

下面,我们言归正传,来谈一谈大岛渚作品中"他者的异化"这个问题。

① 《日本的黑幕》的合作脚本现收录于《大岛渚著作集》第三卷。
② 大岛渚:《为何〈好莱坞人〉没能拍成》,《战后50年映画100年》,风媒社,1995年(《大岛渚著作集》第四卷,第178—195页,脚本亦同卷收录)。

第十一章　作为卑贱体的俘虏

从本章开始，我们来研究大岛渚电影的第二阶段。

在大岛渚从松竹公司转到独立制片公司的过程中，他的作品主题发生了几个根本性的变化。

第一个变化是压迫者留下来了，但遭受挫折的理想主义者与后悔的变节者在画面中消失不见，取而代之的是直面赤裸裸的当下的提议者，并且这个提议者采取主观性行动。第二个变化是取代现实中已然西坠的太阳，出现了被符号化的太阳，也就是太阳旗，它试图在电影中构筑起隐喻式的磁场。自然而然，第三个变化就是大岛渚不再将故事的时空放在当下，而将焦点定于"二战"刚刚结束的日本社会。但这些变化中最为重要的是有他者从外部入侵共同体。一直以来，大岛渚都执着地表现共同体成员所共有（而且秘而不宣）的往昔。但从这里开始，他把时间轴换成了空间轴，把摄影机对准共同体面对不速之客时表现出的迷失、危机感和不安。确定大岛渚电影从早期阶段到第二阶段的分界点，毫无疑问就是"他者的出现"这个问题。

在大岛渚创作的第一阶段，他者以可怕的形象出现，要么被当作好像一接触就会染上污秽的禁忌一般，要么就像是搅乱社会阶层的惹事精一般，毫无征兆地出现在眼前。但是在大岛渚创作的第二阶段，他者以与我们一模一样的形象出现，把日本人赖以生存的神圣起源变成了可疑的东西。可以说，在日朝鲜人就是这种形象的典型。在大岛渚创作的最后阶段，这类可怕的他者以一种终极状态的形象出现，无休止地打破人与非人之间的界限。所以，与白人女性保持恋爱关系的猩猩是大岛渚的创作进入第三阶段的标志。对于这种不时变化的他者的形象，我们应该如何应对？真的应该排斥他们吗？还是应该接纳他们，探索与他们共存的契机？现代史的真实及被优待的真相，在这二者的交汇点上，大岛渚伫立着，并不断探寻这一问题的答案。

不速之客为什么会成为恐怖的对象？我们日常认知的二元论，指的是主体（subject）与客体（object）。朱莉亚·克里斯蒂娃[①]在《恐怖的权力：论贱斥》（法政大学出版局出版，1984）一书中认为，他者是混淆二元论并使二元论产生不可修复裂痕的卑贱体（abject），卑贱体诱致的是整个认识论式的恐惧。她把这种恐惧称为贱斥（abjection）。众所周知，她以这个概念为切入点，尝试分析了犹太

[①] 朱莉亚·克里斯蒂娃（Julia Kristeva, 1941— ）：犹太人，法国文学理论家、哲学家、后结构主义学者，受弗洛伊德、拉康的精神分析和黑格尔主义等影响。自20世纪70年代初起关注父权社会中女性身份的同一性问题。其著作对性别研究影响深远。——译注

教、基督教甚至反犹太主义的文学家路易-费迪南·塞利纳[①]。那么，在大岛渚电影中，他者是如何形成贱斥的？下面，我们将用几章文字来研究这个问题。

1961年完成的《饲育》不仅是大岛渚在独立制片公司创造社导演的第一部影片，还是大岛渚把贱斥的他者作为主题的第一部影片，因此具有里程碑的意义。这部影片改编自大江健三郎极早期练手的短篇小说，主题也是其毕生经营的森林题材。不过负责脚本的田村孟大幅改编原著，以截然不同的视点拓展了故事：影片中勉强算是保留原著内容的，只有黑人士兵与孩子交流的部分，而且从体量上来讲至多也就相当于一段插曲；故事主线随时随地都聚焦在村民们构建的共同体政治上。大岛渚作为导演，对脚本细节进行了进一步的大胆取舍，将它改造成荒谬与悲惨交织的闹剧。站在今天的角度来看，可以说，大岛渚真是在不知不觉间导演了人类学意义上的替罪羊的故事。

电影版《饲育》从1945年初夏的日本某处深山，一名美国空军士兵被村民抓为俘虏开始。在山上东躲西藏了三天的黑人士兵终于被村民捉住，右脚还夹着捕兽夹子，就被带回了山中的村落。女学生干子（大岛瑛子饰）恰巧从东京疏散回到本家的村长（三国连太郎饰）家，在路边目睹了这一切，不禁呕吐起来。因为对她来说，无

[①] 路易-费迪南·塞利纳（Louis-Ferdinand Céline，1894—1961）：法国作家、医生，20世纪最有影响的作家之一。萨特与波伏娃、罗兰·巴特等均受其影响。"二战"期间发表过激进的反犹太言论而引起争议。代表作有《长夜行》《茫茫黑夜漫游》《死缓》等。——译注

论是有生以来第一次见到的黑人,还是他的伤脚,都是不能卒视的景象。

　　按照宪兵队的命令,村民们要看管这个"黑鬼",直到进一步的指示到来。他就这样被锁链锁着关进了本家的储物间。村民们谁也不想担责去看管他。让他们迟疑的原因之一是村里已经没有养俘虏所需的余粮,但更重要的是他是敌军,还是个黑人。他那种卑贱体的长相,超越了村民的认知范畴,因此村民们相信,谁看管他谁就会沾上厄运。

　　只有孩子们天真无邪,充满好奇地去窥视储物间。尤其是年龄最大的八郎,甚至给黑人士兵山羊奶喝。孩子们把他带到户外去看插秧。一个孩子把水田的泥抹到自己脸上,装成黑人的样子逗乐,黑人士兵看到后禁不住笑了。其他孩子也模仿着玩起来。

　　从东京来躲战祸的弘子(小山明子饰)基于人道主义的立场要给这名俘虏些食物,为此她不惜卖掉亡母传家的和服。黑人士兵与村民语言不通,就在这种不安中形成了"饲育"的关系。

　　战局日益恶化。在这个山高皇帝远的村子里,也不断出现怪事。比如,田里的庄稼被糟蹋了,或是村民家伙房的食物被偷了。粮食日渐不足,别说来躲战祸的孩子,连村民都开始偷东西,但要是把这种情况公之于众的话,村中秩序就会崩溃。村民们害怕可能从遥远的镇上到来的宪兵,但最害怕的是被统领村落的潜规则抛弃。大家都说丢东西是"黑鬼"来了之后的事,村长也认可了。就这样,逐渐形成了一个不成文的规矩,只要把责任怪罪在黑人士兵头上,村子就还是一个整体。村里的青年几乎都在冲绳之战中战死了,只

剩下有智力缺陷的次郎（石堂淑朗饰），他在强奸了千子后逃避征兵躲了起来。这些事村民们也说是"黑鬼"害的，都是他一个人带来的厄运。但是，千子对这种做法持批判态度，她公开说黑人没有任何责任，于是被孤立了。

一个暴风雨的夜晚，八郎因为不听大人的话被绑在本家中庭的松树上。那天晚上，八郎听到了被关在储物间的黑人为鼓励自己而唱起的英文歌。第二天早晨，村民们把黑人拖出来，捉住他的手强行让他去打八郎，黑人无力地抵抗着。八郎不堪忍受屈辱，当他被解开绳索重获自由后，马上抄起手边的柴刀要去砍黑人，中庭乱作一团。弘子的孩子受到惊吓失足跌落悬崖。黑人马上冲过去救，但孩子已经死了。村民深信是黑人杀的，连一直对黑人抱有同情的弘子也昏了头，请求大家让自己杀了黑人报仇。村民们认定只要杀了"黑鬼"万事就能解决，群情激愤地冲进本家，村长挥舞着日本刀试图控制事态。

八郎和他的小跟班阿治知道这个坏主意后，立即打算放跑黑人。但是为时已晚，村民们围着储物间，朝瞭望洞里开枪。为了保护黑人，阿治自己当人肉盾牌，村民们却误以为阿治被黑人抓来当人质。最后，村长砸坏储物间的门冲进去，乱砍黑人救出了阿治。黑人对事态感到绝望，表情戚戚然，但最后的一瞬他把住阿治的脖子微笑了一下。大岛渚的镜头没有放过他那张卑贱体的脸。

村民们在村中广场挖了一个坑，把黑人的尸体装进棺材埋了下去。这时副村长（户浦六宏饰）跑来告诉大家，战争结束了。大家猜既然宪兵队已经解散，恐怕取而代之的是进驻军来管理，虐杀俘虏

的人一定会遭受军事审判吧。大岛渚在这里用长镜头拍摄了很多双手捧着土去埋棺材的样子，村民们互相推卸责任，最终打算隐瞒一切，以"这就圆满解决了"的声音结束。这个长镜头逐渐叠化出本家的酒席场景，村长以所有厄难都解决了为由头，把村民们叫到一块来喝酒。正在这时，躲避征兵的次郎突然跑了回来。副村长说："这不是正好吗？"打算把杀死黑人的责任推给他，并且劝他趁进驻军还没来之前赶紧逃跑。次郎非常生气，用日本刀指着一个又一个村民，追查真正的杀人犯，但谁也不开口。最后，次郎气愤而死，一切罪恶正好推在他的身上。村民们为了纪念战争结束，商量着今年在村里举行盛大的村庆。就在给次郎火葬的地方，大家忙着载歌载舞地排练，只有八郎远远地冷眼旁观着篝火。

　　大岛渚在这种果戈里式的讽刺剧中，描述了日本村落共同体的样态——村民们把所有脏事全部怪罪在闯入的他者身上，最终杀死这个他者并隐瞒责任。村民们绝不会自己提出解决方案，他们是一群乌合之众，只会服从村落共同体的决定，当坏事发生时他们也不承担责任。他们对外部是极端封闭的，对内部发生的一切，他们又像蚌壳那样三缄其口。他们被宪兵队所代表的国家权力所压迫，并更进一步成为压迫共同体的帮凶，自身又因此受到压迫。大岛渚以黑色幽默的手法展示了颠覆这种村落共同体结构的契机。

　　日本战败后，权力转移到进驻军手里，但是村落共同体仍是铁板一块，无责任与隐瞒的体制毫无改变，依然存续。我们并不难从此片中看出大岛渚对战后日本社会的强烈批判：战后，它仍然作为一个缺乏外部环境的孤立内部存续着，它随时随地会模糊战争责任。

被监禁、被饲育，最终被无端杀害的黑人士兵，就是检证这个闭塞结构的不幸的牺牲者。别说他的人格，他连名字都没有，只有暴风雨之夜的歌声才是他唯一的自我表达，而且这歌声充其量也只被八郎和干子听到。说到底，这部影片虽然在概念上构筑了他者，但遗憾的是没能描写他者的具体内涵。

六年后的 1967 年，大岛渚完成影片《被迫情死　日本之夏》，完全反转了《饲育》的结构。在影片中，持枪的男人们会合到以前好像是兵营的废墟，把偶然路过的人抓为人质。他们既无目的也无特定意义，就意气相投地与包围他们的警察相对峙。《饲育》中描写的那种村落集体，到了这部影片里已然消失，甚至连高高在上的权力也是缺失的。一切都是无政府主义的，在暴力面前体现了奇妙的平等。所谓监禁，无疑就是一种优待，同时也是同志们的共同斗争。但是，最终这部影片剥夺了所有他者的他者性，把他们贬斥为平庸的骚乱者。这群聚集在这里的日本人奇装异服、阴阳怪气，一看就会带来灾祸。他们的稀奇古怪，和《饲育》中那个沉默寡言的黑人士兵所散发出的他者性是没法相提并论的。在日本这个被消音装置所整饬的压迫体系之中，他们终究只能是跳梁小丑。

那么，他者这个主题在后来的大岛渚电影中是如何进一步展开的呢？在 20 世纪 60 年代中期他拍了大量片子，其中出场的朝鲜人、韩国人的影像变得越来越重要，原因正是他们处在他者这个语境之中。不过，关于这一点容我们下一章再详细分析，本章我们直接跳到《战场上的圣诞快乐》（以下简称《战圣》）。因为这部完成于 1982

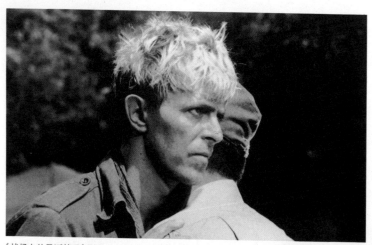

《战场上的圣诞快乐》剧照

年的影片,实际上是大岛渚时隔 22 年再次拍摄第二次世界大战中的盟军俘虏题材。

《战圣》的故事发生在日本军占领爪哇岛后建造的战俘营内。一开始,管理战俘营的日本兵看上去对英军俘虏极其粗鲁,时常有些举动让人误解为虐俘。随着时间的推移,他们之间逐渐互相理解,开始了心灵的交流。但是,顽固的英国少校坚决拒绝妥协而被处死,因此日本兵和俘虏之间再次势不两立。战争结束,日军和英军的立场完全反转。曾以残暴虐俘闻名、人称"鬼军官"的原(披头武饰),也作为乙级战犯等待处刑。

在这部影片中,作为统治者的日军和作为俘虏的英军,不只依民族和国籍,还通过军阶与出身阶级被细分,互相处于严密的对应关系。日军这边,青年中尉余野井(坂本龙一饰)因为胆怯没有参加

"二二六"事件,对自己脱离集体的行为心怀愧疚。从底层爬上来的"鬼军官"原,是贫困农家的粗野孩子出身,缺乏教养、行为粗暴,但偶尔也会出人意料地露出具有人性的狡黠一面。英军这边,少校塞利尔斯(大卫·鲍伊饰)出身上流阶层,有着贵族式的矜持,但因为大学时代曾弃残疾的弟弟于不顾,心中一直怀有强烈的罪恶感。懂日语的南非籍中队长劳伦斯(汤姆·孔蒂饰)担任日英双方的翻译,因此也参与到三人的纠葛之中。

《战圣》与《饲育》有三处根本性不同。首先,《战圣》中的他者,虽然无论在文化上还是在军事上都是截然对立的敌人,但绝不会被看作应唾弃的贱斥对象。英军俘虏与《饲育》中的黑人士兵不同,他们有自己的名字和人物性格,他们怀着各自的前史,因此与日军形成工整的对比关系。观众不但清楚他们的人格和世界观,甚至能理解和欣赏他们的幽默感。尤见大岛渚导演功力的是,他轻描淡写地用几句台词和人物动作,就把在白人社会内部也同样横亘着严苛的阶级意识这一点表现得淋漓尽致。

其次,要注意的是,《战圣》生动描写了同性恋与同性社会性的纠葛,而《饲育》选择的叙述重心只是性欲的塞滞与发泄这样一个单纯的故事。在《战圣》中,通过人际关系中主导与服从的结构,性作为极端政治化的现象出现。影片开头有一场戏很有冲击性,它描写的是朝鲜籍军属因对荷兰俘虏施行性凌辱而被公开行刑。这场戏展现了"处于两军最底层的人也相应处于肉体的最底层"这个扭曲的结构,同时也预示着随后要讲述的故事发生在以同性恋禁忌为前提的空间中。塞利尔斯和余野井之间是显著的同性社会性关系,

因此他们有坚决拒绝同性恋的性格。

最后，也是最重要的一点，要特别指出《战圣》中贱斥的方向。在影片中，贱斥面对的不是作为敌人的他者，它所呈现出来的样子是一种与自己的无意识的内心相关的东西。对余野井而言，是那些"二二六"事件中被处死的同志。对塞利尔斯而言，是身体残疾的弟弟。这是隐藏在他们日常的理性意识阴影下的被诅咒的分身，也构成了他人无法触及的心灵深处的阴翳。虽然只有短暂的交集，但为何两人在灵魂深处获得共鸣，且能以处刑的形式来实现这种共鸣呢？这是因为他们通过直觉感知了彼此的心理阴影是等量的。纵观大岛渚的电影，塞利尔斯是绝不开口唱歌的稀罕角色形象（哪怕演员本人是摇滚歌手），因为他心里一直深深地隐藏着一段晦气记忆，是关于他那个拥有曼妙歌喉的弟弟。如果他开口唱歌的话，一定是他在内心与弟弟达成和解的时候。

综上所述，贱斥在《饲育》中已经有了概念上的准备，不过毕竟还停留在从外部（外表）到来的层次；但到了《战圣》时，我们能清晰地看出，贱斥被极端内心化，变成了被隐藏在无意识之下的记忆。关于前近代的共同体所带来的桎梏，以及脱离这种桎梏的故事，到这里就结束了，取而代之的是大岛渚将焦点放在对个人心理深层的探究上。如果《饲育》是关于掩埋黑人士兵的尸体并将此隐瞒下来的故事，那么《战圣》可以说就是一个把埋葬于记忆深处的往昔重新挖掘出来，直面这卑贱体般的容貌并与之达成和解的故事。大岛渚经过22年的岁月之后，至此，终于成功地统一了自己的问题语境。

第十二章　作为他者的朝鲜

大岛渚电影中最重要的他者是谁？是朝鲜人和女性。这两者无论在战前还是战后，在男性中心主义的日本社会中，一直被不当地贬低并排斥在中心的边缘。我们下面几章将要梳理大岛渚是如何接近朝鲜相关题材，如何通过电视和电影这些介质执拗地不断探求这一点的。朝鲜人（或者韩国人）的形象集中出现在他的早期终结之后不久直到20世纪60年代后半期的作品中，消失了一段时间后又在《战场上的圣诞快乐》中再次出人意料地登场。说起来，要研究大岛渚亲近朝鲜相关题材的特殊性，我们必须要预先了解此前日本电影中朝鲜人形象的变迁，以及大岛渚本人的韩国经历。话有点绕远了，但还是容我们先简单地论述一下这两点。

首先，谈一谈此前日本电影中朝鲜人形象的变迁。

在朝鲜半岛还是日本殖民地的"二战"前和"二战"时，朝鲜人偶尔出现在故事电影中。如今井正的《望楼的敢死队》（1943），故事发生在朝鲜与伪满洲国边境线上的农村。那里总被"狰狞的匪徒"

侵犯。朝鲜人按照皇民化政策①的要求起了日本名字,说着纯正的日语。他们在新赴任的日本籍警官的欢迎宴上唱着朝鲜民谣,载歌载舞。影片中的朝鲜人虽然带着异国情调,但除了是顺从当政者的被统治者,他们什么都不是。

日本战败后,悉数失去殖民地,情况变得截然不同。朝鲜半岛分裂为两个独立的国家,滞留在日本国内的朝鲜人成了被称为"在日朝鲜人"(或者"在日韩国人")的存在。我们通过几个例子,来看看直到1965年日韩条约②签订以前,日本电影是如何描写朝鲜人的。

朝鲜人首先以道德高尚、在历史认知上远比周围的日本人更优秀的个体形象出现。比如,在小林正树导演的《厚墙壁的房间》(1953)中,关押于巢鸭监狱的乙级战犯和丙级战犯们饱受失势和困顿的折磨而整日自甘堕落,狱中唯一的朝鲜人站出来条理分明地分析情况,并鼓励日本人活下去。在内田吐梦导演的《千钧一发》(1957)中,煤矿发生塌顶事故时,朝鲜籍矿工不顾危险救出日本同事。在铃木清顺导演的《春妇传》(1965)中,日中战争③期间,穿着

① 皇民化政策:指"九一八"事变至太平洋战争期间,日本对中国台湾、朝鲜等殖民地和冲绳实行的强制日本化政策,通过教化改造,让当地人对日本战时动员体制产生高度认同。——译注

② 日韩条约:全称日韩基本条约,1965年6月由日本佐藤荣作政权和韩国朴正熙政权签订。根据此条约,日本承认韩国为朝鲜半岛唯一合法政府,与韩国建交;战前两国间签订的诸条约失效。该条约历时15年才得以签订,其间两国均发生多起反对运动,争议的焦点在于战争赔偿。最终,双方达成一致,日本支付8亿美元援助款(无偿援助3亿美元、政府借款2亿美元、民间借贷3亿美元),韩国放弃赔偿。——译注

③ 日中战争:指日本侵华战争。此处保留原文。——译注

白衣的朝鲜籍慰安妇瞧不起身边那些被绝望击垮的日本籍从军慰安妇，宣告要忍辱负重地活下去。无论在哪一部电影中，朝鲜人都是给日本人以勇气的、睿智与道德兼备的形象，某种程度上被理想化了。

同时，引人注目的是，在这些电影中，日本人对朝鲜人的共同体与民族意识表现出感伤的认同。今村昌平的《二哥》(1959)描写了住在筑丰①的朝鲜人聚居地中甘于清贫而充满朝气的少女，影片以人道主义的视点展现了她所生活的共同体充满互助精神，并有着浓厚的人情味。浦山桐郎的《有化铁炉的街》(1962)表现了对歧视朝鲜人的强烈愤慨，并对为建设祖国想要回归朝鲜的朝鲜人表现出强烈的共鸣。这些影片赞美了无惧偏见与贫穷而团结在民族之名下满怀希望的朝鲜人，以及温厚地守护他们的日本人。毫无疑问，这些褒扬式的影像背后是日本作为旧宗主国怀有的赎罪意识。但这些影片也显示出，比起站在历史的立场来实证罪恶，日本人更愿意把罪恶制作成感伤的伦理片。

对理想化与感伤这种美学结构进行根本性改变的，是20世纪70年代东映实录路线动作电影②。关于这一点，可以详参拙著《亚洲背景下的日本电影》(岩波书店出版，2001)中收录的相关研究。此处我们只强调一个事实，那就是20世纪60年代以前，日本电影中

① 筑丰：位于日本九州市福冈县，曾是著名的煤炭产地。——译注
② 东映实录路线动作电影：指20世纪70年代东映电影公司推行的非虚构黑帮动作片，是60年代东映任侠电影的继承与发展。以1973年深作欣二导演、菅原文太主演的《无仁义的战争》为起点。旗手为深作欣二，主要演员有高仓健、菅原文太、安藤升、小林旭等。主要作品有《无仁义的战争》系列、《日本的首领》系列、《实录飞车角》等。——译注

的朝鲜人形象，与其说是充满善意的，不如说正是由于这种善意，他们的形象才显得不自然而扭曲。通过比较同时期日本电影中的中国台湾人和中国大陆人的形象，就更能清楚地理解这一点：无论日活无国籍动作片[①]中唐人街的神秘幕后大佬（如西村晃饰演的滴水不漏的黑帮老大），还是《拉面大使》（岛耕二导演，1967）等喜剧片中出现的厨师（如小泽昭一饰演的幽默而八面玲珑的拉面店老板），他们的固定形象与朝鲜人是截然不同的，他们是天生的世界主义者，与理想化的英雄形象没什么关系。与此相比，长时间以来，日本人没能拍出有朝鲜人出场的喜剧。银幕上的朝鲜人总是诚实而抱有冷静的历史认识，他们也许会犯错，但绝不会成为被性欲或是物欲支配的丑角人物。

其次，我们来谈一谈大岛渚本人的韩国相关经历。

大岛渚是什么时候开始关注朝鲜的呢？在1960年完成的《青春残酷物语》中，一事无成的男主角带着女朋友去电影院，被银幕上正在放映的首尔学生运动的新闻电影震惊了。不难想象，这一年的4月19日首尔学生意气风发地推翻李承晚政权的样子，在大岛渚眼中象征着全亚洲的希望。此外，大岛渚在大阪釜崎拍摄的《太阳的墓场》中，设置了无论怎么压迫最终也没能反抗的朝鲜短雇工角色。但这不过是他表现混沌状况时的短暂插曲，他并没有特别聚焦于朝

[①] 日活无国籍动作片：日活公司于20世纪五六十年代制作的动作片，风格形态受美国西部片的影响，以渡哲也主演的《东京流浪汉》等为代表作。主要演员有宍户锭、渡哲也、赤木圭一郎等。——译注

鲜人问题。大岛渚特别关注在日本战后史中被蓄意隐瞒的朝鲜人形象，是在他离开松竹公司于 1963 年完成电视纪录片《被遗忘的皇军》之后的事情。

大岛渚首次旅韩是 1964 年夏天，游历两个月之久，这也是他第一次出国旅行。当时，日本与韩国之间还没有正式建交。回国后他在不少报纸杂志上发表过见闻。且容我们以他收录于《魔与残酷的构想》一书的随笔《韩国，虽然国土分裂》[①]为依据，复原他的韩国见闻。

大岛渚从金浦空港进入首尔，看到杂乱的街角、路边拥挤的人群和脏兮兮的孩子，他的第一印象是"啊，这真是一个扩大版的釜崎"。因此他初见这个城市就很喜欢。在他眼里，朝鲜战争结束十年后的韩国首都和日本战败后三四年的样子没什么区别。作为《爱与希望之街》的导演，他怎会忽略马路上随处可见的那些卖报纸的、卖口香糖的、卖伞的、擦鞋子的小孩？他还看了以南北分裂为主题的情节剧，并且与导演该片的年轻人进行了对谈。当他听闻三年前参与朴正熙军事革命的一个军干部说"在韩国，唯一被国民所信赖的组织是军队"时，他深刻意识到这句话背后包含了多少不幸。

这趟旅程让大岛渚亲眼见到了他不曾预想的韩国人的状态。他们怀有强烈的国家意识，很害怕自己的粗鄙和贫困被日本人的摄影机拍下来，尤其很紧张自己贫困的样子被报道出来。某个知识分子

[①] 大岛渚：《韩国，虽然国土分裂》，《魔与残酷的构想》，芳贺书店，1966 年（《大岛渚著作集》第二卷，第 95—120 页）。

对大岛渚说，除了商业和政治以外，怕是没有一个韩国人会开口谈自己对日本的真正看法，他听后心中久久不能平静。他的所见所闻都像是扎进身为日本人的自己身体中的锐刺。但另一方面，此前只知道在日朝鲜人的大岛渚，发现韩国人是与在日朝鲜人不同的"普通人"。他们热爱学习，充满上进心，积极去基督教堂。也许，这种种经历给回国后的大岛渚以契机，让他不再纠结于所谓朝鲜人的民族气质等抽象话题，而是重新思考在日朝鲜人应该被放在什么样的特殊状况与位置上。

　　在此容我说几句个人感受。距大岛渚旅韩 15 年后的 1979 年，我也赴韩并亲眼看到了朴正熙政权的垮台。阅读大岛渚旅韩随笔时的感同身受，别有一番滋味在心头。我也困惑于韩国人的国家意识之强烈，更没想到军队竟是社会的中心。我有点不耐烦地看到在市场一角卖伞的孩子，还有满脸鞋油的孩子。30 年后，首尔彻底变成了大众消费社会。我想，对当下赴韩旅游的日本人来讲，30 年前首尔是什么状态恐怕是难以想象的。而且，就像大岛渚回国后以在日朝鲜人问题为主题拍了不少电影一样，我回到东京后也组织了韩国电影展映，并日渐关注在日朝鲜人题材的电影和文学作品。我想，日本动漫和音乐现在已经在首尔泛滥，日本人即使在那里待和我或者大岛渚同样长的时间，他们也不会获得更多有冲击性的经历。从这个意义上讲，我越来越倾向于认为，大岛渚的旅韩经历是构成他一系列作品的重要分歧点之一。这个分歧点就在《被遗忘的皇军》和《李润福日记》之间。

接下来，我们梳理一下大岛渚的朝鲜/韩国相关题材作品。

旅韩经历首先催生了大岛渚的《青春之碑》。虽然这是一部叙述立场不清的、感伤主义的失败作品，但他对这个失败有冷静的认识。1965年他完成了《李润福日记》，随后不久，他又一发不可收地完成了观照韩国及在日朝鲜人题材的《日本春歌考》(1967)和《绞死刑》《归来的醉汉》（两部均完成于1968年）等作品。他后来的电影中也留下丝缕朝鲜相关的痕迹，如《少年》中身为伤残军人的父亲形象多半是《被遗忘的皇军》的余韵，《战场上的圣诞快乐》的开篇也出现了朝鲜籍军属。

《被遗忘的皇军》这部时长25分钟的电视纪录片，作为牛山纯一①监制的日本电视台专栏节目《非虚构剧场》中的一集，于1963年8月16日，也就是终战纪念日第二天播出。

有很多朝鲜人曾经以日本兵的身份参加太平洋战争。他们中有不少人在战败后回到日本。根据1952年旧金山讲和条约，他们失去了日本国籍，因此退伍抚恤金的问题就被搁置起来。尤其对于伤残

① 牛山纯一（1930—1997）：日本代表性电视纪录片导演、制片人，日本电视纪录片开创者之一，出任过上海国际电视节评委。1953年进入日本电视台，1954年以电视纪录片《第十九届国会》出道，展现吉田茂内阁失信事件期间国会的混乱状况，引起舆论的强烈反响。自1961年起，担任电视纪录片专栏节目《非虚构剧场》制片人，监制大岛渚的《被遗忘的皇军》、土本典昭的《水俣的孩子》(1965)和《市民战争》等重要电视纪录片。由他开创的电视纪录片专栏节目《美好的世界之旅》自1966年开播以来，历时24年，直至1990年结束，可谓长寿节目。1972年成立日本影像纪录中心，1975年成立日本影像文化中心，制作、传播大量杰出纪录片。——译注

军人来讲，事态更为严重。他们拖着残障的身体找不到工作，只能靠在街头乞讨来勉强维持生计。今天，城市街头已经看不到身穿白衣唱着军歌的伤残军人，但直到某一时期为止，他们都是年节时街头不可或缺的风景。即便在那时，也几乎没有日本人会注意到，他们是被社会保障遗忘的在日朝鲜人。进入大岛渚取景框的是这些身为前日本兵的在日朝鲜人伤残军人会的集会。

这部影片中有一场戏表现的是快到终战纪念日的某个早晨，12位伤残军人聚集在东京涩谷车站前的八公广场向路人呼吁。日本人的反应是冷漠的，就像看什么妖魔鬼怪似的看着他们。退伍士兵们举着标语朝首相官邸前进（背景音乐是《露营之歌》）。他们的抗议和请愿声被赶来的警察的声音盖了过去。他们被带到官邸一室，但首相秘书并未听取他们的陈情。一行人又穿过国会议事堂正前方，到达外务省。他们把请愿书递给相关官员，但这封信也是石沉大海。外务省的说法是日本国已经把战争赔款一揽子向韩国偿清，因此建议他们向韩国政府陈情。当伤残军人走投无路伫立在街头时，首相吉田茂乘坐的车正好开过他们面前。他们在千鸟渊公园吃过午饭，最后去了韩国驻日代表部（当时还没有韩国驻日大使馆）。代表部让他们左等右等之后，回答说伤残的责任不在韩国，所以应该向日本政府要求赔偿，将他们请走。在拍代表部内部建筑时，就像之前拍吉田茂那样，影片很短暂地插入了一个镜头，画面是朴正熙大总统正在向什么人授勋的照片。

这些人幽幽地举着"没眼睛，没手脚，没工作，没补偿"的标语走着，到达新桥站站前广场，进行最后的申告。在这里也没收到

什么反馈。夕阳西下，他们来到某个餐厅的二层，抑制不住心中的愤懑吞着闷酒。他们喝醉后脱口而出的是军歌。终于，他们开始吵起来，一个戴着黑眼镜的男人被揶揄后变得情绪激动。他是全盲的。片尾拍摄了他去朝鲜人合葬墓地的情景以及他窘迫的家庭生活。

上面我们简单描述了一下剧情，但仅以此并不能充分理解《被遗忘的皇军》这部作品给观众带来的冲击有多大。一方面，与片中出场的退伍士兵那种只能被称为异形的样子，还有他们的呼喊声、哭声、叫骂声相对应，这部纪录片是由小松方正用他那冷静的旁白穿插着来推进剧情的，文字的简单描述并不能传达出这种对比的冲击力。

《被遗忘的皇军》的第一个镜头是戴着黑眼镜的男人的脸部特写。他的下巴上趴着一道烧伤痕，透过薄嘴唇能窥见东歪西斜的牙齿，嘴没法合上。一目了然，这个人的脸上曾经遭受过爆炸物的直接冲击。他在拥挤不堪的电车中摇摇晃晃地移动着。由于电车的晃动和拥挤，摄影机也无法固定焦点和位置，呈现出一种让人不安的没着落状态。黑眼镜男人的背上贴着一块布，写着大大的"两眼失明"。摄影机进一步拍出他右手缺失，肩膀上露着安装义肢的钩子。黑眼镜男人朝车中的人们讲着自己为什么残疾的故事，但是坐在座位上的乘客要么佯装听不懂，要么把脸朝向窗外背对着他，谁都没有表现出关注他的样子。摄影机用特写镜头逐个拍摄这些乘客，然后是固定镜头正面拍摄黑眼镜男人的脸，并叠化出片名。冷静的旁白声："战争结束后18年，现在还不得不看见这样的身影，这对我们来讲是不愉快的。或者说，这是和我们一点关系都没有的。因

此我们一无所知,比如说,连这个人是韩国人的事儿我们也不知道……"

随着纪录片内容的推进,我们得知这个人叫作徐洛源,1921年出生于朝鲜北部咸镜南道,1945年作为勤务兵在特鲁克群岛工作时,遭受舰炮轰炸全身负重伤。他拖着右臂截肢、两眼失明的身体于第二年撤回日本,和一个因东京大空袭两眼失明的日本女性结了婚。他很长时间里一直是朝鲜籍,但因为对根据日韩条约商定的补偿抱有期待,于1962年更换成韩国籍。影片以他为中心,跟拍伤残军人会当日的行动。大岛渚在这个过程中,只要一有机会就将镜头转回徐洛源的脸部特写。这种手法一方面通过重复带给文本以节奏,另一方面也通过不断提示观众徐洛源那张异形的脸,来让观众回味观看片头时所受到的冲击。

担任旁白的小松方正声音沉着冷静,他那种简洁的表达里没有丝毫缝隙能够容得下感伤。这种表达方式与退伍士兵的哀鸣、怒号,与官员伪善的遁词形成鲜明对比,试图传达的只有事实。但是侧耳静听的话能感受到,小松方正念白解说词时,那种断定的口吻时常省略了格助词,只由名词断句构成的文体孕生出一种诗般的紧张感。比如,"徐洛源从没有眼睛的眼眶里流出泪水","动乱的祖国。生出了多少复员军人、生出了不计其数的难民的祖国。革命的祖国。革命复革命,反而更复不幸的祖国"。但是,这念白中途也逐渐改换了立场,最后诉诸对日本人的呼吁和煽动:"日本人啊,我们啊,这样真的行吗?这样真的行吗?"

不过,这部作品真正带给人冲击的是接近片尾的一场戏。这场

戏是在导演的上述真情呼喊之后，电影通过观看这一行为，将某种极限的体验加诸观众。在这场戏里，疲劳困顿的退伍军人开始聚在一起喝酒，有个人喝得烂醉，开始出言嘲笑徐洛源的瞎眼。愤怒的徐洛源情不自禁地摘下黑眼镜，不辨方向地试图去抓对方。虽然众人出手阻拦，但徐洛源还是继续脱了上衣，以示自己的不服输。聚餐冷场，大家扫兴而逐渐离去，只留下寂寞的徐洛源一个人。他再次摘下黑眼镜，直面摄影机的方向。画面是他那受伤而变得黑乎乎的眼眶的特写，眼眶里充盈着泪水。

这组富于冲击性的镜头超出了导演本人的预想。本来，徐洛源一开始是坚决拒绝在摄影机面前摘下黑眼镜的。但是，过于激动的他忘记了自己作为被摄物正在被摄影机拍下来。徐洛源取下眼镜，不设防地暴露出自己受伤的裸眼。大岛渚一直凝视着被同伴抛下后潸然泪下的徐洛源，他日后曾回想起那一瞬："后来，工作人员说，我边点头应答着他，边指挥工作人员接着拍下去的样子，看起来像是疯了。"[①]

这部分偶然拍下来的内容，在大岛渚的纪录片中成了引起异常紧张感的突出点。因为，在这里，摄影机的这种观看和窥视行为，不期然地直面了绝对的视觉不可能性，陷入了可称为"视觉的凝固"的闭塞状态。"我看着他，但是他看不到我。"——这种关系的失衡，成为横亘在这部片子里的本源性原理，同时也隐喻着日本社会中的日本人与在日朝鲜人之间横亘的失衡。但更让人吃惊的是泪水从那

① 大岛渚：《日本的夜与雾》增补版后记，现代思潮社，1966年。

双失明的眼睛中流出的画面。这让我们不禁想起，雅克·德里达在《盲者的记忆》（水筼书房出版，1998）中曾经说过，眼睛最重要的功能不是观看，而是流泪。《被遗忘的皇军》并没有止步于这样简单揭露被隐瞒的历史，而是针对片中的观看行为提出了某种本源性的追问。

《被遗忘的皇军》将异形的他者形象推到坐在日式客厅中的观众面前，要求他们给个态度。大岛渚一开始站在日本人这边并置身事外地远远观望，随后又跟在退伍老兵后面并煽动他们，但影片最终邂逅了不曾预期的、虚无的黑暗，在失语中拉上了帷幕。因为身为主人公的全盲者徐洛源忘记了自己正在被拍，摘下了他的黑眼镜，不期然地将自己失明的双眼暴露在摄影机面前。即使对蓄意揭露被隐瞒的历史、期待给观众以冲击的大岛渚本人而言，徐洛源的形象也是极其异形的存在，大岛渚作为导演已经不能再继续拍下去。《被遗忘的皇军》悬置了一切结论，在不断追问"这样真的行吗？"中结束。

第十三章　把辣椒煮干

《被遗忘的皇军》拍完两年后的 1965 年，大岛渚完成了《李润福日记》。这次，大岛渚描写的不是那些深陷于未被清算的往昔、得不到解脱的在日朝鲜人，而是挣扎在现实贫困中的韩国人。这两部短片在结构上有不少共同点，但也有许多迥异之处。毫无疑问，两者之间横亘的是大岛渚两个月的旅韩经历。《李润福日记》所体现的正是这次旅韩的意义。

20 世纪 50 年代后半期至 60 年代，东亚发生了少男少女日记成为畅销书的现象。在日本，安妮·弗兰克（Anne Frank）所著之《安妮日记》引起话题，安本末子的《二哥》让女读者泪落如珠。在韩国，1964 年出版了住在大邱的 11 岁少年李润福的日记，很快就以"韩国版《二哥》"之名再版，不久还出了日语版。这几本日记有一些共同点：一是处于贫困或者被迫害等逆境的孩子用一双清澄的眼睛观察成人社会，一家人最终团结在一起；二是它们反映的都是太平洋战争或朝鲜战争这些灾难结束不久的时期。从这个角度来看，

也许可以说，时代是在诉诸强烈的感伤。

大岛渚从韩国回来后不久，就立即着手翻译《李润福日记》，并考虑将它改编成电影。但在当时来讲，想必二次旅韩并在当地拍片是难于实现的。因此，他从旅韩时自己拍摄的大量照片中选出看上去能用到电影中的内容，尝试用胶片拍下来剪辑好，并加上音乐和解说，于是就有了这部24分钟的短片作品《李润福日记》。对创造社来讲，这是第一次完全独立制片的作品。

在韩国，也有一部以李润福日记为原作的实拍电影，即由资深导演金洙容创作的《天堂也悲伤》（1965）。这是一部巧妙借鉴经典电影和日本风光片的人道主义情节剧，描写了因病失业、郁郁寡欢的父亲和以李润福为老大的四个孩子，虽然贫穷但一家人积极生活的故事。大雨天，孩子们吃尽苦头把生病的父亲抬回小山坡上简陋的家，用铝制饭盒煮饭。李润福卖口香糖时被带到儿童救助站收容，但他因担心家人很快逃了出来。他背着父亲给他做的擦鞋箱意气风发地出街，不久就被那块地盘上的擦鞋童打了一顿并赶走，擦鞋箱也被打坏了。他把这些日常琐事认真细致地写进日记里。日记被小学里的金老师读到后，经由金老师推荐，刊登在报纸上。李润福很快成了学校和街道的话题。一次，李润福和妹妹被父亲责骂，于是坐上运煤的货车，打算去首尔找母亲。妹妹在地下通道向来往的行人乞讨，李润福则被儿童救助站收容。他从那里跑了出来，和妹妹重逢。人们发现这个流浪儿就是有名的李润福，于是把他们兄妹送上了返回大邱的飞机。小学校长欢迎李润福的归来，学生们则在校园里把他举了起来。校门外，一个女人落寞地看着这热闹的一切。

她就是抛夫弃子的李润福的母亲。

经验丰富的商业片导演金洙容,在《天堂也悲伤》这部情节剧的最后一场戏里借鉴了1937年的好莱坞电影《史黛拉恨史》的手法。但是大岛渚的《李润福日记》悉数拒绝了这种催泪的煽情,而是把主人公从社会中抽离出来,驱使他去挑起关于历史与政治的问题。如若不做任何说明,恐怕观众很难想象这两部电影是基于同一部原作,因为它们的结构和基调是如此不同。

大岛渚的《李润福日记》由294幅照片构成,考虑到有些照片是重复使用的,所以实际上用了约250幅照片。如前所述,它们和这部影片的制作无关,是大岛渚个人拍摄的,因此从这个意义上讲它们并不能与原作中主人公的故事直接对应。仔细看这些画面,可以散见南大门、塔谷公园的独立纪念雕像、位于山顶解放村的朝鲜难民住的临时板房,因此能判断它们是在首尔拍摄的。我们很清楚,在这部影片中看到的并不是故事发生地大邱的影像,用今天常用的词来讲,顶多是"概念照"。一个像李润福的少年反复出场,他并不是真正的日记作者李润福,而是由好几个少年的影像组合构成的。但大岛渚通过把这些看上去"像是……"的影像兀自叠加上去,搭建了一个能传递强有力信息的叙事。

《李润福日记》片头所用的照片,是一个满脸不安而无依无靠的少年正在从门口眺望家外面的风景。镜头时而推近,可以看见照片背景中的一个水瓶,这种随意的变焦在电影中总共用了12次,形成了叙述者李润福的视点。就像与这个影像相对应似的,接下来的影像按顺序展现了在铁轨边玩耍的营养不良的孩子、在市场带着小孩

《李润福日记》剧照

卖东西的妇女、在电影院前卖口香糖的妇女、在街头和警察起冲突的学生，等等。文本在这些影像之间不时地切回少年的视角，并穿插着李润福的旁白。因此这么看来，这些展现少年视角的镜头就像是说话时的句读点一样，在主题转换间打上记号，给作品以韵律感，但并不仅仅如此。

少年的照片超越了形式上的限制，构建了以孩子的视角来观察和批评社会的主题。这个少年成了一个在场的人证，来观察和裁定影片中展现的那些社会状况。借用《田园诗的几种形式》的作者威廉·燕卜荪（William Empson）的话来讲，这就是文学修辞的"田园诗"，亦即通过故意采取低视角来批评事物和意识形态的手法。影像中的少年就这样独自串联起前后的影像内容，并承担裁定其价值的责任。

大岛渚在《被遗忘的皇军》中也同样反复使用了徐洛源戴着黑眼镜的脸部特写镜头，来尝试给片子的叙述打上句读点。但到了片尾，这种尝试变得一败涂地。因为，徐洛源那双全盲的眼睛本来一直是被避讳的，当它们暴露在摄影机前的一瞬间，观众一直接受的影像韵律就被消解了，任谁都不得不被推到认识的黑洞中。而《李润福日记》避免了这种败局，影片中旁白的叙述声逐渐情绪高涨，居于从属地位的少年自始至终都是静止不动的，反而因为这种静止不动给观者带来强烈印象。

如果把李润福和妹妹的讲述分开来看的话，主导这部影片的声音就是小松方正的旁白。李润福的叙述是模仿了从原作中摘取的插话。他说，父亲每天只知道喝酒，母亲抛夫弃子离开。他说，卖口香糖时被送到了少儿救助站，但逃走回家了。他说，八岁的妹妹离家出走，下落不明。他说，在学校上语文课时，读到作家柳宽顺[①]主张朝鲜独立而被日本宪兵杀害时留下的名言警句。他说，因为不能再擦鞋，他想去找份卖报纸的工作。但是，小松方正的解说掺杂着韩国现代史上的各种事件，这些是原作所没有的。尤其当他提到学生们在1960年4月推翻李承晚独裁政权的革命，以及参加这次革命的青少年朝官员扔石头的事情时，画面与之呼应，是当时街头警察队伍和游行队伍的剧烈冲突。与《被遗忘的皇军》时一样，小松

① 柳宽顺（1902—1920）：韩国女性独立运动家。1919年3月1日，柳宽顺入读梨花学堂（今梨花女子大学）期间，在朝鲜京城（今韩国首尔）塔洞公园参与领导反对日本殖民统治的独立运动（"三一"运动）。之后她返回家乡，因领导当地的独立运动而被捕，并被日本殖民当局判处七年徒刑，被送往京城西大门刑务所的拘留所，因严刑拷问及营养不良而死。——译注

方正用平稳沉着的语调向李润福喊话。文体简洁,时而伴随着诗般的紧张感。就像反复使用少年的照片一样,旁白的用词也屡屡反复,加深了一唱三叹的效果。

> 李润福,你是十岁的少年。
> 李润福,你是十岁的韩国少年。
> 李润福,你是韩国的卖口香糖少年。
> 李润福,你是韩国的放羊少年。
> 李润福,你是韩国的擦鞋少年。
> 李润福,你是韩国的卖报少年。
> 李润福,你是韩国的所有少年。
> 李润福,你在找妈妈。
> 李润福,你在找圣娜。

上面这些句子是从影片结尾的解说词中摘取的。此处,此前在影片中出现的各种照片再度现身,提示了李润福故事的主要脉络。李润福不仅仅是住在大邱的少年,而且是韩国所有少年——不,应该说是韩国本身——的换喻。他找寻失散家人的幼稚行为,与争取南北朝鲜统一的斗争相平行来进行描述。他已经不仅仅是驻足家门口述说自己悲惨身世的形象,而是一个在街头向国家机器扔石头、不畏自我牺牲的主观性存在。看过《被遗忘的皇军》的观众应该能注意到,上面引用的这种向李润福呼喊的文体,和解说徐洛源时旁白的口吻是一脉相承的,也就是故意省略了跟在主语后面的格助词

的文体。可以说,李润福宛若徐洛源转世。但这个少年与前日本兵徐洛源的不同之处在于,他睁开双眼观察所有正在发生的事情,把它们作为自己的事情来接受。如果说徐洛源体现了虚无,那么李润福就体现了无限的希望,影片用下面这个诗一般的断章拉上了帷幕。

> 辣椒煮得越干越辣,
> 麦子死了还会发新芽。
> 辣椒煮得越干越辣,
> 麦子死了还会发新芽。
> 李润福,你就像煮得越干越辣的辣椒。
> 李润福,你就像死后发新芽的麦子。
> 李润福,你是十岁的少年。
> 李润福,你是十岁的韩国少年。

影片中曾提到,"辣椒煮得越干越辣……"这段话的出处是1940年被迫停刊的某份报纸。当然,这样的交代在十岁孩子执笔的原著中是没有的,这是大岛渚的发挥。在这里引用为皇民化政策下被压迫的朝鲜人最后的抵抗之声,就像把镜头一下子推到近景,从而把此前一直隐藏的背景悉数展现出来似的,重新把1965年的《李润福日记》置于宏大的历史语境中。在这里,旁白通过不断将李润福称为韩国的少年,明确了自己作为日本人的立场,并且通过对少年的呼喊,试图换个方向再刺一刀来裁决日本。金洙容描写的李润福是贫苦而聪慧的少年,但大岛渚把他描绘成体现韩国本身的一介

少年。而且，就像李润福在逆境中也不曾舍弃希望那样，朝鲜战争结束后才过了十年的韩国，在贫困与混乱中怀着巨大的希望。大岛渚在暗示了这些信息后，为影片拉上了帷幕。

关于1964年的韩国之旅，大岛渚本来有一个腹稿，他打算拍一部纪录片，来反映日本渔船因李承晚路线被不当拦截的问题。当他实地摸清韩国沿岸渔民的实情后，这个方案被驳回了。随后，他构想了纪录片《青春之碑》，打算探究在学生革命中负伤的女大学生四年后沦落风尘的真实情况。但这个构思也流产了，成片内容换成了阐释社会福祉问题的温吞之作。在这一连串挫折之后，大岛渚的旅韩经历就像是到了把辣椒煮干的时点，而《李润福日记》就构思于此时。

《李润福日记》是基于极简单的构思完成的、时长仅仅24分钟的短片。但从大岛渚后来的创作轨迹来看，其意义无限深远。就像剪纸电影般由蒙太奇来组织照片、辅以旁白进行解说的手法，在后来改编自白土三平漫画原作的《忍者武艺帐》（1967）中获得更大范围的应用。而通过少年的视点来裁决世界的田园诗式的手法，则在《少年》（1969）中得以继承，而且叙事方法更为曲折。《少年》的主人公是十岁的少年，选角时大岛渚给工作人员提出的要求就是要去找一个像李润福的孩子。但最为重要的事实是，《李润福日记》之后的大岛渚，关于韩国和韩国人问题拥有了更加确信的口吻。关于这部影片，他曾经这样回忆道：

"一直以来，我的创作就像是没有唱出自我内心所思所感的歌曲，而是先拍了外在的素材，然后要拍电影了，就只好生拉硬拽地

把这些素材攒成我的歌曲,结果就不断失败。但终于,终于,我把'在这种情况下,应该是宁可从素材中发现自我'的方法,当作一种理所当然的方法来掌握了。"① 按照我们的语境来解读一下这段话吧。这段话意味着,大岛渚体会到一种戏剧性的平衡:他的早期一直在对自己的过去进行"服丧",而早期终结后的他,开怀迎接从外部到来的他者,并在这个他者身上确认了自己的形象。

很巧,我和李润福都生于1953年。《李润福日记》中描写的韩国景象,在我旅居首尔的1979年还确实存在着。我一边心想着别忘了宵禁时间,一边在酒馆喝着米酒时,不经意间就会有一个擦鞋童靠过来。在拥挤的公交车中也一定有少年声称为了挣学费卖着口香糖。如果登上首尔周边的小山丘,就能看到难民窟那些简陋的房子连绵延伸。第二年,发生了光州事件。事件中牺牲最多的就是那些既没有户籍又没有固定职业,固守在市政府门口的无家可归者和已经长大的孤儿。我想,那些孤儿当中一定有不少人在年幼时很像李润福。今天,要想在韩国寻觅1979年那样的景象,必定是徒劳无功的吧。如若大岛渚再拍一次《李润福日记》的话,那么外景地只能选在加沙,旁白则是足立正生。李润福的角色应该就是1987年以色列占领区的巴勒斯坦人暴动中,那些向以色列军扔石头的巴勒斯坦小难民吧。

《李润福日记》之后不久,大岛渚完成了《日本春歌考》(1967)。前面的章节已经多有提及,此处不再赘言。

① 大岛渚:《日本的夜与雾》增补版后记,现代思潮社,1966年。

影片中，战前的纪元节新改成了建国纪念日，日本这个国家再度把自己的起源编排得像神话一样。在这种状况下，来东京参加高考的高中男女生，以班主任之死为契机，一再获得不期然的性体验。其中一个高中女生以在日朝鲜人的身份唱着歌，表明了自己的性取向。自杀教师的恋人出现，宣称日本人的故国是朝鲜，发表了当时掀起话题的骑马民族国家说。另一边，精虫上脑的高中男生试图强奸他们盯上的女子。通过这场戏，《被遗忘的皇军》和《李润福日记》中认真严肃的基调，就被消解成了荒诞不经到难以想象的闹剧，用来阐释在日朝鲜人、日本神话起源等严肃内容。

在《日本春歌考》中，大岛渚谋划的既不是复原被隐瞒的历史，也不是要解决现状中的困难。他要证明不管是历史还是神话，"起源"这个概念本身都带有滑稽的虚构性。还有，他主张要想从这个滑稽的虚构性里解放出来，就不能停留在概念的层次上，而只能是把"高唱猥杂的春歌"这一举动所代表的混沌内化于心。站在讲台上的小山明子嘴里说着日本天皇家起源于朝鲜半岛的言论，但是在场的高中生谁都没拿她的话真当回事儿，只忙着满足欲望。大岛渚以此表达了达观的立场：他一方面指出这个言论是触及日本社会禁忌的丑闻，一方面认为这个言论和建国纪念日一样，只不过是起源的概念而已。

承继这出闹剧的《绞死刑》，拍完已是1968年的事了。

第十四章　朝鲜人R氏

1967年岁暮，大岛渚完成了取材自李珍宇事件的《绞死刑》。这部由ATG和创造社分别出资500万日元的影片，于1968年送展骚乱中的戛纳电影节，成为让大岛渚名驰天下的契机。日后，这部影片被英语圈中最早撰写研究大岛渚评论的莫林·图里姆评价为"恰恰是被字幕与片段打断的旁白，颇有布莱希特之风"。诺埃尔·伯奇[①]则称赞该片"例证了马克思主义分析与个人主观意识形态的邂逅"[②]。

李珍宇是1958年在东京小松川奸杀了两名女性的在日朝鲜人。他成长于极贫家庭，但在非全日制高中是出类拔萃的优秀学生。他喜读陀思妥耶夫斯基的作品，还写过短篇小说，是一个文学少年。李珍宇归案后被判处死刑，四年后被行刑。他在狱中笔耕不辍，其

[①] 诺埃尔·伯奇（Noël Burch, 1932— ）：法国电影评论家、电影导演，生于美国。提出"制度化的表现形式"，倡导解构主义与马克思主义意识形态研究。著有《电影实践理论》。——译注

[②] Maureen Turim, *The Films of Oshima Nagisa*, University of California Press, 1998, p.45. Noël Burch, *To the Distant Observer*, Scolar Press, 1979, pp.338-339.

作品出版后引起话题。

这起李珍宇事件又被称为小松川事件,它与1968年发生的金嬉老事件[①]一起,对痴迷于单一民族幻想的战后日本社会造成很大冲击。在日韩国人、反对死刑、少年犯罪、贫困、性……李珍宇的犯罪为当时倾慕存在主义的知识分子提供了各种各样的主题,李珍宇本人则成了"二战"后最受关注的罪犯之一。寺山修司先人一步,在叙事长诗《李庚顺》(1961)中描写了一位心存杀念的在日朝鲜人少年,这位少年深信现实中的一切皆梦境。大江健三郎在长篇小说《叫声》(1962)中描写过一位渐渐坠入杀人深渊的年轻的在日朝鲜人。石原慎太郎在为电影短片集《二十岁之恋》(1962)执导的短片里,描写了一位将自己的杀人行径扬扬得意地告知报社的少年。也许这一谱系可以追溯到中上健次的《十九岁的地图》和金石范的《没有祭司的祭祀》。

大岛渚也关注了这个题材。不过,无论是对救助李珍宇的人道主义善意,还是对意图彰显李珍宇作为在日朝鲜人殉教者的行为,大岛渚都刻意保持距离。这位《爱与希望之街》的导演强烈关注的,只是这起少年犯罪案的动机和经过。为此,他对负责脚本的副导演深尾道典提出了"时间不具体、地点不具体"的要求。《绞死刑》的台本就是以深尾道典的底稿为靶子,由佐佐木守、田村孟和大岛渚三人搭档修改完成的。"绞死刑"这个词是生造出来的,由"绞刑"

[①] 金嬉老事件:又称寸又峡事件,1968年2月20日,作为在日韩国人二代的金嬉老因不堪高利贷逼迫而杀死两名黑社会成员,翌日逃到寸又峡温泉,挟持13名人质与警方展开88小时的对峙,于2月24日被捕。——译注

和"死刑"组合而成。

"R氏"这个命名源于主人公原型李珍宇的姓氏"Rhee"（现在通常标记为 Lee）。这种略码化的标记，让人联想到卡夫卡作品中的主人公总是用 Kafka 的打头字母 K 来命名。大岛渚在构思《绞死刑》的故事时，受到了卡夫卡在《在流放地》和《判决》中描写的那种"不合常规而荒诞不经的世界"的强烈影响。在《绞死刑》中盘处，我们得知，主人公一开始自称为 K，实际上 R 才是其本名。通过这种字母化处理，暗示了主人公已经不是具有特定姓名和个性的存在，而是如同《李润福日记》中的少年是所有韩国少年的换喻那样，他成了代表所有在日朝鲜人少年的匿名化存在。这么做的结果就是，赋予了作品强烈的寓意化倾向。

《绞死刑》由八个部分组成。除去开头段落，剩下的七个篇章以手写体笔记般的字幕进行章回划分。接下来，我们为这七个篇章编个号，逐个具体分析一下。

1. R 氏的肉体抗拒死刑。

《绞死刑》的开场，乍一看像是基于人道主义的电视报道节目，以直接向观众呼喊的字幕与旁白开始。在字幕"各位对废除死刑是赞成还是反对？"之后，旁白两次重复问道："见过刑场吗？""有没有看过执行死刑？"接下来是用直升机拍摄的监狱全景俯瞰，身为导

演的大岛渚以旁白的形式对刑场进行详细说明。然后,摄影机转向刑场建筑物内部,似乎正在执行死刑。这种纪实拍摄可能会让观众大吃一惊:"没搞错吧?"

但随着剧情的推进,电影慢慢从假装成纪录电影的样子,转变成荒诞不经的道德说教片。死刑犯正在与牧师一起进行最后的祈祷。死刑犯背对着镜头,无法看到正脸,但可以看到他的身体在剧烈晃动。在场的还有检察事务官、所长和医务官等人。由于光线的原因,看不清死刑犯的脸。行刑过程的影像进行了消音处理,因此,临终前激烈反抗的死刑犯被执法人员摁住的样子,宛如一场无声电影时代的闹剧。与此相对,大岛渚的旁白完全无视死刑犯的反抗,只顾不带感情地介绍刑场的内部结构、行刑的规章、执行的顺序等,事无巨细,甚至成了反常的唠叨。不过事态很快失控,因为看似对应着旁白在同步进行的行刑,在最后一刹那让人大跌眼镜。画面上突然跳出字幕——"R氏的肉体抗拒死刑",模仿电视报道节目的恶搞不见踪影。让人诧异的是,本该随着躯体下落而丧命的死刑犯,不知为何过了许久仍然有正常的脉搏,一副怎么都死不了的样子。由此开始,一场由小公务员们上演的、宛如果戈里《钦差大臣》风格的闹剧,构成了第一篇章。

《绞死刑》的影像从纪录片风格转向闹剧,并更进一步地让出场人物的空想具象化,电影中现实的层级不断下落,再通过在画面中插进布莱希特风格的字幕,就从整体上形成了一种前所未有的叙事结构。这种叙事结构是经过精密计算的,它具有即便只是省略掉一帧画面也会导致无法理解的特性,因此需要凝神细观。

出现在行刑现场的人物如下：首先是所长（佐藤庆饰），其次是教育部长（渡边文雄饰）、牧师（石堂淑朗饰）、保安科长（足立正生饰）、医务官（户浦六宏饰）、检察事务官（松田政男饰），最后是检察官（小松方正饰）。毋庸赘述，演员阵容都是大岛渚的御用班底，甚至连副导演、编剧、影评人等也参与其中。第一篇章中，除了身穿白衫的牧师，其余众人都身着黑色制服或西服。在后面的篇章中，人物服装的颜色会依据剧情而改变。

大家团团围住躺在地板上的死刑犯，面面相觑。保安科长立即要求重新执行死刑。但所长认为"行刑尚未完毕"，所以保安科长的言论不当，并征询检察官的意见。检察官声称自己只是来指挥行刑的，具体执行是所长的事。于是行刑重新开始，需要再次祈祷并唱赞美歌。可牧师认为，最后的领圣体仪式已结束，死刑犯的灵魂已到达神的身边，因此拒绝执行。检察事务官引用刑法中的章节，称神志不清状态下应停止行刑。所长慢条斯理地提议说，既然如此，今天就该停止行刑。但保安科长前言不搭后语地要求医务官抢救死刑犯，让其恢复意识。搞不清楚状况的教育部长正准备弯下腰去救，实在看不下去的医务官一把推开教育部长，开始对死刑犯进行人工呼吸。牧师急忙上前阻止，激动地大叫："费了老大劲要处死，绝对不准又去救活。"所长劝住牧师，人工呼吸得以继续进行。就这样，毫无意义的车轱辘话和逻辑就像踢皮球一样来回打转。

在这场戏中，众人面对意想不到的突发事件，依据各自的分管领域和职责，由着性子说出彼此矛盾的话，巧妙地规避自己的责任，集体上演着一出无聊的逻辑游戏。闹剧变成了斗嘴皮子这个层面的

事。最后，所长很贸然地对牧师提起"以前在日属殖民地的时候"读到的"奇怪的话"："一间铁屋子里关着许多熟睡的人，到底是昏睡而死灭好呢？还是被惊醒来受临终的苦楚好呢？"这其实是模仿鲁迅在《呐喊》自序里发出的著名诘问。与鲁迅的原意相反，所长表达了极尽讥讽的感想，他无法相信居然有少数人会为了某种希望而要破坏铁屋子。这番言论，不但体现了所长久经官场所形成的官僚主义，而且也为后面揭开所长曾经公然在中国大陆参与屠杀的前史埋下了伏笔。

2. R氏不接受自己是R氏。

在第二篇章中，死刑犯逐渐复苏。第一次听到教育部长对着自己叫R氏的名字，光着上身的死刑犯一脸茫然。R氏由于受到先前行刑的刺激已经失忆，连自己的名字都想不起来了。R氏对老相识的所长和教育部长无助地打了声招呼，但并不清楚眼下到底发生了什么事，只会问："这是哪儿？"此时，其他人正在忙着再度行刑的准备工作，但牧师依旧持反对意见。连医务官也受到牧师的影响，认为只要R氏没有回魂，眼前的这个人即便恢复了意识也不是R氏。

R氏的扮演者是在日朝鲜人尹隆道，演戏完全是外行。大岛渚选他的原因是正面拍摄时他的零度表演，也就是面无表情。这样才更进一步反衬出周围诸位公职人员表情丰富而狼狈的样子有多么滑稽。大家琢磨如何帮助R氏恢复记忆，一会儿宣读R氏是强奸杀人

犯的判决书，一会儿又以小品的方式重现R氏的具体罪行。教育部长让医务官扮演R氏，自己则扮演被R氏性侵的女性。镜头捕捉到了原本泰然自若的医务官一瞬间欲火焚身的表情，暗示他其实具有压抑已久的双重人格。教育部长和医务官演到一半就无聊得演不下去了。这回换了一本正经的保安科长来接着扮演R氏。他反戴着大盖帽，试图按照检察事务官朗读的判决书内容来再现犯罪情景。判决书中的法律术语本身具有的滑稽效果被进一步放大了。

在第一篇章中还停留在语言维度的滑稽喜剧，到了第二篇章发展成借由公职人员拘谨的肢体来展开。对于众人试图去教化失忆的R氏，牧师用有失身份的言辞谩骂说这是恶魔的行径，称"这就好像让染上梅毒的人又去感染淋病"。牧师的逻辑本就杂乱无章，差点就要质疑神的存在。即便在牧师和保安科长争论的过程中，R氏也超然物外，一副事不关己的表情。此时插入字幕"R氏认为R氏是他者"，第三篇章开始，影片逐渐接近核心主题。

3. R氏认为R氏是他者。

检察事务官宣读判决书，众人照着判决书内容重现第二项罪行。教育部长扮演受害女性，保安科长扮演R氏，两位男性上演滑稽的强奸游戏。牧师悄声劝告R氏否认自己就是R氏，所长则要求R氏承认自己就是R氏。R氏不知何时换了一身黑色的高中校服，竟然提问："R究竟是什么？"所谓朝鲜人、侵犯女性、淫欲、家庭，

究竟都是些什么？R氏满不在乎地向周围抛出这些本源性的问题。对于这些出人意料的问题，在场的诸位没有一个人可以自信地回答。他们七嘴八舌地想要说明朝鲜人究竟是什么，却暴露出对历史的无知，无意识地表露出偏见与歧视。结果变成了毫无意义的车轱辘话来回说。此处，R氏就如同安徒生童话《皇帝的新装》中那位叫着"皇帝没穿衣服"的小孩子一样，出色地承担了插科打诨的角色。束手无策的医务官突然扑向牧师，尝试再现强奸杀人的场景。不知为何，医务官的动作过于娴熟，如同真要勒死牧师一般，就连R氏也探出身子打量起来。

紧接着就是这部影片中最滑稽怪异的场景。为了回答R氏提出的问题"家庭是什么"，公务员们全体换上了白衬衫，齐心协力重现了R氏的家庭。其目的就是为了探寻R氏潜意识里隐藏的犯罪动机。在四块半草席大小的逼仄房间里，教育部长扮演的父亲一如往常喝着酒，所长扮演的哑巴母亲正在劝阻。此时，保安科长扮演的R氏无精打采地回来了。保安科长本人是夜大苦读出身，一时说顺嘴就把R氏的学校也说成了夜大，被教育部长纠正为夜间高中。高学历的医务官不知不觉开始语带轻蔑地和保安科长说话。详细分析这部分台词，如果先将公务员们对在日朝鲜人抱有的无知与偏见按下不表，他们彼此之间存在的歧视也慢慢浮现出来，真是很有意思。这部分台词表现了他们正处于不幸的结构之中，即日本人绝不是一个整体的、坚如磐石的压迫性存在，日本人内部也是存在相互监视和相互压迫的。

不管怎样，通过这几段表演，主人公大致掌握了问题人物R氏

的一些情况。这位 R 氏出生于贫困的在日朝鲜人家庭,但学业精进,不但在辩论大赛中胜出,还当选了班长,是一名优秀的高中生。主人公也理解了 R 氏奸杀女性的故事。可就在大家觉得大功告成的时候,R 氏突然声称,怎么也不相信自己是那位 R 氏,令众人大吃一惊。事已至此,大家只得让 R 氏加入进来,一起重新演一次家庭小品。于是,"R 氏试着把自己当作 R 氏"的第四篇章开始了。

不知何时,行刑室单调乏味的墙壁上糊满了报纸,屋里搬进来简陋的饭桌和自行车等小道具。R 氏上身穿着白色运动衫,下身穿着黑色校裤出场了。这一幕是演他空着肚子从工厂回家。R 氏的父母,还有三个弟弟妹妹已经吃完晚饭,没给 R 氏留下任何吃的。此时,医务官扮演的哥哥回来了,显得很不高兴。保安科长扮演的弟弟开始责怪哥哥。此时,教育部长插嘴道:"再像朝鲜人一些,再夸张一些,演出特别的风格来。"于是,保安科长扮演的弟弟把手放在裤裆前,朝着四周做起了撒尿的动作(顺便说一句,这部分戏因带有过度歧视,在映伦①审查时曾成为问题,但最终未被剪掉)。在一片混乱中 R 氏被打,但 R 氏的脸上看不到愤怒,只是露出悲伤的表情来劝架。此时,牧师扮演的父亲开始讲述自己身为在日朝鲜人第一代移民长达四十载的辛酸往事,然后冲向 R 氏。不知为何,医务官扮演的哥哥搅和了进来,高唱着《金日成将军之歌》。所长扮演的母亲则扯着发不出声音的嗓子,"哎呀、哎呀"地演着大哭的样子,画外人声则是医务官高唱朝鲜语的革命歌曲。请注意,他是在房间

① 映伦:全称映画伦理机构,即日本的电影分级委员会。——译注

外面唱的。因为在影片后面的情节中,检察官会宣称这个行刑室本身就是日本国家的隐喻。医务官用朝鲜语唱歌,是因为他转移到了行刑室外面,也就是日本境外。

这个场景以荒诞不经的手法罗列了20世纪60年代日本人对朝鲜人持有的刻板印象,源于贫穷、粗暴、野蛮、前现代性、"归国运动"① 中窥见的英雄崇拜。但是,R氏并没有落入日本人制造出来的一连串套路中,总保持着距离冷眼旁观。他唯一成功的演技,就是表演了蹲在厕所里把寄生虫含在嘴里的动作。这个表演实在与日本人的想象相去甚远,因此被教育部长喊停了。

在上演这些闹剧的房间的角落里,设置了一处宛如大型神龛的别致空间,墙壁上挂着太阳旗。仔细观察的话,可以看到太阳旗边上还有折叠起来的星条旗。顺便提一句,这个屋子的构图与《日本春歌考》中的民俗歌会相同。在这间小屋子不起眼的角落里,检察官始终一言不发脸朝着前方正襟危坐。随后,以保安科长为首的众人也加入进来。他们都面无表情,纹丝不动地观察R氏的表演。

日本人上演的低俗而又充满歧视的闹剧刚一结束,R氏就开始了凭空想象的表演。他在空想中拉着弟弟妹妹三人,提议去一个"不知道具体地点的某处"。这场戏是出自副导演深尾道典之手,能窥见脚本中最深层的内容。这里出现了一家货物齐全的超市,出现了有电视机、冰箱的"很棒的家",妹妹身穿漂亮的衣服站在阳台

① 归国运动:即在日朝鲜人归国运动,是指于20世纪50年代至1984年间,在日朝鲜人响应朝鲜最高领导人金日成的号召,从日本返回朝鲜。共约9万名在日朝鲜人回流朝鲜。——译注

上。可是，在教育部长的提议下，这部分空想的情节未得到认可。R 氏又开始了别的幻想。此处，影片中关于现实的标准陡然一变，R 氏从悬挂着太阳旗的墙根瞬间消失，离开墙壁贴满报纸的行刑室钻到了室外。画面上出现荒川① 河堤上朝鲜人聚居的贫民窟，尽管这还是 R 氏的空想，但场面调度是持续不断的实景。其他出场人物也紧随其后加入这个新的实拍空间里，从新小岩车站跨过荒川大桥，再到强奸案的案发现场——小松川高中的屋顶。如此，影片开始进入新的现实层级。

4. R 氏试着把自己当作 R 氏。

R 氏在空想中顺着荒川河堤走到了小松川高中。据大岛渚回忆（参见青土社出版的《大岛渚1968》），此处他下意识地用了人物原型李珍宇家的画面，而背景声是希特勒的演讲和越南战争中的爆炸声，这赋予了"现实"以具有全新反语意义的特征。紧随 R 氏而来的公务员们也遵照空想原则，不知何时都换上了高中生的黑色校服。在屋顶上，R 氏受梦幻般的音乐蛊惑，手持刀子就要捅向身穿水手服的少女。教育部长在 R 氏的空想中原本只负责讲解，可当看到 R 氏犹豫不决时，就要代劳做出勒死少女并强奸的动作。R 氏只是一声不吭地冷眼旁观。教育部长不觉间因用力过猛，假戏真做，把少女真给勒死了。当他向同伴求助要掩埋尸体时，画面上突然跳出字

① 荒川：河名，位于日本关东地区，流经东京市内。——译注

幕"R氏其实是在日朝鲜人",宣告第五篇章开始,场景再次回到行刑室的抽象空间里。空想结束,一切又回到本来的现实。

但是,R氏以及身为讲解员的教育部长,他们的空想全都烟消云散了吗?实际上,从这里开始,由空想派生出了新的出场人物,影片朝着完全无法预见的方向发展。本来已被教育部长勒死的女高中生,无视时空法则突然出现在行刑室里。这个衣着具有太空风格的女性先是以白布裹着的裸尸形象出场,接着白布换成了水手服,最后换成了白色的朝鲜传统民族服装,从棺中缓缓坐起。R氏似乎明白了什么,朝着小山明子扮演的女性亲切地叫了声"姐姐"。

5. R氏其实是在日朝鲜人。

姐姐朝着R氏温柔地伸出手,告诉他要以朝鲜人的身份苏醒过来。她提到了遭受日本帝国主义长达36年的掠夺杀戮史,反对处死R氏。因为R氏的罪行是日本国和日本帝国主义强加给他的,"被凌辱的朝鲜人因日本人而流血,唯一的出路只能是血债血偿"。日本国并没有权力处罚R氏。她的逻辑是,R氏作为一名"深知民族之心的伟大朝鲜人","为了祖国的统一和繁荣","为了日朝民众崭新而辉煌的团结"而生,应该活着赎罪。可是,对于姐姐所认可的R氏应有的生存方式,R氏并不习惯,于是直言觉得很别扭。姐姐又气又恼,蛮不讲理地冲着在场的日本人说,这样的R氏不是真正的R氏,所以处死也无妨。

姐姐和 R 氏的很多对话取材自真实事件中李珍宇与朴寿南互通的书信集。此处，姐姐谴责日本国剥夺了 R 氏身为朝鲜人的意识，从正面否定国家权力的根基。但与此同时，她使用同样的国家逻辑来规范个人，要求 R 氏为了实现同一民族的国家统一而前进。当 R 氏直觉到其中的矛盾并回绝姐姐的要求时，她立刻站到日本国家权力一边，要求日本人对 R 氏行刑。

这位令人生畏的女性由小山明子扮演，联想到小山曾在《日本春歌考》中高声宣讲骑马民族国家说，这种安排绝非偶然。之所以这么说，是因为这里只能看出来一种逻辑，那就是为了让日本这个虚伪的国家变得客体化，需要援引其他民族国家的规律。借由让小山明子在两部影片中都饰演历史教育家，《日本春歌考》中的荒木一郎和《绞死刑》中的 R 氏这两个人物就产生了微妙的重合。他们二人都是因为性欲过剩而沉浸在空想中，无法分辨现实与空想的界限而在冲动之下勒死了女高中生。就像荒木一郎蔑视骑马民族国家说那样，R 氏也拒绝回归朝鲜民族和统一国家。

那么，这位姐姐和这群日本人之间到底是什么关系？最初，只有 R 氏和教育部长能看到她，其他人看不到。在场的公务员是无法认知反常现象的正常人类，对他们来讲，空想的产物不可能成为现实。他们起初认定教育部长还在做梦，可是随着他们摆脱公权化思维，恢复到人性化心态时，牧师、所长、检察事务官、医务官和保安科长，一个接一个地都认可了她的存在。只有检察官是国家权力的化身，所以直到最后都看不见她。检察官根据刑法不断重复着"行刑室非请莫入"的逻辑，冷酷地下令处死这位看不见的女性。保

安科长正犹豫着要对这位女性施以绞刑,但就在这一瞬间,她消失了。而在脚本里,检察官在最后一刻大叫了一声:"看见啦!"但大岛渚把这句台词删了,让检察官直到最后都是一个不讲人情的国家意志化身。这成为下一篇章的重要伏笔。

6. R 氏终于恢复成了 R 氏。

在第六篇章中,讨厌的女人自行消失,因此公务员们放宽了心在行刑室里觥筹交错,尽情享乐。这个场景就是我们前面论述过的大岛式宴会。如同所有嘉年华一样,随后的戏也令人大跌眼镜、难以置信。教育部长一首接一首地唱起了春歌,保安科长滔滔不绝地阐述废除死刑的意见。牧师耍起了酒疯,对同性进行骚扰。医务官嚷嚷着曾在战争期间因冤罪入狱所受到的精神创伤。所长则大言不惭地讲述战争期间虐杀敌人的经历。基于"为了祖国"的逻辑,所有一切都被扁平化、被肯定。他们不久就得出"死刑和战争是一样"的结论,往看不见的杯子里斟上看不见的酒,干起杯来。这证实了他们所依存的国家只不过是彻头彻尾的空想。只有检察官独自一人直到最后都坚守沉默。那是因为,他就是国家的化身,他没有必要特意讨论无须证明的国家。

R 氏和姐姐并排躺在被窝里。对于深陷国家幻象的公务员们来说,这二人虽近在咫尺,却并不可见。公务员们只怕还沉浸在旁人无法打扰的空想世界中。R 氏喋喋不休地讲述自己的幻想与现实,

画面上则插入了照片。这种表现手法,大岛渚曾在《李润福日记》等影片中使用过。R氏坦言,由于自己的罪行在想象中重复推演了多次,已经分不清到底这些罪行是想象中还是现实中发生的。由于R氏的犹豫不决,前述R氏与《日本春歌考》中的荒木一郎之间具有的相似之处,更得以进一步证明。不一会儿,R氏在"备受恩宠"的悦然空想之中,向姐姐抒发了爱意,于是场景悄然从行刑室转换到空旷的河面上。R氏和姐姐泛舟水面,紧紧相拥。在额我略圣歌①的背景音乐衬托下,这幅美妙图景的正中央却是一轮即将坠入水中的夕阳。如此表达的用意,想必本书读者都心知肚明吧。那是因为在大岛渚的电影中,只要出现真实的太阳,作为意识形态符号的太阳旗就会被剔除。我们所凝视的影像,无论在哪个层面上都只是从国家中解放出来的、个人化的乌托邦式梦想。

7. R氏接受为了所有的R氏而成为R氏。

最后一个篇章,场景再次回到行刑室。R氏背对着太阳旗,蓦地冲着所有人承认自己就是R氏。公务员们感到很满足,松了一口气,可是R氏拒绝接受死刑,场面再度陷入混乱。这一篇章相当于影片的结论部分,此前一直使用的长镜头消失了,就像是致敬卡

① 额我略圣歌:基督教单声圣歌的主要传统,是一种单声部、无伴奏的罗马天主教宗教音乐。主要在八九世纪发展起来,由男人或男孩组成的唱诗班在教堂中演唱。——译注

尔·德莱叶执导的《圣女贞德的受难》一般，画面几乎是由各种不同构图的特写剪辑连成的。如此紧凑的蒙太奇所要表现的，正是始终缄默不语的检察官与R氏之间的对决。

R氏大声呼喊，国家如果要杀死自己，那就应该能让自己看到国家。对此，检察官提出，你若觉得自己无罪，那就不应被执行死刑，你可以离开行刑室。于是，R氏缓缓穿过房间，准备推开窗户。可就在此时，屋外斜照进一道强烈的闪光，R氏不由得倒退几步回到了屋子里。检察官开始连珠炮般地说起话来：

"你想要去的地方是国家，你现在伫立的地方也是国家。你说看不到国家，可现在你知道国家是存在的。你心中有国家，只要心中有国家，就会有罪恶感。你应该受到良心的谴责，我现在觉得你应该被处死。"

可是R氏也不甘示弱，他驳斥这番言论，宣称只要想把自己定为有罪的国家还存在，自己就是无罪的。检察官立刻反唇相讥道，正因为你有这样的想法，国家才不能允许你继续活下去。于是R氏接受了检察官的逻辑，宣布"为了包括你们在内的所有的R氏，我接受自己是R氏"而赴死。这样一来，死刑再次被执行。可就在此时，R氏的身体突然消失不见了。

在《绞死刑》的最后几分钟里，如此白热化的争论一刻未停歇。比起布莱希特，此番对话更容易让人联想到陀思妥耶夫斯基。国家是无形的，无论是顺从它还是反抗它，它都会内化在所有主体的意识中而存在。甚或不如说，正是通过这种内化和服从，主体作为主体而成立才是被认可的。围绕权力和主体的形成而展开的这场争论，

《绞死刑》剧照

如今看来,有很多地方比福柯在《规训与惩罚:监狱的诞生》中的论述还要超前。

在大岛渚的系列作品以及整个描写朝鲜人的日本电影谱系中,《绞死刑》这部影片到底具有什么样的意义?让我们来回顾一下这几章所观照的内容。

大岛渚作品之前的日本电影,但凡出现在日朝鲜人,都会将其描绘成道德上的理想化存在,会将基于人道主义的同情和缝合感投影在他们身上。与这些感伤的美学截然不同,《被遗忘的皇军》把一群随意内讧、自暴自弃且行为粗鄙的在日朝鲜人展现给我们看。这

部纪录片的主人公，他的内心陷入黑黢黢的虚无，他那古怪的相貌所具有的视觉冲击力，让所有日本人都不会轻易给予同情。应该说，大岛渚在《饲育》中提出的"作为卑贱体的他者"这一概念，在伤残军人身上找到了完美对应真实日本的实物。他向观众抛出他者概念的同时，也将此问题摆到了自己面前，并且无言以对。

《李润福日记》与《被遗忘的皇军》宛如一对组合，都是以大岛渚远赴韩国采风为基础完成的。李润福是困境中萌生的希望，他对大岛渚而言是代表全体韩国人的存在。只有这位少年才能对《被遗忘的皇军》中伤残军人的绝望进行一些补救。也许是为了表达这样的信念，大岛渚在李润福身上寄托了积极的期盼。

《日本春歌考》中突然加入了新要素，这就是性犯罪及与之相关的空想等主题。这类主题的先行者实际上应是《白昼的恶魔》。《日本春歌考》中宣告了公然凌驾于国家和民族逻辑之上的性欲是存在的。这种性欲，一方面表现为村落共同体的众人在酒席上唱起的春歌，另一方面表现为生活在现代的个人在空想中实施性犯罪。

如果看懂了这一连串影片的流变后再回到《绞死刑》，就会明白该片其实是集大岛渚以往作品之大成者。首先，这部影片既不依存于人道主义，也不向粉饰过的理想主义卑躬屈膝。这部影片一反既有电影的避讳与寡白，将在日朝鲜人罪犯设定为主人公，还将日本人对朝鲜人的刻板印象表露无遗。其次，它还把死刑执行失败这样的黑色幽默放在片头处，剩下的是让荒诞不经的闹剧循环往复。主人公 R 氏并非道德高尚而恰恰是道德沦丧的人物，因此他才能承担丑角的作用，来引出日本人的伪善和被掩盖的创痛记忆。

《饲育》和《被遗忘的皇军》中的主人公，一看外形就能辨别出是一个贱斥的他者，而 R 氏已经不具有这样的外表。还不如说，这部影片从头至尾，R 氏都保持着一个积极的、凡庸而不具名的外表形象。那么，R 氏凭什么能够代表他者呢？此处，大岛渚无意识地引用了萨特的"存在先于本质"的哲学命题。R 氏首先是在日朝鲜人，其次才是执行死刑后蹊跷复活的死刑犯。这两种情形归根结底不过是同一事实的不同表述。这意味着 R 氏只能存在于日本社会之中，而在严肃的法治空间中，他又是"不可见的"存在。R 氏就在这种存在中开始艰难思考。日本人本来活在单一民族的幻想中，在某种被隐瞒的历史之上建构了战后日本社会，他们原本已经接受了无须证明的现实认知。而 R 氏的这种思考对他们造成了威胁，使得他们的现实认知出现了分裂。通过这种分裂，行刑时的在场众人无一幸免地被拖入无意识的欲望和噩梦的维度，永远被困在无望的炼狱之中。

在《绞死刑》中，对现实的认知是构成电影的基础，而这种认知让人目不暇接且不断变化着，把出场人物和观众都带入了一种混乱状态。叙事模式从看似正经的纪录片转换成闹剧，然后又变成认真的哲理性对话。一方面，抽象空间里上演的荒诞不经的对话是现实；另一方面，主人公的原型人物曾经实际居住过的房子等外景，又将主人公的空想框定为现实。进一步说，由主人公的空想派生出的其他出场人物，闯入刚才的抽象现实中，让在场众人莫名其妙。把现实与空想区分开来的界限不断在变动，不断被扰乱，并最终被废弃。R 氏的叙述水平体现出他认识论层面的混乱，而这本就是主人公 R 氏的自我认识中根深蒂固的东西。R 氏在空想中实施犯罪，

这些犯罪想象过于频繁而导致他在现实中也犯下了罪行，因为从结果来看，连他自己也无法分辨他的罪行究竟是在哪个维度犯下的。

大岛渚既没有从法理角度为 R 氏辩护，也没有从道德上去批判他。身为电影导演，他所做的仅仅是暗示片中主人公的存在方式是极其电影化的。之所以如此，是因为《绞死刑》是一部电影；而对电影来讲，无论是描写空想还是回忆，都与描写真实发生的故事一样，只能用视听语言来表达；那些区分虚幻与现实的视听手段，顶多不过是些人为添加的标点符号而已。对于出场人物的空想，以及这个人物生活的地方所发生的真实故事，电影观众如何去明白这些影像并没有什么区别？如果联想一下阿仑·雷乃的《去年在马里昂巴德》或者路易斯·布努埃尔的晚年作品，也许就容易理解这一点了。大岛渚把《绞死刑》作为《日本春歌考》的续篇，对空想这种行为给予了最大限度的肯定。因为从这部电影中我们能够管窥到大岛渚的观点，他认为幻想与现实行为是绝佳的对等关系，如果犯罪是罪犯自我解脱的契机，那就应该为幻想的犯罪加以辩护。

由于此前的内容都艰涩难懂，所以《绞死刑》最后一个篇章避免从正面进行长篇大论。R 氏正要破窗而出之时，突然被外面的强光逼退到屋内。如果从寓意的分寸把握来说，这场戏并没有破坏影片整体的平衡感。毋庸置疑，这是在影射广岛和长崎遭受原子弹爆炸时的强光。为什么在此处出现强光？这是因为强光可以使肉眼无法分辨所有物体表面的差异，归根结底是为了破坏表象行为。

在此前，检察官这个人物并不活跃，几乎沉默不语，也没有什么动作。而在此处，大岛渚给了检察官总结发言的机会。检察官解

释，所谓国家，不仅存在于 R 氏身体之外，它还以无法摆脱的形态存在于 R 氏的内心。如果试着详细分析一下检察官的理论，应大致如下：先前上演闹剧的行刑室，只不过是 R 氏内心所思所想的投射。国家并无内外之分，只要表象行为成立，而且电影画面也经过系统组织的话，国家就会出现在眼前。

那么，R 氏在内化于心的日本国家面前是否就甘拜下风了呢？《绞死刑》最后一场戏，R 氏的身体在接受绞刑的瞬间消失了。也就是说，R 氏的身体转移到了在场公务员们不可见的领域，或是国家这个概念的范畴以外。我们已经知道姐姐这个人物是存在的，她来自空想且肉眼不可见。R 氏最后成功跃入姐姐所在的领域，它也来自空想且不归属于日本这个国家。毋庸置疑，对于电影来说，这样的空间肯定是无法进行再现的。正源于此，《绞死刑》并不是一部提倡反对死刑或者杜绝歧视的影片，而是一部围绕电影和权力来探究表象行为的临界领域的电影。

最后，导演大岛渚本人的旁白对整部影片进行了总结，与影片开场时他的旁白相呼应。他对观众大声疾呼："你呢，你呢……"当听到这样的诘问时，我们这些观众身处电影院的黑暗里，不由得思考自己的定位才是最具表象可能性的。R 氏飞翔至国家这个概念的彼岸，成功化为不可见的存在。从这一情况可反推出，我们已经把"国家"这个概念固化到内心。大岛渚诘问着："你呢……"而他的后续作品《归来的醉汉》正是以进一步敷衍这个问题为起点。正如同《绞死刑》刻画了一位死而复生的青年，《归来的醉汉》也是在主题曲中就讴歌了复活的故事，并且以循环往复为主题。

第十五章　交换与重复

《绞死刑》公映于 1968 年 2 月 3 日。不久后的 2 月 20 日，在静冈县清水市（当时的行政区划）发生了人质劫持事件。在日朝鲜人金嬉老枪杀黑社会成员后，劫持人质躲进了寸又峡温泉。大岛渚、若松孝二和足立正生三人立即赶往案发现场，但途中遭到盘查未能成行。大岛渚在接受当年 3 月 8 日刊发的《周刊朝日》的采访时回答："只有当发生的事件涉及朝鲜人时，日本人才觉得朝鲜人不合常理，而朝鲜人成天活在觉得日本人不合常理的想法里。"《归来的醉汉》正是按照全盘接纳"日本人不合常理"的形式构思的。当金嬉老事件通过清剿黑社会和恢复市民社会秩序得以"解决"之时，剧本创作先期完成。

这部影片最初源自一首流行歌。京都的三人歌唱组合 The Folk Crusaders 以略带调侃的方式创作了一首名为《归来的醉汉》的歌曲。这首调侃歌曲描绘了一个饮酒过度致死的男人到了天堂后仍酗酒不止，被上帝骂了一通后重返人间苦渡一生。在把这首歌改编成电影之际，该组合点名要大岛渚担任导演。大岛渚只答应了一个条件，

那就是把它拍成一部由这个组合来主演的喜剧。除此之外，他要求获得完全充分的自主权尽情发挥。大岛渚把歌曲的故事加以改编，单拎出了"重复"这个主题。吊诡的是，这个主题也是《绞死刑》阐释过的。对历史和处境毫无危机感的"没心没肺"的年轻人、越南战争、朝鲜人偷渡问题……这些纷繁复杂的要素堆砌在一起，组成了一个支离破碎的故事。大岛渚把在《被遗忘的皇军》中向观众提出的诘问打磨得更加激进尖锐，再承《日本春歌考》之流变，完成了这部空想与现实混杂的荒诞影片。在长达六年的时间里，大岛渚拍摄了一系列以朝鲜人为主题的作品。比起前述两部作品来，《归来的醉汉》更富轻松愉快的幽默感，堪称这一系列的收官之作。

《归来的醉汉》的故事发生在日本海沿岸的某处海滩，三个年轻人身穿当时流行的军装款衣服。他们脱下衣服丢在沙滩上，在海边戏水，无忧无虑地玩打仗游戏。趁着他们谁都不注意的间隙，如同螃蟹钻出沙子一般，沙滩上伸出了怪手，偷走了三人的衣物，代之以正宗的韩国陆军军服和学生制服。三个年轻人满不在乎地换上衣服，一路溜达到渔村。

这个渔村到处贴满了举报偷渡客有奖的告示，所有人都疑神疑鬼。巡逻船在海上来回监视巡查。三个年轻人很快就被误认为韩国来的偷渡客，惊慌失措地躲进了公共澡堂。他们碰到了一位一丝不挂、素不相识的"阿姐"（绿魔子饰），她出主意说："你们的衣服被偷了，那就去偷别人的衣服穿上逃跑吧。"三个年轻人听从建议，偷了其他客人的衣服，正要溜出浴室，被两个人拦住了去路。这两个

人厚颜无耻地穿着原本属于三个年轻人的军装款衣服，其中一人自称是韩国陆军士兵李正日，因反对向越南派兵而当了逃兵，带着马山高中的金波从玄界滩偷渡来到日本。接下来的情节暗示了李正日其实是家住清水市的金嬉老的亲戚，对于这种暗示我们要多加注意。佐藤庆饰演的李正日扮相几乎和金嬉老一样。李正日和金波想要冒名顶替日本人的身份在日本生活，就得找到替身并杀人灭口，所以必须杀死这三个人。三人得知后趁机出逃，但当他们来到墓地时又被警察抓获。至此的情节暂且命名为 A 部分。

三人被捕后，被临时收容在当时容留偷渡者的大村收容所，接着又被押送着横渡玄界滩，抵达釜山港。韩国警方立即将三人逮捕，送往越南战场。三人经过东海来到了南越，在美军司令部接受命令后直接被送到前线，倒在了敌军的炮火中。这么多场戏，大岛渚居然都是在上野公园拍摄的。他把动物园象山的栅栏拍成了大村收容所，把不忍池拍成了玄界滩，三人就坐着公园观光艇到了对岸。自《绞死刑》以来，当时的日本人关于韩国的幻想很是贫乏，韩国的戏份正是构筑在这些贫乏的幻想之上。在太阳旗下大口灌着威士忌的高级军官，身着民族服装围成圈跳舞的女性们，身处其中的三个年轻人表情尴尬地偷偷溜走，来到的却是被当作战场前线外景的建筑工地。这部分情节暂且命名为 B。

B 部分完全由一连串老套的影像组成。一是因为日本人拥有的韩国和越南战争相关影像资料少之又少，二是与日本政府在处理韩国人问题时的官僚做派有关。要提请读者注意的是，当时所有偷渡者不问缘由和政治立场都会从大村收容所遣返回国，这种非人道的

处置方式被认为很有问题。大岛渚把遭返回国又辗转战场的整场戏都改头换面拍成了从动物园到建筑工地这样的转场，从而幽默地解构了国家间神圣不可侵犯的国界。此处，偷渡者和动物园的动物、遣返回国和戏水、战争和玩打仗游戏等都是被并列置换的东西。不过，B部分只是三人的梦境，实际上，在接下来的C部分中我们会得知，他们并没有被警察逮捕。

在C部分中，三个年轻人身穿阿姐准备的外套和水手服躲在卡车车斗里逃亡。但不知为何，同一辆车上居然还有李正日和金波。一个名叫毒虫（渡边文雄饰）的独臂独眼男子大声嚷嚷着追赶他们，影片并没有清楚地交代他到底是阿姐的养父还是丈夫。毋庸讳言，这一人物形象源自《被遗忘的皇军》里的伤残军人。姐姐和毒虫都是蛇头，以安全护送韩国来的偷渡客至目的地为生。他们把车上五人都当成偷渡客，痛快地接了这笔生意。三个年轻人避开了警察盘问，逃离卡车跳上了开往东京的火车。可是，李正日和金波穷追不舍，把三人逼到厕所里就要枪毙他们。

接下来进入影片的D部分，转场跳戏很不连贯。在战火纷飞的荒郊野外，三人身穿军服用手枪抵着毒虫的太阳穴要崩了他。这个动作在A部分中三人沙滩上玩打仗游戏时就比划过。这时候，那位九段的阿姐赶到，恳求他们说"毒虫是韩国人，不要杀他"。她始终坚信三个年轻人是韩国人，因此诉诸"韩国人不应该杀韩国人"的民族主义感情。

E部分是间奏曲，与此前的故事发展毫无关联。在嘈杂的涩谷街头，三个年轻人在采访路人。三人伸出话筒问道："你是日本人

吗？"采访对象无一例外都予以否定，回答自己是韩国人。最先接受采访的是《绞死刑》的主演尹隆道，接着是无名路人。再往后是参加这部电影拍摄的剧组人员，甚至连大岛渚本人都笑嘻嘻地出镜接受采访，声称自己是韩国人。三个年轻人最后向正在逃亡的李正日提出了相同的问题。李正日的表情很尴尬，不得已才回答自己是韩国人。以这段有悖常理的虚构采访为转折点，《归来的醉汉》开始大规模地朝着寓言式的戏谑方向发展。至此，影片长度刚好过半。

F 部分又回到了影片开头的海滩。三人在戏水、玩打仗游戏的时候，沙滩上伸出的手抢走了他们的衣服。三人被村里人怀疑是偷渡客，只得逃进公共浴室，偷了别人的衣服刚要出门就被李正日和金波发现……可以肯定，无论是台词、表演还是剪辑，除了一些非常少的细节外，F 部分几乎是 A 部分的重复。因此，观众会感到疑惑，甚至一瞬间会误认为是不是放映影片时发生了什么事故。但是，F 部分和 A 部分之间有一处重要差别。在 F 部分中，三人已经知道自己在 A 部分中经历的失败，所以不打算重蹈覆辙。他们阻止李正日进行自我介绍，一再强调自己才是真正的韩国人，当了逃兵才偷渡来到这里。接着反咬一口，追问李正日和金波到底是不是日本人。正当李正日犹豫不决的时候，阿姐出现了。她吓唬李正日说："韩国人那些事儿你懂吗？"结果，他们五个人被带到了有多年蛇头经验的毒虫家中。毒虫命令阿姐陪李正日就寝，三位年轻人得知后简直无法忍受。奇怪的是，此处的毒虫并不是独臂独眼，而是健全人。

G 部分是 D 部分的变奏，场景再次回到荒郊野外。三人正要枪决李正日，毒虫和阿姐骑着白马赶来阻止。这部分其实是三人的梦境。

H部分是C部分的变奏，三个年轻人和阿姐坐在卡车车斗里路过美军基地。他们一会儿继续假扮韩国人，一会儿又坦白自己是日本人，渐渐成了当哪国人都无所谓的状态。而实际上开车的是李正日和金波，他们正在想方设法除掉这三个年轻人。双方的形势突然出现逆转，三个年轻人急中生智枪杀了要逃走的李正日和金波。对于三人枪杀韩国同胞的行为，阿姐愤而离去，声称下次再见面的时候，"不是你死就是我活"。与C部分的情节一样，三人上了火车。李正日和金波也像在C部分中一样死而复生，一直追他们到了车厢里。穿得很正式的阿姐和毒虫坐在特等座车厢里。与前述情节一样，三人还是被李、金二人堵进了厕所，眼看就将被打死。但就在此时，这两个真正的偷渡者被警察抓住了。三个年轻人开始在车厢里追寻他们，可哪儿也没发现。无意间他们望向车窗外，正好看到了描绘越南游击队员遭枪决场景的巨大壁画，李、金二人的打扮和壁画中的人一样，在壁画前遭警察枪决。看到此情此景，三个年轻人被巨大的无力感笼罩，他们大声疾呼"我就是李正日啊，我就是金波啊"，但那呼喊只是空洞地回响着。

《归来的醉汉》恰好在影片过半时加入与故事情节无关的虚构采访，以此为对称轴，呈现了前后两部分之间存在着奇妙的寓言式的对应关系。A部分对应F部分，C部分对应H部分，简短的D部分则通过G部分实现了承接和重复。其实还有更加准确的表述：关联A和C的梦境是B，同样，关联F和H的梦境是G。F部分其实是主体在A部分中尝到失败后，在幻想中进行修正的版本。倘若D部分是走投无路的三人逃避现实的幻想，那么在本应是修正版的F

[第十五章 交换与重复] ... 169

《归来的醉汉》剧照

部分中,三人仍然陷入同样的困境,此时他们的幻想内容就是 C 部分,而 C 部分同时也在修正 D 部分。但是,在 H 部分结束时,一切架构在幻想中的解决方案都不存在了,只有搭载着三人的火车驶过漆黑隧道时留下的回声在延续。

这部影片关于现实与梦境的结构复杂得像套娃一样,如果提起电影史上曾经设计过类似结构的导演,我们首先会想到路易斯·布努埃尔。布努埃尔晚年时曾根据让-克劳德·卡瑞尔(Jean-Claude Carière)的脚本拍摄完成了《资产阶级的审慎魅力》(1972)和《自由的幻影》(1974)。这两部影片中不断出现跨越梦境与现实两个不同层级的片段,将观众带入逻辑的迷宫之中。比起布努埃尔的尝试,大岛渚在《归来的醉汉》中要早了好多年。我猜想,也许正因为两

位导演使用的"障眼法式"叙事手法具有共通之处，才促成了由卡瑞尔编剧、大岛渚执导的日法合拍影片《马克斯，我的爱》（1986）的问世。《归来的醉汉》中的出场人物对于现实认知的转变，首先始于《日本春歌考》中高中男生们的妄想；其次，幻想行为作为弱者抵抗权力的方法，在《绞死刑》中被赋予了存在主义式的逻辑，而《归来的醉汉》中关于现实认知的转变就是这种幻想行为的延伸；最后，它还与在日朝鲜人这个主题息息相关。所谓幻想，在这里其实是腹背受困、走投无路的人们最后寄身的避难所，是为了生存而改写人生故事的权宜之计。三位年轻人原本难以理解周遭状况和事情的来龙去脉，他们借助自由的幻想为介质，对现实进行修正，并逐渐接近真实的认知。

在《归来的醉汉》中，所有事物都成了交换的对象。三个年轻人也好，韩国籍偷渡者也好，阿姐和毒虫也好，毫无任何必然性地偷盗彼此的衣物，彼此施压，互相取代。举个例子，金嬉老的标志性装扮——鸭舌帽和皮衣，从公共浴室一位素不相识的客人身上换到了三个年轻人之一身上，接着又从李正日身上换到了阿姐身上。还有水手服、绣有韩文姓名的军服，衣物的所有者频繁地更换着，却根本未提及换装过程。就连人物的固有姓名乃至自我认同都在很简单地进行转换。三个年轻人一开始都在享受着理所当然的日本人身份，某个时刻做出了仓促的判断，通过假冒韩国人居然摆脱了困境。于是，在随后发生的无常世事之中，连自己都搞不清到底是日本人还是韩国人。李正日和金波也惊愕于所有日本人都自称是韩国人的混乱场面，竭力维持身为韩国人的自我认同，到头来还是被警

察抓住。在影片开头,"日本人/韩国人"这个二元对立的核心是被当作前提的。大岛渚在影片中部加入了 E 部分,来故意模糊这个核心,将整部影片变成了富有喜剧色彩的闹剧。E 部分的虚构采访,与《被遗忘的皇军》的开场部分一样,都发生在涩谷街头。这并不是偶然,可以看作大岛渚对于自身作品的批判性超越。

但是,形塑本片最本质性的重复结构的,既不是这些片段,也不是服装和固有姓名,而是出现在影片开头、用手当手枪比划着处死俘虏的动作。其原型是 1968 年 2 月 1 日拍摄于南越的一张照片。它反映的是南越国家警察首长阮玉鸾中将用手枪抵住一名游击队员的太阳穴,游击队员的面部表情因痛苦和恐惧而扭曲。这张照片通过美联社向全世界发布后,引起了巨大反响。照片展现了越南战争异常残酷的一面,被认为预示了美国的失败。大岛渚在影片构思阶段就打算采用这张照片中的动作,来作为标注加害者与受害者的原型符号。

在《归来的醉汉》中,除了阿姐以外,所有出场人物都与这张照片中的动作有关。如前所述,A 部分和 F 部分的开头处,三个年轻人只是觉得这个行刑游戏好玩。接着在 D 部分和 G 部分,三个年轻人分别摆出这个动作,准备处决毒虫和李正日。无论在哪场戏里,这个行刑动作都只是摆个造型而已,肯定会被打断,并不会真正实施。但最后,在 H 部分的结尾处,摆出同样的处决动作时,变成了真正的行刑。就在壁画前,殿山泰司饰演的警官开枪轰掉了被日本警察抓获的李正日和金波的天灵盖。而这幅壁画上画的,正是这些动作的源头,也就是前述那张南越枪决照片。行刑这场戏被重复展现,并且以特写的方式加以强调。作为影片主人公的三个年轻人只

能透过飞驰列车的车窗远远地眺望这一切。他们高喊着自己要继承李正日和金波的身份，但这富有勇气的尝试终究是虚妄的。

从《被遗忘的皇军》到《绞死刑》，大岛渚不断地向身为观众的日本人抛出问题，对观众提出一定要介入的要求后结束影片。在《归来的醉汉》中，他更进一步地提出了"加害与被害"这个二元对立的问题。关于越南战争，通常认为越南人和韩国人是被害者，日本人是局外的旁观者。但大岛渚一反常理，首先追究被派往越南前线的韩国部队是有加害者属性的，继而揭示从韩国部队中逃走的韩国人具有被害者属性。然后，通过将自己设定为旁观者，揭露了日本人在无意识中终于还是站在加害者一边的事实。"二战"后的日本电影只是一味刻画日本人作为被害者的形象，对这样的状况，大岛渚只要一有机会就会予以批驳。因此，关于越南战争，大岛渚得出这样的结论可以说也是理所当然的。《归来的醉汉》昭示了加害者属性的觉醒，并且在影片结尾处暗示了克服这种加害者属性是很困难的。

在《饲育》中被作为"贱斥"来彰显其存在的他者，在《被遗忘的皇军》中通过朝鲜人的形象被具象化了——他奇形怪状，是具有受害者属性的他者。传统日本电影一贯对他者表现出人道主义式的同情套路，而此时的大岛渚是断然拒绝这种套路的。此片完成后不久，大岛渚旅韩并完成了《李润福日记》。李润福与《被遗忘的皇军》中的伤残军人徐洛源无论从哪个方面来看都形成了鲜明对比，希望与反抗的意志使他们显得特征鲜明。通过将李润福视作所有韩国少年的代表，大岛渚实现了对理想化的他者的肯定。《绞死刑》中

的R氏是李润福的拓展深化,他是所有在日朝鲜人的换喻。在历史的语境中,R氏具有双重属性,他既是受害者,也是个体犯罪的加害者,这使得荒诞不经的电影蒙上了复杂的阴翳。最后,在《归来的醉汉》中,作为他者的韩国士兵,其身份是模糊不清的,大岛渚就借助这种模糊不清为介质,开始探究存在于日本人内心深处的加害者属性。

《归来的醉汉》之后的《战场上的圣诞快乐》,是大岛渚影片中唯一的例外。片中,韩国人和在日朝鲜人都没有直接出场。那么,日本人眼中的他者真的完全消失了吗?其实不然,只是没有以韩国人的形象,而是以日本人的形象在同为日本人的内心深处进行了刻画。《少年》中,无论是对浪迹日本的碰瓷家族来讲,还是对少年这个碰瓷行为核心成员的幻想癖来讲,他者的概念都是赫然存在的。如果还要赘述的话,可以联想一下《仪式》中从伪满洲国撤回日本的母子,主人公"满洲男"曾感慨:"从旧'满洲国'回到日本,说白了就是没被中国人或者朝鲜人抓走,而是被日本人抓走了。"他明明是日本人,却作为相对于日本人的他者,围绕战后的虚拟故事,不断地重复着证词。我们应该记得,直到影片结束都未曾露脸的"满洲男"之父,也许是为了纪念"日韩合并",才被命名为"韩一郎"的。朝鲜就是这样以不可见的形式留下了它的影子,连《仪式》都不曾放过。这部影片想要阐明的是,他者已经不是来自外部的威胁,而是那些一直存在于内部且承载着内部的本质的各色人等。大岛渚在20世纪60年代的作品,可以理解成围绕他者的影像本身逐步深化的过程。

第十六章　不施虐，非人生

至此，我们用了五章的篇幅，论述了出现在大岛渚电影中的他者主题里朝鲜人所处的位置。接下来，且容我针对另一个他者——女性——的问题展开讨论。一般认为，大岛渚的电影作品都是以男性为中心，但是如果仔细读解作品的话，就会发现其中存在一个特有的女性谱系。具体来说，这个谱系始于《白昼的恶魔》，经由20世纪60年代后期的几个故事后，在《感官王国》和《爱的亡灵》时大器已成。接下来，为了更加明确问题之所在，我们取这三部影片中女主人公的名字，把它称为"阿筱""阿定""阿石"的谱系。

《白昼的恶魔》是大岛渚根据武田泰淳同名小说改编、于1966年拍摄完成的，原小说取材自真实发生的连环强奸案。原著小说是在一切尘埃落定后被医院收治的女主人公阿筱以第一人称口吻进行的回忆。但是，大岛渚把叙述重点放在与连环强奸案同步展开的阿筱和松子的行动上，并用她们的闪回来连接叙事，因此叙事结构显得较为复杂。此外，大岛渚在拍摄和剪辑时还使用了极富实验性的手法。

这部影片虽然时长不足100分钟,但总共使用了约2000个镜头,其数量是普通影片的四倍以上,故意剪得逻辑混乱。堪称蒙太奇理论范本的《战舰波将金号》使用了约1500个镜头,因此这2000个镜头显得非同寻常。尤其是两位女性相互争执的那场戏,一句对白还没说完镜头就切换了三四次,还故意把错误的镜头剪在一起。也许是介意电影片名中有"白昼"两个字,影片的整体影调异常偏高,画面不断出现泛白的情况。这些探索,大岛渚是在没有提前准备分镜头脚本的情况下,由摄影师高田昭只用一台摄影机来实现的。总的来讲,这部影片堪称一部活力四射的作品。

但是,让这部影片显得别具一格的地方,并不局限于这种形式上过激的实验手法。这部经田村孟编剧的电影,大岛渚并没有仅仅让它停留在那个年代流行的犯罪纪实片的层次。他把它置于更宽广的视域,也就是"战后日本语境中主体的形成与垮塌"这个漫长的叙事流变中,尝试就此得出决定代际命运的结论。再稍微结合电影史来看,为迎合"二战"后驻日盟军总司令部颁布的占领政策,一系列民主主义电影陆续拍摄出来。《白昼的恶魔》正是对这些民主主义影片中的出场人物在随后的20年间究竟如何命运多舛,竟至出现穷凶极恶的罪犯的过程,进行了栩栩如生的描写。

我们来回顾一下《白昼的恶魔》的内容:在一个看上去像是长野县的山村里,一群年轻人正在以集体农场为基地实践农村文化运动。擅长讲理论的核心人物是初中女教员松子(小山明子饰)。她是来自村外的知识分子,经常一袭白衣地吃着配了牛奶的午餐,在教室黑板上写下"自由、平等、权利"六个大字,宣扬"爱是无偿的"。她

完全符合战后民主主义女神的形象。村长的儿子源治（户浦六宏饰）很是仰慕理想主义者松子，在现实中则是整个文化运动的指导者。源治学习成绩优异，无论从哪方面来看都称得上是前途光明的青年。农村文化运动队伍里混进了两位赤贫的佃户阿筱（川口小枝饰）和英助（佐藤庆饰）。阿筱虽然家里穷得甚至到了要全家自杀的地步，却是一位天真烂漫、彻头彻尾的现实主义女性。英助则被刻画成一位洋溢着反抗精神的孤独青年。

这群年轻人的日常生活就是在集体农场养猪养鸡，结束一天的劳作后借村里的活动中心开会讨论总结。这种生活方式与马克思在《德意志意识形态》中描述的共产主义社会很接近。可是这个乌托邦因为一场突发的洪水而崩塌了。看着死猪漂满了河床，青年们只会傻站着，英助赶紧把死猪肉运到城里换了钱。但是，比较理想主义的源治对此大加批判，松子则惊慌失措不知怎么办才好。这个集体终于四分五裂。阿筱忙着找源治借钱，以一己之力修建鱼塘养起了虹鳟鱼。她用自己的身体为代价和源治进行交易的消息，很快传遍了全村的角落。

源治打算子承父业，参加了村委委员的竞选。他患有严重的抑郁症，在向松子求婚遭拒后，突发奇想拉着阿筱要到山里上吊殉情。英助想要和松子套近乎，被婉拒后大骂松子是伪善的人。英助秘密跟踪源治和阿筱，亲眼看到了两人殉情，并趁机强奸了从树上跌落下来昏死过去的阿筱。结果，阿筱就此苏醒过来，大骂英助没有人性。此情此景之下，英助才意识到自己就是流窜犯。他逐渐有了存在主义式的认知，明白了使用暴力使女性昏迷并实施强奸才是自己的本性。于是，他强奸了松子。松子无奈，坚决请求英助和自己结婚，英助抱着

无所谓的态度答应了。但婚后没多久，英助就离家出走，开始浪迹全国，借由犯罪探寻人生的意义。

上述故事情节都是我们根据阿筱和松子的回忆内容来归纳的。实际上，影片开始于阿筱离开村子、在神户的大户人家当佣人时，英助突然跑来找她。英助强奸了阿筱，还奸杀了大户人家的女主人。此事立刻引起警方的注意。罪犯接连在多个城市出没，不断犯下同样的罪行。阿筱凭直觉认为英助就是连环强奸案的罪犯，并写信告知松子。

松子收到来信，但她正不得不带着一帮初三学生去大阪游学。夜晚，在大阪道顿堀街头偶遇的阿筱和松子如同受到英助幕后操纵一般，唇枪舌剑地吵了起来。次日，两人在驶往东京的新干线列车上仍然不依不饶地争吵。就在同时，警察认定英助就是流窜犯并将其抓获。抵达东京的阿筱和松子，同时感受到了逃离英助魔咒之后的解放感和虚脱感。她们没有旁听审判就回到了村里，准备在当年源治上吊的树林里一起自杀，但这次阿筱又死里逃生了。此时，村里的大喇叭传出英助被判死刑的消息，阿筱无动于衷地听完后，抱着松子的尸体回到村里。影片就此落幕。

影片并未呈现流窜犯英助被逮捕的决定性瞬间。不仅如此，就连英助的连续作案也没有进行直接描写。关于英助的行为，从头到尾都是通过两位女性回忆的形式，作为往事来讲述的，在观众面前丝毫未展现现在进行时的犯罪。英助究竟是如何转变成恶魔的，是一个谜，其心理活动直到最后都是未知的。正因为如此，从上映之初起，那些误认为《白昼的恶魔》是犯罪悬疑片的评论家就批评不断。但是，与新藤兼人后来拍摄《赤贫的十九岁》时的想法一样，

大岛渚拍摄此片的目的,并不是为了推导罪犯的成因继而去理解罪犯。对大岛渚来说,《白昼的恶魔》是一个直到片尾也无法解开的谜团。他描写的重心放在两位形成鲜明对比的女性身上,她们围绕并不在场的英助争吵不休,而流窜犯只不过是一个在她们的言辞中若隐若现的形象而已。流窜犯是一个囿于两位女性言语表达的间接形象,他不可能逸出这个言语表达的边界。这个形象如同镜面一般,最终映照出她们究竟是何许人也。这里,稍微说些题外话。

1946年,大岛渚观看了正在公映的黑泽明作品《我对青春无悔》。他后来在《体验式战后影像论》[①]中提到,让时年14岁的他最为感动的是,影片开头处,京都大学的学生们在吉田山的新绿中奔跑时,脸上洋溢的幸福表情以及他们展现出的青春光彩。还有原节子饰演的女主角那种坚贞不屈的信念,以及女主角父亲身为大学教授而不随波逐流的抵抗精神。毋庸讳言,这些都是在"联合国占领军才是日本的解放者"等天真的意识形态前提之下进行的描写。

然而,因为憧憬《我对青春无悔》而考入京都大学的大岛渚,入学后才发现作为影片原型的泷川幸辰[②]教授,是一个反动透顶的掌权者,严禁学生开展政治运动。所谓青春的光彩,只是在小小的兴趣组内部围绕女孩子展开的权力斗争,民主主义的理念只不过是画饼充饥而已。于是,《我对青春无悔》中出现的符号,在《白昼的

① 收入《大岛渚著作集》第一卷,朝日新闻社,1975年。
② 1933年,京都大学法学部教授泷川幸辰在其著作中对通奸罪只适用于妻子一方的法律条文提出批判,指出所有的犯罪均来自国家组织的恶,被军国主义政府判定为赤化分子而遭罢免,引起法学部31名教员全员请辞以表抗议。此即"京大事件"。大岛渚因在高中时期观摩《我对青春无悔》而立志考入京都大学法学部。——译注

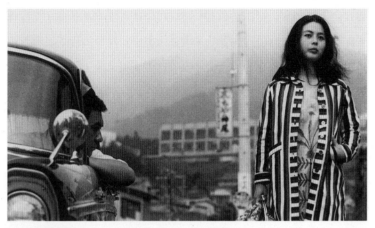

《白昼的恶魔》剧照

恶魔》中不但被悉数颠覆，而且它们都变成了负面影响的承载。比如，《我对青春无悔》开头部分的斑驳树影，重新出现在《白昼的恶魔》中英助强奸阿筱和松子时的树林间，宣告了一切民主主义言论在因贫富差距而产生的残酷现实面前都是无效的。对理想主义最大的嘲讽应该是松子：在《我对青春无悔》片尾，原节子满腔热情地投身于农村改革的文化运动，轻快地跳上村里年轻人驾驶的拖拉机货斗，踏上了回村的归途；而在《白昼的恶魔》中，松子宛若原节子这个角色的延伸，满嘴理想主义的她被英助称为伪善者，最终认识到自身的无力和软弱而自杀。这也是所谓战后民主主义理念的悲惨结局。大岛渚就这样看清了中学时期所经历的理想已然陨落，并怀着切肤之痛主动承担了埋葬者的责任。

　　阿筱是一位与松子形成鲜明对比的女性。她身材丰满，没什么文化，但对任何所谓理想都能及时醒悟。她并不像松子那样多愁善

感,而是很现实主义地看待性事。她和源治殉情后侥幸活命,和松子相约自杀后再次死里逃生。从这个意义上讲,大岛渚巧妙地避开民主主义理念的破灭,通过最接地气的社会底层视角来观察世事。而且最重要的是,这样处理使得影片充满了生的欲望和生命力。那么,在两位女性言谈中若隐若现的英助究竟是何许人也?

大岛渚作品中有多场强奸戏,且它们脱离了所有悲情色彩或目的意识,只是些干瘪的符号。《日本春歌考》也好,《绞死刑》也好,出场人物很轻易地就陶醉在性幻想中。《东京战争战后秘史》中的主人公陷入了强迫性重复(repetition compulsion),《感官王国》和《爱的亡灵》中的强奸成为萌生爱情的契机。大岛渚的世界中,似乎根本不存在其他性行为,而且既没有对牺牲者的同情也没有道德上的罪恶感。现在有一种观点认为强奸是对女性的极端暴力,并予以痛斥。如果把这种观点权且称为"女权主义"的话,那么大岛渚兴许就是女权主义的最大侮蔑者。如此看来,大岛渚作品就是一个把强奸作为符号的谱系,而《白昼的恶魔》和此前的《青春残酷物语》都排在这个谱系的前列。

前面我们说过,英助的形象是通过两位女性的言语刻画出来的。松子对英助的态度是既不示好也不拒绝的自我保护。英助从中嗅出的并不是知识女性在性方面的不成熟,而是大龄女的伪善。接下来,英助强奸了昏迷的阿筱。从那以后,对于英助来说,女性失去意识就成了发生性关系的必要条件。为什么这会成为必要条件?那是因为他坚信一种臆想(doxa),即在发生性行为的过程中,男性必须要掌握主导权。如果女性睁着眼自始至终冷眼睥睨甚至与自己

对视的话，出于羞耻心，这种性的主体性会立刻陷入危机中。原本在英助无意识中潜藏的女性畏惧，使他要求对方失去意识。

在经典电影中，视觉欲望通常被认为是性欲的替代品。男性观众凝视银幕中女演员的眼神里总是隐藏着性意味。正如《马太福音》中所说，凡看见妇女就动淫念的，这人心里已经与她犯奸淫了。这个原则有助于压抑女性的凝视行为。如果凝视是欲望的一种表现的话，那么，那些不得不总是压抑着性欲的女性，在电影内外都必须压抑自己的凝视行为。情节剧中的盲女总是纯洁无瑕的，那是因为她无法凝视，丝毫不会流露出性欲。相反，如果女性像男性那样也能够凝视的话，对男性来讲就构成了威胁。因为在发生性关系时，女性的凝视会危及男性的主体性，导致男性陷入阉割恐惧中。《白昼的恶魔》中的英助就绝好地体现了这种经典的阉割恐惧。他在与女性交欢时，一定要避免让对方看到自己的脸。影片开头，英助用强硬的语气命令阿筱"不准看"，就是这个原因。

那么，对于被命令禁止凝视，女人们会做出何种反应？她们两次重复表现出可被称为"乱反射视线"的狂态。一般来说，对话的戏都应该遵从经典好莱坞电影原则，即来回切换镜头时保持视线一致和对轴线的尊重。但是，无论是在夜晚的道顿堀，还是在白天新干线列车的洗手间中，她们唇枪舌剑、喋喋不休地长时间争论的那几场戏里，所有轴线原则都被颠覆了。镜像的存在使得影像层次变多，变得碎片化，加上行人影子的干扰以及跳轴处理，使两位女性的位置关系变得模糊不清，隐喻了她们与英助之间的关系是有歧义的。最后只是单纯表现两位女性对视的眼部大特写，而且摄影机并

没有采用一个镜头拍完再切到另一个的方式分别拍摄她们的眼睛，而是以速度快得恐怖的甩镜头在她们俩的眼部特写中连续甩来甩去。若援引拉康的理论，可以认为，这些影像是在坚决拒绝被统一成体现父系法则的象征物，始终都停留在互相熔解的状态。

两个女人经过这段激烈的眼神交锋，最后跑到了银座四丁目，在那里才亲身体会到从英助的魔咒中解放出来的感觉，已然没有视线的禁忌。发布禁令的男根权力也被阉割了。阿筱仰着头，让视线随心所欲地四处逸散，扫向包围着自己的高楼大厦。此处，她当初殉情生还后扭头环顾山中景色时那种新鲜而充满朝气的感觉，出人意料地再次出现。所谓解放，无非就是自己可以想看哪儿就看哪儿，享受凝视的快感。阿筱在天真无邪和漫不经心中实践着这个真理，但是松子在体会到解放的快感之前就已经精疲力竭了，只能在备受观念禁锢的折磨中自绝。

《白昼的恶魔》并不是情节剧，因此不会像大家看惯的情节剧那样，描绘背负着心伤的女性能渡过难关得到幸福。我们需要把《白昼的恶魔》理解成这样一部影片：女主角接受了"不准看"这个具有压迫性质的命令后，毅然决然地打破这个禁忌并赢得了视觉的解放。这才是要表达的内容。松子虽然殉身于战后民主主义这一理念，但尚未体会到解放的快感就终结了生命。阿筱则两次死里逃生，完全获得了解放。这位幸存下来的女性，未来的人生道路又会如何延续？20世纪60年代后半期直至70年代大岛渚所致力于表现的主题中，就有一个主题是展现阿筱后来会怎样。

大岛渚首先在《被迫情死　日本之夏》中让佐藤庆饰演了一位

暴力空想家，以与《白昼的恶魔》中的英助形成对比。这个被称为"男人"、没有真实姓名的人物，和英助一样犹如恶魔附体般犯罪，但他对和受害者之间进行眼神交流有着病态的偏执倾向。男人独白道："杀人的时候，那个人会看着我。那个人的眼睛里能看到我，那个时候我才知道自己是谁。"他接着说："我知道自己是谁的时候就是我要死的时候。"从这几句看似随口说出的台词中可以窥见，大岛渚的主人公对于互相凝视的行为怀有强烈的偏执。不过，在《被迫情死　日本之夏》这部影片中，由于对这个主题言之过早、言之过急，所以还未充分展开就结束了。其次，大岛渚在从《日本春歌考》《绞死刑》到《新宿小偷日记》《东京战争战后秘史》等影片中，把童贞的少男少女作为故事的核心人物。换句话说，大岛渚把处女失贞的故事描写成一种过渡仪式。值得一提的是《新宿小偷日记》。此片之前，大岛渚作品中的出场人物都只能以非正常的方式来开始性行为；而在该片中，一帮前辈给主人公出了一堆不靠谱的主意，提醒他可以尝试走别的路线。单凭这一点，这部影片就已经称得上是优秀的科教电影了。《夏之妹》则意味着这个过渡仪式的结束。

那么，《白昼的恶魔》中的阿筱，她的后继者会是什么样子？从视线的禁忌中解放出来的自由女性，此后何去何从？《感官王国》的重要性怎么说都不为过，正是因为这一点——只有这部作品的女主人公阿部定，才是始终睁着双眼的女性。在成为交欢的主体前，她首先是凝视的主体，在所有惨剧发生之后仅她一人存世。从这个意义上来说，阿部定正是阿筱的轮回，是她的转世。在接下来的章节中，我们将从弄清阿部定的生存状态开始。

第十七章　凝视性爱的女性们

《感官王国》究竟为什么时运不济？坦白地说，这是因为当年对于这部片子，大家的评价总是在急躁的话语体系中论及下述焦点：日本国内电影审查制度的愚劣、诉讼拉锯战、截然相反的国际性美誉、画面的猥亵感甚至是这些画面的艺术性，等等。为什么人们没有将一探究竟的目光投向这部作品的内部逻辑和主题的样态、丰厚的细部？如阿定（即阿部定）那身艳红如火的和服之美，阿定左耳内侧隐约可见的蝎子刺青之美，片尾从晚暮到暗夜再到黎明时的光影变化之美。对这些影像的韵味进行正面评价的人，迄今为止究竟有几位？日本的电影审查制度对该片造成的最大损伤，并不是模糊处理部分敏感画面导致影片的不完整，而是因审查致使影片相关研究和文本真正的美学诉求毫不相关，以一种毫无结果的方式跑题了。

《感官王国》一开场就是以固定机位正面拍摄阿定（松田英子饰）的镜头。阿定盖着被子侧躺着，眼睛睁得大大的。第一个镜头就明确告知了作为整部影片基调的主题：对于女性，对于被以群像

形式描写的女性群体来讲，所谓凝视究竟有何意义？

阿定是高级餐馆新招的女佣。不知为何，她一大清早就会醒来，再也无法入睡。老员工松子（芹明香饰）凑过来，对着阿定做了个挑逗动作，而她不予理睬。店主人吉藏夫妇每天早上都要如举行仪式一般做爱，松子就把阿定悄悄领到吉藏夫妇寝室前，让她偷窥。摄影机再次拍摄透过纸拉门缝隙偷窥的阿定那双睁大的眼睛。老板娘阿德（中岛葵饰）满怀崇拜地爱抚着吉藏（藤龙也饰）的胴体。与在片头就宣布了"凝视禁令"的《白昼的恶魔》正相反，《感官王国》首先是从女性视角来窥视男性的身体并被其深深魅惑开始。

阿定做出的凝视行为，在后续情节中很快成为被模仿的对象。有个镜头就是这一幕的延续：在纪元节这天，手里举着太阳旗的小女孩好奇地盯着睡在雪地中的流浪汉（殿山泰司饰）。作为对阿定凝视动作的回应，男主人吉藏出场了。还有，餐厅厨房里，吉藏第一次出现在阿定面前时，仿佛是在挑逗阿定似的戴着一个狐狸面具，他已经预料到阿定陷入了凝视的欲望中不能自拔，就故意装作不喜欢被窥视的样子，来进一步唤起她的欲望。如若像这样解读细节，就会发现影片《感官王国》是关于凝视这种行为的文本，它具备厚重而富有节奏感的层次。

《感官王国》按照色情片的类型规律表现了各式各样的交欢场面。影片菜单式地（菜单化是色情片的本来定义）罗列了各种场景，但最重要的场景并非如同一般认为的那样，是阿定割去吉藏男根，而是在多数交欢过程中有第三者介入。有的是被第三者偷窥，有的是第三者在场，有的是因第三者不经意闯入而被迫中断。

在片头偷窥了吉藏夫妇的阿定,此后又陷入再次近距离目睹两人交欢的窘境,而且在这一过程中女主人阿德还主动和阿定搭话。阿定和吉藏在餐厅偏房里终于实现了第一次真正意义上的偷情,却因为突然有艺妓进屋而被迫中断。两人此后又在客房里,在一帮艺妓的伺候下,上演了一出"入洞房"。还有,即使负责客房招待的女掌柜进了屋,正在地铺上翻云覆雨的两人对此也毫不介意。不如说,两人对于第三者介入现场并且凝视自己的行为表现出积极欢迎的态度。如此不胜枚举。随后这种倾向愈演愈烈,阿定发展到新的阶段,她已经不再停留于被凝视,而且还唆使吉藏与第三者发生关系,自己则在一旁享受窥淫之乐。

阿定和吉藏私奔,换了三间旅馆。在这个过程中,他们的攻击性和施虐性也进一步提升,最后导致了吉藏的死亡。我们接下来依次梳理一下。

前文中曾经提过,在第一间旅馆"三和"里,他们两个人当着一群艺妓的面假装"入洞房",紧接着就开始了全员参与的狂欢。他们两人通过被围观而获得了更多的快感,与此同时,众人的淫欲也在这个凝视的过程中被唤醒了。观看通向模仿。这种模仿的方式是自片头的偷窥那场戏开始就一以贯之的法则。离开三和之后,阿定断然抛弃了此前的羞臊,公开表现出自己的欲望,即便走在大街上也敢把手伸进吉藏的和服里,丝毫不介意被他人瞧见。从中可以看出,阿定对于成为被他人凝视的对象持积极接受的态度。

在第二间旅馆"田川"里,两人无论是睡着还是醒着,都彼此

对视。年轻一些的女佣都讨厌进入他们的客房。由于阿定过于痴迷男根，吉藏随口说了句"这玩意儿好像成了你的东西"。在这个时点，对于在性行为过程中采取主体性行动和对主导权的掌握，身为男性的吉藏已是半放弃的态度。也是从这个时点开始，阿定和吉藏之间开始上演游戏般的角色互换。

阿定逐渐占据了上风，开始主导局面。她先是提议交换彼此的服装。为了生计，她要去名古屋拜访身为校长的老恩客。她把自己的和服留在旅馆里，披上吉藏的衣服出了门。她在火车上恋物癖般偷偷闻着吉藏的和服的气味。吉藏虽然不在身边，但阿定以这种方式沉浸在充实的幻想中。吉藏则因为衣服被夺走而无法外出，只能披着女人的和服没着没落地过日子。我们从这一情节中可以窥见阉割的母题——作为前兆，吉藏在男根被夺走之前，先被夺走了衣服，这是一个极难察觉的隐喻。

使我兴趣盎然的是，阿定最初表现出施虐倾向，是在见那位上了年纪的校长时。她为了提升快感而拍打、掐对方的脸。回到旅馆后，她又对吉藏重复这些动作。这里也能窥得模仿的法则。不过，我们更应该注意的是，这个随后引发了严重惨案的倒错行为，是以阿定的眼部大特写为契机来进行描写的。阿定以俯视的方式凝视着对方，好像想明白了似的开始采取轻微攻击性的行动。如果没有这个短暂的镜头，那么影片《感官王国》顶多是个伤风败俗的情痴故事，但是以这个镜头为分界点，它转变成了爱神与死神对峙的危险神话。

这个乍看起来带有些许调情色彩的转场，大岛渚首先是从阿定

俯视校长的眼部特写镜头开始的。自此之后，阿定多采用女上位。镜头总是从两人上下排开的头部正前方位置以反打方式进行拍摄，这个构图不断被重复。这个构图虽然简单，但搭在肩上的和服的红、皮肤的白、毛发的黑，色彩对比之强烈让人印象深刻。在这个构图中，阿定凝视吉藏的眼神，在画面中央表现出一种垂直感，像一道无形的分割线将画面从中间分割成两半。可以说，在《感官王国》后半部分频繁再现并构成两人行为动机的，就是这种被阿定的眼神垂直切割的空间。这一构图最为准确地表现了"凝视这种行为是性行为的中心"这一理念。

在第三个也是最后一个落脚点"满左喜"，从名古屋开始的性虐恋游戏进一步加速了。满左喜这场戏用时最长，内容也很重要，为了便于讨论，我们把它分成前后两部分。顺便说一句，这个旅馆内景的配色和美术设计，可称得上是整部影片中最出彩的。从外面透过拉门看屋内，衣架上挂着的和服像是阿定的，在黑暗中幽然浮现出一抹鲜红，灯笼的微光更给它平添了几分虚幻的效果。在这场戏的后半段，从大开的窗户可以一览夕阳的余晖。自《太阳的墓场》之后，大岛渚影片中太阳旗的符号取代了夕阳，导致大岛渚对夕阳的偏爱这一点长期以来被人忽视。而满左喜这场戏使我们睽违已久地再次确认了这一点。在没完没了的性行为过程中，夕阳的残照后不久就转变成漆黑的暗夜，最后又转变成拂晓之既白。正是这场天光的细微变化，使得大岛渚班底的美术师户田重昌和照明师冈本健一名声大噪。此外，影片中段曾出现的短刀这个细节，在此处突然变得重要起来，将影片导向片尾的惨剧。我们来回溯一下故事发展

[第十七章　凝视性爱的女性们]...189

《感官王国》剧照

至此的剧情。

短刀最早出现在阿定第二次偷窥吉藏夫妇的时候。镜头给的是不经意地偷窥了主人夫妇寝室的阿定的脸部。向随意滚落在地板上的剃刀伸出的手。在给对着镜台一动不动的吉藏剃胡子的阿德。悄悄低下头的阿定。阿德察觉到阿定在门外，命令她去换一下盆里的水。换完水回来的阿定。吉藏和阿德。失手打翻了水盆的阿定。地板上的剃刀。阿定伸向剃刀的手。浑身是血尖叫着的阿德。呆站着的阿定（此时可确认先前的两个镜头是阿定瞬间闪过的念头）。被吉藏按倒在地、体力不支的阿德，还冲着阿定夸奖她活儿干得好。呆站着的阿定。

从时长来看，这场戏总共才一分半钟，却围绕着三个人物的眼神以及因此唤起的欲望，展现了极其错综复杂的戏码。

最初，阿定偷窥。可以看出她朝着镜子微微点头，以镜台为媒介，她与吉藏已经进行了眼神交流。阿德察觉到阿定的到来，就是在这一瞥之后。吉藏往腰上裹白布，像是正要穿戴整齐出门去河边。可就在阿定离开后的一瞬间，吉藏解开了好不容易裹上的白布，开始了疯狂的性行为。原因很明显，那就是以被阿定偷窥为契机，吉藏的性欲被突然激发了出来。回到卧室门口的阿定，陷入了杀死阿德的幻想。犯罪幻想与实现犯罪这种结构是《日本春歌考》和《绞死刑》中主人公的基本行动模式，阿定也不例外。被扔到地板上的剃刀的镜头，与上一个剃刀镜头含义截然不同。不过，观众在接下来的瞬间就会意识到这一切都是阿定的幻想。这样就产生了与先前的镜台偷窥镜头完全相反的情况。阿德拼命试着与阿定进行眼神交流，吉藏则相反，无论何时都无视阿定。

这一连串场景中，最重要的是阿定的偷窥行为——偷偷地与吉藏进行眼神交流的行为，出人意料地致使吉藏夫妇突然性欲勃发，最终还引发了阿德与阿定之间的眼神交流。这就是因被凝视而诱发的行为。如果通盘考虑《感官王国》这部影片，就会发现这个场景是阿定开始执迷于短刀的契机。此后，她无意间体会到的杀伤欲望逐渐膨胀，使她成为攻击本能的俘虏。在这里，模仿也成为行动的潜在逻辑。阿定偷窥吉藏夫妇，此后则取代阿德，成为吉藏的伴侣。阿德当时拿刀放到吉藏的脸上给他剃须，而阿定最后把刀放到了吉藏的胯下。恰恰只有眼神和模仿，才是贯穿这部影片的逻辑。

在这个关键性场景之后，阿定对于短刀的恋物癖一发不可收拾。她回到田川旅馆之后，立刻把吉藏按倒在地，单手挥舞着剪刀。

阿定只用"吉"来称呼吉藏，还号称"我要切了它，让你回家之后没办法用"。当然，这时的阿定也和先前一样只是沉迷在制造惨剧的幻想里，实际上这个幻想是受到压抑的，已成为阿定的心理障碍。阿定想从这个"原始情境"（弗洛伊德）中逃离，却陷入了重复相同行为的强迫症。

落脚点从田川换到满左喜的时候，阿定进入了新阶段。剃刀和剪刀这些日常使用的刀具都已尝试过，接着出现了特意准备的切肉菜刀。阿定用这把菜刀抵住吉藏将他推倒，并为了"教训"他而用力咬他的肩膀。攻击本能已经完全展现了出来。

此处，两人又尝试了新花样。这就是在性事过程中用绳子勒住对方脖子。阿定和吉藏很快就迷上了这个新情趣。不过此处必须要注意的是，勒脖子的动作和眼神交流不同，它不具备交互性，只能在极其危险的情形下才能确认互知度。最初是吉藏试着勒阿定的脖子。此时，两人互相凝视着对方，这种新尝试还只是眼神交流游戏的附属品。可是，当确认这种痛苦能带来更强烈的快感时，主导权就从吉藏转移到了阿定这边。从第二次开始，主动做出勒脖子行为的通常都是阿定，吉藏完全是在被动接受。他并不拒绝，完全听任阿定的欲望，最后导致死亡的预兆逐渐浓烈地弥漫开来。

先前我曾经提及将满左喜这场戏分为前半段和后半段来分析。实际上这两个半段的气氛是迥异的。在前半段，主人公们还处在此前剧情的延伸线上，把被子和衣服杂乱地散落在屋内，只顾着沉浸在倒错的欢愉中。电影不具有表现气味的功能，如果有的话，估计观众会因为长期密闭的屋子里弥漫着一股体液的酸臭气味而皱起眉

头。到了后半段,画风突变,整个房间恢复了干净。那是因为旅馆的女佣们无法忍受屋子如此脏乱,趁着两人离开的间隙进行了彻底打扫,开窗给室内换了气。接着,以渐渐变暗的天空为背景,阿定和吉藏回到空空如也的屋子里,仍然继续着掐脖子的游戏。不过,吉藏的脸上已经看不到欢愉,只浮现出身心俱疲的表情。

阿定口衔菜刀从上方逼近吉藏,镜头用正反打来捕捉两人的眼神。阿定的脸上渐渐洋溢出一股朝气,嘴唇露出一丝微笑。吉藏的反应则已经很迟钝,只是痛苦地回应"满眼都是鲜红色"。这鲜红色究竟是源自透过窗户洒进来的夕阳,还是源自阿定穿着的鲜红和服完全挡在他眼前,抑或只不过是吉藏由于精疲力竭而产生的神经幻觉,影片并未说明。因为如果从"濒死的愉悦体验"(乔治·巴塔耶)的角度来讲,究竟是什么原因已经不重要了。吉藏已经虚弱到无法说话,脸上浮现出说不上是恐惧还是愉悦的表情,身体任由阿定摆布。他最后用力瞪大了双眼,随后已经无法凝神盯住阿定。镜头给到充满活力、勒住吉藏脖子的阿定。吉藏微微地闭上了眼睛,接受这一切乃至气绝。不知不觉间,已是夜幕笼罩,阿定在四下的黑暗中宛如一丝火苗般站起身,她拿起瞥到的菜刀,毫不犹豫地切掉了吉藏的男根,然后满脸愉悦地躺在他身边。

无论从哪个层面来看,《感官王国》这部电影都与《白昼的恶魔》形成鲜明对比。诚然,两部影片都将性倒错置于故事的中心位置,描写了一个男子与两个女子之间的性幻想、犯罪乃至死亡。但其内在实质可以说是完全不同。

在《白昼的恶魔》中,身为主人公的流窜犯,绝对不与作为对

象的女性发生眼神交流。他怀有一种病态的恐惧感，认为在性行为过程中被女性凝视会损害自己的主体性，从象征意义上来讲仿佛是被阉割了。但是在《感官王国》中则截然相反，交欢的男女二人始终凝视对方，他们周围还存在多位非特定女性的目光。通过被凝视，欲望被唤起；通过凝视，模仿凝视对象的行为，并更进一步地深陷欲望之中。男性在这个过程中销蚀掉自身的主体性，完全陷入被动性。女性以凝视为媒介，进入欲望全开的状态。大岛渚为了更纯粹地展示这种结构，并没有在《感官王国》中套用《白昼的恶魔》里"将性犯罪作为社会的历史性变迁的结果"的构思。他想陈述的是，尽管阿部定事件与"二二六"事件一样都发生在1936年的东京，但两者的同时存在只是偶然，并没有任何因果关系。

这么一想，其实我们就能清楚地理解，阿定其实是《白昼的恶魔》中阿筱的跨时空分身。她们都是在惨剧发生后幸存的"终极女孩"。阿定从阿筱处继承的不仅是蓬勃朝气，还有摒除一切压迫去凝视的能力、进行眼神交流的能力。那么，这种在个人维度里实现的乌托邦式愉悦，如果在共同体中又会引发何种新的压迫？要了解这个问题，我们就必须要讨论《感官王国》之后的作品《爱的亡灵》。

第十八章　阿筱、阿定、阿石

从《白昼的恶魔》到《感官王国》再到《爱的亡灵》的过程中，大岛渚电影中的"女性"究竟发生了什么变化？从阿筱到阿定，再从阿定到阿石，这些女人到底继承了什么，又反转了什么？就像整个20世纪60年代大岛渚电影中的朝鲜人形象有了巨大发展一样，另一个他者——女性的形象也在20世纪70年代迎来了决定性变化。本章就此讨论一下。

《爱的亡灵》讲述了这样一个故事：由于在日清战争中大获全胜，日本开始正式在帝国主义道路上高歌猛进。立下战功的丰次（藤龙也饰）回到老家的村子里。他曾与车夫仪三郎（田村高广饰）的妻子阿石（吉行和子饰）分食过馒头，不知不觉间和阿石暗通款曲。丰次和阿石合谋，灌醉并用绳子勒死了仪三郎。丰次把仪三郎的尸体抛在地主家的山上枯井里，还从井口扔了很多枯树叶去掩盖尸体。转眼三年时间过去了，仪三郎失踪的事情在村里议论纷纷。阿石谎称丈夫去东京打工了，但没多久，仪三郎的鬼魂常在村里人的梦中出现，于是各种谣言开始风传。仪三郎的鬼魂也出现在阿石

家中，她回想起当时杀害仪三郎的恐怖场景。丰次也见到了仪三郎的鬼魂。阿石的女儿阿信说自己梦到父亲被杀害后丢到枯井里。终于，警察开始调查此事。此时，由于负罪感以及担心事情败露而心力交瘁的丰次和阿石，不得不开始商讨对策。

当时，丰次往枯井里丢枯叶的时候，曾被地主家的少当家撞见。为了灭口，丰次杀死了地主家的少当家，并把他吊在树上伪装成自杀。没多久，村里的女人们开始风言风语地说杀死仪三郎的就是地主家的少当家。丰次和阿石越发感到不安，只能疯狂地沉迷于情事，而鬼魂仍然继续出现。终于，二人下定决心偷偷爬进枯井，搜寻仪三郎的尸体。结果没发现尸体，倒是仪三郎的鬼魂出现在井口，还往井下两人身上撒落叶。落叶里的松针扎到阿石的眼睛，阿石失明了。

第二天一大早，警察们下到井里，发现丰次和阿石相拥而眠。大白天，当着全村人的面，两人被吊在大树上接受严厉的审讯。他们彼此袒护对方，大喊着杀人是自己一人干的，可没人相信。多年过去，村里人听到传闻说，丰次和阿石两人都被处以死刑。

《爱的亡灵》与此前两部作品相比，哪些地方相似，哪些地方又存在不同呢？

先说说相似之处。在从男女间的三角关系切入这一点上，这部作品与《白昼的恶魔》和《感官王国》是相通的；贫困农家出身的丰次与地主家的少当家之间的关系，会让人联想到《白昼的恶魔》中英助和源治之间那种充满怨恨的关系；少当家的尸体从树上垂下的样子，酷似源治自杀的场景；就像《白昼的恶魔》中连环强奸犯的

形象只出现在女人们的言谈中那样,《爱的亡灵》中仪三郎的鬼魂先是在女人们的幻视中出现,之后又成为她们闲聊的重点。在《爱的亡灵》中,完全无路可退的二人,最后像是竭尽全部生命一般,彼此贪图性的欢愉。毫无疑问,这些戏会让人联想到《感官王国》的片尾部分。

虽说如此,《爱的亡灵》与前述两部作品是截然不同的。如果要说究竟哪里不同,那就是在这部影片中,可以找到大岛渚此前从未尝试过的一些东西。

首先是夜景。《白昼的恶魔》的焦点是发生在山村树影下的强奸和殉情,就像片名所揭示的那样。影片基本上是由一场接一场的日景戏构成的。《感官王国》则把两人寄身的密室作为主场景,重点放在从黄昏到深夜这段时间的光线变化上。而《爱的亡灵》与它们截然不同,几乎所有的戏都发生在夜间。丰次与阿石的所有举动,无论是情事还是杀害仪三郎的行为,均发生在黑夜。换句话说,天亮之时就是两人气数将尽之时。警察们在黎明时分将二人抓获,又在白天审讯他们,就是论据。

其次是空间。这部影片在空间表现上破天荒地使用了象征手法:阿石家堂屋中央围炉里的火以及笼罩四周的黑暗空间,构成了这部影片的主要场景。片头是傍晚时分仪三郎拉着车子跑过村界木桥的镜头,它明确表现出这个人物往来于现实和冥界之间,处于一种既不是活人也不是逝者的状态。在这个时点,仪三郎还未被杀害,但他已经使人感受到一种来自冥界的瘆人气氛。

再次是性描写的弱化。《爱的亡灵》这部影片给人留下的印象与

《感官王国》的截然不同。《感官王国》不愧为日本第一部硬性色情艺术电影，不但不加掩饰地表现了阿定和吉藏的性事，还像菜单一般罗列了各种各样的性行为。影片一再表现偷窥主题，还描写了性欲膨胀并付诸行动的过程。但是这些特征在《爱的亡灵》中了无痕迹，可以说《爱的亡灵》几乎不带什么色情片的特征。更为重要的是，《爱的亡灵》中的那些激情戏，要么笼罩在黑暗之中，要么隐藏在纸拉门或屏风后面，完全以妨碍观众视觉欲望的方式进行描写。即便是不加掩饰地表现偷情，也会在他们身后回响着尖厉的婴儿哭声，营造出一种远离性兴奋的气氛。要说这部影片中唯一的古怪之处，那就是丰次剔去阿石体毛的那场戏。不过，这并不是性倒错的快感获取方式，而是带有明确的动机，且并未实际呈现在画面上。不仅如此，全片也没有暴露两人的性器官，赤裸画面到了影片后半程才好不容易出现，而且展示程度也只是"据推断应该是全裸"。

最后，也是这部影片最为突出的特点，即大岛渚采用了显而易见的象征手法。如前文所述，村界的木桥是通往另一个世界的通道。此外，多次重复出现的车轮和火苗具有象征意义。车轮在开场镜头中一晃而过，但随后在整部影片中就成了带有强迫性的影像。车轮不仅是车夫仪三郎的代指，同时也在恐怖气氛中塑造出一种"恶无限""封闭性""无法逃脱"的理念。火苗更直接地喻示了丰次和阿石的性欲——丰次坐在围炉边，拿着一头点了火的枯树枝在阿石面前摇晃，试着挑逗她。无法抵制火苗诱惑的阿石，没多久就呆若木鸡地端坐在散落点点火光的堂屋中间，无论丰次如何劝说都不挪动。阿石不动，那是因为堂屋中间围炉里的火苗就是她自己。这个画面

颇具美感。

　　象征手法最典型的例子是丰次藏匿仪三郎的尸体，后来为了掩盖罪行还时不时往里面丢枯树叶的那口枯井。影片中，两人降到井底，下定决心去面对被藏了很久的仪三郎的尸体。但井底除了落叶和积水以外别无他物，仪三郎反而从井口俯瞰并嘲笑他们。无论是哪位导演，出于什么考虑，怕是都很少用这么简单明了的弗洛伊德式隐喻构图吧。在电影史上，分析20世纪70年代好莱坞惊悚电影时，"惊悚回归论"这一方法曾被使用。这一方法认为，所谓鬼魂是隐藏于内心无意识中那些讳莫如深的记忆的回归，它们的形象如若看起来具有威胁性，那是因为它反映了人自身头脑里被压抑的痕迹。面对大岛渚的首部惊悚片，也许观众对大岛渚毫不打折地全盘接受惊悚回归论会深感迷惑吧。《爱的亡灵》的危险之处正是和这一点密切相关。然而，仅仅把枯井定义为讳莫如深的无意识性记忆的仓库，就真的能把两人下到井里这件事解释清楚吗？还有，这些象征手法虽然看上去如此朴素，但大岛渚此前从未使用过。他那么洁身自好地避免使用各种象征，为何在《爱的亡灵》中却如此毫无节制？在深入观照这些问题之前，我们先来谈谈大岛渚在这部作品中尝试的另一个新鲜创意，也就是对过往电影作品的指涉。

　　此前的大岛渚是极端自律的电影导演，他自己创作的作品自不必说，对经典电影作品，他也绝不加以模仿、引用或是致敬。他的这种洁身自好，与戈达尔正好相反——让-吕克·戈达尔常常特意在创作中致敬电影史上的经典作品，大岛渚说他这种做法可以称为

"致敬中毒症"。大岛渚虽然是法国新浪潮的同时代人,但绝对不是电影狂。他坚决不致敬的背后,是一种近乎自负的信念——他相信一部电影不是卖弄些电影史经典画面就能拍好的,他认为只有面对现实的强烈意志才是电影创作的基础,一部好电影应该由观察现实的目光构成,这种目光促使他去构思、去拍摄。

话虽如此,《爱的亡灵》中还是引用了不少经典电影,这些引用的痕迹就像前述象征手法一样一目了然。比如,片头仪三郎拼命拉车的画面,还有无主的人力车车轮被扔到一边的画面,看到这些,观众应该会联想起《无法松的一生》吧,它正是车夫仪三郎的扮演者田村高广的父亲阪东妻三郎的代表作之一。长期不在场的仪三郎再次面对坐在围炉边的妻子,这场戏仿佛逆向指涉了沟口健二的《雨月物语》的片尾。清晨阿石一次又一次去酒家打酒的戏,则应该与伊丹万作在《赤西蛎太》中描写的门卫反复打酒的戏有因袭关系。大岛渚致敬的这些经典电影,都是从"二战"前到"二战"结束后不久拍摄的日本古装片。可是,难道因为是古装片,所以他要致敬吗?恐怕也不是。因为他后来拍摄古装片《御法度》时,根本不顾及新选组题材在日本电影中已形成类型,甚至全然无视古装片约定俗成的固定套路,自顾自地就拍完了这样一部展现幕末风云的电影。一想到这里,就会觉得《爱的亡灵》中的引经据典显得意味深长。因此这部作品很大程度上意味着大岛渚终于打破了一直遵守的禁条。那么,问题在于,这到底基于什么动机?

下面,我们就来回答一下自《白昼的恶魔》以来的疑惑,即大

岛渚如何描写男女互相凝视的眼神。

丰次与阿石把绳子套在喝醉酒的仪三郎脖子上，分别从左右拉绳子勒死他。这场戏里阿石的目光一开始是避开的，当她下定决心转过脸时，她的双眼是睁大的。镜头切换到仪三郎从下方看了她一眼的样子，可以确定两人的视线相交。杀人就这样毫无阻滞地完成。但与仪三郎目光相交、被仪三郎看到脸这件事，使阿石无法释怀。她提防被凝视，是因为她害怕总有一天仪三郎变成鬼魂回来，告诉村民谁才是真正的凶犯，也害怕村民的流言蜚语。也就是说，仪三郎死亡的真相会在村落共同体的话语体系中传播开来。而实际上，不也是仪三郎的鬼魂在女儿阿信的梦里出现，告诉她自己是被杀死并扔到井里的吗？

鬼魂现了身，但这个鬼魂并没有瞪大眼睛谴责阿石，他只是坐在围炉边，有一搭没一搭地看着她周围的一切。阿石只要一移开视线去面对他，他就沉默地消失了。正因为鬼魂回避了与阿石直接对视，在阿石心里才蔓延出更深一层的恐怖。这种恐怖进一步侵蚀阿石的内心，让这对偷情的男女陷入焦躁。影片后半段描写了他们的两次幽会，但已经与影片前半段的描写方法截然不同：在前半段，摄影机与二人保持着固定距离；在后半段，摄影机毫无章法地贴近他们，生动摹写了他们被恐惧驱使着互相求靠的样子。二人因绝望而喋喋不休，同时还把手捂在对方的嘴上不让对方说。从他们的这个矛盾动作中可以推测出来，他们真正恐惧的是那些风言风语。

二人决定悄悄下到枯井中，但鬼魂撒下的枯叶中混杂的松针扎伤了阿石的眼睛，使她暂时失明。这场戏之所以重要，在于鬼魂和

凶犯的位置关系发生了彻底的颠覆。阿石与丰次浑身泥泞地回了家，再一次交合。从结果来讲，这是二人的最后一次性事。注意，这场戏里阿石脱下脏衣服时说漏了嘴，她对丰次叫道："看着我！看着我，记住我！"丰次则回应道："阿石，你看不见也没关系，你睁开眼睛看啊！"二人就这样互相注视着，沉迷在疯狂的性事里。这场戏里的眼神及语言含义深刻，并不是因为出现了什么弗洛伊德式象征才显得重要。

我们一直在梳理大岛渚电影中的男女在何种眼神之下交合，但到了这场戏时，遭到了最大的反讽。

想想看，对视在《白昼的恶魔》中是被当作禁忌的：英助近乎病态地惧怕和交合对象视线相交，因此，他要么让对方昏迷，要么直接杀死对方，否则没办法进行犯罪。驱使英助做出这些行为的是他潜意识中的阉割恐惧。最终，被他侵犯的女性战胜了原本被命令遵守的视线禁忌，睁开自己的眼睛面对整个世界，再回到自己的内心，影片至此结束。《感官王国》中的阿定则对此加以继承：从一开始阿定与吉藏就深情对视着颠鸾倒凤，吉藏闭着眼睛所以死去，阿定睁着眼睛所以活了下来，在这种眼神的分歧之后不久，阿定就对吉藏进行了真正的阉割。《白昼的恶魔》里性事与眼神相交不能并存，但《感官王国》正相反，视线相交与性事天衣无缝地结合，并促成相互唤起，在对视里阿定与吉藏所有的官能与欲望喷薄着，他们的行为常常处于多位女性的注视之下。

《爱的亡灵》中阿石与鬼魂之间进行了对视，因此恐惧侵入她的内心，并把她逼向毁灭。无论多么强烈的性快感也无法拯救她。最

后,她像《感官王国》的主人公那样,把一缕希望寄托于性快感中,想通过与丰次对视着做爱来逃脱宿命的安排,但大岛渚残酷地夺去了阿石的视力。阿石虽然与丰次做出互相凝视的样子,但她是看不见丰次的,他们的眼神交流是缺乏实质的、虚空的行为。大岛渚还为这种反讽的状况加上了辛辣的结语:白昼,众目睽睽之下,当仪三郎的尸体被打捞上来时,阿石低眉垂目不能直视,但她被警察要求亲眼确认仪三郎的尸骸。摄影机记录下她睁着两眼发愣的样子。从《白昼的恶魔》里的对视禁忌,到《感官王国》中得以释放的女性主动对视,再到《爱的亡灵》,就这样迎来了残酷的反讽结局。

曾经,在《太阳的墓场》的结尾部分,炎加世子对着虚空呐喊着荒诞不经的愿望,她主张一切都必须变革,要改变全世界,让人类获得解放。炎加世子的宣言招来的只是周遭男人的嘲笑。然而,她的这些主张着实被阿筱、阿定和阿石这三位女性分别继承着,并最终发展到一种极限状态。现在,这些主张被深不可测的黑暗吞噬着。那么,《爱的亡灵》会是最终的结局吗?是否可以认为,片尾这段关于阿石的反讽,是大岛渚对一切宣告了失败?我想,如果有这种想法的话,那就是性急而不审慎了。因为我注意到,实际上在《爱的亡灵》中,大岛渚发现了把早在《白昼的恶魔》以前就曾一度着手后放弃的根源性主题又重新捡起来的契机。说白了,这个契机就是关于共同体的问题。

《感官王国》中的性行为是在多位女性的凝视下进行的。她们承担的是希腊悲剧中合唱团的那种角色,她们守望、伴奏,当主角退场后又予以品评。《爱的亡灵》中承担此项功能的是村妇,她们风

传着阿石与丰次间的情事,风传着鬼魂的出现,又风传着地主家的少当家缢死的消息。她们织就了村落共同体这张不可见的大网,而阿石与丰次正是被这张大网捕获并无路可逃。这些村妇也活在这种话语之中,离开共同体就无法活下去。《爱的亡灵》中主人公的这种状态,不论是与《白昼的恶魔》中试图掀起农村文化改革运动的二人,还是与《感官王国》中无视一切世俗目光的二人,都截然不同。我认为,只有《饲育》里故事发生的舞台和战争时期山村中的人际关系,才能够与《爱的亡灵》中的村落共同体相提并论——在《饲育》中,村长绝对权力统率下的村落共同体,一度因黑人士兵的出现而面临危机,但很快就堵住了漏洞,拟制共同体得以再次确立。

《爱的亡灵》是大岛渚在拍完《饲育》17年后又出人意料地回归共同体主题的作品。《饲育》里共同体的理想状态与在《爱的亡灵》中截然不同:影片里看不到父权式的当权者,也看不到各种内部斗争。无论核心还是边缘都是模糊而不确定的,只剩下没根没据的流言满天飞。在这个看不见、摸不着的空间里,自我解放的梦想遭到了彻底的反讽,陷入深深的挫折。20世纪70年代末期,大岛渚的世界观所能到达的状态就在这当中。大岛渚再次深入关涉共同体与流言的问题,我们必须等到21年后的《御法度》。

第十九章　关于事后性

最早着手"事后性"(Nachträglichkeit)这一研究的是弗洛伊德。

弗洛伊德在构建精神分析学的过程中发现，患者在讲述自己的梦境时，讲述的不是对原本的梦境感受本身，而是患者醒来后重新组织自己的梦境并赋予它故事性的秩序感。梦境本身乍一看是无秩序的，只是一些连续的、流动而无法捕捉的影像。患者试图解释它，并通过语言来对它进行说明。所谓能够被接收的信息，就是这样预先按照语言和符号的秩序组织好的东西，精神分析医生不过是对此做了进一步分析而已。"梦境"与"对梦境的解释"这二者之间，理所当然地横亘着时间上的偏离。但这种时间上的偏离同时也是质的偏离，解释有时会导致过度思考和牵强附会，在不经意间会筛去甚至会审查与否定梦境中本来包含的各种要素。但是，当梦境一旦被患者用语言表述出来后，就无法再还原成梦境本来留下的记忆碎片的样子。精神分析医生所知道的梦境，常常都是经过后来重新组织、修复与补充的。

弗洛伊德把这一工作看作实际临床工作中的有益契机。对于出

现在自己梦境中的这些杂乱无章的图像片段，患者通过讲述它们来消解其无序感。其结果就是，患者能从童年期经验中解脱出来，感受到痛苦有所减轻。弗洛伊德这位"永不停步的分析家"认为，在第三者面前讲述自己的梦境是通往治疗之路的第一步。

拉康把弗洛伊德所提出的事后性（学者中山元将其翻译成"后遗性"）这一理论从治疗的层面剥离出来，并将其发展成抽象的体系。拉康认为，用语言描述一连串杂乱无章的影像并形成有结构的秩序的过程，就是人类从想象界到达象征界的过程，也就是人类获得语言和"我"这个意识的过程。

哲学家德里达从这一概念出发，构建了关于起源的非实体性与异延（difference）的理论，尽管这一理论很是让人不舒服。根据德里达的理论，人类的生是通过重复与痕迹来不断维持的，但它并不具备与生俱来的充溢实体。所谓生，首先是一种痕迹，它只有通过与原本的生之间的区隔和异延才能被体认，所谓生的起源是庄严的说法，不过是神话式的一厢情愿罢了。在我们面前的只有异延，而它正是生的起源本身。人们后知后觉地试图回顾原初，但正因为这是不可能的，所以眼前的人生才开始。

我们对现代思潮的梳理到此为止。我想说的是，弗洛伊德提倡的"事后性"这个概念是多么重要，它超越了无意识的范畴，在哲学、美学和电影文本分析上都具有启示意义。为了理解这一点，我们不用拘泥于梦的记述，而是只需要考虑一下，在更日常的层面是如何身处这种事后性中的，也许就够了。比如，当我们经历或者目睹交通事故之后，向第三者说起它时，不知不觉间就会采用更容易

让人理解的叙述顺序，夹叙夹议地来讲述情况。讲述的次数越多，这种倾向就越明显，结果就离交通事故实情越来越远。犯罪嫌疑人在接受公安机关讯问、制作调查笔录时也是同样，把根本不存在的因果关系加到陈述中，跟着公安机关的故事套路走。在诸多重大历史悲剧中，这种情形更为大规模地存在：在惨案的血痕被洗刷一新的土地上，建起了雄伟的纪念碑，国家层级的话语统领一切。学者宇波彰在《作为力量的现代思想》（增补新版，论创社出版，2007）一书中提出，事后性一词应该翻译为"事后操作性"，试图在前述的事后性与"对他者的优待"这个逻辑之间搭建起桥梁。我想这是值得我们倾听的见解。

现在，如果我们把事后性这个理论当作分光器来观照大岛渚电影作品的话，能看清楚什么呢？更直率地讲，在大岛渚的作品中，当出现某个决定性的事件时，是在它正在进行的过程当中来谈论，还是在它结束后再来谈论，这二者之间在强度上有什么差异呢？

笼统地看大岛渚的作品，能发现根据人物的回忆来推动故事情节发展的作品数量比预想的要多。

首先，马上浮现在脑海中的当然是《日本的夜与雾》。这部叙事错综复杂的电影，描写了一场1960年岁暮举行的结婚典礼。出席的宾客以闪回的方式分别回忆了1952年、1953年、1960年6月等几个大时代发生的政治性事件与自己的关系，以此来进行意识形态的解释/斗争。这些解释之间不断对立与竞合，当"现在"以宿命论式分裂的形象浮现出来时，影片落下了帷幕。前卫党的背叛、友人的

失踪、自杀、过往的秘而不宣……当一切事件尘埃落定时，人物处于绝对化的事后性的强迫之下。

其次，是《白昼的恶魔》。它继承了《日本的夜与雾》的结构：在曾经被强奸的两个女人的回忆中，凶犯的故事逐渐被勾勒出来。但她们也不过是在无意识的状态下被事后操作性给魇住了。就在这两个女人针锋相对地陈述自己的想法时，从未现身的、厚颜无耻的主人公被抓获了。

再次，到了《绞死刑》和《归来的醉汉》这两部作品时，大岛渚斗胆对事后性反其道而行之，解构了叙事结构。在这两部影片的片头，执行死刑、韩国人偷渡、伪装特务等事件都演成了简洁的喜剧，但它们最终宣告了无可挽回的失败。在影片的结尾，所有出场人物都被裹挟进毫无章法的善后中。话虽如此，《绞死刑》和《归来的醉汉》中的主人公们，与《日本的夜与雾》和《白昼的恶魔》不同，他们对苟活在事后性的状况中这一点是有自觉体认的，甚至不如说他们是以这种自觉体认作为根据，自发地进行了荒诞不经的行为。他们身上体现的正是可以追溯到"延迟"这一起源的、德里达式的不可能性。

最后，是1970年前后完成的《少年》和《仪式》。在这两部电影中，前述激进的叙事实验稍有消停，基本是以主人公的回忆形式来架构叙事的。这种叙事主要是再现了在记忆中重新组织架构的大场面——在《少年》中，呈现的是关于日本战后史的微观事后性；在《仪式》中，呈现的则是宏观事后性。在接下来的《夏之妹》中，回忆的画面虽然没有什么特权化，但故事情节自身被放在冲绳占领体制终结和"回归"本土等宏大事件之后，让人感到事后性虽然看不

见摸不着却又无处不在,这种状况是奇妙的时间罅隙,在场的人都被停滞感桎梏着。事后性让人变得无为。事后性这个主题任谁都不敢造次说出口,但它又支配着所有人。到了《御法度》时,事后性再次得以表现。

我们大致梳理了大岛渚作品的概貌。读者可能会注意到,我对两部电影只字未提,那就是《新宿小偷日记》和《东京战争战后秘史》。这两部作品以20世纪60年代后半期的东京为舞台相继完成,从事后性的视点来看的话,会发现它们具有正好相反的结构,它们的样态比我们此前提到的所有作品都更加激进而荒诞不经。

先来看《新宿小偷日记》,影片中的那些片段里并不蕴含着什么关于事后性的契机。影片几乎是以现在进行时的形式拍摄了1968年骚乱①中如火如荼的新宿。冈之上鸟男(横尾忠则饰)因为在纪伊国屋书店偷书败露,与铃木梅子(横山理惠饰)相识。《由比正雪》②正在状况剧场公演,这对年轻男女经过其间并插科打诨,终于暗通款曲。大岛渚团队边拍边写脚本,拍到一半时终于铤而走险没有脚本

① 1968年骚乱:史称"新宿骚乱",即1968年10月21日发生在东京新宿的新左翼暴动事件。10月21日晚约9点,"中核派"等新左翼团体约2000名学生在东京都明治公园一带集会后,全副武装集结于新宿站,与武装警察部队爆发冲突。激进的学生在车站内纵火、破坏电车信号设施等。集结的队伍最终达到约2万人,导致交通瘫痪,约150万人出行受阻。翌日,日本政府逮捕743人。——译注
② 《由比正雪》:1968年由以著名先锋派话剧家唐十郎为灵魂人物的先锋剧团状况剧场搬上舞台的剧目,反映历史人物由比正雪的故事。由比正雪(1605—1651)又名由井正雪,江户时代前期日本兵法家。作为首谋者,于1651年策划推翻德川幕府统治,因计划泄露而被迫自杀,史称"庆安之变"(又名"由比正雪之乱")。——译注

就直接上街去拍。他们听说 6 月 28 日在花园神社中要举办"疯癫大集会"[①]，那天晚上就在新宿站东口等着，成功地用摄影机拍下了人们向治安岗亭扔石头的情形。随后他们继续在路上拍摄。结果，成片看起来虚构与纪实的界限模糊，真实存在的男女以真名出演故事中的人物；对大量著作的引用与粗暴的字幕插入画面不断重复。这些手法即使放在整个大岛渚作品体系中来看，也是最为特立独行而不连贯。话虽如此，这部荒诞不经的影片的完成速度也非同凡响，1969 年 2 月就在 ATG 公映了。

《新宿小偷日记》的开篇，首先以连续出现的多条字幕来提醒观众：

格林尼治标准时间	3 点 0 分
纽约时间	22 点 0 分
巴黎时间	4 点 0 分
莫斯科时间	6 点 0 分
布拉柴维尔时间	4 点 0 分
北京时间	11 点 0 分
西贡时间	11 点 0 分
东京时间	12 点 0 分

伴随这些连续的字幕，能听到画外音是微弱的声音——有异口同声的合唱，有群众的呼喊，有拨弄吉他琴弦的声音。终于，画面

[①] 即疯癫族的聚会。——译注

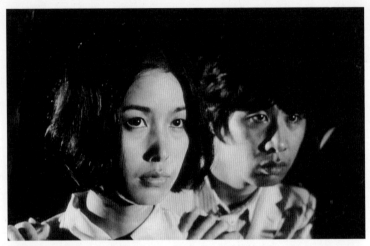

《新宿小偷日记》剧照

上出现了钟表,看不清脸的人物打碎了钟表,野蛮地拔掉了长针和短针。下一个画面是用长镜头移动拍摄新宿站东口的情景。手持摄影摇晃得很剧烈,画面上是先锋派演员拼命奔跑。他在站东口的广场上表演着即兴剧来推介剧团……

直截了当地说,《新宿小偷日记》的这个片头表达了"全世界同时性"这个理念。无论是纽约、北京、西贡还是东京,它们都不是按照别的什么时间秩序来运转的。虽然它们各自是从第一世界到第三世界的不同国家的首都,存在个体差异,但都具有对等的时间,都陷于对等的喧嚣与混乱中。就像是被这个理念穷追猛打似的,钟表被破坏了。这个画面象征着"时间"这一理念本身被废弃,它启示着这之后发生的所有事,已经不受世界各处时差的限制,而是在说不清道不明的都市、说不清道不明的时间里发生的事情。所谓时间的废弃,无非

就是空间的乌托邦化。电影一开篇就向观众宣告，大家接下来看到的新宿故事，是把超现实的魔幻空间当作舞台，消弭了现实与虚构、日常与表演的界限之后发生的。这就全盘否定了大岛渚长期以来一直坚持的、由回忆构成的叙事方法，而且其中丝毫没有留下给事后性发挥功效的地方。

《新宿小偷日记》片头所宣扬的这种无时间性，到了影片后半程，在另一个层面得以更进一步重复，赋予作品结构以双重性：女主人公梅子于某个深夜潜入没人的纪伊国屋书店，不断从书架上把书抽出来放在地板上。于是，从那些被堆积到一起的书中间，逐渐传出作者们的声音。最开始是《小偷日记》的作者让·热内[①]，然后是西蒙娜·薇依[②]、萩原朔太郎[③]、小卡修·斯马塞勒斯·克莱[④]、田村隆一[⑤]、鲁迅、弗朗茨·法农[⑥]……书被取出堆放越多，声音就越嘈杂。最终，虽然书店空无一人，但就像有很多人一样喧嚣。

书籍的作者化为幽灵会聚一堂，声音盖着声音反而听不清楚谁

[①] 让·热内（Jean Genet，1910—1986）：法国诗人、小说家、荒诞派剧作家。——译注

[②] 西蒙娜·薇依（Simone Weil，1909—1943）：法国哲学家、宗教思想家。——译注

[③] 萩原朔太郎（1886—1942）：日本象征主义、神秘主义诗人，因开创近代日本诗的新领域被称为"日本近代诗之父"。作品多以寂寥感、孤独感、空虚感为主题，代表作有《吠月》《青猫》等。——译注

[④] 小卡修·斯马塞勒斯·克莱（Cassius Marcellus Clay）：即拳王阿里，克莱是他的本名。——译注

[⑤] 田村隆一（1923—1998）：日本荒原派诗人，代表作有《四千个日日夜夜》《绿的思想》《没有语言的世界》等。——译注

[⑥] 弗朗茨·法农（Frantz Fanon，1925—1961）：法国思想家、散文家、心理分析学家、革命家，近代重要黑人文化批评家。——译注

是谁了。这真是绝妙的博尔赫斯①式空间。在法国符号学家们尚未充分在文学理论层面上提出和发展"互文本性"②这一方法论时,大岛渚早已前卫地在声音上实现了互文本性的尝试。我想这种先锋性应该是让人吃惊的。

在片头处就被宣告无时间的新宿街区,到了这场戏里,作为不知具体地点的书籍空间,其无时间性获得更进一步的强调。《新宿小偷日记》是一部关于1968年的同步记录的纪录片,因此我们能明白,它是一部即兴电影,它能在影像与声音,还有文字语言之间来去自如。毋庸讳言,这部影片中被彻底否定的正是事后性。

我们再来看《东京战争战后秘史》。

我们解读这部作品的第一个切入点是片名。这部作品本来拟定的片名是《一个用电影写完遗书后死去的男人的故事》,但当改成现在的片名时,就被赋予了反讽的结构。片名中有两个汉字的"战"字。第一个"战"是中国简化字。自1968年以来,新左翼集团出于对毛泽东思想的亲近感与使用的便利性,常常使用这个汉字。片名中用这个"战",表明了这部电影对新左翼集团的同理心。与此相对,第二个"战"字用的是"戰",这个写法是日本战败后联合国部队占领体制下推进的战后日本汉字改革中确定的,它本来在日本汉

① 博尔赫斯:即豪尔赫·路易斯·博尔赫斯(Jorge Francisco Isidoro Luis Borges, 1899—1986),阿根廷籍诗人、作家、翻译家。著有反映梦想、迷宫、无限与循环等有关神灵、宗教、作家题材的幻想类短篇作品,在20世纪60年代全世界范围内掀起的拉美文学热潮中确立其地位。其作品对20世纪后半叶的后现代文学影响深远,代表作有《虚构集》《阿莱夫》《沙之书》等。——译注
② 互文本性(intertextuality):后结构主义学者朱莉亚·克里斯蒂娃提出的概念。——译注

字里写成"戰"。"戰"与"战"之间，表现了战后民主主义与否定战后民主主义这种政治意识形态之间的区别。片名中的所谓"东京战争"，是指1969年日益分崩离析的新左翼集团中产生的"共产主义者同盟赤军派"①，在9月发起武装斗争之际喊出的口号，它是与"大阪战争"相对提出的。大岛渚的片名用了"东京战争"和"战后秘史"，光从字面上来看这些词汇的用意，应该是指这场武装斗争结束后就被秘而不宣了。

但是，这里出现了特别的反讽。实际上在1969年的某个时点，新左翼集团的街头斗争遭遇了决定性的挫折，导致所谓的东京战争在现实中是死水微澜。没有发生战争也就没有战后，所以这个片名是挂羊头卖狗肉。甚至可以说，这个片名意味着所谓东京战争是以不可能存在的虚构为前提而成立的虚空的游戏。敏感的读者通过这个片名也许已经注意到，这部作品是以事后性为主题的。是的，没有源头。只有围绕源头的痕迹、差距和异延残存。

其实，这种没有源头的倾向，自《归来的醉汉》以来就逐渐变得明显。但到了《东京战争战后秘史》时，片中事件的起因更加暧昧不清，可以说它与《新宿小偷日记》那种起因清楚的情况是正相反的。这部影片的叙事比大岛渚的既往作品更为错综复杂，整个结构就像吃自己尾巴的怪蛇乌洛波洛斯②一样，重复与反转接二连三。

① 共产主义者同盟赤军派：简称"赤军派"。1969年结成的日本新左翼党派，是第二次共产主义者同盟的最左翼分支，主张武装斗争，是后来的联合赤军和日本赤军的先驱。——译注

② 乌洛波洛斯（Ouroboros）：神话中自咬尾巴的蛇，又称"衔尾蛇"，靠吞食自身而存活下去。这一形象在多种文明的远古神话中均有发现，象征生命轮回往复。——译注

因此，我们的第二个切入点是故事结构。为便于理解和说明，下面我们用字母表的形式来划分段落进行分析。

　　A　广角镜头拍摄的空镜，镜头晃动。拍的是没什么人气的政府机关街区的大路上。手持16毫米宝莱克斯摄影机的人大概是个外行，因为画面时而摇晃，时而虚焦，也没什么固定的构图。画面上出现了要抢回摄影机的青年（名叫元木）很生气的样子。手持摄影机的人反抗着，画面激烈摇晃，无法辨别画面上拍的是什么。

　　B　元木追寻着手持摄影机的人。画面拍下了那个人从大楼的屋顶上跳下来的远景。摔到水泥地面上的他，手中握着8毫米摄影机。赶到的元木立刻夺走摄影机跑掉了。最终摄影机被警察抢到了，元木到处追赶警车……

　　C　镜头一转，元木来到高中电影兴趣小组的根据地。伙伴们正在讨论。元木不断说着"那家伙"，但伙伴们没拿他当回事儿。

　　D　据兴趣小组成员之一的泰子说，为了拍摄4月28日的游行，兴趣小组全体成员都去了千驮谷公园；游行的人流骚动着，不知何时泰子、元木、远藤这三个人就和大部队走散了；远藤接着拍摄，但摄影机被便衣警察抢走了。元木试图抢回摄影机，到处追赶警车，但徒劳无功。元木不相信泰子说的这些话，责骂她对自己的恋人自杀一事无动于衷，盛怒之下试图强奸她。

　　E　泰子和兴趣小组的成员首先顺着元木的意思，大家一起观看"那家伙"留下的影像。但镜头里只有些司空见惯的住宅区和商业街、车道、护轨、邮筒之类，谁也无法理解拍摄意图。

F　在E的影像延续过程中，元木怒火冲天地出场，他求"那家伙"别浪费胶片去拍些无意义的空镜头，早点把摄影机还回来。这个部分是片头A段落的重复。

G　兴趣小组的成员与元木一起看完了4月28日其他成员拍摄的影像。他们讨论了怎样抢回那台被抢走的摄影机和里面的胶片，但没讨论出什么结果。元木走上街头，似乎看到了"那家伙"的身影，他拼命追赶，结果也没追到。就像"那家伙"在胶片中临终时一般，他焦躁地走着，不知不觉间来到一条商业街上，而这条街正是用胶片写下遗书的"那家伙"曾经走过的。

H　元木认识到自己想错了，开始否认"那家伙"的存在。但这回轮到"那家伙"附身泰子。当"那家伙"临终的影像出现时，她突然赤裸，让那些空镜头投影在自己身上。元木烦躁不安地中止了放映，胶片被扔掉了。

I　兴趣小组的成员忙着准备抢回胶片。元木再次进行自我批评。实际上他去年就放弃了街头斗争，转向电影制作。虽然他一直怀有偏见，认为迄今为止的电影不过是在粉饰历史；但当他看了独立制片公司拍的纪录电影后，清醒地认识到电影可以是一种把创作主体当作直面现实的媒体。元木否定了自己在H段落中的态度，他仍然主张电影中的空镜头是"那家伙"拍摄的影像。

J　画面上放的是"那家伙"的临终影像，也就是胶片遗书。元木焦躁地抱住泰子，就像是要再现"那家伙"对泰子所做的一切似的。在这场戏中，与H段落相反，没有出现"那家伙"的影像，影像里只有两个人的身体像是飘浮在空中一般。

K　元木与泰子决心超越"那家伙"。元木研究了摄影机拍下的所有场地，打算旧地重拍一次。元木有一瞬间仿佛看到"那家伙"在镜头前横穿而过，于是拼命去追，谁知道最终来到的却是他自己暌违已久的父母家。

L　兴趣小组的成员对二人随心所欲的行动深感不满。

M　元木回到久违的父母家。从二楼自己的房间窗户望出去，看到的正是"那家伙"临终影像中最开始部分的景象。

N　元木最终在K段落的基础上开始拍摄。他认为只要自己拍的空镜头和"那家伙"拍得一样，自己就能成为"那家伙"，而"那家伙"就会消失。对于这一点，泰子反对说，这不过是"那家伙"转而附身到元木身上而已。只要元木一转动摄影机，泰子就出现在镜头前，妨碍元木拍下和临终影像同样的空镜头。她确信，这才是拯救元木的唯一方法。

O　泰子和元木在拍摄时被三个人绑架到车上。泰子被轮奸了。在这个过程中，她在车中以颠倒的视角看到了街角的风景。这些景象就像是"那家伙"拍摄的日常空镜头颠倒过来的样子。

P　这件事发生之后，泰子确信自己战胜了"那家伙"和元木。结果，她给出的结论是"那家伙"根本不存在。对于这一点，元木大喊说，在那些空镜头里，"那家伙"既无处不在又无迹可寻。

Q　泰子爬到大楼顶上，迎风散发，幻视着自己飞身跳楼的画面。

R　元木用夺回的摄影机随心所欲地拍摄。伙伴们责难他，嚷嚷着让他还回摄影机。这个场景仿佛是A段落的第二次变奏。元木抱着摄影机跑掉了，在大楼的紧急通道上遇到了泰子。他最终跳楼

自杀。但是，不知道是谁抢走了他手持的摄影机，跑掉了……

以上，我们暂且简单概括了这部作品极其复杂的结构。但对于在影院现场观看的观众到底理解到什么程度，我心里没有数。无论如何，我先把这部作品中造成问题的内容写下来：第一个问题是叙事的循环结构。第二个问题是关于所拍胶片的抢夺、丢失与抢回来。第三个问题是元木深信的、作为摄影主体的"那家伙"，这是第二个问题导致的。第四个问题是泰子，她一开始否定"那家伙"的存在，但渐渐相信他是真实存在的，并且她饱受凌辱。第五个问题是那些庸常的空镜头，它们被认为是"那家伙"所拍摄的。

同一个场景不断循环往复，在这个过程中，影像的含义不断变化。这种结构早在《绞死刑》和《归来的醉汉》中大岛渚已经戏谑地尝试过了。在《东京战争战后秘史》中，这种重复体现在段落A、F、R三处，而且，"这些影像到底是谁拍的"成了一个问题。直截了当地说，这些影像是混沌不清的。在这些影像里，摄影机剧烈摇晃，无论是焦点还是构图都不确定，所以到底拍的是什么也是不确定的。打个比方来说，就像是萨特小说《恶心》中的主角罗冈丹，一看到七叶树树桩就突然被恶心感击中，这些影像素材只是单纯存在着，现如今还没办法用语言来进行分段。

元木责难拍下A段落中的这些混乱影像的主体，试图夺回摄影机。但是在G段落中，大家认为F段落是一个叫作高木的成员拍摄的内容。最后的R段落中，元木手持摄影机不想撒手，他竭力模仿着B段落中的"那家伙"，跳楼自杀。这就引出了分身、对决、模

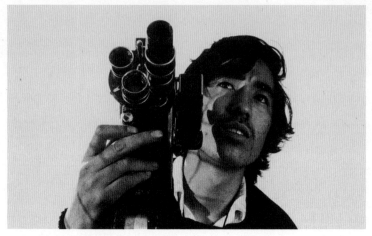

《东京战争战后秘史》剧照

仿,还有重复性的破灭等一系列主题。

 大岛渚很久以前就从影像政治这个视角严肃讨论过没有洗印出的胶片被权力抢走有多危险且意味着什么——1968 年 10 月 21 日晚间,国学院大学研究会的成员在"新宿事件"中拍摄的胶片,被日本警视厅与东京地方检察院作为骚乱罪的物证没收。大岛渚当时满怀愤怒,立即捉笔代刀,严词声讨权力掠夺底片和毛片是严重的问题。"未洗印的胶片问题更可怕,那是因为未洗印胶片里到底拍了什么并不清楚。……倘若警方没收未洗印胶片并随心所欲地洗印的话,就能把不利于自己的部分毁灭掉,说极端点还能替换成别的胶片,捏造成对自己有利的证据。"[①] 毋庸讳言,大岛渚如此警告的背

[①] 大岛渚:《对"个体性"创造行为的侵害》,《解体与喷薄》,芳贺书店,1970 年(《大岛渚著作集》第二卷,第 73 页)。

后，是他那种"败者无影像"的独特影像政治观在起作用。

影片中，胶片被当权者掠走，就产生了在想象得到的范围内最荒诞不经的妄想，那些问题影像明白无误是无法预期的东西。元木作为影像的拍摄者，无意识地臆造了"那家伙"的人格，对"那家伙"的真实存在顽固地深信不疑。但实际上，"那家伙"只是元木在摄影机被抢走后的应激反应，不知不觉间他在内心中虚构了这样一个人物。"那家伙"其实是他的无意识以他者的形象出现在他自己的眼前，彻头彻尾是虚空的，就像东京战争是虚空的一样。而且，不断投影在墙壁上的那些分辨不出地点的空镜头，是东京这座都市所体现出的无意识本身。但是，要是《东京战争战后秘史》的结构只停留在这个层面的话，那它就落入希区柯克式悬疑剧的窠臼了。大岛渚的特立独行之处在于，他在这里新导入了"模仿"这个主题。大岛渚不遗余力地描写了一个不可思议的现象，即"事后性这个理论如何促使人成了拟态"。

泰子一开始对元木的妄想嗤之以鼻。但是到了 H 段落，当元木一度放弃自己的想法时，她突然反转，开始效仿元木，那举止就好像"那家伙"真的存在一样。结果，元木被再次拽回，让自己、"那家伙"和泰子构成了三角关系。元木为了打败"那家伙"，决定积极地模仿"那家伙"。最后，他认识到"那家伙"是无处不在的，于是模仿"那家伙"的行径自杀了。或者换种说法，他通过完美演绎自己创造出来的故事主角，以死证明了自己就是"那家伙"。另一方面，泰子通过遭遇性侵，以颠倒的视角悉数窥见了"那家伙"拍下的空镜头，从而从"那家伙"的桎梏中解放出来。她最终得到了"那

家伙"不曾存在的结论,活了下来。

那么,据称是"那家伙"拍摄的、没什么特别之处的住宅区和商业街的空镜头,到底意味着什么呢?在 E 段落和 J 段落中出现的那些影像,没有固定的视点和焦点,这与 A 段落中那些混乱影像是截然不同的。这是东京战争迎来结束、东京再度回到(中产阶级式)和平与有序之后的景象。说得更简单点,事后性正是这种具象化的影像。说实话,我们在《绞死刑》中已经亲眼看见过这种事后性的影像,让我们来回想一下这个画面:小松方正饰演的检察官同意 R 氏离开,R 氏打开窗户的那一瞬间,被强烈的光照逼退回来。从逻辑上来讲,那强烈的光后面,正是"那家伙"大限临头时拍摄的那些住宅区和商业街空镜头。而且,泰子为了不让这些看起来风平浪静的空镜头对自己产生什么意义,试图再次让影像的含义变得混乱起来,所以自己干脆挡在镜头前面,在拍摄现场也试图阻碍元木。

《东京战争战后秘史》中的事后性,就这样在不具名的风景与庸常的基础之上显现出来。也许可以换句话说,这就是事后性的庸常,或者说权力的无处不在。拍完这部晦涩难懂的电影之后,大岛渚有意识地对东京和现实题材敬而远之,开始沉默思考影像政治的问题。他开始选择一些国际化的题材。他再一次回归事后性这个概念,是在 1991 年拍摄的电视纪录片《京都,我的母亲之地》[①],以及那之后又过了八年的《御法度》。这两部作品的故事都发生在大岛渚度过幼年时光的京都这片土地上。这在他从业 30 余年的电影生涯中也是史

[①] 该片原名为 *Kyoto, My Mother's Place*,为方便叙述,全书统一用《京都,我的母亲之地》。——译注

无前例的。我们接下来谈一谈这两部作品。

《京都，我的母亲之地》是 BBC 苏格兰分台与大岛渚工作室联合拍摄的 50 分钟电视作品。令人遗憾的是这部作品未在日本播映，因此相关评论实为罕见。但它是大岛渚借母亲为由头第一次表达自传式的感想，单从这一点来讲，这是一部极其重要的作品。

《京都，我的母亲之地》从 20 世纪 20 年代拍摄于京都岚山的一张照片开始讲起。照片上是女学生时代的大岛渚母亲和她的同学们。她在儿子执导这部作品的三年前离世。下一个画面是这张照片中的两位女性，她们现在已经 84 岁高龄，身着品位优雅的和服，回忆着大岛渚母亲的往事。就在大岛渚对二人的采访中，京都的民居和街道、人际关系、演艺与祭祀被一一唤醒，裹挟着大岛渚的个人成长史。《京都，我的母亲之地》就这样由层层相叠的追忆、痕迹与多重叙述构成。

民居的面宽较窄，而纵深很深，一到冬天就幽暗而阴冷。由于防火能力很弱，引起火灾的人会受到严惩。出于对生病与灾害的恐惧，人们依赖祭祀与信仰，家庭内部秩序井然。"不违背有权者，刻意经营着邻里关系，不起摩擦，不引发火灾，注重打扮，万事忍耐……如此这般，就形成了美丽的京都。"话虽如此，大岛渚已经无法忍受这样的京都。他的旁白在继续着："为什么必须忍耐呢？京都烧掉不存挺好的。"

六岁时，由于身为水产技师的父亲突然病死，大岛渚被母亲带离阳光充足的濑户内海小镇，来到京都。他在旁白里说，自己对京

都民宅的幽暗和鱼的臭味印象深刻。这是他自幼产生的对京都的嫌恶。大岛渚一直认为母亲是完美的"京都女"。但通过与两位老妪的对话,他才获知母亲实际上并非地道的京都女,而是从某个时候起开始拼命刻意变成京都女的。当得知母亲活得并不自由时,大岛渚被深深的悲哀击倒。在讲述母亲故事的间隙,大岛渚重访自己曾经念书的学校,而它们不过是一个又一个被遗弃的废墟——镜头里出现打仗时大岛渚就读的郊区小学;有一座为防火储水而动员中学生们参与修建、在战败后又被废弃的游泳池的中学;学生话剧的圣地,自己也为之献出青春热情的京都大学西部讲堂,但那讲堂从未被修缮过,现在就像是脏污的废墟一般矗立着。大岛渚通过重寻这些个人史,巧妙地介绍了京都的地理和历史。

《京都,我的母亲之地》饱含关于京都的大量信息,但它绝不是单纯的科教纪录片。大岛渚在这部影片中不但抒发了自己对母亲的深深思慕之情,而且表达了对京都这座城市既非憎恶又非诅咒的复杂情感。但是,当片尾镜头掠过松尾大社的祭祀活动[①]上围观御舆横越桂川[②]的人群时,他这种否定的态度迎来了舒缓的和解与妥协。无论是京都还是母亲,都已是往昔,都不过是追忆的对象。当这部片子落下帷幕时,大岛渚确认了现在的自己已对事后性有深入了解。

再来说说《御法度》。这部影片以幕末京都的结社——新选组

[①] 松尾大社:位于日本京都府岚山的著名神社,日本国家重要文化财产,始建于公元701年。每年4月下旬至5月中旬举行名为"松尾祭"的祭祀活动,祈祷行船安全等。——译注

[②] 桂川:河名,位于京都。御舆,即神灵乘坐的神辇。——译注

为题材。虽然新选组是令人闻风丧胆的恐怖组织，但从"二战"前起，新选组的成员就逐渐成了传说，新选组作为大众小说的题材而博得了举国人气。①在电影领域，自1930年伊藤大辅导演的《兴亡新选组》以来，出现了几十部这一题材的电影，甚至可以说形成了一个电影类型。说起新选组电影的创作套路，那就是在深谋远虑的近藤勇身边，聚集了土方岁三与冲田总司等个性鲜明的队员，他们团结一致打倒了残暴专横的芹泽鸭，在京都街头不断惩恶扬善。具备儒教式仁德的领导者身边聚集着年轻马仔，这种结构倒也绝不是新选组特有，在清水次郎长系列②和中上健次晚年的长篇小说中也可寻得。其起源可以上溯到《水浒传》，是东亚结社故事普遍具有的特征。新选组电影的精彩之处在于，以日本转型期的幕末为时代背景，以著名的池田屋事件为顶点，以给新选组光明前程为结局。

《御法度》与这些新选组电影的不同之处在于，它斗胆将时代设定为1865年。此时新选组已经完成了暗杀芹泽鸭这一大政变，威震京都。有志于入队的青年蜂拥而至，老队员则忙于审核他们的能力。但是，将新选组第一代组员联结在一起的，是数年前密谋暗杀芹泽鸭这个强烈的同犯意识，他们绝对不会将其告诉新来的队员，只能装作没发生过什么残酷的权力斗争。也就是说，从前的新选组电影中描绘的那些历史事件之后，到底发生了什么无人知晓的后话，才是这部电影的故事内容。与第一代组员紧密抱团相比，通过公开招募而来的第二代组员说白了都是乌合之众。为了管理他们，严密的

① 指以司马辽太郎小说《新选组血风录》等为代表的新选组题材小说。——译注
② 清水次郎长系列：日本东映公司在20世纪50年代制作的系列古装片。——译注

规章制度不可或缺。"御法度"就是这个规章制度。用我们在本书中一直使用的话语体系来讲,所谓御法度正是事后性的符号。

在《御法度》里,第二代组员中不知为何混进了一个迷人心窍的美少年,由此同性情结在组织内部逐渐蔓延开来。旧的代际试图整顿这种异常状态。在众人惊慌失措时,只有冲田总司保持着冷静,还不小心说漏了嘴,说这种状态在此前的池田屋事件时也曾发生过。影片中指涉过去的"杀人的原初状态"(弗洛伊德语),在大岛渚的作品中只有这一次。旧代际担心的是,这一状态会演变成一种契机,使得他们一直秘而不宣的那些杀人与肃清队伍的往昔被翻出来,从而动摇结社的自我同一性。

《御法度》把时间点设在池田屋事件之后,这中间有什么政治性的隐喻?关于这个问题多有解读。有人认为它暗指的是1972年浅间山庄事件之后,也有人解释说它指涉的是内讧①之后,甚至可以追溯到日本战败之后。我们对这些解释不予置评。我想最重要的是,大岛渚借助这部影片试图再次探讨事后性这个概念。为避免误解,我们先说清楚一点:不是说事后性这种状况出现之后美少年才加入新选组,而是以接收美少年加入新选组为契机,事后性这种状况才被人为地制造出来。这部影片提出一个新的原则——"是否优待未知的他者"这个当下问题势必招致事后性这一概念。

在某个决定性的事件发生的过程中,谁都不会觉得相互之间

① 内讧:日本新左翼各党派之间发生的暴力对抗。20世纪60年代初期,主要形态是各大学内为争夺全日本学生自治会总联合(全学联)主导权的冲突。70年代,因工人的加入,内讧日益激化且有步骤、有计划,在上班、上学途中被刀斧砍死的达100人以上。一般认为内讧的思想背景是不承认其他党派的斯大林主义"唯一前卫党"。——译注

的信赖感需要靠制度来巩固。只有那些打算在事件发生之后继续苟活下去的人看来，制度与禁忌才是必要的。正如同《东京战争战后秘史》中主人公寻找的"那家伙"是虚空的，御法度也同样是虚空的。但是以他者的介入为契机，那些事后活下来的人，在察觉了这种虚空的同时，到底该如何继续苟活下去呢？这是自《日本的夜与雾》以来一直执着于事后性这个概念的大岛渚提出的最为新锐的问题。

《京都，我的母亲之地》与《御法度》这两部晚期作品，大岛渚均以政治相关的事后性为主题，但这两部作品所指出的方向是截然不同的。《京都，我的母亲之地》的开篇所描写的那些建筑，都是金玉其外败絮其中。大岛渚在对它们一一巡礼的过程中，从自己一直深陷其中的、复杂的憎恶与悲伤情感中苏醒过来。他一度试图与这些情感和解，但最终徒然失败。这些情感的碎片，在观众眼中昭然若揭，令人印象深刻。但是，整部作品却蕴含着一种被封印在事后性这个框框中的力量。

《御法度》更为明确地展现了矛盾。不好的预感变成了现实。被隐瞒的悲剧因某种偶然因素而解封，化身嗜血的美少年形象，诡异而充满威胁地归来了。为了维护共同体，必须要除掉这个威胁。所谓事后性，是充满不安的例外状态，说白了它是跨界的。在这里真正必要的不是基于维持秩序的、形式主义的御法度，而是超越御法度的、不畏悲剧的新伦理，也就是"后御法度"。片尾，北野武饰演的土方岁三一刀砍断了巨大的樱花树，影片就在这个充满暗示的谜样画面中唐突地结束。

第二十章　日本电影中的大岛渚

终于进入本书的终盘。至此为止,我们从头至尾考察了大岛渚的作品,试图看清贯穿其中的东西。但接下来,我们要反其道而行之,将目光往后移,用电影语言来讲就是以全景镜头的方式,把大岛渚放在第二次世界大战后的日本电影以及世界电影中,来思考他处于什么样的地位。

大岛渚电影中有被称为"统一风格"的这种东西吗?

电影史上著名的巨匠们大多形成了自己的风格,所以哪怕仅仅窥得影片的一鳞半爪,也能猜出是出自哪位导演之手。比如爱森斯坦是通过细小的镜头组接与重复来形成叙事诗式的精神探索;小津安二郎是彻底背离古典好莱坞的视听语言,形成了低机位和正面凝视的画风;与大岛渚私交颇深的安哲罗普洛斯,则是在调度复杂的长镜头中诗意地展现多个时空。那么,大岛渚身上存在一种与这些导演相匹敌的、能够简单读取的风格吗?对这个问题的回答简直令人词穷。

毕生风格变化多端，而且每一种风格都接近极致，竭尽全力去追求每一种风格饱满得即将崩溃的临界点，却丝毫不拘泥其中，在下一部作品中立即投身于开创另一种导演风格与剪辑秩序。他就是这样的导演。某些批评家一直回避大岛渚，其原因是他们被主题论和寓言交织成的简单坐标轴所桎梏，脑中根本无法浮现大岛渚的整体面貌。

那么，是不是根本没有贯穿大岛渚故事片与纪录片的要素呢？答案是否定的。

首先，我们只要想想，他的那些影片中户浦六宏、小松方正、小泽昭一或是大岛渚本人的旁白声是那么铿锵有力，偶尔甚至是作为一个挑拨的叙述者存在，就明白了。在《被遗忘的皇军》《忍者武艺帐》还有《绞死刑》中，决定整部影片基调的是粗糙而充满自信的声音。要综合理解大岛渚作品，只有一种方法，就是把《少年》中年幼的主人公那磕磕巴巴的独白和上述这些铿锵有力的声音相提并论地对立起来看。声音与声音相重合的地方就产生歌声。大岛渚的演员们只要一有机会就高歌放吟，这正是大岛渚风格的本质。

其次，我们来看看他的场面调度。回想一下，《日本的夜与雾》中悄悄进入某个房间的摄影机，不留死角地拍遍了房间里从中心到周缘的各个角落，似乎是要通过场面调度的力量，促使人们正在房间里搞的伪善宴会（宴会＝党）解体。令人吃惊的是，在这部影片里，大岛渚比安哲罗普洛斯更早地只用一个镜头就展现了多个层次时空间的冲突。但是，大岛渚从不执念于自己采用的这种场面调度风格。在他六年后完成的《白昼的恶魔》中，他用了约是一般剧情

片镜头数四倍的 2000 个镜头,来表现关于视野的拓展、视点的转换与凝视的闭塞。从《日本春歌考》到《归来的醉汉》,他不断摆脱完整的故事框架,在《新宿小偷日记》中达到了荒诞不经的巅峰。但在 1978 年拍摄的《爱的亡灵》中,这种实验性又痕迹全无,他只是用扎实完整的叙事来讲述奇幻剧情。到了《御法度》中,他又像是故意显摆似的,在片头和字幕上都用了复古手法,给单刀直入的故事开篇平添了反讽意味。

最后,大岛渚作品中没有那些让影迷着迷的、对经典电影的致敬、解构或是影射。大岛渚常常宣称自己对指涉电影史毫无兴趣,一直是站在当下的立场拍电影。有不少人是因为看了某部经典作品深受触动才走上电影导演之路的,大岛渚则完全不是这种路数——如果把《爱的亡灵》中约略影射战前阪东妻三郎的电影《无法松的一生》这件事当作罕见例外的话。某一时期,大岛渚只要一有机会就写文章关注戈达尔,就像是和戈达尔针尖对麦芒似的,不断开展先锋的影像实验。不得不说,在制作态度上与戈达尔那种资深影迷式的导演背道而驰的,恐怕舍大岛渚别无他人。也许大家还记得,在 20 世纪 80 年代呼风唤雨的电影研究期刊《卢米埃尔》[1]一直无视同处一个时代的大岛渚,而论及原因,正是在此。

如若从年代的轨迹来爬梳的话,一目了然的是,在作为导演的大岛渚眼里,最重要的并不是电影风格,而是按照主题的要求来做

[1]《卢米埃尔》:季刊,由著名电影学者、东京大学前校长莲实重彦先生创办的电影研究杂志。——译注

出改变。一方面，他的风格总是从一个极端转到另一个极端；但另一方面，与此形成鲜明对比的是，他的主题总是极其舒缓地、不断地发展着。不过，就像我们在此前的章节中已经厘清的那样，他的主题中也横亘着一些不可否认的断层。

在委身松竹公司的早期阶段，大岛渚最为介怀的就是理想主义化的过去与现实之间存在的龃龉。有些人为了苟活于压抑的现实中而不择手段，有些人没办法如此坚韧终致自我毁灭，这两类人之间不断进行着可悲的抗争。《日本的夜与雾》描写的正是这种抗争。但是，正因为这部恢宏展现了过去与现在的冲突的电影，大岛渚才被松竹扫地出门。

作为故事片导演度过了暂时的沉默期后，大岛渚直面"面对他者"这个宏大主题。不，与其说这是面对，不如说不管愿意不愿意，他都被卷入其中。他者首先在《饲育》中以极其概念化的形式出现，自《李润福日记》以来以朝鲜人这种具象化的形式出现。他在《被遗忘的皇军》中直面被褫夺了日本国籍、流落街头的朝裔伤残军人，又在《李润福日记》中直面日韩建交不久后朴正熙政权下的首尔。20世纪60年代中期至后期，他以在日朝鲜人为主题拍摄了各种各样的影片。他通过这些影片表明，战后日本人的"拟似主体"要获得成立，首先必须以受害者形象出现。这也是他提出"败者无影像"这一著名纲领的同一时期。他的在日朝鲜人题材作品终于从纪录片转向了喜剧。而且，以这些他者为镜面，他渐次揭发了日本社会一直隐瞒和封印的丑闻，并在银幕上逐一加以拷问。

1968年，大岛渚获得了决定性的转机。他得以暂时从日本这个

被诅咒的故事中脱离出来,以《少年》为契机,一方面将视野扩大到整个日本,另一方面也目光犀利地盯着当时作为混沌体存在的东京这个大都市。他通过与籍籍无名的少年联手创作,总结出"凝视都市日常景象"这种做法,并重视其所具有的政治性。《东京战争战后秘史》中描写的一连串日常景象,意味着大岛渚暂时离开历史这个时间轴,去面对空间持续无限延伸所带来的恐怖。它也是大岛渚进一步去探究他在《绞死刑》中流于概念化的国家现实应有的状态。但是,关于景象的探究被《少年》打断,大岛渚又回归了历史轴。在《仪式》里,主人公从伪满洲国遣返后被迫进入了被称为"战后"的拟制时间,大岛渚通过主人公表达了"日本人是作为受害者的主体,但同时他们对自己来讲也是加害者"这个残酷的命题。《仪式》尝试着给大岛渚到此为止的整个主题体系打上一个完美的休止符。

　　自《仪式》后的 20 世纪 70 年代以来,他开始面对那些在历史轴上难以观照的、存在主义式的他者,也就是女性。女性从《白昼的恶魔》时的自我控制中被彻底解放出来,君临于《感官王国》与《爱的亡灵》,并坦然颠覆男性的视角与世界观,指引他们走向爱与死的世界。《日本春歌考》等此前的话题作品中,可以看到他那种试图把性冲动置于历史语境或社会语境中来解释的态度,但这种态度在《感官王国》中痕迹全无,这也是《感官王国》中最具特色的地方。以 1970 年为分水岭,大岛渚描写的倾向开始从欲望转向了快乐。"作为禁忌的他者"这一主题在《马克斯,我的爱》中甚至扩大到了生物学的层面。但是,一方面,这种对"性的他者"的直面变得更加本质化;另一方面,大岛渚也不懈地探究男权社会的内

在结构。20世纪60年代的日本电影曾无意识地描写了同性社会性集体的内情，而他在《战场上的圣诞快乐》和《御法度》中冷静地展现了这种内情实际上是带有同性恋恐惧症属性的。

话虽如此，我们也不能仅仅从这个"性的框架"来裁断《御法度》。不可忽视的事实是，它也是大岛渚回归京都的影片。从这个意义上讲，他在1991年导演的纪录片《京都，我的母亲之地》的重要性无论如何强调都不为过。正是京都裁断了战后日本的时空。对一个以国际化规模来拍电影的导演来讲，这个城市是他一直保留到最后的、亲密且爱憎交织的秘密花园。这部纪录片阐明，京都这个被表述成母亲子宫的隐喻的都市，无论对母亲还是对大岛渚自己，都逐渐变成了一个微不足道的地方。这个事实既甘美又悲痛，它是大岛渚对所谓往昔这个时间概念第一次表达静谧的哀悼。如果说《仪式》是通过强权化的父性性来描绘近代日本，那么可以说，他一直忽视的家庭另一支柱——母性性，就像积年的负债一般，通过《京都，我的母亲之地》得以成功偿还。

以上，就是从主题这个侧面观察到的大岛渚作品的变迁。

我们再把距离放得更远一点来观察大岛渚，看看在战后日本电影史这个巨大的叙事体系中，他到底发挥了什么作用。话虽如此，我并不是想要讨论他是不是和沟口健二或者黑泽明匹敌的巨匠这样的无聊话题。为此，我们只要预先指出一点就够了，那就是，世界上哪里都已经不存在巨匠的神话。所谓巨匠，只不过是不断重复"十年弹指一挥间"般的愚蠢怀旧而已。我也不是想宣传大岛渚有多

么伟大——他克服在区区日本的小规模制片状况,单刀奔赴戛纳电影节,并由此享誉国际,成为外国研究者长期观照的对象。因为,今天的电影无论是从制片角度还是从市场宽容度来讲,国际化已经不是问题,再以国际化来评价大岛渚未免过时。下面,我分六点来论述大岛渚在日本电影史上发挥的真正的革命性作用。

1. 关于日本,无论在什么场合,大岛渚均是不折不扣的批判者和伟大的痛骂者。

大岛渚批判战争时期日本的新闻体制,揭发母校京都大学的反抗神话是多么虚伪;《被遗忘的皇军》批判了战后日本褫夺旧殖民地出身者的国籍,丝毫不给补偿就把他们抛弃;《日本的夜与雾》曝光了日本共产党在压迫满腔政治热情的学生时那些被隐瞒的事实;《白昼的恶魔》曝光了战后民主主义的虚伪与虚妄;《感官王国》曝光了猥亵这个概念本身裹挟的国家层级的伪善。年轻人的犬儒主义本身,是他最为嫌恶的。

他不仅仅是批判,还激烈地挑衅观众。话虽如此,但他这种煽动的风格,与同时代导演如寺山修司却大相径庭。寺山修司夸夸其谈地认为,所谓历史,其实最终还是归结到个人的情节剧,所以他专门描写年青一代,把对观众的挑衅收敛于舞台化的结构中。而大岛渚不断纠结于日本人这个概念,对于隐瞒历史与将历史神话化,他都强烈反对并追索谁该担负道义上的责任。正因为如此,朝鲜人

的存在才不得不常常被提及。

大岛渚式的批判有时候也会像发条坏了一样，在宏大的无秩序中轰然倒地，以至于表现出前所未有的荒诞不经。《被迫情死　日本之夏》最为典型，它摹写了在场者举行既没有目的又没有政治价值的酒宴，高歌放吟的结果就是拿起枪起义之时。顺便说一句，大岛渚不是作为神秘莫测的导演，而是以惹是生非的真实肉身显现的正是这个瞬间。那个被称为"大岛渚"的惹事精，对各种事件所暗含的政治性有着充分的自觉。而且，在存在状态上，他也一直努力去体现政治性。20世纪60年代，他意图操控媒体，身体力行地体现政治，但自从《被迫情死　日本之夏》之后，他干脆直接化身为媒体本身，来体现激进主义。

2. 在日本电影历史中，大岛渚是个例外，他从正面凝视他者，创造性地将与他者的对决作为主题。

在整个战前和战争时期，日本的战争电影绝不描写敌人。自《菊与刀》的作者鲁思·本尼迪克特以来，常有学者指出这一点。关于皇军是如何克服困难与苦痛去战斗，又是如何失败的，的确有不少电影去美化。但是，他们所对峙的敌军长什么样子，作为人有什么样的道德与世界观，这些问题在电影银幕上却从没有被尝试表现过。所谓敌人，本来就是应该被赶跑的、抽象的恶，因此导演们压根儿就没有欲望去描写日本面对敌人时的困惑与动摇。即便到了战

后，这种倾向仍然因为某种理由延续着。正如以《二十四只眼睛》《山丹之塔》为代表的影片那样，日本电影形成了一个奇妙的结构，在这个结构里，因为日本人是战争的牺牲者、受害者，所以能够成为主体，敌人不被称为敌人，变成了不在场的、暧昧的他者。这种他者是绝不会出现在受害者面前的一种威胁，他们获得了在声讨的范围之外的某种超越性。年轻时的大岛渚试图打破的就是这种日本人的拟似主体形成的状态。

大岛渚在《饲育》中第一次明确地凝视他者，描写了在他者面前摇摇欲坠的村落共同体。担任编剧的田村孟满不在乎地无视大江健三郎的原著，把山中的小村落写得像大日本帝国的缩影一般。所谓他者，在这部电影中就是敌兵，影片以人种学的理由来强调他者的威胁感，即他的惹人生厌起源于他是黑人。在《饲育》之后，没有必要再描写敌人了，但是他者这个认识框架顽固地存留下来。大岛渚坚持把摄影机推到那些总是回避对视的日本人面前，并积极地将摄影机对准那些被无视的他者——说白了就是那些在日本公序良俗中惹是生非的他者。他们是只有通过犯罪才能获得自我表现机会的贫农之子，是在日朝鲜人中的退伍军人，是多次用同一手段犯罪的连续强奸犯，是被枪顶着前额杀死的越南人，是伤残军人及其碰瓷家庭……他们在日本社会中被无理驱赶到边缘地带，被剥夺了一切发声机会，最终在贫困之中卑微死去。不管他们是什么国籍、什么民族，他们都是战后社会一直努力排斥的他者。大岛渚凝视他者的目光在《仪式》中达到巅峰。这部影片通过一个从伪满洲国回国的少年的奇妙仪式，描写了日本人与日本人之间互为他者、互相残

杀的故事。从整个日本电影来看，大岛渚的独特性之一，在于他打破了日本电影不敢描写惹人生厌的他者的禁忌，把日本观众期望回避的影像强行塞到他们眼前。

3. 大岛渚坚决拒绝情节剧。

这一点，自从大岛渚在以情节剧为基本方针的松竹公司里导演了处女作《爱与希望之街》以来早已明确表达。多数观众期待在《爱与希望之街》的结尾获得略带感伤的和解，而大岛渚借剧中哥哥手里的来复枪，毫不留情地射杀了少年心爱的鸽子，让人道主义的情节剧解体，就此结束全片。可以说，实际上从此时起，松竹公司以第二年《日本的夜与雾》下线为借口炒掉大岛渚的戏码已然拉开序幕。

从《青春残酷物语》到《少年》，大岛渚的电影多次差点堕落成情节剧。但是每一次他都穿插荒诞不经的讽刺，不让观众掉眼泪，并把他们带到不可名状且暧昧的心理状态。《绞死刑》在欧美被评为布莱希特式戏剧在日本的最高成就，这听起来不免有些单纯化的诽谤，但也不是漫无根据。《悦乐》是伪装成闹剧的荒诞剧，《夏之妹》是在无数情节剧尸骸上确立的"元电影"（meta-film）。大岛渚讲的故事，从严格意义上来讲没有结局。无论是《被迫情死　日之夏》还是《日本春歌考》，甚至连《御法度》都根本没有情节剧应该具备的感情升华，而是叙事突然被打断，观众被置于情节悬而未决之处。

在角色分配方面，大岛渚出于极其特立独行的标准与战略，对

找来的出演者不进行详细的演技指导。这也与他抗拒情节剧密切相关。无论是《日本春歌考》中的荒木一郎、《少年》中的阿部哲夫，还是《战场上的圣诞快乐》中的北野武和坂本龙一，大岛渚电影中的大多数主人公在整部电影中都面无表情，丝毫不表演出任何内心戏。他们像没有生命的木偶那样行动着，如若只是把他们定义为导演心里的寓意化概念的化身，是不能充分理解这种事态的。简略到不能再简略的彩排，还有呆若木鸡的表情，是为了把演员身上所潜藏的张力激发出来。另外，这样做也让观众不能像看情节剧那样轻易猜到结局，让观众认识到人物超越了对内心情感的诠释，人物是由不透明物质构成的实物。

4. 大岛渚既不"正确"诠释，也不代表日本与日本文化。

只要想一想那些比大岛渚更早在欧美电影节获得评价、赢得知名度的"巨匠"，是多么轻易地被当作日本风格的诠释者来接纳，并被置于异国情趣和东方情调交织的坐标轴中来评价，就能马上理解这个标题。黑泽明把武士比喻成日本的道德形象，小津安二郎提出榻榻米与茶泡饭是日本简朴庶民生活的指标。但大岛渚不会像他们那样，把理解日本的关键影像轻易传递给海外。说起来，那些看过荒诞不经的《日本春歌考》《东京战争战后秘史》的外国人，是否通过这些电影成功获得了与日本相关的、像模像样的新知识呢？《夏之妹》虽然以冲绳为舞台，但与汗牛充栋的冲绳题材截然不同，它完

全不提供任何与冲绳相关的知识和信息。《感官王国》不厌其烦地描绘男女的性事，却对表现时代背景态度消极得令人吃惊。所以，总的来讲，大岛渚的作品并没有像日本人期待的那样"正确"地诠释日本。但也不是说，他用令人舒适的叙事来诠释欧美观众期待的异国情调。他只是将摄影机对准日本人不敢直视的日本，尤其是不想让外国人知道的日本。没错，他是一位生于日本、用日语来拍电影的导演，但若是仅仅以此就认定他的作品大多是属于被称为"日本"的这个国家的，不免流于轻率。

5. 大岛渚作为电影作者，打破了所有能被想象到的电影制作体制窠臼，并在每一次突破中都留下了自己的足迹。

如若吉田喜重导演另当别论的话，那么在出生于20世纪30年代初的导演中，像大岛渚这样的电影作者绝非常见。但不可否认的是，不断转型意味着大岛渚常常回到拍电影这种行为的原点。这对于毕生留在大制片厂内、认同大制片厂制作发行体制的导演来讲，应该是不可能的吧。

1955年，大岛渚成为松竹公司的副导演，正值日本电影无论从制作上还是从放映上都处于巅峰的短暂黄金期。随后，他作为被松竹公司寄予厚望的新晋导演出道。但是，经历了大制片厂制作模式的大岛渚，最终诀别了"公司的作品"而转向"作者的作品"。他率领同道中人一起设立了独立制片公司创造社，时常与ATG合作，拍

一些不受制片厂制度钳制的小成本电影。但另一方面，他又着手20世纪60年代勃兴的电视节目，以电视这种新媒体为媒介进入纪录片界。从《大东亚战争》到《传记·毛泽东》《Joy！孟加拉》，大岛渚完成了关于亚洲的纪录片谱系，其重要性不言而喻。但大岛渚的跨界并不以此为满足。由于实拍无法实现，作为穷极之策，他通过堆砌大量照片并加以剪辑、配上旁白，完成了《李润福日记》。这种手法在日后改编白土三平漫画原著的《忍者武艺帐》时得到极大发展，形成了一种既非动画又非连环画剧的独特风格。

大岛渚自年轻时起就被赶出了大公司商业电影的圈子。作为代偿，他才能在主题、手法和类型上不断挑战新的尝试。他还作为特别评论员活跃在电视上。对于近30年间大岛渚频繁在电视上露脸的现象，我想，应该把它看作大岛渚在蓄意创生一种媒体：他非常了解电视是最为政治化的影像，因此他并不拒绝电视，甚至可以说正相反，他是以电视为媒介，尝试把自己变为媒体。

6. 大岛渚既是导演又是作家。他不但对自己的作品展开雄辩，而且也满怀共鸣地对同时代电影人展开批评。

有不少导演不写书，也不认为出版著作有多重要。大岛渚在日本电影界是个例外，他出版了二十多本著作。在这些著作中，大岛渚从自己的导演经验出发，对影像与政治、影像与历史不断发出原理性的索问。这些批评虽然不是学院派的、成体系的，但它们的意

义不只是理解他的影像作品不可或缺的文献。这些批评把战后日本社会中关于电影的伦理作为主题,所以超越了简单的电影史范畴,到达了社会批评和历史批评的层面。晚年,大岛渚还把视野扩大到日常生活(比如夫妻之情等),写了不少洒脱的随笔。他甚至借自己的康复治疗这种极其个人化的话题,来表达他对人世的敏锐观察。

从既当电影人又当作家这一点来看,如若问谁是大岛渚的先行者的话,也许只有日本战争时期的伊丹万作吧。从世界来看,也只有伊朗的莫森·玛克玛尔巴夫或法国的让-吕克·戈达尔能够与之匹敌吧。我不断阅读这半世纪间他留下的论述,不得不再次吃惊于他论旨的扎实、主题的宽广,还有遣词造句中流露出的呕心沥血。大岛渚说过:"败者无影像。"正是因为人们想看到更为自由的人,所以才看外国电影。如若玉音放送①时有人拍下昭和天皇的影像,并在电视上进行直播的话,日本战败的意义将会大有不同吧。大岛渚凭直觉说出的这个警句,并不只是阐释自己的影像作品。对探求影像与政治关系的人来讲,这句话即使在今天仍有很大的启示意义。我们回想一下自1980年以来日本电影评论弥漫的颓废吧:当时大家坚信,电影就像纯粹的文本一般,创造电影的只有经典电影——这种信仰在日本电影评论界像传染病一样蔓延开来。那时,从一开始就被评论抵制的正是大岛渚,他所呼吁的"作为运动的电影"是逆时代之流而上的不幸插曲。仅凭这一点,就足以被我们铭记。

① 玉音放送:指1945年8月15日日本天皇通过广播亲口宣读《终战诏书》。这是日本天皇的声音首次向日本公众播出。——译注

第二十一章　轴心之影

在上一章中,我们从六个方面剖析了大岛渚在日本电影中发挥的独特作用。那么,现在容我们把视线投向海外,思考一下在日本以外的土地上,到底是否存在与大岛渚相匹敌,或者说具备大岛渚性质的批判者、痛骂者这个问题。

我们脑海中马上浮现的是皮埃尔·保罗·帕索里尼和赖纳·维尔纳·法斯宾德。他们两位在生前一举一动都被诸多是非缠身,每有新作公映总会惹来物议。他们那短暂的生命,奔忙于接连不断的司法诉讼斗争中,无论右翼还是左翼都对他们非难不已。中产阶层社交圈中提起他们的名字也多半是语焉不详的。我们且把眼角的余光留在大岛渚身上,来具体看看这两位导演。

帕索里尼(1922—1975)出生于意大利的博洛尼亚,父亲是法西斯军人,母亲的籍贯是弗留利(Friuli)。在战后的混乱中,他与意大利共产党分道扬镳,陪着母亲移居罗马,并作为诗人和小说家崭露头角。20世纪50年代因协助费里尼撰写脚本的机缘进入电影界,1961年以电影处女作《寄生虫》出道。直到1975年遭遇不可理喻的

残杀逝世为止，他导演了 11 部长故事片，留下了长达 2500 页的诗稿。基于导演经历，他提出了独特的电影符号学，并批判了正在蓬勃兴起的学生运动是多么虚浮。他被新左翼骂为右翼反动者，甚至还因短片《软奶酪》被指渎神而与编剧一同被投狱。

作为电影导演的帕索里尼，其目的是曝光在现代社会中以不可见的形式蔓延开来的新法西斯主义资本家多么无耻，揭发意大利中产阶级妇女的性观念与道德上不为人知的糜烂，正如《猪圈》《定理》《萨罗，或索多玛的 120 天》等电影所展现的那样。另一方面，他理想化了以环状时间为根基的中世纪社会，幻想着那当中有平民文化的真正根源。还有，他以解体文化视域内的欧洲中心主义为目标，在从亚洲到非洲这个广博的文明带视域下来重新考量古希腊悲剧。他主张，现代人也是神话的俘虏。在私生活方面，帕索里尼公然过着同性恋的生活，为此不惜任何代价。他一直忍耐着政治上和道德上的孤立无援，直至 53 年的生命终结。

法斯宾德（1945—1982）出生于西德（因当时德国尚未统一，故沿用这种表述方式），母亲是一位记者，从小在华德福学校接受教育。[①] 与帕索里尼一样，他也是同性恋者。他以法兰克福为据点，先以舞台导演身份出道，同时开展电影导演工作。他的创作速度快得令人恐慌，至 37 岁暴毙之前竟有 42 部电影作品遗世。他

[①] 华德福教育是奥地利教育家鲁道夫·史代纳自创的教育方式，强调以人为本，注重身体和心灵整体健康和谐发展的全人教育方式，主张按照人的意识发展规律，针对意识的成长阶段来设置教学内容，以便于人的身体、生命体、灵魂体和精神体都得到发展。——译注

的多数作品以同性恋、外国籍工人、作奸犯科者、恐怖分子等被迫活在社会边缘的人为主角，反映了他们的背叛、堕落、潦倒与毁灭的生命。

法斯宾德最早招致物议的是名为《尘埃、都会、死》（1974）的戏剧作品（后来被丹尼尔·施密德于1975年改编成电影《天使之影》）。这部戏剧以法兰克福为舞台，描写了从政财两界到警察是如何与那些叼着粗烟嘴、品德败坏的土地商，或是前纳粹党，还有在夜总会表演易装秀的艺人斗争的。这部戏剧被打上了反犹太主义的烙印，因此舆论一片哗然。因为在战后的西德，让犹太人登上舞台和银幕本身就半是禁忌，但法斯宾德对此不管不顾，在充满恶俗恶调的舞台上，展现了犹太人如何为害现代社会的结构。

如果说作为电影导演的帕索里尼擅长的手法是讲述以旧约全书以来的西欧文明为出典的寓言故事，那么法斯宾德则正好相反，是沿袭情节剧这种体现近代话剧想象力的模式，描写了一众男女的堕落与毁灭的故事。两人都毫不留情地揭露了这样的事实：战后社会用不可见的形式保存了战前的法西斯主义结构，并在公祭与纪念碑的名义下隐瞒历史悲剧。

能够与法斯宾德这部恶名昭著的戏剧相匹敌的帕索里尼作品，应是他的遗作《萨罗，或索多玛的120天》。影片预告了在第二次世界大战末期的法西斯政权之下性倒错与残虐行为的背后，将会导致未来的战后复兴之际，形成中产阶级虚伪的繁荣。这两部作品都是怪诞而极其目不忍睹的。我理解，他们是为了真正追悼历史的悲剧，而不得不用这种目不忍睹的方式。

当我们把大岛渚与帕索里尼和法斯宾德并列时，能说些什么呢？

大岛渚与这两个人相反，他无缘于同性恋，不但如此，他常常在画面中以同性恋为媒介，表现同性恋恐惧症。但除了这一点，他们三个人在各自所处的位置上，具备极其相近的素质。借用大岛渚本人的话来讲，他们三位都把摄影机对准"那些会厌恶别人拍自己的人，会拒绝别人拍自己的人，还有那些通过被拍来摧毁作为记录者的我的人"①，以此为出发点来当一个导演。并且，他们岂止是照出了自负的祖国的镜像，简直是故意把祖国描写成最为丑陋而悲惨的样子，把祖国置于批判的场域中。这三位导演都在国际电影节获得相当的荣光，在祖国却陷入被人追着扔石头的境地。就像帕索里尼因惹恼罗马教廷而入狱一样，大岛渚也被国家公权认定《感官王国》是淫秽物，因此遭受了不合理的屈辱。我把这本书命名为《大岛渚与日本》，如若也写另外两位导演的专著的话，那应该命名为《帕索里尼与意大利》《法斯宾德与德国》吧。

但走笔至此，当我发现这三位具备不曾预料的一致时，竟一时失语。把大岛渚、帕索里尼、法斯宾德这三个人的祖国放在一起来看，赫然便是一个令人毛骨悚然的事实：日本、意大利、德国于1940年结成三国军事同盟，即轴心国。这三位导演在战争结束后不久的混乱中出生或度过青春，在冷战体制的框架下静观了祖国经济的复兴与繁荣。而且，就像反叛身为法西斯信徒的父辈似的，他们

① 大岛渚：《对我来说记录是什么》，《发现同时代导演》，三一书房，1978年（《大岛渚著作集》第二卷，第73页）。

专心于拍电影和著述（帕索里尼的父亲本身就是法西斯军官，长期作为俘虏关押在肯尼亚）。像这样激进批判祖国的电影人，无论是在美国还是在中国，甚至在法国都是不存在的。从这一点就能够理解"祖国是轴心国"这个事实的重要之处。

把三位导演的电影看作后法西斯主义社会特有的征候，会导致电影研究流于草率，因此我想避而不谈。但不容忽视的事实是，唯有这三个国家，在20世纪70年代都经历了不可思议的炸弹恐怖和斗争激化。因此，这三个国家的一致性真是让人想起来都觉得心生厌恶。联合赤军[①]与东亚反日武装战线[②]、红色旅[③]，还有巴德尔－迈因霍夫团伙[④]……当他们反抗战前法西斯主义社会换一种形象卷土重来，就像报复似的诉诸过激的暴力时，这三位导演在互不熟知的状况下，拍摄了一批可以说让人摸不着头脑的电影来批判社会病况，给自己身上招致了是非。我甚至认为，这三位互为镜像关系。

遗憾的是，大岛渚描写早川雪洲的《好莱坞人》这部大作未能付诸实现。大岛渚计划由尊龙来主演，甚至准备好了脚本。其中的构思之一，就是在高潮段落身着和服正装的主人公早川雪洲参加盟

[①] 联合赤军：1971—1972年存在的日本极左派武装恐怖组织。由共产主义者同盟赤军派和日本共产党（革命左派）神奈川县委会联合结成，发起过浅间山庄事件等。——译注

[②] 东亚反日武装战线：20世纪70年代兴起的日本无政府主义恐怖组织，1972年成立。主张炸弹斗争、反日亡国论和阿依努革命论，酿造多起爆炸袭击企业事件。——译注

[③] 红色旅：1969年成立的意大利极左恐怖组织。——译注

[④] 巴德尔－迈因霍夫团伙（Baader-Meinhof Group）：由安德里亚斯·巴德尔和乌尔丽克·迈因霍夫领导的德国无政府主义组织"红军支队"，从1972年开始一直从事极左恐怖活动。——译注

友华伦蒂诺的葬礼,他在列席的法西斯黑衣队前坦然地致着悼词。这场戏如实地反映了一个事实,那就是身为日本人的大岛渚,对自己正活在像意大利那样的法西斯主义社会这一点是有自觉的。必须严加注意的是,在这里,也能管窥我们曾在第十九章论述过的"事后性"这一概念。

第二十二章　与大岛渚同时代

和大岛渚同一个时代到底意味着什么？他在1967年的某次演讲中这样说道："我对导演这个身份的定位是，要让同时代的人觉得，这个时代有我这样的导演真是莫大幸福。"[1]

在这本书接近尾声时，以这句话为线索，我才第一次回望作为同时代观众观照了大岛渚作品40余年的自己。我真的是如他所说的那样幸福吗？如果答案是肯定的，那么它又是什么样的形态呢？

吉增刚造[2]曾写道："《少年》哪，《白昼的恶魔》哪，《感官王国》哪，如若没有这些影片的话，'时代'之类的就等于不存在，等于不存在。"[3]

[1] 大岛渚：《困难时代我们的工作》，《解体与喷薄》，芳贺书店，1970年（《大岛渚著作集》第三卷，第89页）。
[2] 吉增刚造（1939—　）：日本艺术院会员，日本代表性现代先锋诗人，与谷川俊太郎、田村隆一齐名。
[3] 现代思潮新社版《大岛渚著作集》宣传单，2008年。

我最早看的大岛渚电影是《忍者武艺帐》。那时我上中学二年级，是 1967 年 3 月初的事情。地点当然是新宿伊势丹大厦前的 ATG 新宿文化影院。期末考试前胆敢跑到闹市区去看电影，连自己都觉得不像是什么好学生的做派。我在此前一年成为这个被黑白片统治的影院的会员，从奥逊·威尔斯的《公民凯恩》到布努埃尔的《女仆日记》，连导演的名字都搞不清楚，就窝在影院一角把所有上映的电影看了个遍。决心办会员卡，是我绞尽脑汁想了很久的结果，因为办了卡之后我这个 13 岁的中学生观看成人电影时就容易多了。

我看《忍者武艺帐》的时候并不知道导演是谁，但当时我是白土三平的忍者漫画的超级粉丝，模仿着他的画风画过漫画，甚至还和伙伴们一起做过他的肉笔回览志[①]。所以当听说他的漫画被改编成电影时，我就兴高采烈地冲去观摩了。

当时这部影片已经上映一阵子了，但影院仍然满座，黑暗中笼罩着一种令人发慌的热气。那是因为观众充满期待的目光在不知不觉间营造的热烈气氛。现场应该还有不少站着看的观众。我的第一印象是，电影版《忍者武艺帐》精心地改编了 16 卷的长篇漫画原著，连细节的插曲都仔细再现在银幕上。多年以后，我成了一个电影批评家，重看这部作品时，才得知那是出自担任脚本的佐佐木守的高超手笔。

不过，原著中的主要人物是两个青年武士，电影版有点将故事往其中一个青年身上生拉硬拽，因此相关内容略显生硬。原著

① 肉笔回览志：漫画同人用语，指在素描本上手绘插画和书写文字做成的同人志。——译注

中有一场重要的戏,是真实存在的居合①名手林崎甚助率领农民起义军与影丸在荒野相会,在那里发表演说,阐释了关于社会变革之必然性的历史哲学。就是在那个地方,他开始怀疑武士身份,体会到阶级意识的觉醒,并最终成了名垂青史的剑豪。在电影版中,把这部分内容安在了另一个作为主人公的武士身上,所以通盘来看林崎甚助亮相的这场戏就被割舍了。我手中现在还有一本第47期《艺术影院》小册子,快被我翻烂了,是这部影片上映时我在新宿文化影院前台买的。小册子的页边上留着我当年写下的笔记:"砍掉林崎甚助,为何?"也许,当时年幼的我已经萌生了电影批评的意识吧。

恕我孤陋寡闻,迄今为止我尚未见到有关于《忍者武艺帐》的电影版与原著的比较研究,或者是论及编剧改编意图的批评。大岛渚研究在国际性上多有进行,在欧美也出现了依托拉康或者德勒兹的理论框架撰写的论文,但也许在这些研究语境里,我说的这种异同比较并没有被当成问题。创造社的各位在制作《忍者武艺帐》时,费尽心思把漫画的每一页摆到乐谱架上,用摄影机拍下来再进行剪辑。这种拼贴(就地取材的聪明思路)的方法,放在今天这个动画片的鼎盛时代,想要重新获得评价也是不可能的吧。但我在不知不觉中开始相信,所谓在同时代看过电影,就是满怀着关爱,凝神注视着这种导演手段的细枝末节。我能够兴奋不已地从租书店借出白土三平的原著,数年后在新宿文化影院把它和电影版进行对决,我想

① 居合:即坐姿神速拔刀法,日本剑术之一。——译注

这就是作为同时代人的幸福。因为正是这样，无论是对漫画原著还是对电影版，我才能从头到尾记得清清楚楚。但更深一层的幸福，应该是通过这部电影邂逅了大岛渚这个特别的名字吧。不，不仅如此，作曲家林光，还有给这部影片配音的小山明子、户浦六宏、佐藤庆、小松方正等名字，本来我连长相都不知道，但因为快把那本小册子翻烂了，所以它们深深地留在我的脑海里。

　　2003年，我有机会采访佐佐木守，那次我真是从他那里听到了不少关于大岛渚的事情。最后，我下定决心问他为什么电影版《忍者武艺帐》中把林崎甚助的戏给删掉了，从佐佐木守口中获得的是令人吃惊的事实。现行《忍者武艺帐》是132分钟的版本，但实际上本来是180分钟的版本，林崎甚助作为最重要的人物之一风光无限。他说："林崎甚助的戏被砍，我哭了又哭。"他还说，估计完整版应该还放在大岛工作室的仓库某处。没过几个月，就获知了佐佐木守离世的消息。

　　容我将话题回到20世纪60年代，我最早看到大岛渚实拍电影是什么时候？记忆已经不太准确了。大岛渚在《忍者武艺帐》公映约一周后就公映了《日本春歌考》，真是露了一手超乎寻常的神速妙技。但我观看《日本春歌考》是很久以后的事了。从《被迫情死　日本之夏》到《绞死刑》，再到《夏之妹》，20世纪60年代后半期以来这几部他接二连三完成的杰作，我是在新宿文化影院或者周边的某家艺术影院，要么是首映要么是以三部连映的形式看完的。我看《日本的夜与雾》，还有他年轻时担任编剧的《暗夜袭来》（实相寺昭雄导演，1969），也应该是在那个时期，以和某部电影搭着连映的

方式看完的。《日本的夜与雾》又是一部过目难忘、富于冲击力的作品。说起来，1969年2月《新宿小偷日记》公映时，我获得了一种从没在电影院体会过的不可思议的心情。因为影片中描写的新宿种种景象，比如纪伊国屋书店、新宿车站东口的鲜花大棚，还有杂沓的花园神社，这些我早已司空见惯的风景构成了这部荒诞不经的闹剧中故事发生的舞台。傍晚，我看完电影后走出新宿文化影院的大门，迎面而来的正是这部电影中描写的新宿街景，它们在眼前历历展开，简直如同魔幻一般。

不过，让我感到大岛渚终于突然近在咫尺，而且近得令我深感困扰的并不是《新宿小偷日记》，而是随后的《少年》与《东京战争战后秘史》。此前我一直觉得大岛渚与戈达尔和费里尼一样，离我非常遥远，因此我漠不关心。下面容我不按照电影拍摄时间顺序来讲，先谈谈《东京战争战后秘史》。

这部影片在大岛渚作品中也许应该是最具有实验性的。大岛渚展现了他天才的手腕，在执导之际，坦然起用了当时籍籍无名的东京都立竹早高中电影兴趣小组的孩子们，来给自己的作品注入活力。大岛渚从这些孩子制作的8毫米电影《天地衰弱说》中获得灵感，并让他们来主演。脚本由两年前在草月艺术中心①举办的艺术电影节中获金奖的原正孝（现名原将人）执笔，并由佐佐木守做了进一步调整。原正孝是高我两届的小学校友，被召集到这部影片麾下的高中生则和我同一学年，因此我颇感亲近。我上的高考课外补习班中

① 草月艺术中心：位于东京，专门展示插花流派草月流的作品。——译注

有一小群文学少年和政治少年，但用8毫米机器来拍电影的一个也没有。我在这部电影首映当天就跑到了影院。在电影院外等待入场时，主演后藤和夫正转着8毫米摄影机，拍观众排队的景象。在我眼里，原正孝与后藤和夫是那么炫目。

我就这么半懂不懂地把《东京战争战后秘史》生吞活剥地看完了。我对影片中反复出现的东京住宅区那种极其稀松平常的风景产生了莫名其妙的即视感，久久不能忘怀。因为那些风景是那么酷似我曾居住的东京世田谷区和目黑区交界处。而且，副导演原正孝的家也在那附近。我想，也许这种奇特的体会是曾居住在东京西面住宅区的我这一代人特有的情感。不可否认的是，它在我分析评价这部影片时微妙地投下了影子。我曾经在海外的大学播放这部影片的录像，以"风景与目光"为主题做过讲座，但我怎么也描述不好自己目睹那些风景时内心的奇特感怀，那种急躁感犹在眼前。后来，我曾经问过原正孝与后藤和夫影片的取景是在何处，但他们已经不太记得清了，所以我没能得知准确答案。

关于大岛渚的电影，我真正受到冲击是在看《少年》的时候。大岛渚在挑选《少年》中的儿童演员时，命令工作人员去挑一个与李润福相像的孩子。但是，在因高速成长而实现消费社会转型的状况下，在日本找到一个像他曾经在韩国邂逅的、身上烙印着贫困与孤独的李润福那样的十岁少年，几乎是不可能的。去儿童剧团选一个雕琢痕迹过重的儿童演员是大岛渚最为嫌恶的。于是剧组就分头去东京市内的儿童福利院逐一寻找，最终，在一个名为爱邻会目黑若叶公寓的福利院找到了一个叫作阿部哲夫的九岁少年。我听过这

个公寓的名字。准确地说,我甚至记得它安静伫立的样子,因为它和我当时正在念的东京教育大学附属驹场中学高中部毗邻而居。

影片中的少年乜斜着眼,守口如瓶,一直是一副把全世界拒之门外的样子。我怎么看他都不像剧中渡边文雄的儿子,而像是一个住在和我高中一墙之隔的背阴空地那头、和母亲相依为命的孤独少年。这让我想起布努埃尔的作品《被遗忘的人们》——阿部哲夫与我的学校相距不过几十米,他就是我生活中的"被遗忘的人们"之一。记得我上初一时,教导室的老师反复对新生叮嘱,虽然和我们中学是隔壁的关系,但绝不能和爱邻会的人搭腔。然而,自从我观看《少年》以来,我总是感到自己被这个少年注视着。关于社会现实,从《少年》这部电影中我学到的现实,比从教导室那位伪善的教师处学到的要多得多。

我自己和大岛渚之间的交谈仅有两次。

第一次是1983年。《战场上的圣诞快乐》在日本公映,某杂志围绕这部影片做了一期专辑,邀请导演作为主宾开了一个派对。我作为这部电影的影评人获邀在列。大岛渚心情很好,微笑回应着前来搭话的人们。他的旁边站着戴墨镜的川喜多和子,担当着经纪人的责任,巧妙地替他周旋着。我有一件事想听听他的说法。在这部影片的原著、劳伦斯·凡·德·普司特的《影子酒吧》(*A Bar of Shadow*)中,那位英国青年军官有一个丑陋的驼背弟弟,按照荣格心理学来讲,这两兄弟是一体两面的分身关系。原著把重心大幅放在两兄弟的这种关系上,但在电影版中,弟弟变成了拥有天籁之音

的形象，这岂不是导致大卫·鲍伊饰演的军官内心的阴翳变得暧昧不清吗？这个想法本不是我原创，而是早前就把此书译介到日本来的英国文学学者由良君美①在他执笔的电影评论中提出的。

大岛渚一听到由良君美的名字脸色陡变，而且，他做了个用手拂落的动作，似乎表示"那样的人物是没有的，不存在"。川喜多和子给我递了个眼色，我一下子就明白了由良君美的名字是绝对不能提的，赶紧换了个话题。大岛渚就像什么也没有发生似的又恢复了刚才的好心情，和我聊了几句。此后不久，针对《战场上的圣诞快乐》的所有疑问与评论，他本着回应的态度写了一本名为《回答！》(Daguerreo出版社出版，1983) 的书，不过这本书里也回避了由良君美。我相信，由良君美的尖锐批评毫无疑问抵达了导演大岛渚的内心深处。我猜想，如若那个问题不是在派对会场那种忙于周旋的地方，他一定会试着长篇大论地反驳我吧。答案不得而知。

和大岛渚第二次交谈，是2000年帕索里尼全部长片作品回顾展暨研讨会召开之际。这是我第一次公开发表自己在博洛尼亚留学期间对帕索里尼的相关研究成果。也许是因为刚刚完成《御法度》的积劳②，大岛渚的身体状况不是太好。但即便如此他还是欣然接受了电影回顾展秘书长一职，按照组织者安排，在研讨会开场时站上朝日会馆主席台发表对帕索里尼的相关看法。我获得了机会，能于

① 由良君美（1929—1990）：日本英国文学学者、作家，专业领域为英国浪漫主义文学、比较文学等。——译注
② 1994年大岛渚中风，此后一直积极做恢复训练，并于1999年导演了《御法度》，故作者有此说法。——译注

研讨会开始前在贵宾室和大岛渚对话一小时。也许他已经忘了17年前冒冒失失提出禁忌问题的那个年轻人，也就是我。大岛渚说话并不流畅，吐字很少，但他直率地表述了自己的帕索里尼观。他说，帕索里尼敢立于危墙之下，因此伟大。我拜托他等康复之后到我供职的大学做一次讲座，聊聊自己的作品。他毫不犹豫地答应了。

　　就是这两次。帕索里尼电影展之后不久，我应韩国首尔的中央大学邀请，在该校研究生院进行为期三个月的日本电影专题讲座。最开始，我很想知道学生们的电影修养程度，就做了一个小调查，请大家列出世界上自己尊敬的三位电影导演。结果，第一名是戈达尔，大岛渚仅以微弱差距居于第二，第三位是乔纳斯·梅卡斯（Jonas Mekas）。有一个研究生说："在韩国，长期以来日本电影是被禁止上映的，这导致我们完全不知道大岛先生的作品。就在前不久，艺术影院上映了他的全部作品，大家都大吃一惊。从20世纪60年代起对我们韩国人抱有同情并批判日本的，这个人是日本唯一一个，而且他孑然一身、坚持不懈。为什么那个时候韩国人没有注意到大岛先生的伟大呢？"我在课堂上播放了根据同一部原作改编的大岛渚的《李润福日记》和金洙容的《天堂也悲伤》，让学生们讨论，效果令我特别高兴。然而即使我想把它告诉给大岛渚，也因为他身体的原因无法实现，令人抱憾。

　　执笔本书之际，我不曾期待斗胆请求采访导演大岛渚。当然也有导演本人健康不如人意的原因，但即使能实现晤面的愿望，也许我也会犹豫而却步。因为长期以来，对于把导演本人口中说出的话当作终极真理的神谕般原封不动誊写下来的批评模式，我一直深表

质疑。在上了年纪的评论家中，有一些人和特定的导演似乎很熟稔，到拍摄现场探班，坦然地写些文章极尽吹捧。电影这种东西，既不是说见过现场就能明白其本质那么单纯，也不是说靠导演的阐述就能解开谜团。从这个意义上，我对自己禁足。我认为，观照大岛渚这位导演时，这种做法没什么不妥。这也是因为他具有在日本电影人中罕见的、旺盛的著述欲，无论在多么恶劣的条件下，只要他应该发声的事，他的态度一直都是毫不犹豫地发声。大岛渚留下 20 本以上的著述。把它们全都通读一遍，使我不但执笔了这本专论，还获得了别的成果，那就是编撰出版了他的著作集。

正是因为对中上健次、白土三平、大岛渚这三位艺术家的作品着迷，才有了今天的我。《贵胄与转世·中上健次》《白土三平论》《大岛渚与日本》这三本书，是作为批评家的我关于他们的批评，而本书就是这个系列的最后一卷。自旅居巴勒斯坦和科索沃以来，对我而言，写某些书变成了一种驱魔行为。但这三本书正好相反，对幸存到日本战后的这三个人表达敬爱与感谢，是我执笔的动机。但愿读者能够以我写下的这些文字为契机，以更轻松自由的心境，重新审视大岛渚的作品。

大岛渚年表简表

1932 年　生于京都。就职于水产实验场的父亲大岛信夫为他取名为"渚"。因父亲工作频繁调动,全家辗转于濑户内海的许多渔村。

1939 年　父亲逝去。与妹妹瑛子一起,被母亲清子带回京都,住在下京区梅小路。

1945 年　13 岁,迎来日本战败。

1950 年　考入京都大学法学部,专业为政治学、政治史。获知黑泽明《我对青春无悔》的原型、传说中的法学部教授泷川幸辰在现实中不过是一意弹压学生运动的当权者。热衷于以京都大学西部讲堂为根据地,排演学生话剧。对在学生话剧团"创造座"经历的诸多权力斗争心生厌倦。以京都府学联委员长身份参加学生运动。

1954 年　进入松竹电影公司大船制片厂当副导演,师从大庭秀雄和野村芳太郎等。

1955 年　与其他副导演创办同好剧作杂志《七人》。执笔剧本《深海鱼群》(1957 年发表)。

1957 年　从这一时期起,与同代际的副导演和评论家一起组建电影研

究会，不断发表电影批评文章。

1959年　自己执笔的脚本《卖鸽少年》被公司相中，以此完成导演处女作。虽非本意，但片名最终被改为《爱与希望之街》。

1960年　马不停蹄地接连导演《青春残酷物语》《太阳的墓场》《日本的夜与雾》三部作品。与田村孟、吉田喜重、筱田正浩等被称作"松竹新浪潮"，成为风云人物。《日本的夜与雾》因"票房太差"的理由突然被强制下线，抗议松竹公司的这种"虐杀"。与小山明子结婚。

1961年　从松竹公司辞职。与田村孟、小山明子、石堂淑朗、户浦六宏、小松方正等一道成立创造社，并拍摄首部独立制片作品《饲育》。

1962年　与日本电视台制片人牛山纯一联手筹备电视纪录片。《天草四郎时贞》票房失败，随后进入长达三年半拍不了电影的蛰伏期。

1963年　发表论文《战后日本电影的状况与主体》（收入著作《战后电影·破坏与创造》）。导演电视纪录片《被遗忘的皇军》。

1964年　首次访问尚未建立外交关系的韩国，居留两个月。拍摄电视纪录片《青春之碑》。拍摄13集电视连续剧《亚洲的曙光》。

1965年　继续拍摄大量电视纪录片。打破长期的沉默，完成故事电影《悦乐》。公映《李润福日记》。

1966年　《白昼的恶魔》公映。

1967年　《忍者武艺帐》《日本春歌考》《被迫情死　日本之夏》公映。

1968年　对金嬉老事件感到震动，完成《绞死刑》并送展当时一片混乱的戛纳电影节。《归来的醉汉》公映。在剪辑电视纪录片《大东亚战争》时，确定了"败者无影像"的方针。

1969 年　《新宿小偷日记》公映。针对上一年度国学院大学电影研究会的电影胶片被官方没收一事，发表了严正抗议的文章。实相寺昭雄根据大岛渚原著脚本拍摄《暗夜袭来》。完成电视纪录片《毛泽东与文化大革命》、电影《少年》。

1970 年　完成电影《东京战争战后秘史》。出版批评文集《解体与喷薄》。《仪式》原定的男主角三岛由纪夫突然剖腹自杀。

1971 年　完成电影《仪式》。执笔舞剧《琉球怨歌》脚本，由武智铁二导演。

1972 年　因拍摄电视纪录片《Joy！孟加拉》初次赴美。《夏之妹》公映。

1973 年　再次拍摄孟加拉国相关题材的电视纪录片《孟加拉之父拉赫曼》。解散创造社。担任电视节目《女人的学校》主持人。从这一时期开始，积极在各类电视节目中露面。

1975 年　成立独立制片公司"大岛渚工作室"。

1976 年　完成电视纪录片《传记·毛泽东》。与法国人阿纳特·德曼联手，完成《感官王国》，在国际上引起轩然大波。

1977 年　关于电影《感官王国》的著作《爱的斗牛》（三一书房出版）被以"展示猥亵物罪"起诉，并由此开始了长达四年半的可笑诉讼。大岛渚在法庭上直陈："猥亵有什么不好？"

1978 年　完成《爱的亡灵》。

1979 年　与内藤诚联合执笔东映黑帮电影《日本的黑幕》，惜未能投拍。

1983 年　完成电影《战场上的圣诞快乐》。从这一时期起，偶尔完成一些不按套路的话题之作，但更多的是时常身着艳色的和服，以一个电视知识分子的身份在电视上制造各种话题，并逐渐被大众所接受。

1986 年　完成电影《马克斯，我的爱》。

1991 年　这一时期，原定由热雷米·托马斯担任制片的《好莱坞人》(Hollywood Zen)的策划最终流产。拍摄纪录片《京都，我的母亲之地》。这一时期，自己的作品被选入多个回顾展，并多次以评委身份参加世界各地举办的国际电影节。

1995 年　完成电视专题片《日本电影一百年》。

1996 年　召开电影《御法度》开机新闻发布会一个月后，在伦敦因脑出血住院。克服重重困难进行康复治疗。

1999 年　完成电影《御法度》。

2001 年　这一时期，身体状况再度恶化，静养。

2008 年　现代思潮新社出版一套四卷本《大岛渚著作集》（至 2009 年出版完毕）。

2013 年　1 月 15 日 15 点 25 分，因肺炎病逝于神奈川县藤泽市圣特蕾莎医院，享年 80 岁。

大岛渚影像作品年表

本作品年表谨为方便本书读者而列。大岛渚导演的剧情片作品已悉数列入。其电视剧与纪录片作品（用＊表示）由于数量较为繁多，请容笔者仅选列对于本书论述而言重要的片目。（制）为制片人，（原）为原著者，（脚）为脚本，（摄）为摄影，（音）为音乐，（美）为美术，（剪）为剪辑，（演）为演员，（配）为配音演员，（白）为旁白。片名后缀数字为本书进行分析时提到的页码，以便读者作为索引。

《明日的太阳》（松竹大船，1959）

　　（脚）大岛渚，（摄）川又昂，（美）宇野耕司，（剪）浦冈敬一，（演）十朱幸代、山本丰三、桑野美雪、杉浦直树、九条映子

　　天真烂漫的少女十朱幸代一手拿着大红色的阳伞，逐一介绍新演员们。影片加入了浪漫爱情片、动作片、古装片甚至西部片的元素，能窥得松竹公司全盛时期的多姿多彩。最后一场戏是一架从美国来的航班抵达羽田机场，津川雅彦走下舷梯的那一瞬就失恋了。虽然是仅仅六分钟的音乐片，已能感受到大岛渚的活力和他对电影寄予的期待。

大岛渚全家聚餐(照片由小山明子提供)

大岛渚全家于2009年2月1日小山明子生日在中餐馆聚餐(照片由小山明子提供)

2008年8月17日，大岛渚夫妇的短途旅行（照片由小山明子提供）

大岛渚夫妇在家门口散步归来（照片由小山明子提供）

位于神奈川县藤泽的大岛渚家门口的"大岛"标记

2010年5月,小山明子做公益演讲,身着大岛渚赠送的和服(照片由小山明子提供)

小山明子在公益活动中朗诵《源氏物语》(照片由小山明子提供)

大岛渚与小山明子夫妇在不同时期的合影(照片由小山明子提供)

2010年5月,本书译者支菲娜与小山明子初次见面(照片由支菲娜提供)

2010年6月,支菲娜采访小山明子,左起为《战场上的圣诞快乐》制片人元持昌之、小山明子、支菲娜(照片由支菲娜提供)

大岛渚著《爱的斗牛》封面（照片由支菲娜提供）

1992年，《心香》在日本东京放映，大岛渚导演与孙周导演合影（照片由孙周导演提供）

位于日本神奈川县镰仓建长寺的大岛渚之墓。基座上面刻着大岛渚最喜欢的诗句:"人就如同深海鱼一样,如果自己不发光,周围就是死黑一片。"旁边的墓碑上刻着"大喝无量居士"。(照片由小山明子提供)

《爱与希望之街》(松竹大船，1959) [75—77，235]

（制）池田富雄，（脚）大岛渚，（摄）楠田浩之，（音）真锅理一郎，（美）宇野耕司，（剪）杉原与志，（演）藤川弘志、富永雪、望月优子、渡边文雄

贫穷中学生正夫与在车站前擦鞋的母亲和智商有缺陷的妹妹相依为命。为了帮衬家里，他决定卖掉心爱的鸽子。他知道，鸽子有认家的习性，即使被卖掉，也会飞回家。某公司高层的千金、娇生惯养的京子对正夫情愫暗生，买下了鸽子。京子还去恳求父亲，请他帮助正夫实现中学毕业后就进工厂打工的愿望。但是，正夫卖鸽子的伎俩被揭穿，没能通过工厂的面试。正夫回家后毁坏了鸽子笼，京子求哥哥开枪打死了养在自己家里的鸽子。

《青春残酷物语》(松竹大船，1960) [16，74—78，235]

（制）池田富雄，（脚）大岛渚，（摄）川又昂，（音）真锅理一郎，（美）宇野耕司，（剪）浦冈敬一，（演）川津祐介、桑野美雪、久我美子、渡边文雄

影片对比描写了两代恋人。大学生藤井将高中生真琴带到贮木场，在木材上强奸了她。他们随后开始了"仙人跳"的营生，专门勾搭中年男子来诈骗钱财。他们此举威胁到小混混的地盘，反而被敲诈了一笔。真琴怀孕了，只好到秋本的诊所接受人流手术。实际上，秋本是真琴姐姐由纪在学生时代的男朋友，但两人的恋情因周遭的封建环境而不了了之。即便遭此挫折，秋本也不曾放弃心中理想，在工厂区附近开了家诊所，尽力救治贫穷的工人。但诊所的运营举步维艰，秋本只好做非法堕胎手术来维持生计。终于，藤井与真琴东窗事发。虽然没多久两人就被释放，但藤井被小混混杀死，真琴则从正在行驶的汽车上跳下身亡。

《太阳的墓场》（松竹大船，1960）[17，78—83，123，202]

（制）池田富雄，（脚）大岛渚、石堂淑朗，（摄）川又昂，（音）真锅理一郎，（美）宇野耕司，（剪）浦冈敬一，（演）炎加世子、川津祐介、伴淳三郎、渡边文雄、小泽荣太郎、津川雅彦、佐佐木功。

影片描写了居住在大阪西成地区贫民街区釜崎街道上一群蝇营狗苟的小市民。没什么女人样的花子，伙同退伍的卫生员做着非法采血的生意。她的父亲是附近做废品回收生意的老大。他们身边有坦然把自己户籍卖给陌生人的男人，有到处宣称第三次世界大战爆发的老人，有心虚而优柔寡断的地痞，还有被地痞欺负的年轻情侣。说到这对情侣，男的自杀，女的试图复仇而未成功。这些人为了蝇头小利就争地盘甚至杀人，随后出现了背叛的和告密的。最后，花子那个当地痞的男友卧轨而死。她就此宣告应该改变世界，挑动聚集在酒馆里的人在夜晚暴动。第二天一早，一切化为灰烬。花子就像什么都没发生似的，继续和同伙干着非法采血的勾当。

《日本的夜与雾》（松竹大船，1960）

[16，38—40，50，72，89—94，97—99，227，232，235]

（制）池田富雄，（脚）大岛渚、石堂淑朗，（摄）川又昂，（音）真锅理一郎，（美）宇野耕司，（剪）浦冈敬一，（演）渡边文雄、桑野美雪、佐藤庆、户浦六宏、小山明子、津川雅彦、芥川比吕志、吉泽京夫

1960年10月，新闻记者野泽与女大学生原田的婚礼即将开始。野泽在学生时代经历过1952年前卫党从武装路线变更到"歌舞路线"，有不少知情人出席了这场婚礼。而原田属于前不久失败的安保斗争代际。摄影机以急速的甩镜头拍摄在场的人，来表现党派与立场并不相同的他

们是如何放不下往昔的。前卫党员们在席间为女性争风吃醋，并由此想起曾经把一个擅闯学生宿舍的工人当作间谍给关了起来，这个工人逃走了，前进党内部开始以组织的名义对负责看守的同学进行审讯，导致该同学自杀，大家沉浸在对这位学友的追思中。突然，有个学生不期而至，他因对这一年6月安保斗争负有责任而正在被警方追捕。便衣紧随而来。结婚典礼就这样变成了批斗会，揭批新郎深藏不露的阴谋，而前卫党官僚们即便如此也仍然旁若无人地高谈阔论。来参加婚礼的人沉默地伫立在被浓雾笼罩的会场外。

《饲育》（帕蕾斯电影公司，1961）[17，51—53，112—119，203，229，234]

（制）田岛三郎、中岛正幸，（原）大江健三郎，（脚）田村孟，（摄）舍川芳次，（音）真锅理一郎，（美）平田逸郎，（剪）宫森实，（演）三国连太郎、休·赫德、小山明子、大岛瑛子、石堂淑朗、户浦六宏

1945年初夏，深山中的村庄，一个美国黑人士兵不期而至，被村民们抓为俘虏。他暂时先被关在村长家的储物间里，引来好奇的孩子和一个女疯子的围观。本来，这个山高皇帝远的村庄是村长一人大权在握，村民们都看他的脸色生活。佃农之子、略有痴呆的次郎强奸了女疯子，他在接到征兵令后立刻躲起来不见了。从东京前来躲灾的弘子很同情黑人士兵，总是给他食物。但后来她误以为黑人士兵摔死了她的孩子，对黑人士兵憎恨反比旁人更深一层。在储物间里挟持了一个孩子当作人质的黑人士兵被村长用日本刀杀死。当村民们准备掩埋黑人尸体的时候，传来日本战败的消息。得知此事一旦暴露将会受到敌国军事法庭严惩，村民们陷入了恐慌。恰巧此时，次郎回到了村里。村长思量后决定让次郎来顶包承认杀人，这样一来村里的安泰秩序就

能够延续下去。但次郎无法接受这种安排,提着日本刀闯入了村民们的宴席,搅得鸡犬不宁。

《天草四郎时贞》(东映京都,1962) [17, 102—104]

(制)大川博,(脚)石堂淑朗,(摄)川崎新太郎,(音)真锅理一郎,(美)今保太郎,(剪)宫本信太郎,(演)大川桥藏、户浦六宏、大友柳太郎、丘里美、三国连太郎、佐藤庆

17世纪初叶,对基督教徒的迫害日益严厉。住在岛原的天草四郎谨慎寻找信徒起义的时机。新兵卫拜托四郎与被官府囚禁的同道取得联系,新兵卫本人反而被逮捕。幕府新派遣来的鹰派人物多贺主水以让新兵卫去暗杀四郎为条件,释放了新兵卫,但是朋友们识破了这一奸计。另一边,来历不明的虚无主义的浪人们不听四郎劝阻,煽动农民马上去袭击官兵。两派围着篝火进行了长时间的争论,信徒们逐渐倾向于实施武力行动,四郎也不由得拿起了武器。人群中有一个画家因信教而遭到官府拷打,准备要退教。他看着大火中的家宅,蒙了似的拿起画笔,人们骂他是叛变者,将他砍死。幕府派来了十万余人的军队,四郎他们集结在印着十字架图案的旗帜下迎战。最后一幕是投降者和虚无主义者等所有人物纷纷粉墨登场,在黑色的背景布前,独白着自己的世界观。

*《被遗忘的皇军》(日本电视台,1963)

[17, 126—132, 135—137, 158—159, 166, 227—229, 232]

(制)牛山纯一,(脚)大岛渚,(摄)柴田定则、须泽正明,(剪)溜尾库平,(白)小松方正

涩谷站前广场聚集了一群号称是"前日军在日韩国人伤残军人会"的人，诉说着自己的悲惨经历。他们以日本兵的身份参与战争，但"二战"后因"不再是日本人"而不能领到退伍抚恤金，被遗忘在战后史中。这些人当中，有失去手脚的，也有双目失明的。一行人来到首相官邸，将请愿书交给了首相秘书。然后他们又去了外务省，最后到达韩国驻日代表部。但无论在哪里，他们都没被当回事儿。围观的日本人也对他们的遭遇毫不关心。奔波的一天结束了，他们在烤串店的二楼会餐。陷入郁闷和无力感的他们开始争吵起来，双目失明的老兵用自己只剩眼眶的双眼面向摄影机。

《小小的冒险旅行》（日生剧场电影部，1963）

（原）石原慎太郎，（脚）石堂淑朗，（摄）舍川芳次，（音）真锅理一郎，（美）今保太郎，（剪）沼崎梅子，（演）中川春树、佐藤庆、木村俊惠、浜村纯、米仓斋加年、户浦六宏

这是给刚刚成立的日生剧场电影部拍摄的宣传电影。住在公营廉租房的幼童偶然乘城市轨道交通来了一场冒险旅行。他在后乐园游乐场吃了个热狗，在浅草雷门前认识了擦鞋童。在跑马场，有个小偷给了他零钱，他就拿去买关东煮吃，然后悄悄来到日生剧场的施工现场。水泥铺就的墙和地板裸露着，青蛙和蝎子的幻象不断出现。黄昏时分，幼童坐着城市轻轨抵达离家最近的车站，回到了廉租房。他一直没怎么说话，而是以天真无邪的好奇心来看待这个未知的世界。影片既有塔科夫斯基式的幻想场景，也有凝视社会周缘的目光，因此已明显能看出与日后拍摄的《少年》相通的主题。

*《反骨之堡垒／蜂之巢城的记录》（日本电视台，1964）

（制）牛山纯一，（脚）大岛渚，（摄）市村浩、木村明，（剪）宫本祐辅，（白）德川无声

描写了一个孤独的老人如何反对在筑后川[①]上流建设大坝的故事。斗争八年，他在自己的土地上建起了造型奇特的城堡，坚决抗议熊本县提出的强制拆迁方案。有七百名警察到达现场，他终于被警察带走，城堡被毁坏。随后，《荒城之月》的旋律传来。与《被遗忘的皇军》一样，这部影片描写了个体抵抗国家权力时孤立无援的生存状态。

*《青春之碑》（日本电视台，1964）[138]

（制）牛山纯一，（脚）大岛渚，（摄）古室好一，（剪）宫本祐辅，（白）芥川比吕志、奈良岗朋子

在1960年推翻李承晚独裁政权的学生运动中，有一个叫作朴玉姬的女性被警察的机关枪打伤，失去了右手。她因此作为国家的功臣获得金质勋章，却迫于生活困难沦落风尘。看不下去朴玉姬的惨状，公益人士黄秦浩（音译）向她伸出了援手。黄一直分毫不取地接纳因朝鲜战争变成孤儿的孩子，让他们干废品回收和擦鞋的工作来自立。但是朴玉姬拒绝了黄的好意，用左手灵巧地涂着口红，做着夜晚工作的准备。她的故事经过广播广为人知后，人们同情她并寄来一些钱，她用这些钱还掉了借款。但是她已经无法再回到河畔简陋的家。面对满心善意的黄，朴玉姬激动地说："用这只手还能干点别的什么呀？"她凝视着自己的伤痕，再次决定独自顽强地生活下去。

① 筑后川：日本河名。发源于阿苏山，从九州东北部由东向西流入有明海。——译注

*《亚洲的曙光》（创造社、国际放映、TBS，1964—1965）

（制）中岛正幸、岛村达芳，（原）山中峰太郎，（脚）佐佐木守、田村孟、石堂淑朗，（摄）菱田诚，（音）司一郎，（美）今保太郎、小岛初雄，（演）佐藤庆、小山明子、户浦六宏、御木本伸介、小松方正

1907年，在明治天皇的见证下，中山峰太郎以陆军幼年学校优等生的身份毕业。他怀着凌云之志考上了陆军士官学校，与周玉贤和李烈钧等清朝派遣的留学生结下了友谊。顽劣的高年级学生欺侮这两个清朝留学生，峰太郎让两人先冷静下来，然后又向高年级学生提出严正抗议。流亡日本的孙文发表演讲，掀起中国革命的热潮。终于，辛亥革命爆发了，留学生们纷纷退学回到故国。峰太郎则进入陆军大学学习。同级生中也有人召集学习会，还邀请北一辉作为讲师出席，但峰太郎本人只想去中国。终于，他以在考试时交白卷的方式谴责学校，得到退学处分，成功奔赴上海。在上海，李烈钧的妹妹前来迎接，他与李烈钧、周玉贤再次相会，重续友情。但另一方面，他对中国随意买卖儿童的严峻现状心情复杂……这是到第三集以前的剧情。全片共13集。片中有不少著名场景，比如佐藤庆与户浦六宏饰演的中国人慷慨悲愤地吟诵了汉诗。真期待能见到DVD版本。

《悦乐》（创造社，1965）[235]

（制）中岛正幸，（原）山田风太郎，（脚）大岛渚，（摄）高田昭，（音）汤浅让二，（美）今保太郎，（剪）浦冈敬一，（演）中村贺津雄、加贺真理子、野川由美子、小泽昭一

阿笃是个灰头土脸的白领，他给一个叫作匠子的姑娘当家庭教师，并且不知不觉爱上了她。但匠子被一个青年强奸了，阿笃把青年推下列

车导致他当场死亡，匠子却若无其事地和别的男人结了婚。警官速水恰巧目击了阿笃的整个犯罪过程。速水提出，要想让自己封口，阿笃就得代为保管速水刚刚贪污的一亿日元现金公款。阿笃答应后，速水按照商量好的方法去投案服刑。但是，失去了匠子而自暴自弃的阿笃决心把这一大笔钱挥霍一空。他先后和酒吧陪酒女、女医生和娼妓极尽肉体欢愉。阿笃得知速水在监狱中的死讯后，把一切都告诉了匠子。但听说阿笃已经身无分文后，匠子毫不留恋地把他的行踪告诉了警察。

《李润福日记》（创造社，1965）[132—140，229，238]

（制）大岛渚，（原）李润福，（脚）大岛渚，（摄）川又昂，（音）内藤孝敏，（剪）浦冈敬一，（白）小松方正

一个叫作李润福的 11 岁少年所写的日记在韩国成了畅销书。书中描写了一个韩国小城市的少年，为了养活因生病而失业的父亲和四个弟弟妹妹，边在街头卖口香糖边上小学。正在韩国访问的大岛渚思量着把这个故事改编成电影，但条件准备不足。于是他将访韩期间拍摄的大量照片剪辑成一部向李润福呼喊的电影。影片通过年幼而聪明的少年的眼睛，来批判成人世界的状况与矛盾。要提请勿忘的是，大岛渚强调了对社会的强烈反抗精神，而这是原作中没有的。《李润福日记》中所使用的空镜头照片蒙太奇手法，亦即"纯手工"的手法，在随后的《忍者武艺帐》中也大放异彩。

《白昼的恶魔》（创造社，1966）

[174—183，192—193，200—202，227，230，232]

（制）中岛正幸，（原）武田泰淳，（脚）田村孟，（摄）高田昭，（音）

林光、(美)户田重昌、(剪)浦冈敬一、(演)佐藤庆、小山明子、川口小枝、户浦六宏

在一个深山的村庄中,青年们正在尝试经营集体农场。核心人物是中学教师松子和村长之子源治,但是贫穷的佃农英助和阿筱对这两人所宣称的理想主义不太认可。源治向松子求婚却被拒绝了,于是他说动阿筱一起到山中自杀。尾随而至的英助救出阿筱并强奸了她。这时,英助的"恶魔"本性觉醒,他又强奸了松子并和她结婚。但是他并未就此收手,跑到阿筱帮佣的神户一家小资家庭,奸杀了女主人。不断发生的连续强奸杀人案件令警察非常窝火。松子已经觉察犯人就是英助,并和追赶来的阿筱对决。英助终于被捕,留下来的两个女人回到山中村庄,准备自杀。但阿筱再一次幸存下来,抱着松子的遗体回到了村庄。

《忍者武艺帐》(创造社,1966) [17, 139, 227, 238]

(制)中岛正幸、山口卓治、大岛渚、(原)白土三平、(脚)佐佐木守、大岛渚、(摄)高田昭、(音)林光、(剪)浦冈敬一、(配)山本圭、户浦六宏、佐藤庆、小松方正、小山明子

16世纪末期,有一个叫作影丸的神秘人物率领农民起义反抗诸国的大名,战无不胜。他被斩首了无数次,但又像不死鸟那样数度复活,令武士们陷入恐慌。实际上,影丸身后有称作"影一族"的部下,所以能够使用分身术来麻痹敌人。影丸的妹妹明美。深爱着明美,身负复仇大任的重太郎。重太郎的宿敌,靠着向权贵谄媚而苟活于世的坂上主膳。还有影丸的剑师,为了赏金若无其事地斩杀弟子的无风道人……影片将织田信长、明智光秀、上泉信纲等历史中的真实人物编进故事线,

从多重视角展开叙述。原作是白土三平为短租漫画而执笔的全16卷漫画作品,以阶级史观为基础,并认为自然对人类有绝对的威胁,具有史诗气势。大岛渚在决定配音演员时,极为重视漫画中的人物设定和演员的外形条件是否具有相似性。

《日本春歌考》(创造社,1967)

[18,40—44,84—87,140,151,154,158—160,228,230,235—236]

(制)中岛正幸,(脚)田村孟、佐佐木守、田岛敏男、大岛渚,(摄)高田昭,(音)林光,(美)户田重昌,(剪)浦冈敬一,(演)荒木一郎、吉田日出子、小山明子、田岛和子、伊丹十三

围绕新确立的建国纪念日是不是战前纪元节的死灰复燃这件事,人们冒雪进行了各种示威行动。在这个时候,四个高中生在老师大竹的带领下,赶赴东京参加大学入学考试。他们全都是处男,情欲汹涌,把在考场上见到的女高中生当作性幻想对象。那天晚上,大竹独自在旅馆一室喝了不少酒后睡着了,结果煤气中毒而死。守灵之夜,大竹学生时代的朋友悉数前来,唱起了怀旧的革命歌曲,高中生们则唱着刚刚学会的春歌来应战。其中一个高中生中村,强奸了大竹从前的女朋友、在苏联船舶公司工作的女白领高子。另一边,来自同一所高中、同样前来参加大学入学考试的女高中生金田幸子,被胁迫着在民俗歌会上唱歌,于是她唱起了与朝鲜籍从军慰安妇回忆相关的《雨中小调》。最后,在大学空荡荡的讲堂里,高子对着四个高中生滔滔不绝地论述日本国家与天皇制起源于朝鲜半岛,但是他们满脑子都在想怎么对眼前那个女高中生下手,对高子的话一句也听不进去。影片在中村绞杀女高中生时突然落下了帷幕。

《被迫情死　日本之夏》（创造社，1967）[18，86，116，182，235]

（制）中岛正幸、（脚）田村孟、佐佐木守、大岛渚、（摄）吉冈康弘、（音）林光、（美）户田重昌、（剪）浦冈敬一、（演）樱井启子、佐藤庆、户浦六宏、田村正和、观世荣夫、殿山泰司

捻子欲火焚身，在桥上随便捡到一个"男人"。但是，"男人"对她毫无兴趣，一心只想求死。他们偶然被流氓捉住，关在空旷的空间里面。这个地方还关着"鬼""少年""玩具""电视机"等来路不明的人。街上有个叫"外国人"的恶魔出没，因此处于戒严状态。"少年"逃出来杀了警察，要与"外国人"并肩战斗。他开枪打死了流氓们。最终，五个人都逃离了监禁处，和"外国人"会合。但是，这伙人中间出现了叛徒，除了捻子和"男人"外，其他人全死了。两个人终于像普通的男人与女人那样相拥，但瞬间就被警察开枪打死。

《绞死刑》（创造社、ATG，1968）[18，86，141—165，219，227，230，235]

（制）中岛正幸、山口卓治、大岛渚、（脚）田村孟、佐佐木守、深尾道典、大岛渚、（摄）吉冈康弘、（音）林光、（美）户田重昌、（剪）浦冈敬一、（演）尹隆道、小山明子、佐藤庆、户浦六宏、渡边文雄、小松方正、足立正生、石堂淑朗、松田政男

R氏因连续强奸杀人罪而被判处死刑。不料行刑失败，R氏苏醒过来，但丧失了记忆。在他不能辨认自己是谁的状况下，死刑无法再执行。监督行刑的所长、教育部长、牧师、保安科长、医务员还有检察官、公诉人等，都试图恢复R氏的记忆。他们再现了他的犯罪情景，向他解释所谓朝鲜人是什么意思。终于，R氏慢慢恢复了一些记忆，在空想之中回到了自己在朝鲜人聚居区的家，重访犯罪现场。一行人也跟在

他后面,但再现 R 氏犯罪情景还在进行着,教育部长勒死了少女。正当空想与现实的界限越来越含混不清时,被勒死的少女出人意料地以身穿朝鲜民族服装的"姐姐"的形象出现在刑场。"姐姐"期待 R 氏能够恢复正统的民族意识,但是对已然无法确认自己的犯罪到底是现实还是空想的 R 氏来讲,"姐姐"的言论全都是虚妄的。最后,R 氏终于认清自己就是 R 氏,然后他和一直沉默寡言的公诉人展开辩论。他声称,只要将自己定罪的国家还存在,自己就是无罪的,并接受行刑。但随后,他的肉体就被消灭了。

《归来的醉汉》(创造社,1968) [12,163—173,228]

(制)中岛正幸,(脚)田村孟、佐佐木守、足立正生、大岛渚,(摄)吉冈康弘,(音)林光、The Folk Crusaders 乐队,(美)户田重昌,(剪)浦冈敬一,(演)加藤和彦、北山修、端田宣彦、佐藤庆、渡边文雄、绿魔子、殿山泰司、足立正生

　　三个大学生大高个、中等个和小矮个正在日本海沿岸肆意进行海水浴,他们的衣服被因讨厌"越战"当了逃兵的韩国士兵李正日和高中生金波偷走,他们甚至被误认为是这两个人而险被杀害。小镇居民认为他们是偷渡者而倍加防范,警察也来追捕他们。这时候,阿姐出现,告诉他们一个妙计。阿姐伙同游手好闲的丈夫,靠将韩国偷渡者平安送往日本国内的目的地来谋生。就这样,三个日本人和两个韩国人只好同舟共济地被送往东京。但在路上,李正日时刻不忘要取三人的性命。三人马上谎称自己是韩国人,这就变成了韩国人能否杀韩国人的问题。最后,李正日与金波被警察逮捕,三个人幻视了他俩被枪决的画面,感到深深的无力。实际上,这部电影的特色在于,围绕上述故事梗概,大岛渚用

了多组重复的副线来构建荒唐不堪的世界，这些副线仅仅在细节上略有差异。

*《大东亚战争》（映像记录制作、日本电视台，1968）[10, 238]

（制）牛山纯一，（脚、策划）大岛渚，（白）小松方正、户浦六宏、清水一郎

影片通过剪辑存留的新闻片，梳理了从1941年偷袭珍珠港到1945年日本战败投降的历史。开篇是"大本营发表"等日本方面的影像占据较大比重。以阿图岛战役中日军的"玉碎"为分界线，来自美军方面的影像成为主导。在塞班岛战役那场戏中，声音是"大本营发表"，但影像内容是美军，背景音乐则是《战友》，声画呈现矛盾状态。除却1945年特攻队出阵的情景，基本上日军方面的画面几无存留，从冲绳海战到密苏里号甲板上的投降仪式，用的全都是美军方面的画面。通过这一剪辑过程，大岛渚确立了"败者无影像"这一方针。

《新宿小偷日记》（创造社，1969）[18, 208—212, 228]

（制）中岛正幸，（脚）田村孟、佐佐木守、足立正生、大岛渚，（摄）吉冈康弘、仙元诚三，（美）户田重昌，（剪）大岛渚，（演）横尾忠则、横山理惠、唐十郎及状况剧场诸位、田边茂一、高桥铁、佐藤庆、户浦六宏

1968年，游行队伍与警察队伍之间发生了激烈的冲突。在地下文化①遍地开花的新宿街头，冈上鸟男和铃木梅子这对男女相识。他们邂

① 地下文化，即underground Culture，在日本于20世纪60年代开始流行，主要有前卫美术、前卫戏剧与前卫电影等。地下戏剧的主要场所是以唐十郎为代表的状况剧场和以寺山修司为代表的天井栈敷等。——译注

近的契机是鸟男在纪伊国屋书店偷了一本书,被临时工梅子发现,并被带到书店社长田边茂一面前。梅子曾得到性学专家高桥铁的许可前往面聆教诲,也曾被轮奸,经过这些性冒险之后,她得以从童年期阴影中解放出来。鸟男也以一个外行演员的身份,悄然来到正在上演《由比正雪》的状况剧场。影片最后在这对男女的交欢中落下帷幕。仅如此梳理一下大致剧情,并不能传达这部影片魅力的十之一二。其实片中有不少场景非常有冲击力,比如有一场戏是深夜的纪伊国屋书店,梅子不断从书架上取下书放在地板上时,能听到那些作者的声音;还有一场戏是让真实存在的人物轻妙地谈及性经验,它超越了虚构与纪录的界限,从中也能窥得当时大岛渚实验性的叙事方式,让人意犹未尽。

《少年》(创造社、ATG,1969) [54—55、86—87、139、227、230、235、251]

(制)中岛正幸、山口卓治,(脚)田村孟,(摄)吉冈康弘、仙元诚三,(音)林光,(美)户田重昌,(剪)浦冈敬一,(演)阿部哲夫、小山明子、渡边文雄

影片根据真实发生的"碰瓷"事件改编。一个小孩跑到马路上,被正在行驶的汽车撞伤,于是父母前来索赔。影片的主人公是穿着中学生校服的少年,实际上他还是个小学生,父母没让他去上学。他按照父母的命令去"碰瓷",撞到正在行驶的汽车上,用事先准备好的手腕旧伤给医生看,然后大闹一番。少年的父亲是个伤残军人,性格暴躁,继母郁郁寡欢,他还有个同父异母的小弟弟。一家四口在日本各地流浪,从九州一路到了北海道,拼命挣钱。这期间少年的演技越来越精进,也配合继母进行秘密工作。他聊以慰藉的是一个关于代表正义的外星人会从仙女座星云前来的幻想。少年只有在得意扬扬地跟小弟弟讲起这个幻想时

才神采奕奕。他终于对父亲的举动心生疑窦，试着在旅馆一室反抗父亲。通过场面调度，观众最终看出来这是一个有着巨大牌位和太阳旗的屋子。不久后一家人被捕，但是少年对自己的犯罪行为如蚌壳般三缄其口。

《东京战争战后秘史》（创造社、ATG，1970）

[208，212—219，230，236，250—251]

（制）山口卓治，（脚）原正孝（原将人）、佐佐木守，（摄）成岛东一郎，（音）武满彻，（美）户田重昌，（剪）浦冈敬一，（演）后藤和夫、岩崎惠美子、东京都立竹早高中"巨几巨几"电影兴趣组诸位

元木对街头斗争深感失望，在高中的电影研究会拍16毫米电影。元木跟伙伴们说他有个好朋友叫"那家伙"，是真实存在的，但伙伴们都不置可否。元木魔障般地认为，"那家伙"没还回贵重的电影摄影机就跳楼自杀了。元木与泰子曾一起于4月28日到街头拍摄反战游行，但摄影机被警察抢走。伙伴们明白，元木自那以来受到刺激，开始相信些莫须有的事。摄影机终于被还回来了，胶片拍下的却仅仅是东京的日常街景而已，大家都不能理解那些街景代表的意义。但是，"那家伙"随后却附身在泰子身上。为了把"那家伙"赶走，元木与泰子合力顺着胶片中"那家伙"拍下的住宅区和商业街，再次用镜头记录它们。但实际上，元木回访的不过是自己的老宅，记录的只是从老宅二楼窗口看到的风景。元木与泰子在重访的过程中被三个神秘人物绑架，泰子在车中被轮奸。她透过车窗看到的东京街景全都是颠倒的，这让她切身感受到自己已经打败了附身的"那家伙"。就像是呼应片头画面一般，元木从楼顶跳下自杀。这时，不知是谁抢走了他手上的摄影机，跑开了。

《仪式》（创造社、ATG，1971）[18，45—48，173，230—231，234]

（制）葛井欣士郎、山口卓治，（脚）田村孟、佐佐木守、大岛渚，（摄）成岛东一郎，（音）武满彻，（美）户田重昌，（剪）浦冈敬一，（演）河原崎建三、贺来敦子、中村敦夫、小山明子、佐藤庆、户浦六宏、渡边文雄、小松方正、殿山泰司

 樱田家是家史悠久的地方望族，可以说是近代日本的缩影。一家之长樱田一臣在战前是政府高级官员，因镇压左翼人士而闻名。他身上流淌着淫荡的脏血，不管是过门没过门的儿媳，他都敢上下其手，遑论其他女人，整个家族一片混乱。战败后不久，年幼的"满洲男"随母亲回到樱田家。母亲得知父亲在前年自杀后打算逃离这个被诅咒的家族，但因为"满洲男"是整个家族的正统继承人，未能成功。对于"满洲男"来讲，樱田家是由四个叔父、三个堂姐弟和其他人等杂居组成的复杂环境。叔父们各有复杂的战后经历，有的加入了共产党，有的刚从西伯利亚遣返回国。这当中，"满洲男"被略长几岁的辉道所吸引，常常跟在他身边，逐渐长大成人。这部影片展示了日本的各种婚丧嫁娶场景，但最重要的一场戏是"满洲男"被遣送回国途中，活埋了尚有气息的弟弟这一充满纠葛的仪式。最后，大岛渚通过辉道在日本最南端的孤岛用模仿这一仪式的形式自杀，描绘出他对日本战后结构的终极思考。

《Joy！孟加拉》（映像记录制作、日本电视台，1972）[238]

 （制）牛山纯一，（摄）仙元诚三，（剪）富冢良一，（白）久米明

 孟加拉国用三百万人的牺牲换来了独立。一周年后，听说总统拉赫曼要在第一次独立纪念日时现身广场，人们心中充满期待。摄影机在

人群中逡巡。听说要检阅坦克，人群更是蜂拥而至。摄影机拍摄了正在现场目睹这一狂热情景的大岛渚本人。然后，摄影机转到市场，镜头里是琳琅满目的食品、蝇群和拥挤不堪的公交车。两手抱着骷髅走到水田中的孩子们。那些因为惊恐而沉默的脸。大岛渚自问："孩子们的眼睛，那是在倾诉着什么啊？"翱翔高空的秃鹫与高喊口号游行的青年们。这是因避难逃到印度的一千万人陆续回国的时节。"这些人是何等幸运！全世界的人，把你们的力量借给孟加拉吧！"

《夏之妹》（创造社、ATG，1971）[18，48，235—236]

　　（制）葛井欣士郎、大岛瑛子，（脚）田村孟、佐佐木守、大岛渚，（摄）吉冈康弘，（音）武满彻，（美）户田重昌，（剪）浦冈敬一，（演）栗田裕美、莉莉、石桥正次、小松方正、小山明子、殿山泰司、户浦六宏、佐藤庆

　　东京的高中生素直子和父亲浩佑的再婚妻子桃子一起到冲绳度暑假。实际上，她曾收到一封信，发信人鹤男可能是她同父异母的哥哥，此行是想偷偷去冲绳见一见鹤男。她们到达那霸港口的时候，素直子与鹤男擦肩而过，却互不知情。在那霸的花柳街，鹤男弹奏的吉他声流淌开来。桃子读了鹤男给素直子的信后，假装自己就是素直子，把鹤男约了出来。素直子得知这两个人的性事后大受刺激。另一边，浩佑也为了见老朋友国吉而来到那霸。这次相见使得国吉20世纪50年代从冲绳到日本本土"留学"的往昔，还有他和恋人阿鹤以及浩佑三个人之间的复杂纠葛被一一检视。影片中还出现了对战争期间的日本士兵怀有深仇大恨的琉球名人、身为日本兵怀有赎罪心理而到冲绳求死的老人等，就在他们之间的对立关系逐渐变得模糊起来时，他们会聚一堂。

《感官王国》（大岛渚制片、阿尔戈斯电影公司，1976）

[55—56, 183—193, 195—197, 201—203, 230, 232]

（出品人）阿纳特·德曼，（制）若松孝二，（脚）大岛渚，（摄）伊东英男，（音）三木稔，（美）户田重昌，（剪）浦冈敬一，（演）松田英子、藤龙也、殿山泰司

东京中野的某个日本餐馆，新来了一个叫阿部定的女招待。主人吉藏立马就看出了这个女人的风情，不断挑逗。阿部定终于动心，两人终日耽于性事。他们在酒馆叫来艺妓，办了个假婚礼，肆意玩乐。此事被吉藏的正妻得知后，吉藏带着阿部定离家出走，辗转流连于各家旅馆。两人终于连服务员都不避讳地坦然在人前交欢。因"二二六"事件的影响，街头到处是士兵行进的队伍，但二人除了性事心无旁骛。阿部定去名古屋找从前的相好要钱，吉藏也一度回到家中，但两人无法忘怀糜烂的情欲世界。在纠缠的过程中，阿部定情欲中的施虐倾向逐渐觉醒，她不但在性事中掌握了主导权，而且为了追求极致的快感去勒吉藏的脖子。在不知昼夜的时间流逝中，吉藏精疲力竭之后被阿部定勒死。阿部定割下他的男根，揣入怀中企图逃亡。

*《传记·毛泽东》（映像记录制作、日本电视台，1976）[238]

（制）牛山纯一，（剪）富家良一，（白）铃木瑞穗

这部纪录片用剪辑照片和新闻片的方式，讲述了毛泽东从1893年诞生至1976年逝世的一生。

《爱的亡灵》（大岛渚制片、阿尔戈斯电影公司，1978）

[194—203, 228, 230]

（出品人）阿纳特·德曼，（制）若槻繁，（原）中村糸子，（脚）大

岛渚,(摄)宫岛义勇,(音)武满彻,(美)户田重昌,(剪)浦冈敬一,(演)田村高广、吉行和子、藤龙也、杉浦孝昭

当日本举国欢庆日清战争①的胜利时,丰次因建战功而荣归故里。在这个北关东地区的山村,他与车夫仪三郎的妻子阿石走得很近,当仪三郎不在家时,他与阿石有了私情。某天晚上,两人让仪三郎喝了不少酒,用草绳勒死了他,并把尸体扔进山里的一口枯井。但丰次一时疏忽,他进山往枯井里扔落叶的情景恰巧被阿西家的大少爷撞见。三年过后,仪三郎消失的闲话在村里疯传。阿石谎称丈夫是到东京打工去了,但无论是去城里帮佣回家的女儿还是其他村民都被仪三郎托了梦。事情变得越来越诡异。终于,仪三郎的幽灵真的出现在阿石和丰次面前。被罪恶感和恐惧压垮的丰次,杀死了朝枯井投落叶的目击者、阿西家的大少爷,并伪装成他自杀的样子。丰次和阿石下到枯井中试图搜寻仪三郎的尸体,却突然发现仪三郎的幽灵正从井口看着他们。惊慌失措的阿石被松针刺瞎了眼睛。不久后,两人被捕,在公众面前接受严刑。数年后,村民们听说,两人被处以死刑。

《战场上的圣诞快乐》(大岛渚制片、Recorded Picture Company、Cineventure Productions、全国朝日放送、Broadbank Investments 联合出品,1983)[117—119, 231, 236, 252—253]

(制)杰瑞米·托马斯(Jeremy Thomas),(原)劳伦斯·凡·德·普司特(Laurens van der Post),(脚)大岛渚、保罗·梅耶斯伯格(Paul Mayersberg),(摄)成岛东一郎,(音)坂本龙一,(美)户田重昌,(剪)

① 即甲午中日战争。——译注

大岛智代，(演) 大卫·鲍伊、坂本龙一、披头士、汤姆·康蒂、大仓洋一、户浦六宏

　　第二次世界大战期间，日军占领下的爪哇岛上有一座战俘营。精英出身的中尉余野井在战俘营全权在握，属下有贫农出身、一步一步爬上来的中士原。余野井无论对俘虏还是对日本兵都要求遵守平等且禁欲的"规矩"，但原像欺负孩子或小动物般虐待俘虏。他的眼中钉是英国中校塞利尔斯，只有在裁夺和自己一样出身底层的士兵的命运时，他才偶然流露些许情感。在这两种无论是文化还是语言都不相同的军人之间，有一个叫劳伦斯的士兵精通日语而从中斡旋，努力平息双方的摩擦。他出身英国底层，常常被军官出身的俘虏轻视。而塞利尔斯中校高大英俊，他有一个个头矮小、声若天籁的弟弟。在学生时代，他曾目睹弟弟被人欺凌却视而不见，对这段往昔的罪恶感使他心中纠结至今。余野井中尉凭直觉感到了塞利尔斯的苦恼，他曾在"二二六"事件中失去了许多朋友，从某种意义上讲，也怀有深重的罪恶感。日本战败后，统治者与俘虏的立场逆转。当劳伦斯再度来到战俘营时，正在等待处刑的中士原用英语对他说："圣诞快乐！"

《马克斯，我的爱》(Greenwich Film、Film A2，1986) [56—59, 230]

　　(制) 塞尔日·希伯尔曼 (Serge Silberman)，(脚) 大岛渚、让-克劳德·卡瑞尔，(摄) 拉乌尔·库塔 (Raoul Coutard)，(音) 米歇尔·波特 (Michel Portal)，(美) 皮埃尔·格弗罗伊 (Pierre Guffroy)，(剪) 埃莱娜·普勒米亚尼考夫 (Hélène Plemiannikov)，(演) 夏洛特·兰普林、安东尼·希金斯、猩猩马克斯

　　驻巴黎的外交官彼德怀疑妻子玛格丽特有外遇，悄悄请私家侦探

调查。结果，他得知玛格丽特在平民区秘密租了间公寓，和一个叫作马克斯的猩猩过着亲密的生活。彼德立马把马克斯接到自己家中，关在一个巨大的笼子里，但他仍然十分纠结妻子与马克斯之间是否有性关系。苦思冥想之后，他尝试让妓女接近马克斯，甚至想要杀死它。朋友们对他的举止疑心四起，女佣也不堪忍受愤而辞职。不过彼德的儿子奈尔松倒是很快接受了马克斯。马克斯十分敏感，当玛格丽特不得不回乡下照顾生病的老母亲时，它茶饭不思。束手无策的彼德只能带着它驱车赶往乡下去见玛格丽特。在乡下，马克斯一度走失，又在彼得一家赶回巴黎时神秘地跳落于车顶。在围观群众的祝福声中，一家人回到了巴黎。

《京都，我的母亲之地》（BBC 苏格兰、大岛渚制片，1991）

[220—222, 231]

（监制）约翰·阿恰，（制）大岛瑛子，（脚）大岛渚，（摄）吉冈康弘，（音）普久原恒夫、山屋清等，（剪）大岛智代，（白）大岛渚

这是大岛渚唯一一部带有自传色彩的作品。影片从 1920 年在岚山拍摄的一张照片展开叙述。照片是大岛渚母亲在女校时代的同学合影。大岛渚请来这些同学，向她们了解亡母的情况。通过她们的回忆，京都庶民的传统生活样态渐渐如浮雕般展现。对于京都人俭约顺从的生活样态，并非京都本地人的母亲只能拼命去习得。对大岛渚而言，这些回忆是悲痛的。他回访母校京都大学，回顾自己作为一个话剧青年的学生时代。但是，大岛渚对于京都市街的爱憎不曾消失。片尾介绍了松尾神社祭典，在从神舆上眺望那些着迷的人群时，大岛渚终于找到了自己与京都和解的切入点。

《日本电影一百年》（大岛渚制片，1995）

（监制）柯林·麦凯布（Colin MacCabe）、鲍勃·拉斯特（Bob Last），（制）大岛瑛子，（摄）近藤真史，（音）武满彻，（白）大岛渚

这部纪录片旨在纪念卢米埃尔兄弟发明电影机一百年，通过剪辑存世的胶片来讲述日本电影一个世纪的变迁。如若说《大东亚战争》提出了"败者无影像"这一问题，那么这部作品就是通过呈现大量影像来对此做出回答。

《御法度》（松竹、大岛渚制片，1999）

[19，65—68，222—225，228，231，235]

（制）大谷信义，（原）司马辽太郎，（脚）大岛渚，（摄）栗田丰通，（音）坂本龙一，（美）西冈善信，（剪）大岛智代，（演）松田龙平、崔洋一、披头武、田口智朗、浅野忠信，（白）佐藤庆

1865年的京都，池田屋事件平息后，近藤勇掌权新选组，不断有新人志愿加入进来。于是，必须要制定一套规约（御法度）来巩固组织，虽然这套规约对本来就坚不可摧的老干部而言并没有必要。有一个叫作加纳惣三郎的神秘美少年进入了新选组。他既无政治信念也无道德约束，坦言只是因为想杀人才来申请加入队伍的。惣三郎垂髫若稚子，美艳不可方物，队员们疯狂地痴迷于他，使得组织的规约面临崩溃的危机。新选组内部不断发生莫名其妙的杀人事件，被害者实际上都是和惣三郎有断袖之情的人。老干部土方岁三察知了惣三郎那魔性的危险，下定决心要斩杀他而后快。

后　记

本书是在 PR 杂志[①]《筑摩》2008 年 2 月号至 2010 年 1 月号的专栏《大岛渚与日本》24 期稿件的基础上增补改订而成的。大岛渚一生著述颇丰，多数已经汇编成《大岛渚著作集》一套四卷并交由现代思潮新社出版。恳请关心大岛渚导演生平的读者直接移步阅读大岛渚的亲著文章。

执笔本书时，最早给予我鼓励的是阿姆斯特丹大学的德国电影研究家托马斯·艾尔塞瑟（Thomas Elsaesser）教授。撰有法斯宾德研究宏著的艾尔塞瑟教授听闻我正在研究帕索里尼，激将式地说："你身为日本人，肩负着日本的问题，那你为什么在研究帕索里尼之前不写一部关于大岛渚的书呢？"本书的书名，就反映了我们那时的对话。

本书执笔过程中承蒙大岛渚身边诸君诤言。他们是在大岛渚创作电影作品之际，以演员或者剧组工作人员的身份发挥了很大作用

① PR 杂志：出版社为推广本社出版的书籍等刊行的定期出版物，既刊载书籍相关信息，也有评介文章。——译注

的各位。请容我深怀谢意，在此列出他们的名字：佐佐木守氏（已故）、小山明子氏、佐藤庆氏（已故）、石堂淑朗氏。2007年一整年，我在履职的明治学院大学研究生院开设大岛渚专题讲座，对参加讲座的诸位学生也容我直接言谢。我们常常废寝忘食地讨论以至于好多次下课时已过夜里9点。最后，容我感谢细心为我爬梳资料的平泽刚氏，负责连载和汇编本书的永田士郎氏。

然而，我最感念的是眼前总浮现出大岛渚那顽强而不容妥协的身影。他组织、导演，然后又摧毁。他引率了那么多优秀的人，同时他又是其中最为孤独的。

如若《大岛渚与日本》是一部电影的话，这个后记部分应该相当于故事大团圆之后的片尾字幕。当然，还得有主题歌响起。那《大岛渚与日本》的主题歌应该是什么呢？想必本书的读者心知肚明，那就是大岛班底的演员们围坐一圈，推杯换盏时唱起的春歌吧。

著者　识
2010年2月20日

译后记　重识大岛渚

自日本电影诞生以来，大岛渚一直是屈指可数的代表性导演。

我自2002年起关注大岛渚作品，在与多位日本影人的交往中，常常留心大岛渚对他们的影响或者他们对大岛渚的评价。且不论评论界或者大众眼里的声誉如何，单就同行评价来讲，小津安二郎、成濑巳喜男或者黑泽明、木下惠介等著名导演，在生前身后总是毁誉参半；而大岛渚不同，无论哪一代日本影人，大岛渚都是一个很难绕过去的人物。同时代的评论家佐藤忠男评价他"总是因对时代尖端的主题和方法进行先驱性探求而广受关注。……他是现代文化状况的领跑者。他的作品代表日本电影进入了世界前卫电影范畴"。深作欣二生前认为："我们这个时代干电影的，没有一个人不意识到大岛渚的存在。"一直被舆论拿来和大岛渚比较高下的山田洋次则说："大岛渚的作品形态没有一部是重复的，他那样的导演是不世出的。我连想都不敢想。"① 黑泽清导演曾言："大岛渚站在现代代表性

① 《山田洋次：那样的导演是不世出的》，《朝日新闻》2013年1月22日。评论界将山田洋次和大岛渚称为"犬猿之仲"，意即用脑力取胜的猴子和用武力取胜的狗之间是不共戴天的关系。

日本导演之巅峰。"①……

中国电影界很早就注意到大岛渚。自20世纪80年代以来，佐藤忠男所著《大岛渚的世界》在大陆和台湾均有翻译出版。《世界电影鉴赏辞典》作为早期专业电影批评研究著作，收入以《感官王国》为代表的多部大岛渚作品，也有少部分研究论文陆续译介过来。大岛渚辞世后不久，我、倪震、蔡澜等人撰写了一些评论或回忆文稿，对他的作品美学和导演生涯做了解读和评价。近年还有一些相关书籍上梓。我们不曾遗忘他。

但是，很显然，我们对于大岛渚的解读仍是远远不够的。

大岛渚毕生勤于日本影像创作之道。大岛渚1932年3月31日出生于京都市左京区吉田本町。父亲原本是日本农林水产省的海洋生物专家，在濑户内海附近的冈山县专门研究虾蟹，因此给他起名为"渚"。祖上是对马藩的家老，曾祖父曾是江户时代奉行"尊皇攘夷"的勤王志士。祖上荣光似乎赋予他自觉承担革新日本影像的使命。他甫一出道，就动手革新日本电影的既定传统，其《青春残酷物语》一片在1960年6月5日的《读卖周刊》上被记者长部日出雄和大沼正称作"新浪潮"②，并一举获得第一届日本电影导演协会新人奖。我曾将他与吉田喜重、筱田正浩三人称为"松竹新浪潮三剑

① 黑泽清：《特集·大岛渚》，*SWITCH*，2010年第2期，第55页。
② 日本新浪潮运动指20世纪50年代中期至60年代中期日本电影界发生的对于传统电影美学形态的革命运动，包括由增村保造等人引领的"日本新电影"和"松竹新浪潮"两个重要组成部分。代表人物有增村保造、中平康、藏原惟缮、今村昌平、大岛渚、吉田喜重、筱田正浩、须川荣三等。

客"。他深入破坏既定的电影语法,通过试验各种表现手段来探索日本电影美学的发展之路。毋庸置疑,大岛渚不但几乎成为日本新浪潮的代名词,而且从多个层面以超常的决心带领日本电影界走向变革。他一生完成24部故事片,23部(已播出的)电视专题片、电视剧。在这些作品中,他一直不断试验新的手法,从不重复自己。在这些作品之外,他亦不断尝试新的制片方式,探索日本电影的独立制片渠道和国际化道路。

大岛渚毕生充满创作激情。他和高桥治等人于1956年创办同人杂志《七人》,刊登大家的剧本习作,并迅速团结了田村孟、吉田喜重、石堂淑朗、筱田正浩等新锐副导演。大岛渚、田村孟等人组织的油印小刊《剧作集》,一年之内就刊载了副导演们的27个剧本,其中,大岛渚的11部作品常常成为讨论的话题。同道们"认同大岛渚的作者性,并通过对其作品的集体讨论,撰写各种影评爬上了通往导演殿堂的第一级台阶"①。哪怕是罹患中风之后仍勉力康复,1999年仍坐在轮椅上完成了《御法度》。此外他著书无数,四方田犬彦曾将他的电影批评和剧本精选编为一套四卷本《大岛渚著作集》,凡百万字。在卧床不起的日子里,他仍笔耕不辍,不但撰写了《脑溢血后邂逅全新的自己》(2000)、《斗病岁月》(2000)、《大岛渚1968》(2004)等书籍,还翻译了心理学家约翰·格雷的《深爱之书》《男人来自火星,女人来自金星》等四本著作。

大岛渚毕生奉行反叛之举。父亲早逝,母亲带着他投奔京都的

① 川村健一郎、齐藤绫子、东琢磨:《看见大岛渚的关键词》,《映画艺术》总第409号,第232页。

外祖父家,在庶民区的家门口挂上"大岛渚"的门牌,让他成为一家之主。京都的环境、父亲留下的红色书籍、孤独而独立的少年时代,使他逐渐在京都形成毕生的反抗心。大学期间,他反抗自己少年时的偶像、京都大学校长泷川幸辰教授,以京都府学联主席身份参与学生运动。1954年3月大学毕业后,他报考松竹电影公司大船制片厂。报名者超过三千人,录取的不过区区四人。面对激烈的竞争,大岛渚不以为然地说:"我不是想拍电影才来考的。"他成为被录用的那四分之一。他跟在野村芳太郎等老导演身后学习电影知识,却反思、批驳以小津安二郎、木下惠介等为代表的"松竹大船格调"(或称"感伤道德主义"),即城市家庭伦理剧或温馨感伤的通俗剧情片。他甚至撰写了《今井正臭狗屎说》等文,"想把自己看不上眼的老东西统统赶走。……我们这些历史的过来人由于战争体验的作用,总是绝对地认定自己前面的人不行。……这种否定是绝对存在"。作为新浪潮核心人物,大岛渚于1960年岁暮发表激进文章《扑灭"新浪潮"!》称"新浪潮是狗屁",抗拒"松竹新浪潮旗手"之名。

大岛渚毕生不拘泥于体制。作为日本旧式电影公司之一的松竹公司规模庞大,老化严重,体制保守,所属职员必须绝对服从公司规定,甚至保持定期解雇与公司持不同见解员工的规矩。在这样的工作环境中,大岛渚"到底有多喜欢电影是令人怀疑的"。生性逆反的大岛渚,于1961年6月赔了一笔违约金后炒了松竹公司鱿鱼,并带走小山明子及同道石堂淑朗、田村孟、渡边文雄等人,组成独立制片机构创造社,与同龄摄影师川又昂、剪辑师浦冈敬一等人组成

创作团队,迈向"破坏与创造"的时代。由此,不但成为日本第二次独立制片浪潮兴起、大制片厂制度走向瓦解的标志;而且,因为其妻子、著名女演员小山明子也不再依附大制片厂,标志着日本女演员终于可以不受公司管控,获得私生活的自由。在创作斗争中,大岛渚"不依附任何大机构,不求助于大企业,而是以自己的方式克服困难,独立制作自己希望的电影。即使艰难困苦,他也像荒野苍狼一样坚强"。

大岛渚毕生直面欲望视觉。作为全世界第一个将硬性色情与政治、艺术成功结合的电影人,他认为"电影是导演欲望的视觉化。我是为了掩饰自己的欲望才拍电影的,且欲盖弥彰。……电影导演最喜欢拍两种事,一是死亡冲动,二是性冲动"[1]。但"日本电影中性表现的不自由成为世界之冠。鉴于神代辰巳和若松孝二的优秀电影未能获取世界认同,有必要……探究性表现可能达到的界限"[2]。自《青春残酷物语》以来,他就在不断试验性表现的可能性,且大多数性场面富于仪式化和异化感,以此表达"由于政治的挫折与反体制运动的失败,导致主人公以野蛮而倒错的性欲喷发方式寻求解脱"[3]的诉求。1976年,他在法国制片人阿纳特·德曼的支持下,用惊世骇俗的手段——硬性色情片使《感官王国》不单成为电影史上的事件,而且也要在日本的或者世界的性爱史上留下一页"[4]。当刊

[1] 大岛渚:《亲身经历的荷尔蒙映画论》,《爱的斗牛》,三一书房,1976年,第134页。
[2] 大岛渚:《〈感官王国〉制作余话》,《爱的斗牛》,第173—174页。
[3] 四方田犬彦:《太阳旗与男根》,四方田犬彦、倪震著《日中映画论》,作品社,2008年11月,第52页。
[4] 大岛渚:《亲身经历的荷尔蒙映画论》,《爱的斗牛》,三一书房,1976年,第144页。

登了《感官王国》剧照的著作《爱的斗牛》被日本政府据"猥亵物陈列罪"以有伤风化为由提起公诉时,面对检察官的"猥亵"罪名指责,大岛渚一反桃色电影庭辩争论焦点的"是猥亵还是艺术",坦然回答:"猥亵有什么不好?"并进行缜密的自我辩护:刑法第175条(猥亵罪)违宪。1982年6月,日本最高法院宣判大岛渚无罪。

大岛渚毕生厚爱后辈才华。他要求后继者在规避从前那种"感伤道德主义"的前提下展示人的内心世界,并号召要以"怒涛般的进攻"改变陈旧的电影观念。崔洋一导演和北野武导演自不必说,他一直积极扶持年轻人在独立制片上的美学可能性和强烈个性。日本独立电影节PFF自1979年第一次设立评奖单元以来,他担任了多届评委(1979—1988年、1992年),自称是"全日本看独立制片电影最多的导演",遴选了犬童一心、手冢真、黑泽清、松冈锭司、中岛哲也、盐田明彦、诹访敦彦、园子温、成岛出、桥口亮辅、冢本晋也、古厩智之等后来日本电影的中流砥柱。

2013年1月15日,大岛渚在家宅附近的神奈川县藤泽市某医院因肺炎去世,享年80岁,葬于镰仓市建长寺回春院。墓碑上刻着他的戒名"大喝无量居士",凝聚了他的艺术品格。

一如四方田犬彦老师所言,本书是他在编撰《大岛渚著作集》时写就的。相信熟稔大岛渚文字与作品的他,是大岛渚作品的最佳诠释者。书中四方田老师弃日本传统文艺理论,而采以西方文艺理论的手术刀,详尽剖析大岛渚这位日本代表性导演的作品,从而阐

明了大岛渚与日本的关系。我个人读来,深感本书是理解大岛渚及其时代不可或缺的重要参考。但我也略有担忧:即便是对于大岛渚这样一位深谙西方文化的天才而言,过于将西方文艺理论套用在大岛渚身上的这种尝试,是否有可能超越了创作者本人创作时的初衷和洞察力。

大岛渚不曾忘记将目光投向中国,他"将日本作为相对化的视点,经常把中国置于脑中,饱含军事侵略和殖民地的体验,提出对日本人的亚洲经历进行再检讨"[①]。他制作《亚洲的曙光》(1964),对20世纪初留学东京的晚清留学生的民族主义苦恼进行了描绘,并于1969年、1976年两度拍摄了以毛泽东为主题的专题片。他还担任了第一届上海国际电影节评委,不吝对中国电影的支持与关注。

余生也晚,平生并无机缘识得大岛渚。2010年5月结识小山明子时,她坦言大岛渚长期卧病无法接受我的采访。后幸得四方田犬彦老师信赖,不但允我译介此书,亦欣然代为联系委托《大岛渚著作集》翻译版权予我,并嘱:"大岛渚泉下有知,一定会为这些书能在中国出版而由衷高兴。"

本稿自2017年起笔翻译,至2018年5月完稿,并经过几轮修改。稿中欧美籍人名从常见译法。以假名表记的日本人名和朝鲜/韩国人名,如曾用名中有读音相同的汉字的,译法从曾用名;如无相应汉字的,译法从常见汉字,不再加译注。本稿翻译及出版过程中,得北京大学出版社李冶威编辑全力支持,不胜谢意。

① 四方田犬彦:《太阳旗与男根》,四方田犬彦、倪震著《日中映画论》,作品社,2008年11月,第51页。

我一直以为,在这个"大师死去"和"大师去死"的时代,大岛渚之后,日本实拍电影界再无巨匠。愿本书能够成为读者了解大岛渚这位导演、了解日本电影新浪潮和日本现代电影的一个渠道。因日常工作逐渐远离日本学和电影学,日语水平和西方文艺理论的修养不足,本译稿仍存诸多力有不逮之处,恳望方家指正。

注:本书封面照片由大岛渚制片(© OSHIMA PRODUCTIONS)提供。